난생 처음 한번 공부하는

미술 이야기
6

난생 처음 한번 공부하는 미술 이야기 6
—초기 자본주의와 르네상스의 확산

2020년 2월 28일 초판 1쇄 펴냄
2023년 7월 4일 초판 14쇄 펴냄

지은이 양정무

단행본 총괄 권현준
편집 석현혜 엄귀영 이희원
마케팅 정하연 김현주
제작 나연희 주광근
디자인 투피피: 김은정 이강호
지도·일러스트레이션 김지희
사진에이전시 북앤포토

펴낸이 윤철호
펴낸곳 ㈜사회평론

등록번호 10-876호(1993년 10월 6일)
전화 02-326-1182(대표번호), 02-326-1543(편집)
주소 서울시 마포구 월드컵북로6길 56 사평빌딩
이메일 editor@sapyoung.com

ISBN 979-11-6273-082-9 03600
책값은 뒤표지에 있습니다.

난생 처음 한번 공부하는

미술 이야기

6 **초기 자본주의와 르네상스의 확산**
시장이 인간과 미술을 움직이다

양정무 지음

사회평론

미술을 만나면
세상은 이야기가 된다

미술은 원초적이고 친숙합니다. 누구나 배우지 않아도 그림을 그리고, 지식이 없어도 미술 작품을 보고 느낄 수 있는 것처럼 미술은 우리에게 본능처럼 존재합니다. 하지만 미술의 역사는 그 자체가 인류의 역사라고 할 만큼 길고도 복잡한 길을 걸어왔기에 어렵게 느껴지기도 합니다. 단순해 보이는 미술에도 역사의 무게가 담겨 있고, 새롭다는 미술에도 역사적 맥락이 존재합니다. 그래서 미술을 본다는 것은 그것을 낳은 시대와 정면으로 마주한다는 말이며, 그 시대의 영광뿐 아니라 고민과 도전까지도 목격한다는 뜻입니다. 미술비평가 존 러스킨은 "위대한 국가는 자서전을 세 권으로 나눠 쓴다. 한 권은 행동, 한 권은 글, 나머지 한 권은 미술이다. 어느 한 권도 나머지 두 권을 먼저 읽지 않고서는 이해할 수 없지만, 그래도 그중 미술이 가장 믿을 만하다"고 했습니다. 지나간 사건은 재현될 수 없고, 그것을 기록한 글은 왜곡될 수 있습니다. 그러나 미술은

과거가 남긴 움직일 수 없는 증거입니다. 선진국들이 박물관과 미술관에 적극적으로 투자하는 이유가 여기에 있습니다. 그들은 박물관과 미술관을 통해 세계와 인류에 대한 자신의 이해의 깊이와 폭을 보여주며, 인류의 업적에 대한 존중까지도 담아냅니다. 그들에게 미술은 세계를 이끌어가는 리더십의 원천인 셈입니다.

하루 살기에도 바쁜 것이 우리네 삶이지만 미술 속에 담긴 인류의 지혜를 끄집어낼 수 있다면 내일의 삶은 다소나마 풍요로워질 것입니다. 이 책은 그러한 믿음으로 쓰였습니다. 미술에 담긴 원초적 힘을 살려내는 것, 미술에서 감동뿐 아니라 교훈을 읽어내고 세계를 보는 우리의 눈높이를 높이는 것, 그것이 이 책의 소명입니다.

초등학교 5학년이 되던 해 초봄, 서울로 막 전학을 와서 친구도 없던 때 다락방에 올라가 책을 뒤적거리다가 우연히 학생백과사전을 펼쳐보게 됐습니다. 난생처음 보는 동굴벽화와 고대 신전 등이 호기심 많은 초등학생에게는 요지경으로 다가왔습니다. 이때부터 미술은 나의 삶에 한 발 한 발 다가왔고 어느새 삶의 전부가 되었습니다. 그간 많은 미술품을 보아왔지만 나의 질문은 언제나 '인간에게 미술은 무엇일까'였습니다. 이 질문에 대해 제가 찾은 대답이 바로 이 책이라고 할 수 있습니다. 나의 미술 이야기가 여러분의 눈과 생각을 열어주는 작은 계기가 된다면 너무나 행복하겠습니다.

책을 만들면서 편집 방향, 원고 구성과 정리에 있어서 사회평론 편집팀의 많은 도움을 받았습니다. 고마운 마음을 기록해둡니다.

2016년 두물머리에서
양정무

6권에 부쳐 ─ 두 개의 르네상스

이 책은 또 다른 르네상스로 떠나는 시간 여행입니다. 우리가 제일 먼저 방문할 곳은 플랑드르입니다. 오늘날 벨기에와 네덜란드에 해당하는 플랑드르는 지평선을 따라 늪지대와 초목이 한없이 이어지는 낯선 풍경의 땅입니다. 놀랍게도 이 거친 땅에서 600년 전부터 수준 높은 미술이 쏟아져 나옵니다. 이 경이로운 미술 작품들은 이탈리아 르네상스에 필적할 정도였고 결과적으로 또 다른 르네상스의 기준이 됩니다.

사실 근대의 여명을 알린 르네상스는 이탈리아반도에 국한되지 않았습니다. 유럽을 가로지르는 알프스산맥 북쪽에서도 거대한 변화의 시간은 다가왔고 이 움직임을 북유럽 르네상스Northern Renaissance라고 부릅니다.

미술사학계에서 북유럽 르네상스는 알프스 이북의 르네상스를 가리킵니다. 그래서 이 책은 플랑드르부터 프랑스와 영국, 독일까지 포함하는 광범위한 지역을 아우르는데, 공교롭게도 이곳은 현대 문명이 기틀을 잡은 곳이기도 합니다. 만약 누군가 유럽 문명의 근대적 시작을 보려 한다면, 여기서 꽃핀 르네상스 미술을 눈여겨봐야 할 겁니다.

이 책은 플랑드르 르네상스 미술로 시작해 동시대 프랑스와 영국에서 벌어진 화려한 궁정 미술로 초점을 옮겨갈 것입니다. 그런 다음 유럽의 새로운 문화적 활력이 독일 지역에서는 어떻게 전개되는지를 뒤러라는 개성 넘치는 화가를 통해 보여줄 겁니다.

뒤러는 급변하는 유럽의 사회 풍경을 솔직담백하게 그려낸 화가였

6

습니다. 여행광이었던 그는 전 생애에 걸쳐 플랑드르에서 이탈리아까지 폭넓게 여행했습니다. 특히 베네치아에서 이탈리아 르네상스 미술이 빚어낸 새로운 세계에 감탄하게 됩니다. 뒤러가 경이롭게 바라본 베네치아 미술에 대해서는 이 책의 마지막 장에서 다룰 것입니다.

이 책은 북유럽 르네상스 미술과 베네치아 르네상스 미술을 한 권으로 엮어낸 점에서 새롭다고 말씀드릴 수 있습니다. 이 두 지역은 그간 일반적인 미술사에서는 거의 함께 다뤄지지 않았습니다. 번영하는 상업 문화라는 관점에서 플랑드르와 베네치아가 아주 매력적으로 연결되기에 미술에 있어서도 두 지역은 같이 살펴볼 필요가 있습니다.

결과적으로 이 책은 서양 근대 문명의 키워드를 자본과 개인으로 압축해냅니다. 동시에 자본주의의 역사적 계보를, 그리고 그 속에서 개성을 갖춘 개인의 등장을 살펴볼 것입니다. 막대한 부의 이동에 따라 도시의 운명이 바뀌고, 그 속에서 한 걸음씩 성장해나가는 새로운 시민 계층의 미술에 초점을 맞추려 했는데 이런 시도가 독자들에게 신선한 노력으로 다가가길 바랍니다.

또한 이 책에는 르네상스 시대를 살아간 여러 인물들이 등장합니다. 이들은 초상화로 모습을 드러내기도 하고, 종교화의 배경에도 나타납니다. 그림을 통해 만난 르네상스 시대의 인물들이 독립적인 자아를 치열하게 찾아가던 근대인이라고 생각하면서 본다면 이 책은 훨씬 더 흥미진진하게 다가올 겁니다.

난생 처음 한번 공부하는 미술 이야기 6 — 차례

III 베네치아 미술
— 또 하나의 르네상스

일러두기

1. 본문에는 내용 이해를 돕기 위한 가상의 청자가 등장합니다. 청자의 대사는 강의자와 구분하기 위해 색 글씨로 표시했습니다.

2. 미술 작품의 캡션은 작가명, 작품명, 연대, 소장처 순으로 표기했으며, 유적의 경우 현재 소재지를 밝혀놓았습니다. 독서의 편의를 위해 본문에서는 별도의 부호로 표시하지 않았습니다.

3. 미술 작품 외에 본문에 등장하는 자료는 단행본은 『 』, 논문과 영화는 「 」로 표기했습니다. 기타 구체적인 정보는 부록에 실었습니다.

4. 외국의 인명, 지명은 국립국어원 어문 규정의 외래어 표기법을 따랐습니다. 다만 관용적으로 굳어진 일부 용어는 예외를 두었습니다.

5. 성경 구절은 『우리말 성경』(두란노)에서 발췌했습니다.

I

시장이 미술을 바꾸다

플랑드르 미술

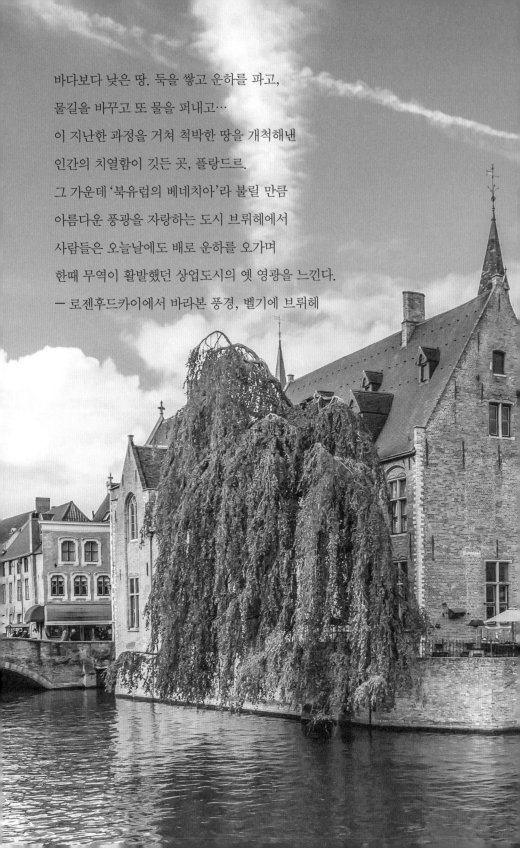

바다보다 낮은 땅. 둑을 쌓고 운하를 파고,
물길을 바꾸고 또 물을 퍼내고…
이 지난한 과정을 거쳐 척박한 땅을 개척해낸
인간의 치열함이 깃든 곳, 플랑드르.
그 가운데 '북유럽의 베네치아'라 불릴 만큼
아름다운 풍광을 자랑하는 도시 브뤼헤에서
사람들은 오늘날에도 배로 운하를 오가며
한때 무역이 활발했던 상업도시의 옛 영광을 느낀다.
― 로젠후드카이에서 바라본 풍경, 벨기에 브뤼헤

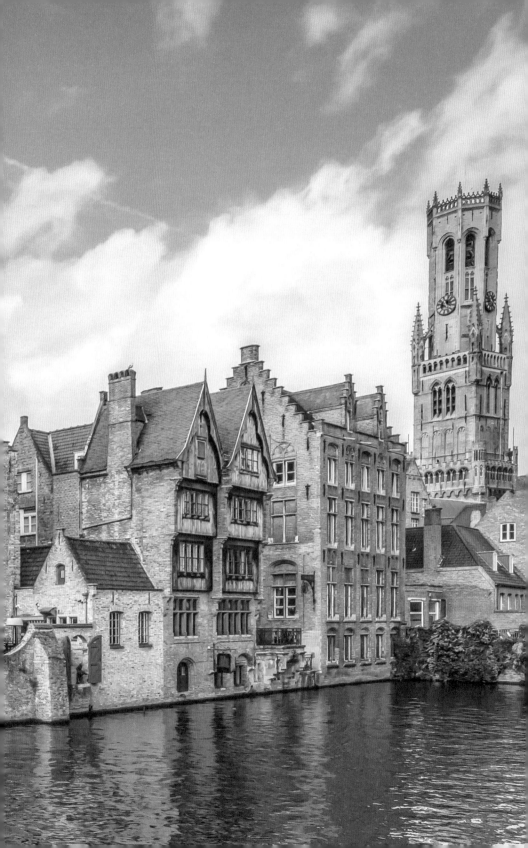

내가 그 그림들을 볼 수만 있다면
나는 죽어도 좋을 만큼 행복할 텐데.
― 위다, 『플랜더스의 개』 중 넬로의 대사

OI 자기 모습을
남기기 바란 사람들

플랜더스의 개 # 플랑드르 # 초상화 # 북유럽 르네상스

이번 강의는 이탈리아에서 꽃핀 르네상스 미술이 알프스 너머 유럽에서는 어떻게 펼쳐졌는지 살펴보려 합니다. 질문으로 시작해볼까요? 혹시 『플랜더스의 개』라는 동화 들어보셨나요?

만화영화로 봤어요. 한 남자아이가 할아버지와 함께 살며 우유 배달을 하는 이야기죠? 우유를 나르던 개 이름이 파트라슈였던 거 같은데…

잘 알고 계시네요. 그럼 이 동화의 제목에 나오는 플랜더스가 어디를 가리키는지 아시나요?

글쎄요. 유럽 어딘가 싶은데 정확히는 모르겠네요.

플랜더스는 대략 오늘날 벨기에의 북쪽 지역을 가리킵니다만, 원래는 벨기에 전역과 네덜란드의 옛 지명이에요. 보통 프랑스어로 '플랑드르'라고 불려요. 『플랜더스의 개』를 쓴 작가 위다가 영국 사람이라서 영국식으로 플랜더스라고 읽은 겁니다.

위다는 플랑드르 지역을 여행하고 감명받아 이곳을 배경으로 동화를 썼다고 하지요. 플랑드르는 미술사에서 정말 중요한 지역입니다. 중세 이후 엄청난 미술 작품들이 쏟아져 나와 르네상스 미술의 진수를 느낄 수 있는 곳이죠.

플랑드르가 그렇게 중요한 곳이었나요? 르네상스 하면 이탈리아가 먼저 떠오르는데요.

이번 강의를 듣고 나면 플랑드르가 얼마나 대단한 곳인지 새삼 느끼게 되실 겁니다. 약간 과장하자면 15세기부터 플랑드르 미술에서 일어난 여러 변화가 현대미술로 이어졌다고 말할 수 있어요.

오늘날 플랑드르의 위치 원래 플랑드르는 벨기에와 네덜란드를 포함하는 지역을 가리켰으나 현재는 벨기에의 북부 지역을 한정해서 가리킨다. 이곳에서 미술은 중세 이후 큰 변화를 겪는다.

『플랜더스의 개』에도 플랑드르 지역에서 미술이 중요했다는 걸 짐작하게 하는 얘기가 나오죠. 주인공 넬로의 꿈이 바로 화가거든요.

주인공 소년이 화가를 꿈꾸는 게 특별하지는 않은 것 같은데요. 누구나 어렸을 땐 한 번쯤 화가를 꿈꾸잖아요?

맞아요. 소년이 화가를 꿈꾸는 게 그리 특이한 일은 아니긴 해요. 하지만 넬로는 우유 배달로 어렵게 생계를 꾸려나가면서도 틈틈이 그림을 그리며 화가라는 꿈을 키워갔어요. 왠지 간절함이 느껴지지 않나요?

『플랜더스의 개』 마지막 장면에서 추위와 굶주림으로 죽어가던 넬로는 평소에 꼭 보고 싶었던 그림이 있는 성당으로 향해요. 이 그림은 오늘날에도 안트베르펜의 성모 마리아 대성당에 있습니다.

위다(1839~1908년) 영국 소설가 위다는 1872년에 『플랜더스의 개』를 발표했다.

©N.A.

만화영화 「플랜더스의 개」의 한 장면 주인공 넬로는 우유 배달로 하루하루 어렵게 살아가면서도 화가의 꿈을 놓지 않는다.

만화영화 「플랜더스의 개」의 마지막 회 장면 주인공 넬로는 안트베르펜 대성당에 있는 루벤스의 대작 앞에서 죽음을 맞이한다.

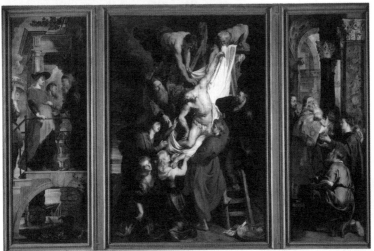

페터르 파울 루벤스, 십자가에서 내려지는 그리스도, 1611~1614년, 성모 마리아 대성당, 안트베르펜 『플랜더스의 개』의 주인공 넬로가 보고 싶어 했던 작품이다. 이처럼 날개가 달린 제대화는 평소에 닫아뒀다가 중요한 축일이나 행사가 있을 때에만 열었다.

넬로는 정말 화가가 되고 싶어 했군요. 동화 속에 등장하는 작품이 실제로 있다니 재밌네요.

네, 동화의 무대가 된 안트베르펜은 플랑드르를 대표하는 도시예요.

그리고 넬로가 그토록 보고 싶어 했던 그림은 17세기 화가 루벤스가 그린 '십자가에서 내려지는 그리스도'입니다. 루벤스뿐만 아니라, 빛의 미술가라 불리는 렘브란트와 '진주 귀걸이를 한 소녀'라는 그림으로 유명한 베르메르처럼 미술사에서 빛나는 화가들이 모두 17세기 플랑드르에서 활동했어요. 잘 알려진 19세기 화가 빈센트 반 고흐도 이 지역 출신이고요.

플랑드르 지명은 낯설지만 말씀하신 화가들 이름은 꽤 친숙해요.

이렇게 유명한 화가를 여럿 배출한 플랑드르에 직접 가보시면 이곳에서는 정말 미술이 삶의 중심이라는 걸 체감하실 거예요. 예를 들어 안트베르펜 거리 곳곳에 화가 동상이 서 있어요. 도로 이름에서

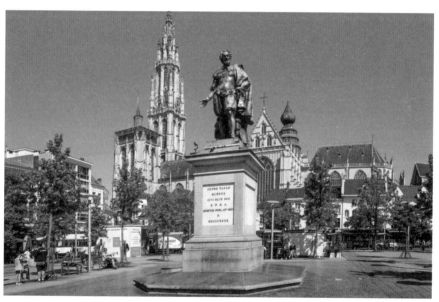

안트베르펜 중심가 광장의 모습 화가 루벤스의 동상이 세워져 있다. 배경에 보이는 성모 마리아 대성당에는 『플랜더스의 개』의 주인공 넬로가 보고 싶어 했던 루벤스의 대작이 놓여 있다.

도 화가 이름을 찾아볼 수 있고요. 그만큼 이 지역에서는 쟁쟁한 화가들이 많이 태어났고, 사회적으로도 화가들의 업적을 충분히 인정하면서 이들을 도시를 대표하는 위인으로 삼았어요. 우리나라로 치면 서울 광화문 광장에 김홍도 동상도 서 있는 셈이에요.

이처럼 미술을 중시하는 전통은 오랫동안 예술적 기반이 축적되었기에 가능한 일이었어요.

그런 얘길 들으니 플랑드르 미술에 대해 더 궁금해지는데요. 플랑드르 지역에서는 왜 이렇게 미술이 발전하게 되었나요?

| 북해 교역의 중심, 플랑드르 |

이 질문에 답하려면 중세부터 플랑드르가 처한 상황을 우선 살펴봐야 합니다. 이탈리아의 경우 지중해로 둘러싸인 이점을 이용해 지중해 무역을 주도했죠. 마찬가지로 플랑드르 지역의 도시들도 중세 때부터 무역을 통해 부를 쌓았습니다.

다음 페이지 오른쪽 지도를 보세요. 플랑드르는 해안선이 북해를 면해 있습니다. 그런데 북해는 플랑드르뿐만 아니라 영국, 독일, 스웨덴 등으로 둘러싸여 있죠. 더 멀리로는 스칸디나비아반도, 러시아, 스페인, 베네치아를 넘어 아시아와도 연결되는 바닷길의 교통요지라고 할 수 있습니다.

다음 페이지 왼쪽 지도에 보이는 대로 14세기 독일 북쪽에서는 100여 개 도시들이 한자동맹을 맺고 있었습니다. 한자Hansa는 길

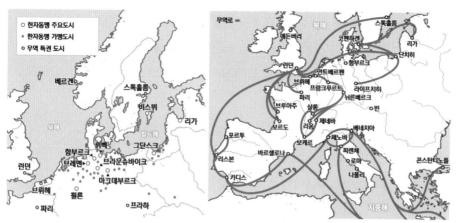

15세기 한자동맹의 가맹도시와 주요도시 지금의 독일 북부에 한자동맹의 가맹도시가 특히 많았는데, 이들은 플랑드르 상업 발달에 큰 역할을 했다.

15세기 유럽의 무역 경로 지중해 교역의 중심에 이탈리아반도가 자리한다면, 북해 교역의 중심에는 플랑드르가 있었다. 플랑드르는 한자동맹의 중요한 남쪽 교두보였다.

드 같은 상인 조합을 뜻해요. 유럽 상인들이 국가나 황제의 통치를 받지 않는 네트워크를 형성해 이익 극대화를 도모한 상업 공동체였죠. 한자동맹의 도시들이 큰 상단을 꾸려 무역에 나설 때 북해 주변국으로 가는 길목이자 스페인과 이탈리아에 이르는 중요한 남쪽 교두보가 바로 플랑드르였습니다.

그런데 지도를 보면 이탈리아에서 플랑드르까지 멀리 바다로 돌아가네요. 육로를 놔두고 빙 둘러가는 게 이해가 잘 안 됩니다.

거리만 따지면 그렇게 생각할 수도 있습니다. 하지만 당시 유럽의 상황은 지금과는 많이 달랐어요. 육로는 도로가 안 닦인 곳이 많아 짐을 운반하기 어려웠고 안전하지도 않았거든요. 그래서 큰 물자를 운송하려면 강이나 바다로 다니는 게 훨씬 유리했습니다. 더구나

유럽 대륙 한복판에는 거대한 장애물이 있어서 왕래가 어려웠어요.

대체 어떤 장애물이기에 대륙을 빙 돌아서 다니게 했을까요?

지금 보시는 알프스산맥이 그것이죠. 알프스산맥은 평균 높이가 2500미터이고, 최고봉은 무려 4810미터에 달합니다. 히말라야산맥만큼은 아니지만 상당히 높고 험준해요. 게다가 알프스산맥은 다시 서쪽 피레네산맥으로 이어집니다.

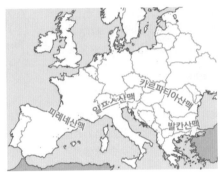

유럽의 산맥들 피레네산맥과 알프스산맥은 남부 유럽과 북부 유럽 사이의 이동을 가로막는 거대한 장벽이었다.

알프스산맥 보기에도 웅장한 알프스산맥은 유럽의 히말라야라고 불릴 정도로 험준하다.

피레네산맥도 프랑스와 스페인의 국경에 걸쳐 있는 상당히 높은 산맥이고요. 그러니 육로로 남부 유럽과 북부 유럽 사이를 이동하기란 정말 어려운 일이었어요.

그러고 보니 이탈리아 원정에 나선 나폴레옹이 알프스를 넘느라 부하들과 갖은 고초를 겪었다는 이야기가 떠올라요.

그런 일화는 알프스가 얼마나 넘기 어려운 험준한 산맥인지 잘 말해주죠. 당시 지중해 무역을 통해 아시아나 아프리카의 진귀한 물건들이 우선 이탈리아로 들어왔어요. 이탈리아 상인들은 이런 귀한 물품을 유럽 전역에 되팔아야 했는데 위쪽에 거대한 산맥이 버티고 있으니 육로를 통해 북쪽으로 옮기기가 쉽지 않았어요.

그러니까 이탈리아가 북유럽과 무역을 하려면 바닷길로 돌아서 가는 방법밖에 없었겠네요.

그래서 지중해와 대서양의 바닷길을 따라 크게 돌아서 플랑드르 지방까지 간 겁니다. 이렇게 플랑드르 지방에 도착한 물품들은 여기서 북해와 발트해에 접한 유럽 각국으로 팔려 나갔지요. 이처럼 당시 플랑드르는 남부 유럽과 북부 유럽을 잇는 역할을 하며 중세 이후 눈부신 상업 발전을 이룹니다. 이 같은 경제적 성공은 이 지역 미술의 토대가 되지요.

| 바다보다 낮은 땅 |

사실 자연환경을 보면 플랑드르가 그리 호
락호락한 곳이 아니라는 걸 알 수 있습니다.
어쩌면 거의 재앙에 가까운 환경에 놓여 있
었어요. 플랑드르 지역은 유럽 대륙에서 가
장 척박한 곳이라 할 수 있을 정도예요.

어떤 환경이었기에 재앙에 가깝다고 하시는
지 궁금합니다.

플랑드르는 '저지대 지역'이라고도 불립니
다. 이 지역의 20퍼센트가 해수면보다 낮은
데다, 50퍼센트는 해발 1미터 미만이기 때
문이죠. 말 그대로 바다를 따라 낮게 깔린
땅입니다.

유럽의 저지대 지역 라인강, 뫼즈강, 스헬더
강이 만들어내는 낮은 지대로, 이른 시기부터
침수되곤 했다. 오늘날 벨기에, 네덜란드, 룩
셈부르크, 즉 베네룩스 지역에 해당한다.

땅이 바다보다 낮으면 바닷물이 막 들어왔을 텐데 그런 갯벌 같은
곳에서 어떻게 살 수 있었나요?

이런 땅에서 살려면 물을 계속 퍼내거나 물길을 다른 데로 돌려야
했죠. 오늘날에도 늪지대를 사람 사는 땅으로 만들기란 쉽지 않을
겁니다. 그런데 이런 어려운 일을 이 지역 사람들은 일찍부터 시도
한 거예요.

그런 수고를 감수하면서까지 거기서 살려고 한 사람들이 있었다니 신기해요.

기록에 따르면 로마시대부터 이 지역에 사람이 정착해 살기 시작했다고 합니다. 그러다가 8~9세기에 이르러 바이킹들이 몰려들자 전략적 요충지가 되어 성이 지어졌죠. 자연스럽게 이 지역을 다스리는 영주도 나옵니다. 그때 플랑드르 백작이 이 지역 영주가 돼요. 11세기부터는 곳곳에 도시가 들어서면서 인구가 급격하게 늘어납니다. 아마 이 시기부터 둑을 쌓고 운하를 파고, 땅을 해수면보다 돋우는 기술이 발전했던 걸로 보입니다. 그리고 다음 페이지 사진 속 풍차는 바로 자연의 바람을 이용해서 물을 퍼내는 역할을 했습니다.

그냥 보기 좋으라고 풍차들을 민속촌 장식물처럼 세워놓은 게 아니라 진짜 물을 퍼내려고 만든 거군요.

그렇습니다. 풍차는 일찍부터 이 지역 사람들이 살아남기 위해 물을 퍼냈다는 걸 보여주는 좋은 증거죠. 하지만 이런 노력을 기울여 얻어낸 땅도 그리 비옥하지는 않았나 봅니다. 16세기에 여기에 온 스페인 대사는 "이 나라의 절반은 물이고, 절반은 쓸모없는 땅이다. 농사를 지어도 100명 중 몇 명도 제대로 먹여 살리지 못한다"는 기록을 남겼습니다.

환경이 이토록 척박하니 이곳 사람들은 결국 일찍이 상업으로 눈을 돌리면서 뭘 하든지 이윤을 따지게 되지요. 농사를 짓는다고 해도

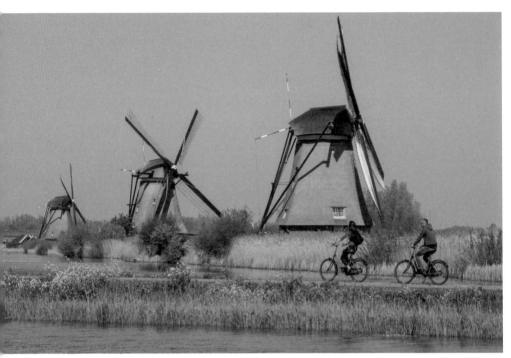

오늘날 저지대 지역 풍경 풍차가 도는 풍경이 평화로워 보인다. 중세부터 저지대 사람들은 살기 위해 물을 계속 퍼내야 했지만 풍차가 등장하면서 좀 더 적극적으로 물을 다스릴 수 있게 된다.

튤립같이 시장에서 팔릴 만한 꽃을 재배한다든가, 상품성이 높은 치즈를 만드는 데 집중했습니다.

한 가지 더 말씀드리자면 중세부터 이 지역의 중요한 산업 중 하나 가 옷감과 관련된 산업이었어요. 이쪽 사람들은 손이 많이 가는 옷 감 짜는 일이나 염색처럼 옷감을 재가공하는 일에 일찍부터 남다른 실력을 보여줍니다. 옷감을 짤 때에도 이왕이면 이윤이 가장 많이 남는 모직에 주력하죠.

| 라인강의 하수구 |

앞서 말씀드렸듯이 플랑드르 지역이 가장 주력했던 건 지리적 이점을 이용한 중개무역이었습니다. 알프스 이남의 국가들과 북해 그리고 발트해 연안의 도시나 국가들 사이에서 중개자 역할을 한 거죠. 한편 플랑드르 지역은 바다는 물론이고 대륙으로 진출하기에도 유리합니다. 라인강, 뫼즈강, 스헬더강 이렇게 세 강이 모두 여기서 만나 바다로 흘러가지요.

이 중 가장 긴 라인강은 스위스의 알프스산맥에서 시작해서 독일 서부를 관통해 오늘날의 네덜란드를 가로질러 바다로 빠져나갑니다. 라인강의 하류에 있는 플랑드르 지역은 그래서 '라인강의 하수구'라는 별칭을 얻었죠.

라인강의 하수구라니… 아무리 라인강이 바다로 빠져나가는 곳에 플랑드르가 있다곤 해도 듣기에 기분 좋은 소리는 아니네요.

이 지역이 그만큼 척박하고 살기 힘든 곳임을 강조하는 말이라고

라인강과 뫼즈강, 스헬더강이 만든 삼각주

생각하면 될 것 같네요. 라인강, 뫼즈강, 스헬더강이 합쳐져 바다로 흘러나가면서 이 지역에는 흙과 모래가 쌓여 거대한 삼각주가 만들어집니다.

이 삼각주를 개간해 살 만하게 만든 '낮은 땅'을 이 지역 사람들은 네덜란드라고 불렀어요. 네덜란드는 낮은 땅을 뜻하거든요. 이 말은 아예 나라 이름이 되어버리죠.

아까 플랑드르는 벨기에와 네덜란드의 옛 지명이라고 하셨잖아요. 그런데 왜 오늘날에는 벨기에 북부 지역만 가리키게 되었나요?

오늘날 플랑드르는 방금 말씀하신 대로 벨기에 북부 지역에 한정됩니다만 17세기 초까지는 현재의 네덜란드와 벨기에 지역을 포함해서 부르는 지명이었어요. 지금도 벨기에 북부 지역은 네덜란드어를 주로 쓰고 자연환경도 거의 비슷합니다.

네덜란드와 벨기에까지가 다 플랑드르였군요.

그렇지요. 벨기에와 네덜란드가 원래는 한 나라였어요. 종교개혁이 일어난 후 남쪽은 가톨릭 신앙을 유지하고, 북쪽은 신교 즉 프로테스탄트 신앙을 믿게 되면서 남과 북으로 갈라진 거죠. 17세기 초의 일입니다.

그럼 이제부터 이 지역 사람들이 어떤 사람들인지 알아볼까요?

| 스스로 사자라 여긴 사람들 |

척박한 땅을 개간해서 살아가야 했으니 만만한 사람들은 아니었겠네요.

맞습니다. 자부심 강하고 그만큼 독립심도 강한 걸로 유명했어요. 스스로 개척해서 땅을 마련한 사람들이니 자기 목소리를 내는 데 주저함이 없었죠. 이렇게 되면서 기사나 영주, 귀족의 힘은 상대적으로 약한 편이었습니다.

게다가 중개무역을 이끌던 도시들이 점점 더 부유해지자 도시 안에 사는 사람들은 더 큰 자유를 누리게 되지요. 이 지역 사람들의 강인한 자의식을 잘 보여주는 예가 있어요. 아래 지도를 보세요. 아래의 오른쪽 지도를 라틴어로 '벨기에의 사자'라는 뜻에서 레오 벨지쿠스Leo Belgicus라고 합니다.

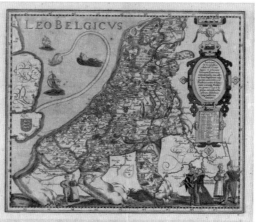

프란시스 파울 베커, 벨기에와 네덜란드 지도, 1830년(왼쪽)
안드레아스 셸라리우스, 레오 벨지쿠스, 1617년(오른쪽)

그러면 당시에 이쪽 지역을 가리킬 때 벨기에라고 불렀나요?

네, 벨기에는 고대 로마 때부터 이 지역을 가리키는 명칭 중 하나였습니다. 이 지도는 오늘날의 네덜란드와 벨기에를 엮어서 사자로 표현했는데요. 당시 저지대 지역 사람들이 스스로 용맹한 사자라고 생각했음을 보여줍니다.

이곳 사람들이 처했던 환경을 떠올려보면 충분히 이해할 만해요. 주위를 보세요. 남쪽에는 프랑스, 동쪽에는 독일, 그리고 바다 건너에는 영국이 버티고 있죠. 유럽의 강대국들 사이에 낀 형국입니다.

우리나라가 중국, 일본, 러시아 같은 강대국 사이에 있는 상황과 비슷하네요.

거기다가 분단되었다는 점까지도 비슷합니다. 앞서 17세기에 종교를 이유로 남과 북으로 나뉘었다고 했죠? 우리나라처럼 주변 강대국들과 국경을 마주한 저지대 지역 사람들은 정신 바짝 차리지 않으면 언제 어떻게 될지 모를 운명에 처해 있었어요. 그래서 더 강해지자고 스스로를 용맹한 사자로 표현한 거 같습니다. 그런데 이 지도를 보면 생각나는 지도가 있을 텐데요.

아, 우리나라를 호랑이로 표현한 지도 말이죠?

맞습니다. 정확히는 '근역강산 맹호기상도'라는 이름의 지도죠. 우리나라 사람들도 한반도 지형이 용맹한 호랑이를 닮았다고 생각했

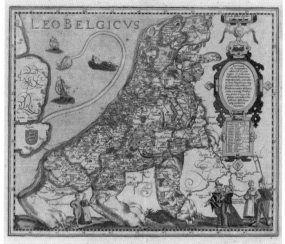

안드레아스 셀라리우스, 레오 벨지쿠스, 1617년(왼쪽)
근역강산 맹호기상도, 1900년대, 고려대학교박물관(오른쪽)

습니다. 강대국들 사이에 끼어 있다는 비슷한 환경 속에서 저지대 지역 사람들은 스스로를 용맹한 사자로 생각했고 우리나라 사람들은 스스로를 용맹한 호랑이로 여겼다는 점이 흥미롭지요.

우리나라의 상황과 정말 겹치는 지점이 많아서 신기합니다. 슬슬 이쪽 지역 사람들에게 관심이 생겨요.

| 기 센 사람의 등장 |

저지대 사람들이 척박한 자연환경을 이겨내면서 적극적으로 상업 활동을 펼쳐나갔다고 했지요. 다른 지역 사람들보다 독립심이 강했고요. 달리 말하자면 이곳 사람들은 기가 셌다고 할까요.

이제부터 플랑드르 사람들을 만나보죠. 아래 그림을 보세요. 우리가 처음 만날 '기 센 플랑드르인'입니다.

이 초상화의 주인공은 얀 더 레이우라는 사람입니다. 15세기 전반 플랑드르 지역의 도시 브뤼헤에서 금세공사로 활동했다고 알려졌지요. 이 초상화는 크기가 작아서 A4 사이즈 정도지만 발산하는 에너지가 상당해요. 우리를 바라보는 눈매가 특히 인상적이지 않나요? 꽉 다문 입과 어우러져서 전체적으로 강인한 인상을 줍니다.

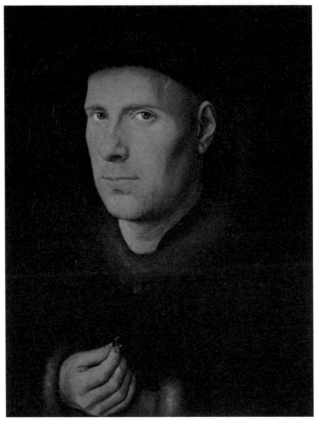

얀 반 에이크, 얀 더 레이우의 초상, 1436년, 빈미술사박물관 이 단독 초상화는 높이 26센티미터, 폭 19센티미터로 소박한 크기이지만 힘 있는 느낌을 준다.

그런데 얼굴에 비해 몸은 작아 보여요. 그래서인지 어딘가 어색해 보이기도 하고요.

몸이 약간 축소되어 그런지 신체 비례가 좀 부자연스럽죠. 이런 어긋난 비례는 이 그림을 그린 얀 반 에이크의 단독 초상화에 자주 등장합니다. 당시 사람들은 볼록거울을 썼는데 여기에 몸을 비춘 느낌을 줘요. 이러면 몸보다 얼굴이 커 보여 눈길이 자연스럽게 얼굴 쪽으로 쏠립니다.

확실히 얼굴이 강조되어 보이네요. 손에는 뭔가를 쥐고 있는 것 같은데요?

반지입니다. 그림 속 주인공이 직접 만든 것이겠죠. 그러니까 자기가 만든 반지를 들고 당당하게 우리를 바라보고 있는 겁니다. 금세공사라는 자신의 직업이 아주 자랑스러웠던 것 같습니다.

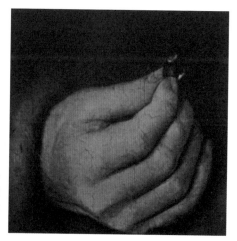

얀 반 에이크, 얀 더 레이우의 초상(부분), 1436년, 빈미술사박물관 금세공사라는 자신의 직업을 반지를 통해 드러내고 있다.

여기서 반지는 결혼을 상징할 수도 있습니다. 얀 더 레이우가 막 결혼을 했거나 아니면 곧 있을 결혼을 기념하기 위한 그림일지도 모릅니다. 어떤 상황에 있는지는 정확히 알 수 없지만 얀 더 레이우는 자신이 만든 반지를 꼭 보여주고 싶었던 것 같아요.

그림으로 남길 정도로 자기 기술을 자랑스러워할 만한 이유라도 있었나요?

당시 금세공은 어려운 기술이어서 성공한 금세공사는 사회에서 인

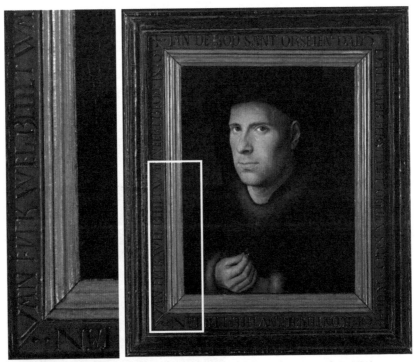

얀 반 에이크, 얀 더 레이우의 초상(부분), 1436년, 빈미술사박물관 이 그림의 프레임은 금세공사가 만든 청동판처럼 보이게 그려졌다. 여기 보이는 글씨도 그린 것이다. 프레임에는 화가와 주인공의 이름, 제작 시기에 대한 정보가 들어 있다.

정을 받았어요. 얀 더 레이우는 자기 모습을 담은 초상화에서 자신이 성공한 기술 장인임을 꼭 보여주고 싶었을 겁니다.

그가 금세공사라는 단서는 프레임에서도 찾을 수 있어요. 화가 얀 반 에이크는 프레임 부분을 청동 느낌이 나도록 그렸습니다. 그리고 프레임의 네 귀퉁이를 따라 얀 더 레이우와 그림에 대한 정보를 빼곡하게 써넣었지요.

프레임 속 글씨가 새긴 게 아니라 그린 거라고요?

그렇습니다. 진짜 청동판에 글을 새겨넣은 것 같다는 착각이 들 정도로 빛과 그림자 처리가 아주 교묘하죠? 이렇게 금속 느낌을 주는 프레임에 자기가 만든 반지까지 든 걸 보면 이 작품의 주인공이 금세공사라는 것을 확실히 알 수 있습니다. 직업적 자부심을 담아 우리를 강하게 바라보는 시선은 주인공이 냉철하고 치밀한 성격의 인물이라고 말해주는 듯합니다.

┃ 화가의 자화상 ┃

다음 페이지 그림에서 이런 강인한 인상은 더욱 부각됩니다. 이 그림도 얀 반 에이크가 그린 건데요, 붉은 터번을 쓴 남자의 초상으로 불립니다. 그림 크기와 주인공의 자세가 방금 본 그림과 비슷해요. 그러나 전체적인 인상은 훨씬 더 강해 보입니다. 눈매도 날카롭고, 성격도 더 깐깐하다는 느낌이 들죠?

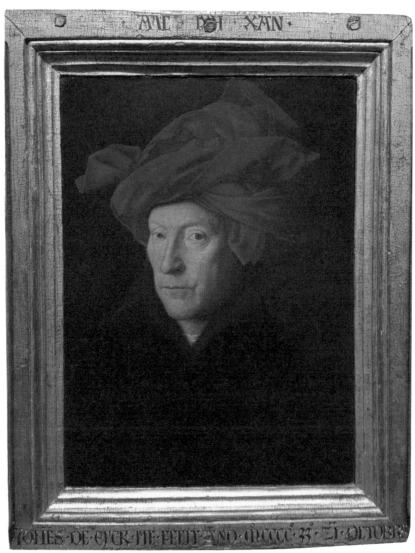

얀 반 에이크, **붉은 터번을 쓴 남자의 초상, 1433년, 런던내셔널갤러리** 우리를 바라보는 강한 시선과 프레임에 쓰인 글은 이 그림의 주인공이 화가 자신임을 암시한다.

금세공사보다 훨씬 인상이 강해 보이네요. 어떤 사람인가요?

사실 이 그림 속 남자는 화가 자신으로 추정됩니다. 우리를 응시하는 강렬한 눈빛과 프레임에 넣은 좌우명이 그 근거가 되죠.

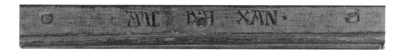

얀 반 에이크가 1433년 10월 21일에 그렸다

ΑΛΣ IXH ΧΑΝ("As I Can")
나/에이크는 이 정도까지 그린다

붉은 터번을 쓴 남자의 초상 프레임 부분의 글씨

프레임 아랫단에는 "얀 반 에이크가 1433년 10월 21일에 그렸다"고 쓰여 있고 윗단 중앙에는 "Als Ikh Kan"이라 적혀 있습니다.
영어로 옮겨보자면 "As I can"이 되는데, 얀 반 에이크의 좌우명으로 알려져 있어요. 중간중간에는 그리스 알파벳을 섞어 썼습니다.
당시 네덜란드어로 1인칭에 해당하는 이크Ikh는 에이크와 발음이 비슷합니다. 1인칭이자 얀 반 에이크 자신을 가리키는 이중 의미로 읽을 수 있지요. 이 때문에 얀 반 에이크는 이 말을 좌우명으로 삼았던 것 같아요.
어쨌든 이 말은 다양한 뜻으로 해석해요. 기본적으로 "나/에이크는 이 정도까지 그린다"라고 해석하는데요, 조금 과장하자면 "나/에이크는 이렇게 잘 그린다"라고도 할 수 있죠.

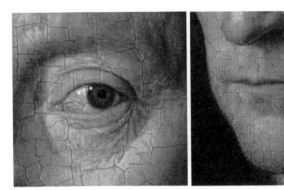

얀 반 에이크, 붉은 터번을 쓴 남자의 초상(부분), 1433년, 런던내셔널갤러리

자신감이 넘치는 사람이었나 보네요.

세부를 보면 얀 반 에이크가 충분히 자부심을 가질 만하다는 것이 더 잘 느껴지실 겁니다. 왼쪽 그림을 보시죠. 충혈된 눈과 또렷한 눈동자, 눈가 주름까지 하나하나 정교하게 잡아냈어요. 감탄이 나올 만한 세부 묘사입니다.

500년이 넘은 그림인데 어떻게 이토록 생생할 수 있을까 싶어요.

그렇죠. 입 부분을 그린 세부도 놀라워요. 마치 어금니를 꽉 문 듯 근육이 긴장되어 있습니다. 무엇보다 턱 주변의 까칠까칠한 수염이 인상 깊습니다. 하루 이틀 정도는 면도하지 않은 것 같죠? 짧게 자란 수염 한 올 한 올의 색과 밝기에 변화까지 주고 있어요.

사진보다 더 생생한 거 같아요. "내가 이렇게 잘 그린다"가 괜한 허풍이 아니었군요.

그래서 어떤 학자는 이 그림이 얀 반 에이크가 사람들에게 자신의 실력을 증명할 때 쓰던 일종의 보증서였다고 봅니다. 누군가가 얀 반 에이크에게 그림을 얼마나 잘 그리느냐고 물으면 이 그림을 보여줬다는 거예요.

그러니까 이 그림을 보여주면서 내 실력을 믿고 그림 작업을 의뢰하라고 했다는 건가요?

그렇죠. 이 정도까지 그리니까 믿고 맡기라고 말하는 것 같아요. 그런데 만약 이 그림이 화가의 자화상이 맞다면, 요즘으로 치면 '셀카'라고도 할 수 있어요. 하지만 이 그림은 셀카라면 으레 따르는 어떤 필터링과 보정도 없이 민낯 그대로죠. 이렇게 냉혹할 정도로 가감 없이 사실적으로 그리는 것은 얀 반 에이크의 다른 그림들에서도 계속 이어집니다.

요새는 다들 더 잘생겨 보이게 하려고 사진도 보정하잖아요. 화가라는 직업에 대한 자부심뿐만 아니라 깐깐한 성격까지 엿보이네요.

플랑드르 사람들이 기가 세다고 했는데 이 그림을 보면 그런 말이 괜한 과장이 아니라는 걸 알 수 있죠.
그런데 탄성이 나올 만큼 세밀하고 사실적인 미술이 등장했다는 건 단순히 얀 반 에이크 개인의 성취로 그치지 않습니다. 이는 동시대 다른 플랑드르 화가들에게서도 발견되는 특징이에요. 북유럽에서도 이탈리아에 이어 새로운 시대가 열리고 있었음을 의미해요.

미술사에서의 북유럽과 남유럽 미술사에서 북유럽은 알프스산맥 이북 지역 전체를, 남유럽은 알프스산맥 이남 지역 전체를 일컫는다.

잠깐, 북유럽이라고요? 얀 반 에이크는 플랑드르 화가가 아닌가요? 북유럽 하면 저는 스웨덴이나 노르웨이 같은 나라들이 떠올라요.

아, 여기서 미리 말씀드리는 게 좋겠네요. 오늘날 북유럽이라고 하면 보통 스칸디나비아반도에 있는 나라들을 떠올리실 겁니다. 하지만 미술사에서 북유럽은 알프스산맥 이북 지역 전체를 말합니다. 플랑드르가 바로 북유럽에 포함됩니다. 이야기가 진행되면서 북유럽 르네상스라는 표현이 자주 나올 텐데 이때마다 이 점을 유의해 주셨으면 합니다.

| 아르스 노바: 새 시대 새 미술 |

15세기에 접어들면서 이탈리아 미술은 엄청난 발전을 이룩하고 있었어요. 피렌체를 중심으로 브루넬레스키, 마사초, 도나텔로 등과

같은 작가들이 속속 등장해 지금껏 한 번도 본 적 없는 미술을 선보이고 있었습니다.

흥미롭게도 알프스 너머 북쪽 지방에서 이에 뒤지지 않을 변화가 동시적으로 일어납니다. 특히 저지대 지역에서 일어난 변화는 매우 눈부셨는데요. 앞서 살펴본 얀 반 에이크의 그림 같은 경우죠.

1430년에 접어들면서 알프스 이북 지역에서는 눈에 보이는 것을 현미경으로 들여다보듯 정밀하게 보여주는 그림이 등장합니다. 이렇게 놀라운 사실성을 갖춘 미술을 아르스 노바Ars Nova라고 합니다. 라틴어로 '새로운 미술'을 뜻하죠. 중세 때의 장식적이고 호화스러운 미술과는 완전히 다른 새로운 미술이 나타났다는 걸 의미해요.

이 시기 북유럽에서 등장한 새로운 미술은 단순히 그림을 그리는 방식이 변하는 것에 그치지 않습니다. 크게 보면 '새로운 시대'에 완전히 '새로운 인류'가 등장한 걸 보여주는 거예요.

그림 그리는 사람이 새로운 인류인가요? 아니면 당시 사람이 새로운 인류인가요?

일단 둘 다라고 할 수 있겠네요. 사실 이 시기에 바로 부르주아가 등장합니다. 지금껏 없던 완전히 새로운 유형의 사람이었지요. 부르주아가 무얼 뜻하는지는 아시죠?

네, 보통 자본가 계급이라고 하는 거 아닌가요?

부르주아bourgeois는 프랑스어로 '성안에 사는 사람들'을 뜻해요.

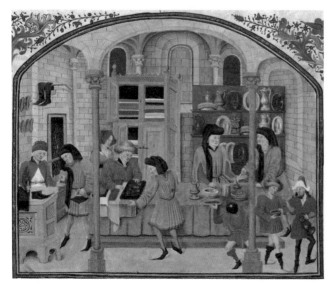

루아제 리에데, 시장의 모습
(부분), 1454년경, 루앙시립
도서관 그림 왼쪽에서부터
신발, 옷, 금세공품을 사고파
는 모습이 펼쳐진다. 중세부
터 발전하고 있던 상업 시장
의 시끌벅적한 분위기가 느
껴진다.

여기서 부르bourg는 성을 의미합니다. 유럽에는 스트라스부르, 함
부르크, 잘츠부르크처럼 부르bourg, 혹은 부르크burg로 끝나는 도
시 이름이 많아요. 성벽을 둘러치면서 도시를 형성했기에 그런 이
름이 붙었다고 보시면 됩니다.

중세 후기에 상업 활동으로 부를 쌓은 평민들이 주로 성안에서 살
았어요. 이 때문에 성공한 평민들을 성안에 사는 사람, 즉 부르주아
라고 부르게 된 겁니다.

참고로 말씀드리면, 과거 플랑드르는 프랑스의 일부 지역도 포함했
습니다. 벨기에 남부에 해당하는 왈로니아 지역에서는 지금도 프랑
스어를 공용어로 쓰고요.

부르주아라는 단어는 자주 들어봤는데 '성안에 사는 사람들'을 뜻
한다니 흥미롭네요. 그럼 돈이 없는 사람들은 어디에서 살았나요?

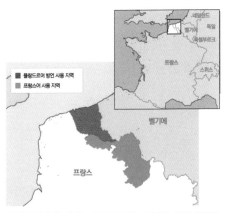

현재 프랑스에 속하는 과거 플랑드르 지역 과거 플랑드르는 프랑스 일부 지역도 포함했다. 오늘날 이 지역은 프랑스에 속하지만 그중 일부는 여전히 벨기에 북부와 마찬가지로 플랑드르 방언이 섞인 네덜란드어를 사용한다.

성 밖이죠. 성 바깥에서는 여전히 땅에 귀속된 농노들이 중세 영주들의 지배 아래에 있었습니다. 반면 성안에서는 상업 활동을 통해 막대한 부를 모은 평민, 그러니까 상인이나 장인의 목소리가 커지고 있었어요.

부르주아는 쉽게 말해 시민이에요. 성은 도시를 의미하니까 결국 부르주아 계층은 시민 계층을 뜻합니다. 지금은 '시민=국민'으로 받아들이지만 원래 시민이란 말은 도시에 사는 성공한 평민 혹은 부를 쌓았거나 전문 기술을 가진 도시민을 의미했어요.

아무나 시민이 될 수 없었던 거군요. 성공했거나 돈이 많거나 전문 기술을 갖춰야 했다니 시민의 자격이 상당히 까다로웠네요.

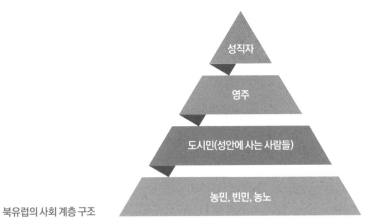

북유럽의 사회 계층 구조

게다가 경제적으로 자립할 정도의 부만 갖춰서는 충분하지 않았어요. 정치의식까지 높아야 비로소 시민이라고 할 수 있었죠. 그러니 시민이 되기란 만만치 않았을 겁니다. 어쩌면 이런 이유에서 이 시기 부르주아 계층의 자부심이 더욱 컸을 테고요. 얀 반 에이크가 그려낸 사람들이 바로 이런 사람들이었습니다.

앞서 본 두 그림을 다시 볼까요. 아래의 왼쪽 그림은 금세공사, 오른쪽은 화가입니다. 이 밖에도 상인, 고위 공무원, 의사, 변호사, 교육자 등 다양한 전문직에 종사하는 인물들이 점차 초상화에 등장해요. 이들은 중세 후기에 도시가 발전하면서 새롭게 부와 명예를 거머쥔 신흥 계층이었습니다. 조상에게 땅을 물려받거나 한 게 아닙니다. 자기 힘으로 성공한 거죠. 이른바 자수성가한 부르주아들은 큰 자부심을 가졌고 자신들의 모습을 이렇게 그림으로 담아냈어요.

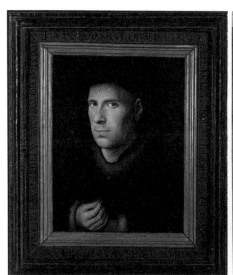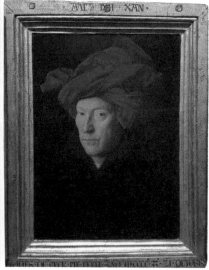

얀 반 에이크, 얀 더 레이우의 초상, 1436년, 빈미술사박물관(왼쪽)
얀 반 에이크, 붉은 터번을 쓴 남자의 초상, 1433년, 런던내셔널갤러리(오른쪽)

자부심을 가진 만큼 자신들의 모습을 적극적으로 드러내기 시작한 거군요. 그렇다면 이전에는 이 같은 신흥 계층의 인물들이 나온 그림이 없었나요?

네, 없었다고 볼 수 있어요. 물론 간혹 등장한 예가 있긴 하지만 대부분 독립된 형태로 그려지지 않았고 미미하게 그려졌어요. 아주 오랫동안 초상화 속 주인공은 왕이나 귀족, 아니면 고위 성직자였습니다. 그런데 저지대 지역에서는 고위층뿐만 아니라 평범한 시민들까지도 주인공으로 속속 등장하기 시작합니다. 그것도 매우 당당하고 힘 있게 스스로를 드러내면서 말이에요.

그럼 이제 앞 페이지의 두 초상화를 다시 한번 보세요. 정말 자신의 능력이나 직업에 확신을 가진 듯 굉장히 다부진 모습이죠? 당시 시민 계층이 보여주는 이러한 자신감은 마치 앞으로 미술에서 나타날 주목할 만한 변화를 예견하는 듯합니다.

| 거울 속에 세계를 담다 |

얀 반 에이크의 그림을 하나 더 봅시다. 다음 페이지 그림도 플랑드르 지역에서 나타난 미술이 얼마나 새로웠는지를 잘 보여주는데요.

어디선가 많이 본 듯한 그림입니다. 아늑한 실내에 서 있는 남녀를 그렸네요. 부부라고 했던 것 같은데요.

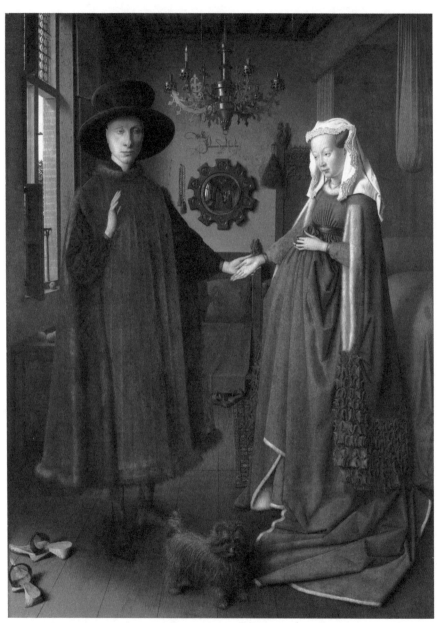

얀 반 에이크, 아르놀피니 부부의 초상, 1434년, 런던내셔널갤러리 이 작품은 아르놀피니 부부의 결혼식 장면을 담은 그림일까, 아니면 상인 아르놀피니의 성공을 과시하기 위한 그림일까? 주제와 관련해서 여전히 많은 논쟁을 불러일으키는 그림이다.

15세기 플랑드르 그림 중에서도 가장 유명한 그림이라 할 만하죠. 여기 그려진 두 사람은 부부가 확실해 보이지만 정확히 누구인지는 잘 몰라요. 16세기 기록에 따르면 그림 속 남자의 성은 아르놀피니 라고 합니다. 하지만 이 작품이 그려진 당시 브뤼헤에는 아르놀피 니라는 성을 가진 남자가 여럿 있었기에 정확히 누구인지에 대해서 는 여전히 논쟁 중이에요.

아르놀피니는 흔한 성 같지 않은데 이런 성을 가진 사람이 많았다 니 의외네요.

당시 브뤼헤는 플랑드르 상업의 중심지였기에 멀리 이탈리아에서 도 상인들이 몰려들었어요. 아르놀피니 집안도 이런 상인 가문들 중 하나였죠. 기록에 따르면 아르놀피니는 이탈리아에서 비단으로 유명한 루카 지역 집안이에요. 이런 사실을 근거로 보면 아르 놀피니는 비단을 거래하러 브뤼 헤에 이주해 온 상인으로 추정 됩니다.

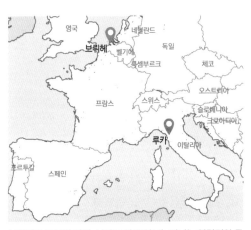

브뤼헤와 루카의 위치 남자 주인공 아르놀피니는 이탈리아 루 카에서 플랑드르 지방의 브뤼헤로 이주해 온 상인이었다. 오늘 날 벨기에의 도시인 브뤼헤는 이 지역 언어인 네덜란드어 표기 이며, 영어로는 브뤼지, 독일어로는 브루게라고 한다.

이 그림의 주인공이 당시 브뤼 헤에 살던 여러 아르놀피니 가 운데 누구이든 간에 중요한 건 그가 성공한 상인으로서 자기가 쌓은 부를 과시하고 있다는 점 입니다.

그건 뭘 보고 알 수 있나요?

그림 속 배경은 아르놀피니가 살던 집으로 보입니다. 가구부터 샹들리에까지 집 안에 놓인 물건 하나하나가 모두 호화롭습니다. 무엇보다 눈길을 끄는 건 그림 가운데에 있는 볼록거울이에요. 당시에는 유리 덩어리를 깎아서 만든 이런 볼록거울을 많이 썼습니다.

와, 거울을 그리면서 여기에 비친 모습까지 다 그려 넣었네요. 볼록거울의 느낌도 잘 살렸고요.

위치도 한가운데고 이렇게 자세히 그리니 눈길이 갈 수밖에요. 여기서 거울은 이 그림을 수수께끼처럼 만드는 데 한몫합니다. 보통 초상화 하면 어떤 특정한 개인을 기록한 거잖아요? 그러니까 주인공만 잘 그리면 되는 아주 단순한 그림이기도 해요. 하지만 얀 반 에이크는 초상화 속에 거울을 그려 넣어 반대편 모습, 즉 그림 밖 모습까지 보여줌으로써 이 그림을 더욱 흥미롭게 바꿔놓습니다. 오른쪽 그림의 거울 속을 들여다보세요. 부부의 맞은편에 선 두 사람이 보입니다.

확실히 알아보기 힘들지만, 파란 옷을 입은 사람이 보이고 그 뒤로 빨간 옷을 입은 사람이 있는 것 같아요. 이 사람들은 누구일까요?

두 사람 중 앞쪽에서 파란 옷을 입은 이는 화가 자신으로 추정해요. 거울 위에 적힌 글씨가 보이시죠? 그게 '얀 반 에이크가 여기 있었

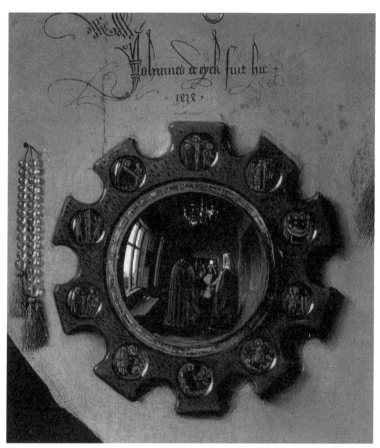

얀 반 에이크, 아르놀피니 부부의 초상(부분), 1434년, 런던내셔널갤러리

노라'라는 뜻이거든요. 그리고 바로 아래에 적힌 숫자 1434는 이 그림을 그린 연도입니다.

이제 거울 주변을 살펴보세요. 예수의 수난 이야기가 열 장면에 걸쳐 들어가 있습니다. 어떤 장면인지 식별할 수 있도록 하나하나 꼼꼼하게 그려져 있지요.

그림 속 작은 거울을 이렇게까지 그리다니 놀라울 뿐이네요.

이 작품의 전체 높이는 82센티미터인데요, 방금 본 거울은 직경이 7~8센티미터에 불과해요. 이렇게 작은 거울에 아르놀피니가 사는 집을 줄여서 집어넣으려 한 거예요.

그런데 여기가 아르놀피니의 집이라는 걸 어떻게 알 수 있나요?

확실한 건 아닙니다. 이 초상화 속 주인공의 성씨가 아르놀피니라는 점을 빼고는 이 그림과 관련해서 정확한 기록이 남아 있지 않거든요. 하지만 당시 관행으로 짐작해볼 수는 있어요. 이 시기엔 그림을 의뢰하는 구매자와 화가가 계약을 맺고 계약서를 쓰곤 했습니다. 이런 계약서 중에 '지체 높은 어르신이나 부르주아의 방처럼 그려달라'는 구절이 발견되곤 합니다. 아르놀피니가 꽤 성공한 부르주아

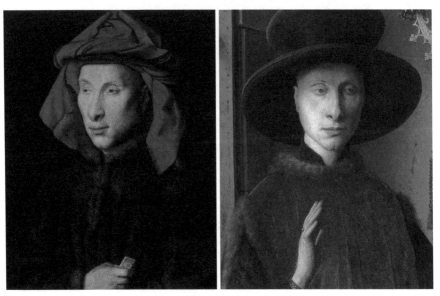

얀 반 에이크, 아르놀피니의 초상, 1438년경, 베를린국립회화관(왼쪽)
얀 반 에이크, 아르놀피니 부부의 초상(부분), 1434년, 런던내셔널갤러리(오른쪽)

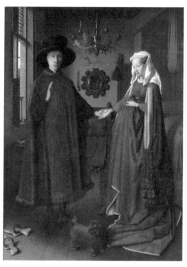

계층이었다면 초상화를 의뢰할 때 기왕이
면 자기 집을 그대로 그려달라 했을 테니
그의 집일 거라 추측하는 거죠. 얀 반 에이
크는 아르놀피니의 초상을 하나 더 그렸습
니다. 앞 페이지의 왼쪽 그림인데요. 오른
쪽 그림보다 좀 더 나이를 먹은 모습이죠.
둘의 관계는 비교적 오래 유지된 거예요.

얀 반 에이크, 아르놀피니 부부의 초상, 1434년,
런던내셔널갤러리

한 가지 궁금한 게 있어요. 왼쪽 그림에서
부인의 배가 불러 보이는데 아이를 가진
건가요?

꼭 그렇게 볼 순 없어요. 당시 여성들은 보통 치마를 배 위쪽으로
말아 올려 입었기에 배가 약간 부풀어 보이기도 했거든요. 많은 사
람들이 이 점을 궁금해하지만 아직 답은 없네요.

| 위장된 상징주의: 사실주의의 또 다른 매력 |

지금껏 이 작품이 얼마나 사실적으로 그려졌는지 설명했습니다만,
순수하게 있는 그대로 그린 작품이라고 볼 수 없는 면도 있어요. 묘
사는 사실적이지만 설정 자체는 작위적이에요. 뭔가를 상징하려는
의도가 있는 거죠. 그러니까, 이 그림이 무언가를 상징한다는 겁니
다. 부부가 서로 손을 잡고 있죠? 이 자세도 예사롭지 않아요.

얀 반 에이크, 아르놀피니 부부의 초상(부분), 1434년, 런던내셔널갤러리 아르놀피니 부부가 벗어놓은 신발은 의례를 행한다는 것을. 샹들리에서 타오르는 촛불은 성령을 의미한다. 성령을 통해 엄숙한 혼인 의식이 벌어지고 있음을 보여주는 듯하다.

그러고 보니 흡사 무슨 의식을 행하고 있는 것처럼 보여요. 아르놀피니는 한 손을 들고 맹세라도 하는 걸까요?

그림을 유심히 들여다보면 이런 의심은 더욱 짙어집니다. 아르놀피니의 발을 보세요. 유럽 사람들은 집에서도 신발을 벗지 않는 게 일반적인데, 여기서는 두 사람 모두 신발을 벗었습니다. 이 모습은 뭔가 의례를 행한다는 걸 의미할 수 있지요. 이번에는 샹들리에를 보세요. 초 하나가 가느다랗게 타오르고 있습니다. 보통 이런 촛불은 성령을 의미하는데 어쩌면 이 그림은 성령을 통해 엄숙한 혼인 의식이 벌어지고 있음을 보여주는 걸지도 모릅니다.

이뿐만이 아닙니다. 앞서 살펴본 대로 거울 위에 '얀 반 에이크가 여기 있었노라'라는 문장이 적혀 있고, 거울 속에는 부부의 맞은편에 화가를 포함해 두 사람이 서 있었잖아요? 그러니까, 거울에 비친 두 사람이 결혼식의 증인 역할을 하고 있다고도 볼 수 있어요.

얀 반 에이크, 아르놀피니 부부의 초상(부분), 1434년, 런던내셔널갤러리 파노프스키는 창가에 놓인 오렌지는 예수의 수난을, 침대 끄트머리의 장식물은 출산의 수호성인 마르가리타를 상징한다고 주장했다.

그렇게 본다면 이 그림은 단순히 부부의 모습을 그린 초상화가 아니라 두 사람이 결혼하는 장면을 포착한 기록화가 되겠네요.

그렇게 되죠. 에르빈 파노프스키라는 미술사학자는 이 작품이 아예 그림으로 그려진 결혼 증명서라고 봐야 한다고 주장합니다. 한껏 멋 부려서 쓴 화가의 서명이 바로 그 증거라고 했고요. 파노프스키의 주장에 따르면 그림 속 모든 물건은 다 상징이 됩니다. 촛불은 성령을 보여주고, 창가에 놓인 오렌지는 예수가 겪은 수난을 의미해요. 그리고 침대는 성적인 것을 암시하고, 침대 끄트머리의 장식물은 사실 출산의 수호성인 마르가리타라는 식이지요. 이렇게 마치 실제 모습과 흡사하게 그린 사물에 상징이 숨어 있는 것을 파노프스키는 '위장된 상징주의'라 불렀습니다.

그림에 나오는 모든 사물이 무언가를 의미하고 상징한다면, 이런 걸 하나하나 다 짚어가면서 봐야 할 테니 왠지 어렵게 느껴집니다.

아마 누구나 그런 문제를 느낄 거예요. 그래서인지 오늘날 파노프스키의 주장은 다 받아들여지지는 않아요. 사실 얀 반 에이크의 멋진 서명은 그 당시 다른 그림에도 사용하던 거예요.

그리고 이 시기 사람들은 거실에 침대를 놓곤 했다고 합니다. 거실이 집 안에서 가장 따뜻하고 볕이 잘 드는 장소였기 때문이죠. 이렇게 보면 이 작품은 상징성보다는 있는 그대로를 그려낸 그림에 가까워집니다.

무언가를 상징하는 건지, 있는 그대로를 그린 건지… 그림을 볼 때 어떻게 해석해야 할지 헷갈리네요.

정리하자면 이 작품은 그림으로 그린 아르놀피니 부부의 결혼 증명서인지, 실제로 있던 방에 서 있는 아르놀피니 부부를 충실하게 그려낸 초상화인지 아니면 제3의 해석도 가능한 건지 여전히 논쟁적이라는 겁니다.

앞서 본 얀 반 에이크가 그린 붉은 터번을 쓴 남자의 초상을 기억하시죠? 그때 얀 반 에이크가 그림의 프레임에 좌우명인 Als Ikh Kan을 써넣었다고 했는데요. 여기서 이크Ikh는 1인칭 '나'를 가리키기도 하고, 화가 이름인 에이크를 가리키기도 하는 '이중 의미'를 지녔

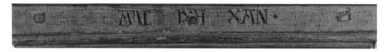

ΑΛΣ ΙΧΗ ΧΑΝ("As I Can")
나/에이크는 이 정도까지 그린다

붉은 터번을 쓴 남자의 초상 프레임 부분의 글씨

지요. 같은 맥락에서 아르놀피니 부부의 초상 속 소품들도 사실로 읽거나 상징으로 읽도록 일부러 그렇게 그린 거라고 볼 수 있어요.

그림을 굳이 그렇게 복잡하게 그릴 필요가 있나요?

얀 반 에이크는 이 그림을 보게 될 사람들과 일종의 게임을 하고 싶었던 것 같습니다. 흥미롭게도 이처럼 깨알 같은 디테일에 의미를 숨겨놓고 궁금증을 불러일으키려는 노력이 이 지역 미술 작품에서 반복적으로 나타납니다.

같은 시기에 그려진 이탈리아 그림들은 공간도 명확하고, 메시지도 체계적이어서 모든 것이 정확하고 정리된 인상을 주지요. 반면에 알프스 북쪽 지역에서 그려진 그림들은 지금껏 보신 것처럼 여러 물건을 촘촘히 아기자기하게 배치하면서 세부조차 놓치지 않고 묘사합니다. 그러면서 자꾸 디테일에 빠져들도록 하죠. 어쩌면 이 지역 화가들이나 작품 구매자들이 진짜로 원했던 건 이런 소소한 즐거움이었을지도 모르겠어요.

이 지역 사람들과 이탈리아 사람들은 미술에서 기대하는 게 많이 달랐다는 말씀이시군요.

그렇죠. 더 나아가 이런 점이 알프스 북쪽 지역에서 새롭게 등장한 시민들이 느꼈던 서민적인 즐거움이기도 할 겁니다. 왕이나 귀족들이 그림에 표현된 자신의 권위나 권력을 중요시했다면 시민 계급은 삶의 소소한 즐거움을 더 소중하게 여겼다고 볼 수 있지요. 결국 자

기보다 신분이 높은 계층의 미술을 그저 흉내 내기보다 자신들에게 맞는 세계를 그림으로 구현해내고자 했던 겁니다. 그럼 이런 특징이 잘 드러나는 그림을 하나 더 보죠.

| 이 시대의 증명사진 |

아래 왼쪽 그림은 15세기 플랑드르 지역에서 활동했던 화가 로베르 캉팽이 그린 남자의 초상입니다. 오른쪽 그림인 얀 반 에이크의 자화상과 많이 비슷해 보입니다.

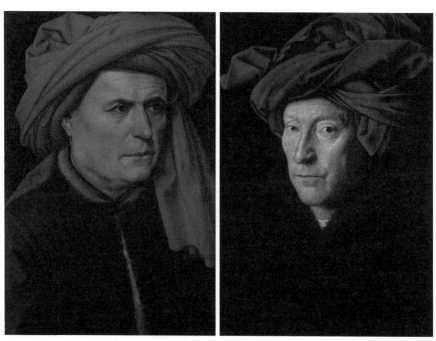

로베르 캉팽, 남자의 초상, 1435년경, 런던내셔널갤러리(왼쪽)
얀 반 에이크, 붉은 터번을 쓴 남자의 초상, 1433년, 런던내셔널갤러리(오른쪽)

둘 다 머리에 빨간 터번을 썼어요! 유행이었나 보죠?

후드에서 변형된 형식의 기다란 모자를 머리에 둘둘 말아 고정시키는 이 터번은 샤프롱이라고도 하는데요, 나중에 소개해드릴 부르고뉴 공국에서 특히 상류층을 중심으로 유행했죠. 플랑드르 화가의 그림 속 인물들에게서 이 터번이 자주 발견됩니다. 당시 화가들이나 장인들은 자기들도 신분이 많이 상승했다는 것을 보여주기 위해서 이 터번을 쓴 듯해요.
플랑드르 지역 그림답게 두 그림 모두 매우 정교하게 그려져 있어요. 하지만 차이도 보입니다. 터번을 두른 모습을 보세요. 캉팽의 그림 속 남자가 터번을 대강 휘휘 둘렀다면 얀 반 에이크의 그림 속 남자는 모양을 정확히 잡아 쓰려고 노력한 티가 나죠.

그러네요. 확실히 얀 반 에이크 그림 쪽이 더 신경을 많이 쓴 것처럼 보여요.

그런데 이런 차이에도 불구하고 두 그림 속 주인공은 비슷한 자세를 취하고 있어요. 두 사람 모두 우리를 향해 몸을 살짝 튼 채 고개는 약간 돌리고 있죠. 요즘 프로필 사진을 찍을 때에도 이런 자세를 하기도 해요. 이렇게 고개를 살짝 돌린 자세를 전문 용어로 '4분의 3 자세'라고 합니다. 완전한 정면이나 완전한 측면은 조금 답답해 보일 수 있는데, 4분의 3 자세를 취하면 보다 자연스럽고 편안한 느낌을 주지요. 다음 페이지 그림과 비교해 보면 4분의 3 자세가 주는 자연스러움이 더 잘 느껴지실 거예요.

확실히 이 초상화는 아까 본 그림보다 자세
가 굳어 보이네요.

이 그림은 프랑스 앙주 지역을 다스리던
앙주 공 루이 2세의 초상입니다. 측면상은
메달이나 동전 등에 새겨졌던 로마 황제
이미지를 연상시켰기에 당시 지배 계층의
초상은 주로 이렇게 정측면으로 그려졌
어요.

앙주 공 루이 2세의 초상, 1412~1415년경, 파
리국립도서관

반면에 유력한 지배층과 거리가 먼 시민
계층 사람들은 스스로를 보다 인간적이고
자연스러운 모습으로 드러내고 싶어 했어요. 그래서 시민 계층 초
상화에서는 4분의 3 자세가 더 유행합니다.

이번에는 이탈리아에서 그려진 초상화와 비교해 볼까요? 다음 페이
지의 그림은 피에로 델라 프란체스카가 그린 페데리코 다 몬테펠트
로 공작과 공작부인의 초상입니다. 이 공작은 원래 서출이었지만 자
기 실력을 입증해 결국 공작 자리까지 오른 입지전적 인물이죠.

그의 초상화는 당시 지배 계층에서 유행했던 정측면상을 정확히 따
르고 있습니다. 다만 이 경우에는 약점을 가리기 위한 목적도 있었을
겁니다.

어떤 약점이기에 이렇게 그리는 걸로 가려질 수 있었나요? 한쪽 얼
굴에 커다란 흉이라도 나 있었던 걸까요?

맞아요. 정확히 짚어내셨어요. 페데리코 공작은 마상 경기를 하다 오른쪽 눈을 잃었거든요. 왼쪽 측면 모습으로만 그리면 이 부분을 숨길 수 있었죠.

전체적으로 이 같은 측면상에서는 감정이 드러나지 않게 됩니다. 이 때문에 공작은 근엄한 모습으로 자리하고 있습니다.

공작과 마주 보고 있는 공작부인 역시 위엄 있게 그려졌습니다. 둘 다 얼굴이 지평선 위에 있어서 우리는 이 두 사람을 우러러봐야 해요. 이러한 시선 처리는 앞서 살펴본 플랑드르 지역의 시민 초상에서 나타났던 편안한 시선과는 확연하게 대비를 이루죠.

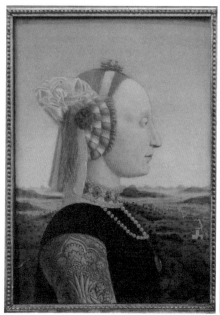

피에로 델라 프란체스카, 페데리코 다 몬테펠트로 공작과 공작부인의 초상, 1470년경, 우피치미술관 배경에는 페데리코 공작이 지배하던 지역의 풍경이 펼쳐져 있다. 이런 표현을 통해 그가 이 땅의 지배자라는 것을 보여준다.

| 소소함이 주는 즐거움을 포착하다 |

방금 본 공작부인의 초상 같은 여성 초상화가 플랑드르 지역에서도 그려졌나요?

물론이죠. 아래의 오른쪽 그림은 캉팽이 그린 여인의 초상입니다. 두건을 두른 여성이 손을 가지런히 모으고 있네요. 손가락에는 결혼반지가 보입니다. 아마 막 결혼한 걸 기념해 그린 그림인 듯합니다. 왼쪽의 이탈리아 귀부인과는 사뭇 다른 모습이죠.

공작부인이 화려한 의상을 입고 눈길을 끄는 장신구와 헤어스타일을 자랑하는 반면, 오른쪽 여인은 한 가지 색으로 된 소박한 옷차림

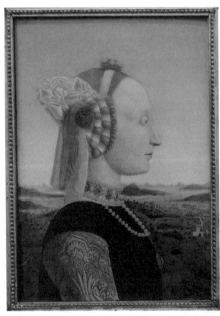

피에로 델라 프란체스카, 페데리코 공작부인의 초상, 1470년경, 우피치미술관(왼쪽)
로베르 캉팽, 여인의 초상, 1435년경, 런던내셔널갤러리(오른쪽)

에 어떤 장신구도 하지 않았습니다. 머리에 쓴 하얀 두건은 소박함을 더욱 강조합니다.

하얀 천을 여러 장 겹쳐서 두건으로 쓴 것 같군요. 그런데 머리 쪽에 뭔가 작은 점 같은 게 보이네요?

그럼 그 부분을 좀 더 자세히 볼까요? 머리 두건이 움직이지 않게 고정하는 핀이네요. 핀을 이렇게 세세하게 그린 건 아주 작은 변화에 불과할 수도 있습니다. 하지만 이처럼 작고 미묘한 변화가 그림에 사실감을 부여하면서도 생기를 불어넣고 있어요. 앞서 알프스 이북 지역 그림들에는 소소한 재미가 숨어 있다고 말씀드렸죠. 캉팽이 그린 여인의 초상에서는 이 작은 핀 묘사가 바로 그런 역할을 하는 거예요.

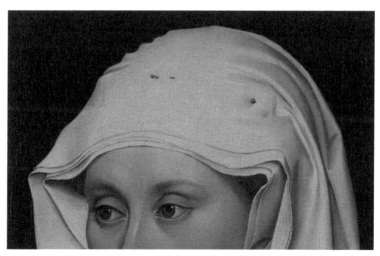

로베르 캉팽, 여인의 초상(부분), 1435년경, 런던내셔널갤러리 네 겹으로 두른 흰색 두건을 핀으로 고정했다. 핀은 작지만 흰색 두건 위에 그려져서 우리의 눈길을 끈다.

아래 그림은 페트뤼스 크리스튀스가 그린 수도사의 초상입니다. 여기서도 소소하고 재미있는 표현을 찾아볼 수 있어요.

이 그림을 그린 페트뤼스 크리스튀스는 얀 반 에이크의 제자로 알려진 화가입니다. 스승의 영향이 그림 구석구석에서 엿보이죠. 인물의 자세나 세부 묘사도 그렇습니다만 특히 프레임을 그림으로 그린 데다 그 안에 이름을 마치 새긴 것처럼 그려놓은 부분이 그렇죠.

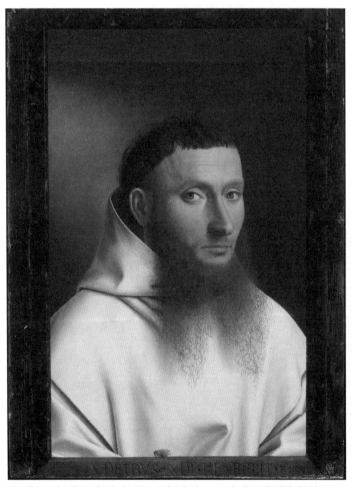

페트뤼스 크리스튀스, 카르투지오회 수도사의 초상, 1446년, 메트로폴리탄미술관

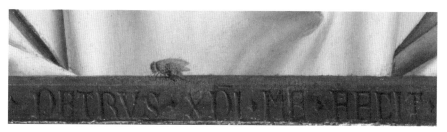

페트뤼스 크리스튀스, 카르투지오회 수도사의 초상(부분), 1446년, 메트로폴리탄미술관 그림 틀 위에 앉은 것처럼 그려 넣은 파리는 그림에 생생함을 더해준다. 그 아래 그림 틀엔 "페트뤼스 크리스튀스가 나를 그렸다"는 명문이 적혀 있다.

그리스 알파벳을 섞어서 'Petrus XPI Me Fecit'라고 쓴 것도 얀 반 에이크와 유사합니다.

틀 위에 앉은 건 설마 파리인가요? 작긴 한데 거의 중간에 앉아 있어서 눈에 띄어요.

맞습니다. 파리예요. 말씀대로 눈에 잘 띄는 곳에 앉아 있네요. 그런데 화가가 왜 여기에 파리를 그렸을까요? 여기서 파리는 악마를 상징하기도 하고 순간이나 죽음을 암시하는 것도 같습니다. 파리 목숨이라는 말이 있듯이 화가는 파리를 통해 생명이 유한함을 보여주고 싶었을 수 있겠지요.

하지만 이런 해석은 어떤가요? 이 그림을 언뜻 보면 정말 파리가 앉은 것처럼 보이기 때문에 누군가는 손으로 쳐서 파리를 내쫓으려 할지도 모릅니다. 틀 위에 앉은 파리로 인해 그림이 더욱더 생생해지는 거예요. 물론 이 정도로 착각을 불러일으키려면 파리를 아주 실감 나게 그려야만 하겠죠. 따라서 이 작은 파리 하나가 다른 어떤 묘사보다 화가의 그림 실력을 더 확실히 증명해주는 겁니다.

| 개성의 시대가 열리다 |

한 가지 분명한 건 왕이나 귀족 같은 지배 계층 초상화에서는 이런 소소한 표현을 기대할 수 없다는 사실입니다. 시민 계층의 초상화였기 때문에 이처럼 생동감 있는 표현이 가능했었던 거예요.

맞아요. 근엄한 권력자 초상화에 파리를 그려 넣기는 힘들었겠어요. 그랬다간 '풋'하고 웃음이 터질 것 같네요.

19세기 문화사가 야코프 부르크하르트는 르네상스 시대를 개성의 시대, 즉 개인의 인격이 비로소 주목을 받기 시작하는 시대라고 주장합니다. 이 주장의 확실한 근거가 바로 이 시기 알프스 이북 지역에서 등장한 개인 초상화입니다. 왕이나 영주뿐만 아니라 아주 평범한 사람들, 그러니까 시민들이 그림의 주인공이 될 수 있는 시대가 드디어 열린 겁니다.

물론 이탈리아에서도 시민들의 모습을 담은 초상화가 그려집니다만, 알프스 이북 지역보다 다소 뒤늦은 시기에 나타납니다. 이러한 점에서 플랑드르 지역 미술은 새로운 개성의 시대를 한발 앞서 알렸다고 할 수 있겠네요. 이렇게 새 시대를 알린 새로운 그림들은 이후 북유럽 미술 전체에 영향을 주면서 오늘날 초상화의 모습까지도 어느 정도 결정해버립니다.

오늘날의 모습까지 결정했다고요? 플랑드르 미술의 영향력이 그 정도로 컸나요?

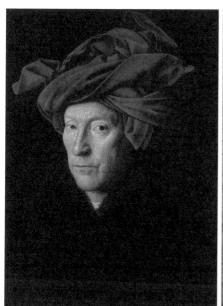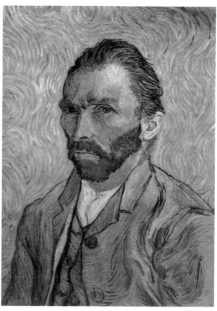

얀 반 에이크, 붉은 터번을 쓴 남자의 초상, 1433년, 런던내셔널갤러리(왼쪽)
빈센트 반 고흐, 자화상, 1889년, 오르세미술관(오른쪽)

위의 두 초상화를 비교해 봅시다. 낯이 익죠? 하나는 얀 반 에이크
의 붉은 터번을 쓴 남자의 초상이고 또 하나는 바로 빈센트 반 고흐
의 자화상입니다.

4분의 3 자세를 취하고 시선은 정면을 향한 모습이 유사해 보여요.
쏘아보는 듯 강렬한 눈빛도 그렇고요.

얀 반 에이크와 빈센트 반 고흐 둘 다 오늘날로 치면 네덜란드 화가
입니다. 두 사람 다 이름에 '반'이 들어가 있죠? 네덜란드 이름에서
반van은 주로 출신지를 가리킵니다. 그러니까 얀 반 에이크라는 이
름은 '에이크에서 온 얀'이라는 뜻이 되겠죠. 여기서 에이크Eyck는

마세이크Maaseyck라는 지역을 가리킵니다. 두 그림은 시기상으로 400년 이상 차이가 납니다만 자세나 눈빛에서 비슷한 정서를 공유하는 게 느껴지지요. 도전적인 의지와 자기 확신이 두 그림의 시선 처리에서 공통적으로 드러납니다.

반 고흐가 반 에이크의 이 그림을 봤을까요?

글쎄요, 꼭 반 에이크의 이 작품을 봤으리라고는 확신할 수 없습니다만 이와 유사한 북유럽의 초상화는 몇 번이고 봤겠지요. 실제로 반 고흐가 편지에서 반 에이크를 수차례 언급하는 것으로 보아 분명 반 에이크에 대해 잘 알고 있었을 겁니다.

앞서 말씀드렸던 것처럼 반 에이크가 그려낸 에너지 넘치는 초상화는 이후 이 지역 여러 화가에 의해 끊임없이 반복되다가 반 고흐까지 이어집니다. 반 에이크가 눈에 보이지 않는 에너지를 그림으로 옮기는 데 성공했고, 그게 400년이 지나 반 고흐까지 이어진다는 점에서 당시 플랑드르에서 있었던 변화가 얼마나 엄청났는지를 짐작하게 합니다. 반 에이크 이전에 이런 느낌을 주는 초상화는 세상 어디에도 없었거든요.

다음 강의에서는 본격적으로 플랑드르의 도시로 떠나보려 합니다. 우선 브뤼헤로 발길을 옮겨볼까요? 브뤼헤는 반 에이크의 활동지이자 이탈리아 상인 아르놀피니가 정착해서 살던 곳이기도 하죠. 이곳에서 우리는 플랑드르에서 일어난 변화를 더 확실하게 목격하게 될 겁니다.

땅이 척박한 플랑드르 지역에서는 일찍부터 상업이 발달했다. 플랑드르 사람들은 그런 환경을 극복하고 살아남은 만큼 자의식과 독립심이 강했다. 이런 특징은 플랑드르에서 그려진 초상화에서 잘 드러나며 곧 시민 계급의 탄생과도 연결된다.

플랑드르	**위치** 오늘날 벨기에 북부 지역. 예전에는 네덜란드와 프랑스 일부 지역도 포함. 북해로 나아가는 입구에 자리함.

→ 땅이 해수면보다 낮아 척박했기에 상업에 주력. 북해 무역의 중심지로 부상.

⇒ 상업을 통해 축적한 부를 기반으로 큰 자유를 누리며 자의식 성장.

참고 안드레아스 셀라리우스, 레오 벨지쿠스, 1617년

자의식을 담은 그림들

부르주아 성안에 사는 사람들, 즉 시민. 상인, 장인 등 새롭게 부를 거머쥐며 등장한 신흥 계층. 높은 정치의식을 갖춤.

→ 자부심을 강하게 담은 초상화들이 등장. 강렬한 시선 처리와 정교하고 사실적인 세부 표현, 이중 의미가 특징.

예 얀 반 에이크, 얀 더 레이우의 초상, 1436년

얀 반 에이크, 붉은 터번을 쓴 남자의 초상, 1433년

⇒ 이탈리아에 이어 북유럽에도 새로운 미술이 나타남. 이는 부르주아라는 새로운 계층이 등장했기 때문.

아르스 노바

아르놀피니 부부의 초상 사실로도 상징으로도 읽을 수 있음.

남자의 초상 4분의 3 자세를 취해 자연스럽고 인간적인 느낌을 줌.

비교 양주 공 루이 2세의 초상, 1412~1415년경

카르투지오회 수도사의 초상 프레임에 파리를 그려 넣음.

⇒ 지배 계급과 다른 부르주아 계급의 서민적 취향을 반영. 시민이 중심이 되는 완전히 새로운 시대 예고.

⇒ 오늘날 초상화에도 영향을 끼침.

참고 빈센트 반 고흐, 자화상, 1889년

시민경제는 시장경제다.

시장이 중심 역할을 하지 않는 시민경제는 존재하지 않는다.

— 루이지노 브루니, 이탈리아 경제학자

O2 초기 자본주의 시대의 뉴욕: 브뤼헤와 안트베르펜

브뤼헤 대시장 # 르네상스와 자본주의 # 미술 시장

이번에는 동화처럼 아름다운 곳으로 가보겠습니다. 플랑드르에 자리한 브뤼헤는 충분히 동화 같은 도시라고 부를 만합니다. 아래 사진을 보세요. 곳곳에 운하가 흐르고 벽돌로 지은 나지막한 건물 사이로 난 좁다란 돌길들이 운치를 더해주죠.

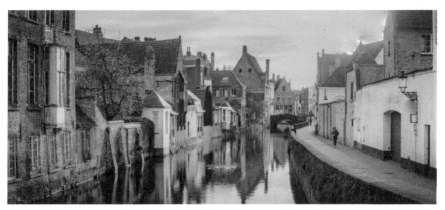

브뤼헤의 풍경 벨기에 서부에 위치한 브뤼헤는 고풍스러운 역사 도시다. 16세기 이후로 산업화와 멀어졌기에 도리어 옛 모습을 잘 간직하고 있다.

오늘날의 브뤼헤는 관광객들이 모여드는 자그마한 역사 도시지만 1300년경에는 인구가 약 5만 명에 이르는 유럽 대도시 중 하나였습니다. 같은 시기 인구가 20만 명이 훌쩍 넘는 파리에는 미치지 못했지만, 런던과는 비슷한 규모였죠.

브뤼헤가 런던과 맞먹을 정도로 큰 도시였다니 의외네요.

한창때에는 브뤼헤에 들어오는 배만 해도 하루에 1500척이나 되었다고 합니다. 유럽뿐만 아니라 아프리카와 아랍에서 출발한 무역선이 몰려들어 늘 활기 가득한 국제도시였죠.

| 북유럽의 베네치아 |

브뤼헤는 북해에 가깝긴 해도 약간 내륙 쪽으로 들어가 있습니다. 오른쪽 지도에서 보시는 것처럼 바닷길은 즈빈만을 통해서만 브뤼헤까지 이어지지요. 그런데 시간이 흐르면서 즈빈만에 점점 모래가 쌓여 물길이 막히는 바람에 배가 드나드는 데 어려움이 생깁니다.

그러던 중 1134년 10월의 어느 날 거대한 폭풍우가 몰아쳐 물길이 다시 열

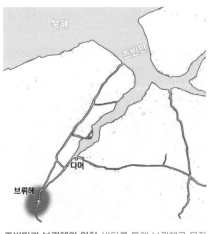

즈빈만과 브뤼헤의 위치 바다를 통해 브뤼헤로 물자를 옮기려면 즈빈만을 거쳐야 했다. 브뤼헤와 즈빈만 사이에 건설된 위성도시 다머는 부두 역할을 했다.

려요. 이때 브뤼헤 사람들은 브뤼헤와 즈빈만 사이 가장 가까운 곳에 부두 역할을 하는 위성도시 다머Damme를 건설합니다. 이제 물길도 다시 뚫려 브뤼헤 코앞까지 배가 들어올 수 있게 되었으니, 거기에 부두를 설치해 큰 배가 오갈 수 있게 한 거지요.

브뤼헤 사람들은 정말 하늘이 도왔다 싶었겠어요. 그런데 그 위성도시에서 브뤼헤까지 또 배를 끌고 들어갈 수 있었나요?

큰 배에 실어 온 짐은 다머에서 풀어 작은 배에 옮긴 뒤 운하를 따라 브뤼헤 시내로 들여왔습니다. 항공사진을 한번 볼까요? 위로 보이는 큰 직선 물길이 바로 다머로 이어지는 운하입니다. 여기서 브뤼헤는 둥근 원 모양인 걸 알 수 있죠. 둘레가 8킬로미터쯤 되는데,

다머로 이어지는 운하

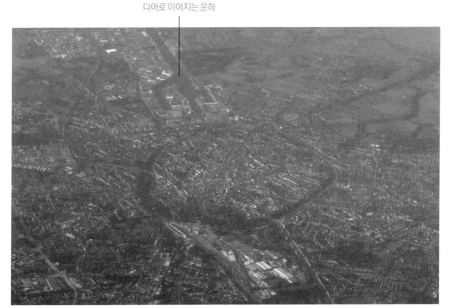

브뤼헤 항공사진

바깥을 두르고 있는 운하의 물길이 도심 안까지 이어져요.

이렇게 운하가 잘 발달해서 브뤼헤는 '북유럽의 베네치아'라는 별명을 갖고 있기도 합니다. 플랑드르 도시들은 대부분 운하가 발달했지만 브뤼헤에 가보시면 다른 어떤 도시보다 그 별명이 잘 어울린다는 느낌을 받으실 겁니다.

| 과거 모습을 간직한 도시 |

다음 페이지에서 1562년에 만들어진 브뤼헤 지도와 오늘날의 모습을 비교해 보세요. 브뤼헤라는 도시가 그다지 변하지 않았음을 알 수 있습니다. 주요 건축물부터 도로까지 16세기 모습이 정말 고스란히 남아 있지요? 도시가 이때부터 성장을 갑자기 멈췄기에 가능한 일이었죠.

도시가 성장을 멈췄다니요? 뭔가 심각한 일이라도 일어났나요?

1500년경부터 즈빈만에 다시 모래가 쌓이기 시작해 물길이 또 막혔기 때문이에요. 브뤼헤는 항구도시의 기능을 점점 잃어버렸고 도시는 성장을 멈춘 채 쇠락하고 말았죠.

물론 단순히 물길이 막혔다는 이유로 쇠락한 건 아닙니다. 시간이 흐르면서 광산업이 점차 중요해지자 경제 중심지가 내륙으로 이동했거든요. 이때 유럽 대륙과 좀 더 가까운 안트베르펜이 새로운 국제무역항으로 떠오르면서 더 거대한 시장으로 급부상합니다.

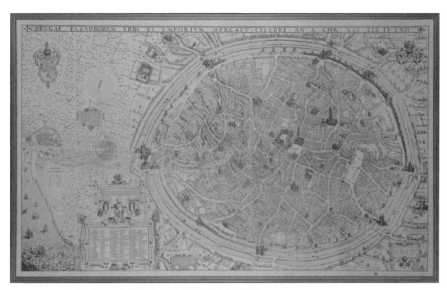

대大 마르퀴스 헤어레어츠, 브뤼헤 지도, 1562년

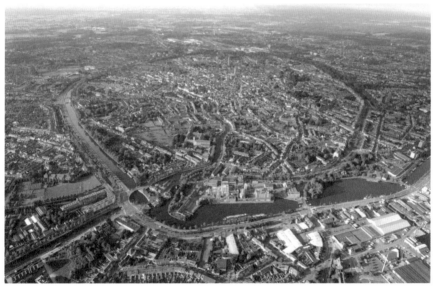

오늘날의 브뤼헤 도시 전체를 감싸는 운하는 도시를 보호하는 방어선 역할까지 한다. 운하는 도시 안쪽으로 깊숙이 이어지면서 중요한 운송로가 된다.

당시 브뤼헤 사람들에게는 안타까운 일이지만 어쨌든 그 덕분에 지금 우리는 브뤼헤의 그때 모습을 볼 수 있는 거네요.

그렇죠. 지금도 브뤼헤에 가면 타임머신을 타고 마치 500년 전으로 돌아간 듯한 느낌이 듭니다. 가장 번성했던 1500년대에 시간이 멈추어버렸기 때문에 브뤼헤는 전성기의 모습으로 오늘날까지 잘 남아 있게 된 거죠.

| 브뤼헤 대시장과 종탑 |

이제 브뤼헤 도심으로 들어가 볼까요? 도심 한가운데에는 큰 광장이 자리하고 있습니다. 오른쪽 사진에서 건물들에 둘러싸여 사다리꼴 모양을 한 곳이죠. 여기가 바로 흐로터 마르크트Grote Markt, '대시장'이라는 이름의 광장입니다. 말 그대로 큰 시장이 여기서 열렸어요. 광장의 규모는 약 1헥타르, 즉 3000평 정도입니다. 10세기부터 장이 열렸다는 기록이 전해오는데, 지금 규모로 시장이 조성된 건 13세기경이라 해요.

광장 주변에 빼곡하게 들어찬 아기자기한 건물들이 예뻐 보이네요. 그런데 한가운데 우뚝 솟은 저 탑은 뭔가요?

벨포르트라고 불리던 종탑입니다. 브뤼헤의 중앙 시장 광장 남쪽에 있지요. 소위 '브뤼헤 종탑'이라 불리는데요, 무려 83미터 높이로

우뚝 솟아 있어서 브뤼헤의 스카이라인을 장악하고 있어요. 그런데 이런 종탑이 광장에 서 있는 풍경이 익숙하게 느껴지실 수도 있습니다. 이탈리아 중세 도시를 보면 시청사 건물들 위에 이처럼 종탑을 올린 예가 많거든요.

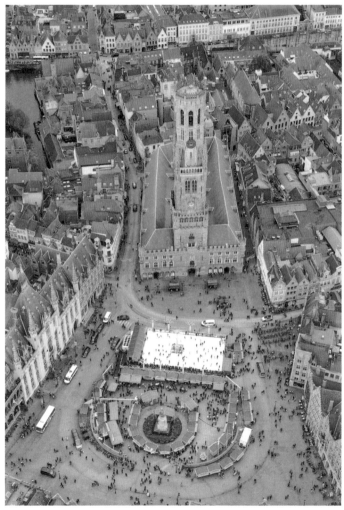

브뤼헤 대시장 광장의 항공사진 3000평 규모의 넓은 광장에 13세기경부터 큰 시장이 열렸다. 브뤼헤 종탑이 자리한 건물은 시장과 창고로 쓰였다.

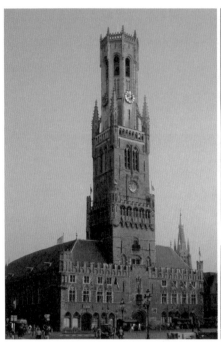
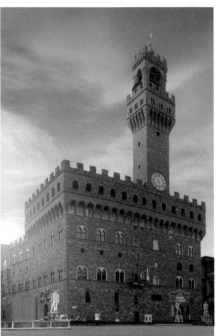

브뤼헤 종탑, 1240~1501년, 브뤼헤 시민들에게 일
과를 알리는 시계 역할뿐만 아니라 적이 쳐들어오면 동
태를 살피는 망루 역할도 했다.

팔라초 베키오, 1299~1330년경, 피렌체 시청사 건
물 위에 종탑이 서 있는 모습으로, 이탈리아 중세 도시
에서 많이 볼 수 있는 형태의 건물이다.

위의 오른쪽 이탈리아 피렌체에 있는 팔라초 베키오가 그 전형적인
예입니다. 이탈리아에서는 이런 건물이 시청사 역할을 했는데 브뤼
헤에서는 시장 역할을 했다는 점이 다르죠. 어떻게 보면 플랑드르
에서는 도시 자체가 시장을 중심으로 성장했다고도 볼 수 있어요.

그만큼 플랑드르에서는 시장이 중요했던 거군요. 그런 중요한 곳에
서 있으니 종탑을 더 크고 높게 짓고 싶었겠네요.

그렇습니다. 브뤼헤 종탑은 여러 차례 증축을 거듭해 지금 높이에

이르렀어요. 처음 지어진 1240년에는 나무로 만들어졌다고 해요. 당시부터 1층은 시장으로, 2층은 창고로 쓰였다고 해요. 시간을 알려주던 종탑은 중요한 문서를 보관하는 장소로도 사용되었어요. 그런데 1280년에 화재가 일어나 건물이 불타자 곧바로 돌로 다시 지어집니다. 아래 그림을 보시면 종탑은 1430년에 위로 한 단이 더 올라가고, 1487년에 또다시 팔각형으로 한 층을 더합니다. 그리고 1501년 아름다운 첨탑 지붕까지 더해 거의 지금과 같은 모습으로 완공합니다. 이때가 바로 브뤼헤가 가장 번영을 누렸던 때예요.

1240년에 짓기 시작해서 1501년에 와서야 완공한 거네요. 도시가 가장 잘나가던 때에 제일 아름다운 모습으로 완성했군요.

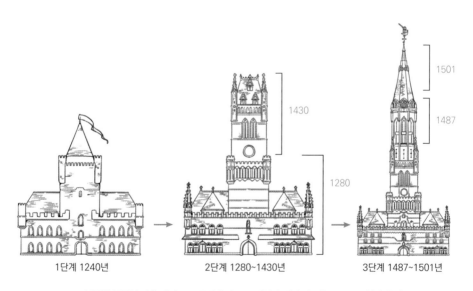

브뤼헤 종탑의 건축 과정 1240년에 나무로 지어진 시장 건물은 1280년 일어난 화재로 불탄 후 석조로 다시 지어진다. 종탑은 계속해서 증축되는데 최종적으로 1501년에 완성된다. 오늘날 첨탑 지붕은 철거된 모습이다.

그렇죠. 게다가 오랜 시간에 걸쳐 지어지다 보니 종탑 하나에 다양한 건축 양식이 섞여 있어요. 그중 가장 기본은 고딕 양식이에요. 종탑의 창을 보시면 아래에서 위로 올라갈수록 폭이 좁아지면서 끝이 점점 뾰족해진다는 걸 알 수 있습니다. 이처럼 끝이 뾰족한 아치가 고딕 양식의 가장 기본이 되는 특징입니다. 고딕 양식은 중세 시대 북유럽에서 나타난 특유의 건축 양식이에요.

당시 브뤼헤에서 살던 얀 반 에이크가 그린 드로잉 중에 바로 이 종탑을 연상시키는 건물이 나오는 작품이 있습니다. 바르바라 성인을 그린 드로잉인데요, 뒤쪽에 웅장한 건물이 보입니다.

바르바라 성인은 누구인가요?

탑에 한때 갇혔다가 순교한 성인입니다. 건축가, 석공, 포병 등의 수호성인으로 특히 중세에 큰 인기를 누렸어요.

배경의 높은 건물은 바르바라 성인이 갇혔던 탑을 상징합니다. 그런데 이 건물은 흥미롭게도 브뤼헤의 고딕 양식 종탑과 비슷한 모습이에요. 브뤼헤 종탑에서 본 뾰족한 아치 모양의 창이 그림 속 탑에도 있습니다. 브뤼헤를 중심으로 활동했던 얀 반 에이크가 이 그림을 그릴 때 높이 올라가던 브뤼헤의 종탑을 참고했을 가능성이 높아 보여요.

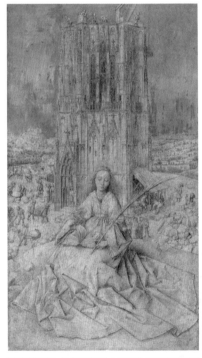

얀 반 에이크, 성 바르바라, 1437년, 안트베르펜왕립미술관

| 브뤼헤 시청 광장과 시청사 |

지금까지 살펴본 대시장에서 조금만 옆으로 발길을 옮겨보죠. 대시장 바로 옆에는 시청 광장과 시청사가 있습니다. 시청 광장은 도시 행정뿐만 아니라 종교의 중심지이기도 했어요. 브뤼헤가 자랑하는 예수의 피를 모신 성혈 성당이나 지금은 허물어져 사라진 성 도나시아노 성당도 이 광장에 자리하고 있었거든요. 당시 지도를 보면 시청 주변에 화려한 건물이 여럿 들어서 있었음을 알 수 있죠.

브뤼헤에서 가장 중요했던 시장과 시청사가 가까이에 모여 있었군요. 확실히 여기가 도시의 중심이라는 느낌이 드네요.

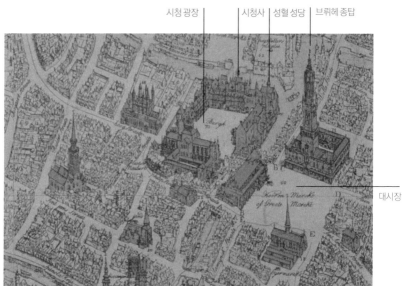

시청 광장 · 시청사 · 성혈 성당 · 브뤼헤 종탑

대시장

대大 마르퀴스 헤어레어츠, 브뤼헤 지도(부분), 1562년 대시장 옆에는 브뤼헤 시청사와 시청 광장이 있다.

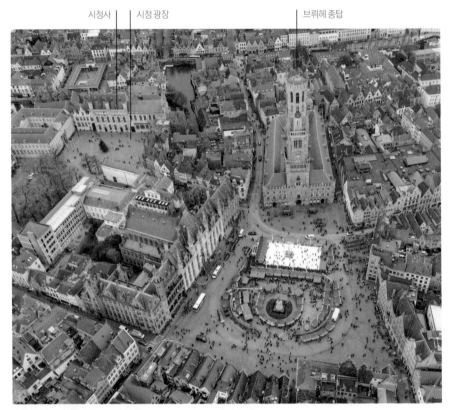

시청사　시청광장　브뤼헤종탑

대시장을 내려다본 항공사진 왼편에 시청사와 시청 광장이 보인다.

그렇죠. 이탈리아에서는 시청사와 대성당이 도시 생활의 중심이었
다면 플랑드르에서는 시장이 차지하는 비중이 좀 더 컸어요. 브뤼
헤 시청사의 경우 대시장 종탑보다 한참 늦은 1376년부터 지금과
같이 지어집니다.

다음 페이지의 사진을 보세요. 고딕의 본고장인 프랑스와 인접한
덕분에 전체적으로 고딕 건축 요소를 기본으로 한 게 눈에 띄지요.
시청사의 전면에는 첨탑 세 개가 있습니다.

첨탑 사이로 난 창은 좁고 끝이 뾰족하네요. 브뤼헤 종탑에서 본 것

처럼 고딕식 창입니다. 창틀 위쪽 끝부분에 화려한 창문틀을 만들어놓은 것도 인상적입니다.

창문 사이사이 벽에도 뭔가 달려 있는 것 같네요?

성경 속 인물이나 브뤼헤를 다스렸던 영주들의 모습을 조각해 장식한 겁니다. 이 지역을 지배했던 영주들의 모습을 넣었으니 여기가 확실히 시청사인 걸 알 수 있었겠죠.

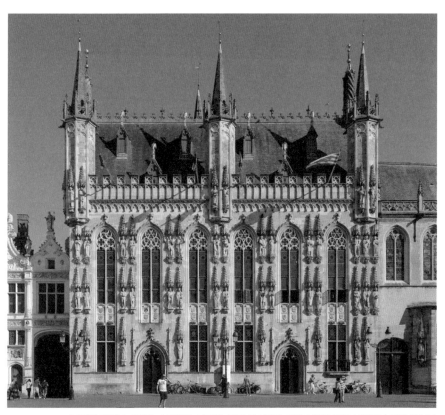

브뤼헤 시청사, 1376~1402년, 브뤼헤 조각 장식들은 프랑스혁명 등의 사건들로 인해 대부분 파손되었다가 20세기에 복원되었다.

| 종탑 아래 의류 대시장 |

앞서 브뤼헤 종탑 건물의 1층을 시장으로 사용했다고 말씀드렸죠.
여기서는 어떤 걸 팔았을까요?

글쎄요. 규모도 크고 하니까 요즘 백화점처럼 이것저것 다 팔지 않
았을까요?

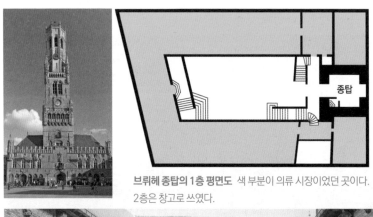

브뤼헤 종탑의 1층 평면도 색 부분이 의류 시장이었던 곳이다.
2층은 창고로 쓰였다.

브뤼헤 종탑 건물 13세기 무렵부터 1층 건물과 안뜰에서 옷과 옷감을 팔던 의류 시장이 열렸다.

규모로 보면 충분히 그렇게 생각할 수도 있겠네요. 그런데 당시 브 뤼헤에서 가장 중요한 산업 중 하나가 옷감과 관련된 산업이었다 고 한 걸 기억하시나요? 종탑 건물의 1층은 바로 옷감과 옷을 팔던 의류 시장이었습니다. 평면도에서 색으로 표시된 부분이 당시 의류 시장이었던 곳입니다.

그러니까 여기가 우리나라로 치면 동대문 평화시장 같은 데였던 거 군요.

그런 셈입니다. 게다가 종탑 바로 옆으로 난 길 이름이 볼러스트라 트Wollestraat, 영어로 하면 울 스트리트Wool Street예요. 즉 '모직 거

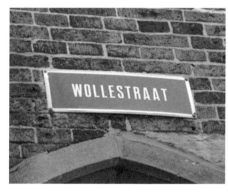
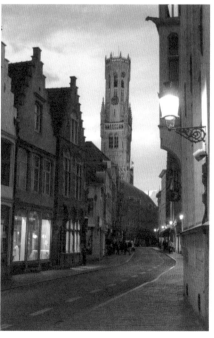

볼러스트라트(왼쪽) 일명 '모직 거리'로 브뤼헤는 양질 의 울로 유명했다.
브뤼헤 종탑으로 이어지는 볼러스트라트의 길거리 풍경 (오른쪽) 한때 이 거리는 모직업자들과 상인들로 크게 붐볐을 것이다. 지금은 기념품 가게나 초콜릿 상점이 늘 어서 있다.

리'인 거죠. 실제로 브뤼헤는 울이 제작되고 활발하게 거래되던 곳이었습니다. 이 시기 울은 유럽에서 가장 귀한 천이었는데 그중에서 브뤼헤산 울은 특히 유명했어요.

유럽의 겨울을 경험해보신 분이라면 울이 얼마나 환상적인 옷감인지 아실 겁니다. 비가 자주 오고 매우 습한 겨울에 울로 만든 옷은 따뜻한 데다 가벼워서 정말 없어서는 안 될 필수 아이템이었어요. 당시에 울은 오늘날로 치면 최고급 기능성 옷감이었습니다.

그런데 울을 만들려면 양털이 있어야 하잖아요. 브뤼헤는 운하에 둘러싸인 도시인데 양들을 키울 목초지가 있었나요?

브뤼헤는 바다 건너 잉글랜드와 스코틀랜드에서 원료인 양털을 수입해서 모직을 짰습니다. 브뤼헤 지역 장인들의 손기술이 워낙 뛰어나서 모직뿐만 아니라 정교한 레이스나 태피스트리를 짜는 직조 기술이 일찍부터 발달했어요.

이곳에서 생산된 고급 의류 제품들은 유럽 전역으로 비싼 값에 팔려 나갔죠. 이렇게 브뤼헤는 활발한 중개무역과 섬유 산업을 기초로 한 제조업을 발판 삼아 13세기부터 경제 번영을 누립니다.

브뤼헤 종탑에서 앞쪽의 시장 광장으로 나와 맞은편을 보시면 다음 페이지의 사진 같은 풍경이 펼쳐집니다. 이 건물들은 지금 레스토랑이나 기념품 가게 등으로 쓰여요.

하지만 당시에 이곳에는 길드가 있었죠. 상인들과 장인들이 직업별로 만든 단체인 길드들이 이렇게 운영 사무실을 두고 바로 앞 대시장에다가 자신들의 상품을 팔았던 겁니다.

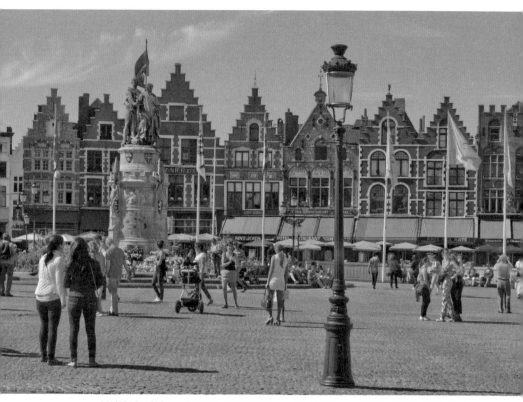

브뤼헤 길드 하우스 계단형 지붕이 인상적이다. 중세 상공인들이 직종별로 조직한 길드는 중세 상업이 발전하는 데 중요한 역할을 한다.

길드마다 자기 건물까지 갖고 있었다니 돈이 꽤 있었나 봐요. 게다가 사람들이 많이 오가는 목 좋은 곳을 차지하고 있었네요.

길드는 중세 도시 경제에서 큰 축을 담당했어요. 당시 이루어지던 상거래 행위 하나하나를 법적으로 규정하고 감독까지 했지요. 이들은 당연히 브뤼헤에서 벌어지는 상업 활동의 중심지에 사무실을 내고 싶었을 거예요.

| 증권 시장의 탄생: 자본 시장의 시작 |

브뤼헤의 경제 번영을 보여주는 굉장히 특별한 장소가 하나 더 있습니다. 바로 테르 뷔르제Ter Buerse라는 광장이에요. 방금 본 대시장과 그리 멀지 않은 곳에 자리하고 있습니다. 사진만 봤을 때는 당시의 여느 광장과 크게 다르지 않아요. 그런데 이 테르 뷔르제 광장은 세계 최초의 증권 거래소가 열린 곳으로 알려져 있어요. 바로 여기가 환전, 은행업, 증권 거래부터 아직 도착하지 않은 물건을 팔고 사기로 미리 약정을 맺는 선물 거래까지 오늘날 금융가에서 이루어지는 업무가 역사상 최초로 진행되던 곳이라는 거죠.

이때 벌써 금융가가 형성돼 증권 거래에 선물 거래까지 했다고요?

그렇습니다. 당시 브뤼헤에는 전 유럽, 아시아, 아프리카에서 온 다양한 상인들이 모여 살았어요. 이 상인들은 고향 사람들끼리 모여 일종의 '무역 대표부'를 만듭니다.

브뤼헤 대시장과 테르 뷔르제 대시장과 테르 뷔르제는 가까이에 위치한다. 대시장에는 길드 사무소들이 들어섰고, 테르 뷔르제에는 무역 대표부와 외국 상관을 비롯한 금융가가 들어서 있었다.

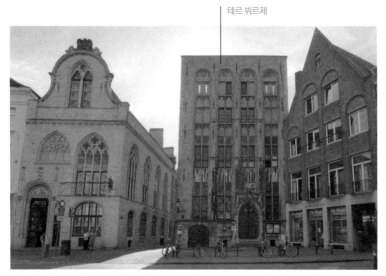

테르 뷔르제

테르 뷔르제, 브뤼헤 테르 뷔르제 광장은 15세기의 금융가라고 할 수 있는 곳이다. 테르 뷔르제 집안이 운영하던 여관은 세계 최초의 증권 거래소가 열린 곳으로 알려져 있다.

오늘날 다른 나라에 머물면서 자기 나라를 대표해 무역 업무를 담당하는 경제 기관을 무역 대표부라고 해요. 브뤼헤에 일하러 온 외국 상인들도 출신지별로 모여 각자 그런 장소를 낸 거지요.

지금도 우리가 낯선 나라로 가면 일단 한국 사람이 많이 모이는 식당이나 호텔로 가잖아요? 이렇게 각국 사람들이 국가별로 모이는 장소가 브뤼헤라는 도시 안에 일찍부터 형성된 거예요.

그렇다면 브뤼헤로 모여든 여러 나라의 상인들이 이 광장에 모여 살았다는 건가요?

아뇨, 처음부터 국가별로 모였던 건 아니었습니다. 이때에는 이 광장에 있던 한 여관이 그 역할을 도맡아 했다고 해요. 테르 뷔르제라는 가문의 사람들이 운영하던 곳이었죠. 위 사진에서 가운데에 있

는 사각형 건물입니다. 이 건물이 제일 유명해서 앞쪽에 자리한 광장 이름도 테르 뷔르제 광장입니다.

아예 광장 이름이 될 정도였다니 여관을 운영하던 가문의 영향력이 생각보다 엄청났나 봐요.

뷔르제 가문은 1285년부터 이 광장에서 여관을 대대로 운영해왔어요. 이 여관에 여러 나라에서 온 상인들이 모여들면서 자연스럽게 상거래가 시작됩니다. 환전도 하고 미리 올 물건을 앞당겨 팔거나 신용 거래를 하면서 증권을 발행하기도 한 거죠.
뷔르제 가문의 여관이 점점 금융 거래의 중심이 되자 그 주변으로 외국 상인들이 출신지별로 모이는 장소가 생깁니다. 그리하여 이 광장은 오늘날 금융가의 기원이 되었지요.

그럼 뉴욕 월스트리트나 여의도 증권가도 브뤼헤에서 시작한 거라고 할 수 있겠네요. 신기합니다.

몇백 년 뒤 모습이긴 합니다만 테르 뷔르제 광장의 모습을 담은 판화가 전해옵니다. 많은 사람이 이곳이 어떤 데인지를 알고 싶어 했기에 이렇게 판화로 만든 듯해요. 그래서인지 주요 건물 위엔 친절하게 라틴어로 명칭도 적어놓았고요.
다음 판화를 보시면 왼쪽에서 두 번째 건물 위에 도무스 게누엔지움Domus Genuensium이라고 적혀 있어요. 제노바 상관을 뜻하죠. 바로 옆 건물이 테르 뷔르제가 운영하던 여관이고요, 중앙의 삼각

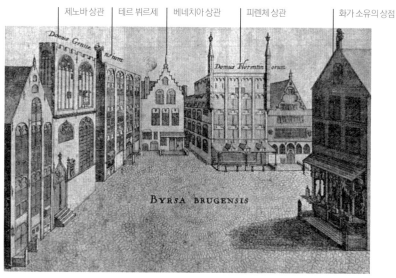

제노바 상관 | 테르 뷔르제 | 베네치아 상관 | 피렌체 상관 | 화가 소유의 상점

BYRSA BRUGENSIS

안톤 산더스, 테르 뷔르제 광장의 모습을 담은 판화, 1641년 테르 뷔르제 집안이 운영하던 여관을 중심으로 여러 국가의 상관이 모여 있다. 맨 오른쪽 건물은 당시 한 화가가 소유한 상점으로 알려져 있다.

형 건물이 베네치아 상관, 그 오른쪽 건물이 바로 피렌체 상관이었어요.

한편 테르 뷔르제 광장의 영향력은 오늘날까지 지속됩니다. 프랑스어로 증권 거래소를 부스Bourse라 하고, 독일어로는 뵈르제Börse라 하는데요, 이게 다 여관 테르 뷔르제Ter Buerse를 어원으로 삼아요. 영어로도 증권 거래소는 원래 부어스Burse로 불렸는데 18세기에 국가로부터 왕립 거래소라는 명칭을 부여받아 이름이 바뀌었죠.

증권 거래소라는 단어의 시작이 여관 주인 이름이었다니 생각도 못했어요.

별다른 생각 없이 브뤼헤에 가시면 오래된 도시로만 보일 겁니다. 하지만 500년 전부터 새로운 경제 시스템들이 하나하나 갖춰지기 시작하던 도시가 바로 브뤼헤였습니다. 브뤼헤에 가셨을 때 테르뷔르제 광장에 앉아 '여기서 현대 금융이 시작되었구나' 생각하시면 더욱 뜻깊지 않을까요?

| 르네상스와 자본주의 |

이제 브뤼헤에서 여러 경제 시스템이 차곡차곡 만들어지고 있었다는 건 알겠어요. 그런데 이런 부분들이 당시 미술과 관계가 있는 건가요?

지금까지 드린 이야기들은 이 시기 미술과도 상당히 깊이 연관됩니다. 이런 경제 번영이 우리가 앞으로 얘기할 북유럽 르네상스 미술의 토대였기 때문이에요. 사실 르네상스를 자본주의와 떼놓고 보기 어렵습니다. 물론 르네상스와 자본주의는 모두 엄청난 역사적 무게를 지니고 있죠. 예를 들어 제가 한 손에는 르네상스를, 다른 한 손에는 자본주의를 들고 있다면 어느 쪽이 더 무거울까요?

르네상스가 중요한 역사적 사건이긴 하지만 자본주의가 더 중요하지 않을까요? 뭘 하든 돈이 없으면 아무것도 못하잖아요.

관점에 따라 다른 견해를 가진 사람들도 있을 테지만 여기서 주목

해야 할 것은 자본주의의 시작점이 공교롭게도 르네상스 시기와 겹친다는 점입니다.

자본주의가 훨씬 나중에 시작된 게 아닌가요? 자본주의 하면 대량 생산을 가능하게 했던 산업혁명이 가장 먼저 떠오르는데요.

자본주의의 출발선은 자본주의를 어떻게 정의하느냐에 따라 달라질 거예요. 그렇다면 무엇을 자본주의라고 할까요? 쉽게 말해서 자본주의는 이윤 추구를 목적으로 자본이 지배하는 경제 체제라고 할 수 있죠. 다만 자본주의를 세부적으로 구성하는 것이 무엇인지, 그중 무엇을 우선으로 둘지에 대해서는 경제학자마다 기준이 다 달라요.

자본주의를 어떻게 정의하느냐에 따라 자본주의의 시작 시기를 다르게 잡을 수도 있겠군요.

그렇습니다. 일반적으로는 자본주의를 이야기할 때면 산업혁명 이후를 떠올리지요. 산업혁명을 거쳐 산업자본을 경제의 주축으로 발전해간 자본주의를 산업자본주의라고 하는데 이는 18세기 영국과 프랑스에서 발달하기 시작해 그 중심지가 독일, 미국으로 넘어갑니다.
그런데 학자들 대부분은 산업자본주의 이전에 상업자본주의가 있었다고 봐요. 즉 자본이 상업으로 활성화되면서 국제화된 시기가 한발 앞서 자리 잡았다는 거죠. 그 시점은 빠르면 15세기, 좀 늦게 잡으면 16~17세기라고 합니다.

아래의 표를 보세요. 상업자본주의를 연구하는 학자들이 주목하는
시기와 그 시기별 중심 도시들입니다.

15세기	→	브뤼헤
16세기	→	안트베르펜
17세기	→	암스테르담

상업자본주의의 시기별 중심 도시

다 벨기에와 네덜란드 도시네요? 플랑드르 지역에 있는 도시들에서
상업자본주의가 발전했군요.

맞아요. 공교롭게도 모두 플랑드르 지역에 위치한 도시들이 상업자
본주의의 계보를 이룹니다. 상업자본주의가 가장 꽃핀 곳은 표의
가장 아래에 있는 17세기 암스테르담입니다. 그리고 암스테르담보
다 앞서서 안트베르펜이 있었죠. 16세기에는 안트베르펜이 유럽 기
준으로 세계 경제의 중심지였습니다.
그런데 로마 가톨릭에 반발하여 일어난 종교개혁 이후, 신교를 믿
게 된 안트베르펜의 상인들과 장인들이 탄압을 피해 점차 신교도
지역인 암스테르담으로 이주해요. 이렇게 되면서 결국 안트베르펜
은 상업자본주의의 주도권을 암스테르담에 빼앗기고 맙니다.

암스테르담은 안트베르펜 상인들이 이주하면서 잘살게 되었군요.

하지만 앞서 설명한 안트베르펜도 브뤼헤가 16세기 초부터 국제 항
구도시의 기능을 잃으면서 성장한 도시였습니다. 그러니까 브뤼헤

가 어려워지면서 안트베르펜이 뜨고, 안트베르펜이 어려워지면서 암스테르담이 중요해진 거죠. 이렇게 보면 브뤼헤는 플랑드르 지역에서 상업자본주의가 가장 먼저 시작된 도시라는 것을 알 수 있죠.

금융가도 브뤼헤에서 가장 먼저 생겼고요.

증권 거래소의 기원이 브뤼헤에 있다는 것도 결코 우연은 아니에요. 정리하자면 15세기에는 브뤼헤가 자본주의 세계의 중심이었고 16세기에는 안트베르펜, 17세기에는 암스테르담을 중심으로 자본주의가 발전했던 겁니다.

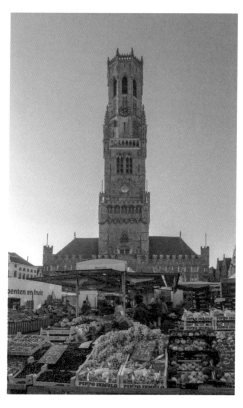

15세기 브뤼헤에서 자본주의가 자기 모습을 갖추어갔다는 것은 미술 작품을 통해서도 확인할 수 있어요. 흥미롭게도 이 시기 브뤼헤에서 좀 더 노골적으로 돈이나 상품과 관계된 그림들이 그려지고 있었기 때문입니다.

브뤼헤 대시장 수요일 장 풍경 오늘날 브뤼헤 대시장은 관광객으로 붐빈다. 그러다 매주 수요일 오전에 장이 열리면 중세 이후 활발했던 브뤼헤 대시장의 모습을 잠시나마 느낄 수 있다.

| 상품을 그린 그림 |

앞서 봤던 아르놀피니 부부의 초상을 다시 볼까요?

이 그림이 또 나왔군요. 정말 중요한 작품인가 보네요.

맞아요. 지금은 런던내셔널갤러리에 있는데요. 이 그림은 보면 볼수록 이야깃거리가 계속 나오는 흥미진진한 그림입니다. 플랑드르에서 나타난 미술이 얼마

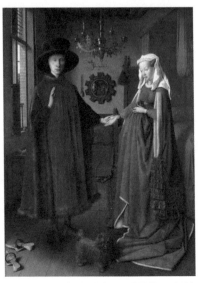

얀 반 에이크, 아르놀피니 부부의 초상, 1434년, 런던내셔널갤러리

나 새로웠는지 보여주면서, 그림 구석구석에 당시 브뤼헤 시장에서 팔리던 상품들까지도 아주 잘 반영해놓았거든요.

이 그림 속에 브뤼헤에서 팔리던 물건들이 있다고요?

네, 이 그림 안에는 성공한 상인이라면 갖고 싶어 했을 법한 호화로운 상품들이 부부 주변에 한가득 자리하고 있습니다. 샹들리에부터 거울을 비롯한 유리 제품과 침대를 보세요. 이런 가구들은 당시에는 최고 사치품이라 브뤼헤에서 비싸게 거래되었을 겁니다.
창가를 보면 오렌지가 그냥 굴러다닙니다. 아마도 이 오렌지는 스페인에서 수입해온 걸 거예요. 충분한 일조량이 보장되어야 잘 자라는 오렌지는 당시 북유럽에서 보기 힘든 과일이었습니다.

얀 반 에이크, 아르놀피니 부부의 초상(부분), 1434년, 런던내셔 널갤러리

그리고 뒤쪽 벽에 걸려 있는 정교하게 만들어진 볼록거울은 베네치아에서 온 제품일 테죠. 침대 아래쪽에 깔린 카펫은 멀리 동방에서 온 걸 테고요.

비싼 수입 명품으로 방 안을 꽉 채운 거군요.

그렇긴 해도 아르놀피니와 부인이 입은 모직 외투는 아마 브뤼헤에서 만든 걸 겁니다. 그 옷을 장식한 모피는 러시아나 스칸디나비아반도에서 온 상인들이 가져왔을 거예요.

재미있게도 이 모든 게 다 브뤼헤 대시장에서 사고 팔리던 상품들이었습니다. 이런 진귀한 상품들은 아르놀피니의 집에 있었을 법한, 아니면 가지고 싶어 했을 만한 당시 최고 명품들이었죠.

그런데 등장하는 물건들이 각각 다 어떤 상징을 담고 있을 수도 있다고 앞서 말씀하시지 않았나요?

맞습니다. 하지만 이렇게 생각해보세요. 이 물건들이 그저 단순히 종교적 상징이기만 하다면 이토록 자세하게 그릴 필요가 있었을까요? 군이 이러한 사치품들을 세밀하고 정확하게 묘사했다는 건 상품이 지닌 가치에 대한 사람들의 관심이 높아졌음을 의미합니다. 이런 관점에서 아르놀피니 부부의 초상은 초상화이면서 당시 브뤼헤에서 거래된 상품들을 '종합 선물 세트'처럼 담고 있다고 볼 수 있는 겁니다.

| 돈의 풍속화 |

한편, 아래의 환전상과 부인이라는 작품은 상품보다는 돈에 관한
시선을 솔직하게 드러냅니다. 크벤틴 마시스가 그린 이 그림은 마
치 테르 뷔르제 광장에 있었을 법한 환전소를 그렸어요. 환전상인
남편은 열심히 돈을 세고 있습니다. 환전상의 부인은 바로 옆에서
성경책을 읽고 있네요.

부인의 손은 성경책을 넘기고 있지만 정신은 돈 쪽으로 쏠려 있는
것 같아요.

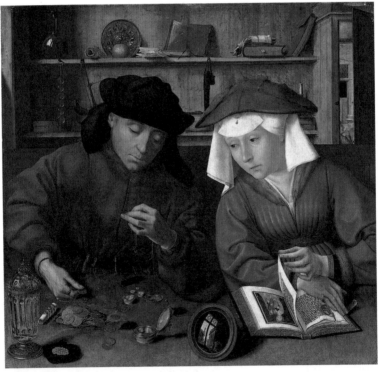

크벤틴 마시스, 환전상과 부인, 1514년, 루브르박물관

확실히 그래 보이죠. 뒤쪽으로는 장부책 사이로 꽤나 비싸 보이는 물건들이 놓여 있습니다. 자기들이 쌓은 부를 이런 식으로 과시하고 싶었겠지요. 이 그림에도 작은 볼록거울이 등장하는데요, 성경책 바로 왼쪽에 있습니다.

빛이 들어오는 창을 향해 놓인 거울 속에서는 한 남자의 모습이 보입니다. 아마도 돈을 빌리러 온 사람이겠죠. 바로 옆에 창이 열려 있습니다. 창틀이 공교롭게도 십자가 모양이라는 게 눈에 띕니다. 돈을 빌리려고 온 이에게 이런 식으로 구원의 희망을 암시해주려고 한 것 같아요. 당시 브뤼헤에서는 돈에 의해 바뀌는 생활 양식이 이처럼 흥미롭게 그려지고 있었어요.

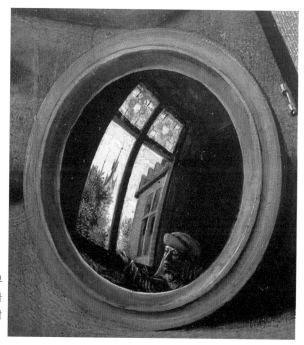

크벤틴 마시스, 환전상과 부인(부분), 1514년, 루브르박물관 커다란 창 앞에 있는 돈을 빌리러 온 사람의 모습이 거울 속에 담겨 있다.

| 미술 시장의 탄생 |

지금껏 살펴본 브뤼헤는 광장에서 큰 시장이 열리고, 여러 나라에서 온 상인들끼리 모여 일종의 무역 대표부를 만들기도 했던 곳이었습니다. 현대 금융 시장을 예견하는 활기찬 도시이기도 했고요. 여기에 한 가지 재미있는 모습을 더하고 싶습니다. 브뤼헤에서는 15세기부터 미술 시장도 열립니다.

미술 시장이 15세기부터 열렸다고요? 그럼 이전에 미술품은 어떻게 사고팔았나요?

이때까지 미술품은 주로 작가들의 공방에서 직접 거래됐을 거예요. 그러다가 브뤼헤에서는 15세기에 미술 작품만 전문으로 거래하는 시장이 생겨야 할 만큼 미술품 거래가 활발해진 거죠. 브뤼헤에서 미술 시장은 오늘날의 상업 화랑이나 갤러리처럼 상시적으로 운영되었던 것이 아니라 1년에 몇 주간 한시적으로 열렸습니다. 기록에 의하면 미술 시장은 브뤼헤의 프란체스

프란체스코 수도회

대大 마르퀴스 헤어레어츠, 브뤼헤 지도(부분), 1562년 15세기 브뤼헤에서 미술 시장 역할을 했던 프란체스코 수도회는 운하 근처에 있어 접근성이 좋았다.

코 수도회 근처에서 1년에 한 번 6주간 열렸다고 합니다. 앞 페이지의 지도를 보세요. 프란체스코 수도회가 큰 운하 근처에 있어서 누구든 쉽게 접근할 수 있었을 겁니다. 이 정기 시장에서 미술 작품을 다루는 점포는 10개 내외였다고 합니다.

10개 내외면 그리 많은 수는 아니네요. 시장이라고 해서 북적이는 광경을 상상했어요.

그렇게 생각할 수도 있겠죠. 그런데 이때가 지금으로부터 600년 전이라는 사실을 고려한다면 이만큼 숫자도 적다고 무시할 정도는 아닐 거예요.

| 안트베르펜의 시대가 열리다 |

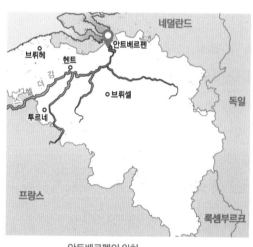

안트베르펜의 위치

미술 시장은 안트베르펜에서 보다 더 활발해집니다. 말씀드렸다시피 1500년에 들어서면 브뤼헤가 더 이상 항구 기능을 할 수 없게 되면서 근처 도시인 안트베르펜이 플랑드르 지역의 대표 항구도시로 떠오릅니다.

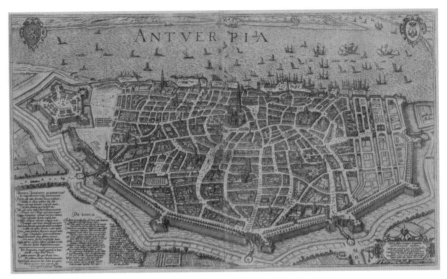

요리스 호프나헐, 안트베르펜의 지도, 1657년

브뤼헤 근처에 다른 도시도 많았을 텐데 왜 하필 안트베르펜이 그런 행운을 안게 되었을까요?

안트베르펜의 지리적 여건 덕분이었습니다. 안트베르펜은 플랑드르를 가로지르는 스헬더강이 바다와 만나는 곳에 자리해요. 여기서는 북해와 내륙에 모두 쉽게 접근할 수 있죠. 그래서 브뤼헤에 있던 각국 상관들은 지점을 속속 안트베르펜으로 옮깁니다. 드디어 안트베르펜의 시대가 열린 겁니다.

자본주의 역사를 이야기할 때 안트베르펜은 절대 빼놓을 수 없습니다. 안트베르펜은 브뤼헤를 단순히 대신한 수준을 넘어 이전과 비교할 수 없는 새롭고 거대한 시장으로 성장했습니다. 그 이유는 바로 이 시기에 희망봉을 통한 무역로가 개발되고 곧바로 신대륙도 발견되면서 무역의 규모가 크게 확대되었기 때문이에요.

이때까지만 해도 이탈리아 상인들이 지중해를 통한 아시아 무역을 독점하고 있었습니다. 그런데 이제 아시아로 나아갈 새로운 무역 경로가 열린 거예요. 포르투갈 상인들은 인도로 직접 가서 후추를 비롯한 여러 고급 향신료들을 싣고 희망봉을 돌아 유럽으로 돌아올 수 있게 되었습니다.

고급 향신료들을 이탈리아 상인뿐만 아니라 포르투갈 상인도 가져올 수 있게 되었나 보군요.

그렇습니다. 포르투갈 상인들이 가지고 온 향신료는 주로 안트베르펜을 통해 전 유럽 시장에 팔려 나갔지요. 그리고 곧이어 아메리카 신대륙에서 얻은 막대한 양의 은이 스페인 상인들에 의해 유럽으로

16세기 새로운 무역 경로

흘러들어 오기 시작합니다. 이 신대륙산 은도 향신료들과 마찬가지로 안트베르펜에서 유럽 곳곳으로 팔려 나갔습니다.

그리하여 안트베르펜의 국제 시장 규모는 브뤼헤보다 훨씬 커졌고, 무엇보다도 거래 범위가 넓어졌습니다. 이쯤 되면 '세계 시장'을 이야기할 수 있는 수준으로 발전한 거죠.

지금 우리가 마트에 가서 필리핀산 바나나, 칠레산 포도 같은 걸 살 수 있는 것처럼 당시 안트베르펜에 세계 시장이 열린 건가요?

오늘날만큼 활발하지는 않더라도 세계화가 상당 수준 진행되었다고 볼 수 있을 거예요. 사실 자본주의를 말하려면 '국제화된 자본 형성'을 빼놓을 수 없어요. 이 점에 있어서 안트베르펜은 꽤 높은 수준에 근접해 있었습니다.

| 르네상스를 움직이는 새로운 힘 |

안트베르펜의 번영을 보여주는 좋은 예가 시내 한가운데 있는 성모 마리아 대성당입니다. 『플랜더스의 개』의 주인공 넬로가 마지막으로 보고 싶어 했던 루벤스의 대작 '십자가에서 내려지는 그리스도'가 있는 바로 그 성당이죠. 이름에서 느껴지듯 이 성당은 성모 마리아에게 봉헌된 성당으로 지어졌습니다. 그러다가 점차 규모가 커져서 안트베르펜시를 대표하는 주교좌 성당이 되지요. 1352년부터 지어지기 시작해 100년이 지나도록 공사가 계속되었어요.

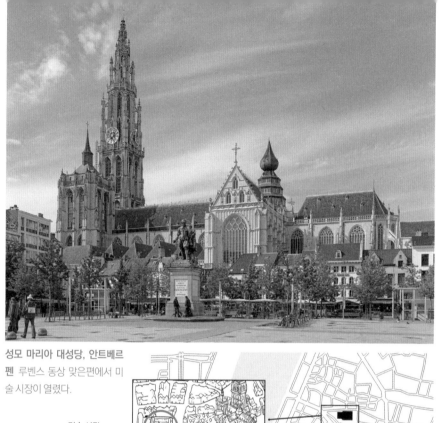

성모 마리아 대성당, 안트베르펜 루벤스 동상 맞은편에서 미술 시장이 열렸다.

미술 시장 —

안트베르펜 성모 마리아 대성당의 미술 시장 위치

아무래도 크게 성장하는 도시를 대표하는 성당인 만큼 되도록 커다랗고 아름답길 바랐겠네요.

하지만 성당을 지으려면 막대한 건축비가 들죠. 안트베르펜시 측도 건축비를 어떻게 마련할지 고심했습니다. 한없이 늘어나는 비용을 충당하기 위해 1460년부터는 남쪽 벌판에 시장을 연 뒤 거기서 얻은 임대료를 건축비에 보탭니다. 이때 만들어진 시장이 바로 미술

작품 거래를 위한 전문 시장이 돼요.

앞의 지도를 보시면 안트베르펜 성모 마리아 대성당의 미술 시장은 사방이 상점으로 둘러싸인 사각형 건물이었습니다. 1460년에 만들어져 1560년까지 약 100년 동안 유지되었는데요, 시장 운영과 관련된 문헌 자료가 지금까지도 잘 전해옵니다. 특히 시장이 허물어지기 직전 20년 동안의 운영과 관련해서는 임대한 작가와 미술 중개 상인의 이름까지도 남아 있어요.

사방이 상점으로 둘러싸여 있었다면 사람들도 많이 오갔을 테니 상품 거래도 활발했을 것 같아요.

기록에 의하면 미술 작품과 목공예품을 파는 가게 100여 개 정도가 모여 있었다고 합니다. 브뤼헤에서는 불과 10여 개 규모였던 걸 떠올려보면 급성장한 거죠. 이런 규모의 시장이 500년 전에 열렸다는 건 놀라운 일이에요. 역사상 최초의 대규모 미술 시장이라는 연구자들의 주장이 허풍은 아닙니다.

이렇게 브뤼헤에는 금융 시장이 열리고 안트베르펜에는 미술 시장을 비롯한 사치품 시장이 본격적으로 열리면서 플랑드르의 도시들은 하루하루 정말 바쁘게 돌아갔습니다. 그리고 바로 이 활력이 북유럽 르네상스를 움직이는 새로운 힘이었지요.

플랑드르는 시장을 중심에 두고 도시가 발전했다. 상업자본주의의 고향이라 할 만한 브뤼헤에서 15세기에 최초로 탄생한 증권 시장과 미술 시장은 16세기에 이르면 안트베르펜에서 더욱 크게 발전한다. 이러한 시장의 활력이 북유럽 르네상스를 움직이는 힘이었다.

브뤼헤	**위치** 북해에 가까운 내륙.
	즈빈만에 위성도시 다머를 건설해 국제항구도시로 발전.
	→ 1500년경 즈빈만에 모래가 쌓이기 시작하며 쇠락. 이후 주도권은 안트베르펜으로.

브뤼헤 도시 구조	**대시장과 종탑** 도시의 중심. 13세기경 지금 규모로 시장이 조성됨. 종탑 건물의 1층에서는 당시 주력 산업이었던 모직물을 비롯한 옷감과 옷을 사고파는 시장이 열림.
	`비교` 팔라초 베키오, 1299~1330년경, 피렌체
	테르 뷔르제 대시장 근처에 위치해 여러 나라 상인들의 무역 대표부 역할을 하던 여관이 최초의 증권 시장이 됨. 오늘날 금융가의 기원.

르네상스와 자본주의	자본주의의 시작은 르네상스의 시작과 겹침. → 자본에 대한 관심은 돈과 상품을 그린 그림들로 이어짐. 이 그림들에는 세속적 가치와 신앙을 조화시키려는 인식이 드러남.
	`예` 얀 반 에이크, 아르놀피니 부부의 초상, 1434년
	크벤틴 마시스, 환전상과 부인, 1514년

미술 시장	15세기에 미술 작품만 파는 전문 시장이 브뤼헤에 등장. → 16세기에 안트베르펜에서 본격적인 미술 시장으로 도약.
	안트베르펜 플랑드르를 가로지르는 스헬더강이 바다로 빠져나가는 곳에 위치하며 유럽 대륙으로도 잘 이어짐. 브뤼헤 쇠퇴 이후 신항로 개척과 맞물려 성장.
	⇒ 금융 시장, 미술 시장, 사치품 시장 등 상업의 발전과 자본주의의 탄생은 북유럽 르네상스를 지탱함.

그림에 대해서 기술하는 것은

그림을 재현하기보다는

그림에 대한 사유를 재현하는 것이다.

— 마이클 박산달

03 화려한 부르고뉴 궁정 미술이 보여주는 것들

#궁정 미술 #태피스트리 #부르고뉴 공국 #샹몰 수도원
#베리 공의 기도서

르네상스를 이야기할 때 이탈리아만이 아니라 플랑드르도 중요한 지역이었다는 걸 이제 아시겠죠?

플랑드르도 이탈리아만큼 중요하다는 것은 알겠어요. 그런데 다른 곳에서는 르네상스가 없었나요?

글쎄요, 르네상스가 이탈리아나 플랑드르에만 있었다고 말한다면 유럽의 다른 나라 사람들은 대단히 섭섭해하겠죠. 르네상스는 세계 사에서 중요한 사건인데 자기 나라가 빠지면 왠지 소외되는 느낌이 들지 않겠어요?

사실 프랑스나 영국, 독일, 그리고 스페인까지 저마다 자기 나라에 도 르네상스가 있었다고 강하게 주장합니다. 그러나 여기서 시간차 를 무시할 수는 없을 겁니다. 예를 들어 이탈리아와 플랑드르 르네

상스는 15세기 초반부터 눈에 띄게 발전하지만 다른 지역들은 변화가 이보다 좀 늦습니다.

다른 지역에서는 왜 르네상스가 늦었나요?

전쟁 때문이었습니다. 프랑스와 영국은 14세기 중반부터 서로 싸우고 있었어요. 1337년에 시작되어 1453년까지 이어진 백년전쟁 기간 동안 싸움과 휴전이 반복되는데 이 시기에 바로 이탈리아와 플랑드르에서 새로운 변화가 일어나기 시작합니다.

100년이나 전쟁이 이어졌으니 프랑스와 영국에서 르네상스가 일어나기란 힘든 상황이었겠네요.

그런데 아이러니하게도 두 나라가 백년전쟁을 벌인 덕분에 주변 국가들은 그동안 평화를 누렸어요. 두 나라와 인접한 플랑드르는 전쟁 초기에 그 사이에서 고생하긴 했지만 전쟁이 길어지면서 오히려 간섭을 덜 받게 되었죠.
다음 페이지의 두 지도를 보세요. 이 중 오른쪽 지도를 보시면 플랑드르는 백년전쟁 중에 부르고뉴 공국에 속하는데, 이 부르고뉴 공국 아래에서 르네상스 미술을 꽃피웁니다.

부르고뉴 공국이라고 하셨는데 공국이라는 게 뭔가요?

공국은 공작이 다스리는 나라를 의미합니다. 이때 공작의 자리가

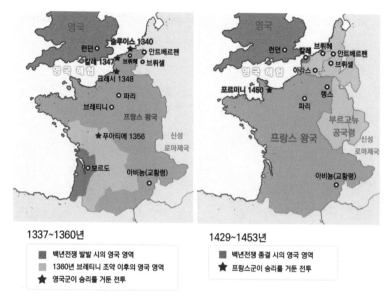

영국

슬루이스 1340
런던 ○ ★ ○ 안트베르펜
칼레 1347 브뤼헤 ○
영국 해협 브뤼셀
크레시 1348

○ 파리
브레티니 ○

프랑스 왕국

푸아티에 1356 ★ 신성
로마제국

○ 보르도
아비뇽(교황령)

1337~1360년

■ 백년전쟁 발발 시의 영국 영역
■ 1360년 브레티니 조약 이후의 영국 영역
★ 영국군이 승리를 거둔 전투

영국

런던 ○ 칼레 브뤼헤
영국 해협 ○ 안트베르펜
아라스 ○ 브뤼셀

포르미니 1450 ★ 랭스 ○

파리 ○ 부르고뉴
공국령
프랑스 왕국 신성
로마제국

아비뇽(교황령)

1429~1453년

■ 백년전쟁 종결 시의 영국 영역
★ 프랑스군이 승리를 거둔 전투

백년전쟁의 경과 프랑스와 영국 사이에서 1337년부터 1453년까지 약 100년 동안 벌어진 백년전쟁은 프랑스의 승리로 막을 내렸다.

세습일 경우 공작은 거의 왕의 지위를 누렸지요. 모든 공작이 세습은 아니지만 부르고뉴 공국에서는 그 작위가 계속 이어졌습니다. 부르고뉴 공국에 대해서는 차차 다시 살펴보겠습니다.

한편 스페인도 프랑스와 영국과 마찬가지로 15세기 내내 다른 지역으로 눈을 돌리기에는 여력이 없었습니다. 이베리아반도의 일부가 여전히 이슬람 세력의 영향권에 있었거든요. 이슬람 세력이 이베리아반도로부터 완전히 떠나는 시기가 1492년이라 그때까지 스페인은 계속 이슬람 세력과 전쟁 중이었다고 봐야 합니다.

안팎으로 혼란스러운 형국이었네요. 확실히 주변 어느 나라도 플랑드르에 신경을 못 썼겠어요.

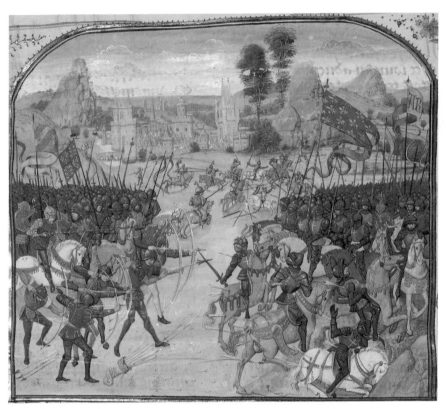

루아제 리에데, 푸아티에 전투, 1470~1480년경, 프랑스국립도서관 백년전쟁 중에 영국과 프랑스 사이에서 1356년 벌어진 푸아티에 전투 광경을 묘사한 기록화다. 이 전투는 영국의 승리로 끝났다.

문제가 그렇게 단순하지는 않아요. 플랑드르는 북유럽에서 가장 부유한 지역으로 누구든 틈만 나면 차지하고 싶어 했죠. 어떻게 보면 백년전쟁도 플랑드르를 사이에 두고 서로 주도권을 쥐려던 프랑스와 영국이 벌인 전쟁이에요.

중세를 거쳐 유럽 최대 모직물 공업 지역으로 발전한 플랑드르는 모직물의 원료인 양모를 영국에서 수입해 썼어요. 경제적으로는 어느 정도 영국에 의존하고 있었죠.

이런 상황에서 1328년 프랑스의 왕 샤를 4세가 후계자 없이 사망해요. 그러자 영국의 에드워드 3세는 모친이 샤를 4세의 누이라는 사실을 들며 프랑스 왕위를 노리죠. 그런데 결국 왕위가 샤를 4세의 사촌인 필리프 6세에게 돌아가자 에드워드 3세는 프랑스 경제를 혼란에 빠뜨리려고 플랑드르에 양모를 수출하는 것을 금지합니다.

일종의 경제 보복이네요. 그 옛날에도 원자재 수출을 금지해서 다른 나라를 곤란하게 만드는 경제 전쟁이 있었군요.

그런 셈이지요. 영국의 수출 금지 조치에 화가 난 프랑스 왕은 프랑스 내부에 있는 영국령 땅을 빼앗아버립니다. 이리하여 프랑스와 영국의 긴 전쟁이 시작됩니다.

이처럼 영국과 프랑스가 혼란스러운 상황이었기에 도리어 주변에 있던 이탈리아와 플랑드르 지역은 안정적으로 발전할 수 있었습니다.

게다가 플랑드르는 전쟁뿐만 아니라 전염병의 피해에서도 약간 벗어나 있었어요. 1347년에 불어닥친 흑사병으로 유럽 인구의 과반수가 목숨을 잃었습니다. 그런데 저지대 지역은 이때 상대적으로 피해가 적었습니다.

전 유럽을 휩쓴 전염병을 피할 무슨 특별한 대책이라도 있었던 걸까요? 다른 지역보다 위생적인 환경이었다거나 의료 기술이 뛰어났나요?

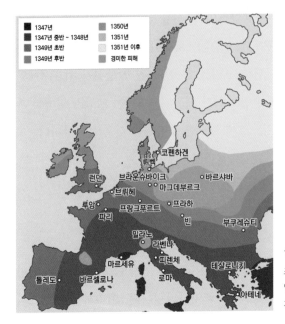

1347~1351년 유럽의 흑사병 발병 추세
초록색으로 표시된 지역이 경미한 피해를
입은 곳들이다. 브뤼헤 주변 지역도 상대
적으로 피해가 적었다는 것을 알 수 있다.

아무래도 유럽 북쪽에 자리하면서 흑사병을 대비할 시간이 있었겠
죠. 어떤 사람은 플랑드르 지역 사람들의 영양 상태가 다른 지역 사
람들보다 좋았기 때문에 사망률이 높지 않았던 거라고 보기도 합니
다. 어쨌든 14세기 후반부터 전쟁과 전염병의 위협에서 한발 벗어
나면서 15세기에 접어들며 번영을 누렸던 곳이 바로 플랑드르, 그
러니까 저지대 지역이었습니다.

| 프랑스의 궁정 미술 |

전쟁 와중에 흑사병이라는 재앙까지 덮쳐오다니. 프랑스와 영국은
미술을 즐길 여유라곤 없었겠어요.

그렇다고 프랑스나 영국에서 미술의 맥이 완전히 끊긴 건 아니었습니다. 두 나라 모두 궁정을 중심으로 상당히 호화롭고 화려한 미술품이 꾸준히 만들어졌어요.

아래 작품처럼 황금과 온갖 귀금속으로 만들어진 조각상이 바로 그런 예지요. 황금 말이라 불리는 이 조각상은 1405년경에 프랑스 왕 샤를 6세의 왕비가 남편에게 신년 선물로 준 겁니다. 당시 새해를 맞이하면 선물을 주고받는 게 유행했는데, 이를 주아요Joyaux라 했어요. 왕실끼리는 이런 값비싼 조각상을 주고받았던 거죠.

번쩍거리는 금이 일단 눈길을 사로잡네요.

천사
성모
샤를 6세
시종

당시 왕실에서 일하던 금세공사의 기술이 얼마나 뛰어났는지 엿볼 수 있습니다. 예를 들어 성모 마리아와 말에 들어간 흰색을 비롯한 여러 색깔은 색유리를 녹여서 낸 거예요.

보시면 중앙에 아기 예수와 성모 마리아가 자리하고, 바로 아래에는 무릎을 꿇어앉은 왕과 투구를 든 채 역시 무릎을 꿇은 시종이 보입니다.

황금 말, 1405년경, 교황 베네딕토 16세 사택의 보물 전시실, 알트외팅

백마와 시종

황금 말 속 천사들의 모습(부분)

그 아랫단에는 언제라도 달릴 준비가 된 것처럼 안장을 얹은 백마가 대기하고 있고요. 황금과 색유리 외에도 곳곳에 비취, 사파이어, 진주 등과 같은 보석이 잔뜩 들어가 있네요. 하나하나 정교하기 그지없습니다.

금빛에 갖가지 보석의 다채로운 색까지 더해져 어지러울 정도예요. 프랑스 궁정에서는 이렇게 화려한 금세공품이 많이 만들어졌나요?

아마 상당히 많이 제작되었을 겁니다. 하지만 워낙 귀한 금속으로 만들어졌다 보니 나중에 대부분 녹여지고 맙니다. 그래서 현재까지 전해오는 작품은 아쉽게도 드물죠. 어쨌든 지금 남아 있는 몇 안 되는 작품들만 봐도 당시 왕실이 누린 화려한 세계를 짐작할 만해요.

| 영국 왕실의 회화 |

한편 영국 궁정에서도 프랑스에서만큼이나 화려한 미술이 펼쳐졌습니다. 아래 그림은 윌튼 두폭화라는 작품입니다. 패널 두 개가 쌍을 이루고 있어 '두폭화'라고 하지요. 앞서 본 황금 말과 비슷한 시기인 1400년 직전에 나온 작품입니다.

당시 영국 왕은 리처드 2세였습니다. 바로 왼쪽 패널에서 무릎을 꿇은 사람입니다. 오른쪽 패널에 있는 아기 예수를 안은 성모 마리아에게 예를 표하고 있네요.

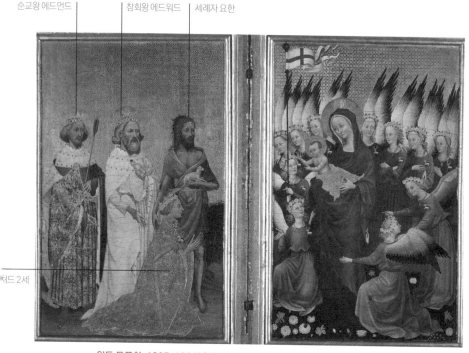

순교왕 에드먼드 참회왕 에드워드 세례자 요한

처드 2세

윌튼 두폭화, 1395~1399년경, 런던내셔널갤러리 오랫동안 펨브룩 백작 소유인 윌튼 하우스에 소장되어 있었기 때문에 흔히 '윌튼 두폭화'라고 부른다. 왼쪽 패널에서 세례자 요한은 어린 양을, 참회왕 에드워드는 반지를, 순교왕 에드먼드는 화살을 들고 있다.

두 패널이 각각의 작품이 아니라 하나의 이야기로 이어진 작품이군요? 처음 봤을 때는 왜 인물들이 서로 마주 보고 있나 했어요.

그렇죠. 리처드 2세 뒤에는 세례자 요한과 과거 영국 왕이었던 참회왕 에드워드, 순교왕 에드먼드가 서 있습니다. 각각 자신을 상징하는 물건을 들고 리처드 2세를 성모 앞으로 인도하는 역할을 하고 있죠.
이렇게 두 패널 중 한쪽에는 성모를, 다른 한쪽에는 경배하는 인물을 그려 넣는 구도는 이후 북유럽 회화에서 자주 등장합니다. 사실 윌튼 두폭화는 접을 수 있도록 만든 것이기도 해요.

왜 굳이 접을 수 있게 만들었을까요. 특별한 이유라도 있었나요?

운반하기 편하게 만든 거지요. 리처드 2세는 아마 이 그림을 지니고 다니면서 언제 어디서든 기도하거나 묵상할 수 있었을 겁니다. 실제 이런 그림이 어떻게 쓰였는지를 보여주는 좋은 예가 있어요.
다음 페이지를 보시죠. 부르고뉴 공작 선량공 필리프가 미사를 드리는 장면인데, 공작 앞에 조그마한 패널화가 놓여 있습니다. 방금 본 윌튼 두폭화처럼 양면으로 되어 접을 수 있는 모양입니다.

앞서 봤을 땐 접는다 해도 들고 다니기엔 큰 사이즈 아닌가 싶었는데 의외로 작았나 봐요.

맞아요, 한 패널당 가로가 37센티미터, 세로가 53센티미터거든요.

접으면 A3 용지보다 약간 큰 정도니까 갖고 다니기 어렵지 않았을 거예요. 윌튼 두폭화는 전체적으로 호화롭게 금박이 입혀져 있습니다. 금을 얇게 펴서 나무판 전체에 덮어씌운 건데 아무리 얇게 펴서 쓴다고 해도 금이 적지 않게 들어갔겠죠.

나무판 전체에 금을 입힐 정도면 당시 영국 궁정은 재력이 상당했나 봐요?

두폭화 | 선량공 필리프

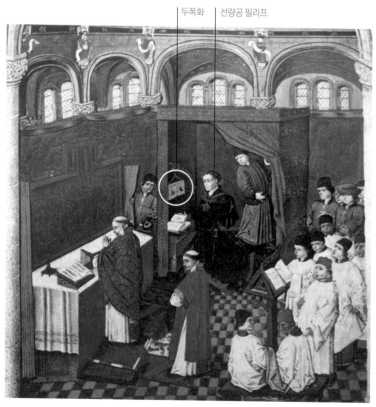

장 르 타베르니에, 미사를 드리는 선량공 필리프, 15세기, 브뤼셀왕립도서관 부르고뉴 3대 공작 필리프는 나라를 잘 다스려서 '선량공'이라는 별칭으로 불렸다. 미사를 드리는 방 한쪽에 공작을 위한 기도 공간이 따로 마련되어 있다. 검은 옷을 입은 선량공 필리프는 앞쪽에 두폭화를 펼쳐서 걸어놓고 기도를 드리고 있다.

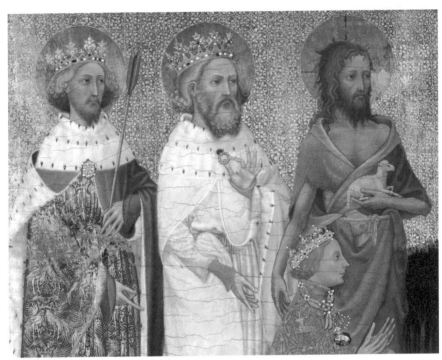

월튼 두폭화(부분), 1395~1399년경, 런던내셔널갤러리

이런 금박 기법은 중세 회화에 자주 나타나기 때문에 그것만으로 이례적이라고 할 순 없습니다. 그러나 월튼 두폭화의 경우 금박 기법이 너무나 정교한 만큼 상당히 심혈을 기울여 제작했다고 평가할 만해요. 위에 있는 패널을 한번 자세히 들여다보세요.

금색 바탕에 나뭇잎 같은 무늬가 빼곡히 들어가 있네요.

금판 위에 문양을 새기듯 가느다란 철필로 문양을 그어 넣은 겁니다. 그 정교함에 경의를 표하고 싶을 정도예요. 그리고 화살을 든 순교왕 에드먼드가 입은 파란 옷의 문양 표현도 눈여겨볼 만합니다.

월튼 두폭화(부분), 1395~1399년경, 런던내셔널갤러리

이런 표현을 하려면 우선 파란 옷 위에 금을 얇게 입힌 뒤 남기려 하는 문양만 남기고 그 외 나머지는 모두 긁어내야 해요.

배경부터 옷감까지 그런 수고로운 작업을 거쳐서 만든 거군요. 자세히 보니 정말 대단합니다.

성모에게 들어간 정성도 만만치 않아요. 위의 패널을 보세요. 우선 짙은 파란색이 두 눈을 사로잡아요. 이런 파란색은 라피스 라줄리 라는 보석을 갈아 정제한 안료를 써서 냅니다. 이 시기에 라피스 라줄리는 아프가니스탄에서만 나는 진귀한 돌이었어요. 당연히 가격

은 금값이었죠. 그래서 라피스 라줄리를 '파란색이 나는 황금'이라는 뜻에서 청금석이라 부르기도 합니다.

그러니까 윌튼 두폭화의 한쪽 면은 황금색으로, 다른 한쪽 면은 청금색으로 빛나고 있습니다. 이런 화려한 그림이 그려지던 시기의 궁정은 부와 권력을 두루 갖춘 호화로운 세계였습니다.

그런데 이렇게 궁정에서 만들어진 수많은 미술품 중에서 태피스트리를 빼놓을 수 없을 겁니다. 사실 태피스트리만큼 당시 궁정의 호화로움을 잘 보여주는 작품도 없어요. 요즘은 태피스트리 하면 그저 섬유공예 정도로 생각하지만 이 시기에는 최고의 미술이라고 하기에 전혀 부족함이 없었죠.

| 태피스트리의 미학 |

실로 짜서 만든 태피스트리를 최고의 미술이라고 하니 놀라운데요. 태피스트리가 그 정도로 훌륭한 미술이었나요?

그렇습니다. 무엇보다도 태피스트리는 제작 공정이 상당히 까다롭지만 그 대신 크기도 키울 수 있고 다른 직조 기술에 비해 그림까지 자유롭게 넣을 수 있어요.

다음 페이지에 실린 태피스트리 만드는 과정을 보면서 설명을 들으시면 이해가 쉽게 되실 거예요. 우선 틀에 날줄, 즉 세로 실을 팽팽하게 걸어줍니다. 그러고 난 다음 아래서부터 씨줄, 그러니까 가로줄을 한 줄씩 날줄에 횡으로 꿰어갑니다.

제작 중인 태피스트리 색을 바꿔가면서 횡으로 꿴 여러 실타래가 보인다. 오른쪽 하단에 놓인 갈퀴처럼 생긴 도구가 북이다.

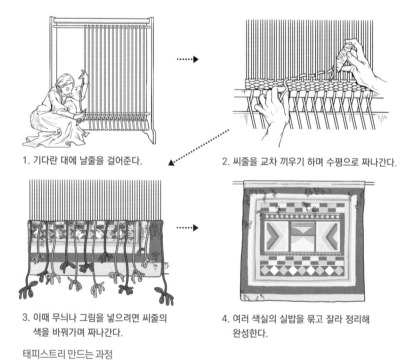

1. 기다란 대에 날줄을 걸어준다.

2. 씨줄을 교차 끼우기 하며 수평으로 짜나간다.

3. 이때 무늬나 그림을 넣으려면 씨줄의 색을 바꿔가며 짜나간다.

4. 여러 색실의 실밥을 묶고 잘라 정리해 완성한다.

태피스트리 만드는 과정

이때 패턴이나 모양을 내려면 여러 색실로 바꿔가며 작업해야 합니다. 그러다 보면 앞 페이지의 위쪽 사진처럼 여러 실타래가 주렁주렁 매달린 모습이 되겠죠. 씨줄을 뀔 때에는 '북'이라는 도구로 촘촘하게 눌러서 날줄이 보이지 않도록 해주어야 해요.

정말 여러 실타래가 걸려 있네요. 만들 때 정신이 하나도 없을 것 같은걸요.

맞아요. 사실 실 하나를 계속 꿰어나가는 것도 힘들 텐데 모양 따라 색실을 바꿔야 했으니 고도의 집중력과 노동력을 요했죠.

태피스트리에 주로 쓰는 실은 울로 된 실입니다. 여기에 비단실이 들어가면 밝고 반짝거리는 느낌이 더해집니다. 그리고 금실과 은실까지 추가되면 아주 화려해져요. 이 화려함 뒤에는 엄청난 노동이 숨어 있었던 거예요.

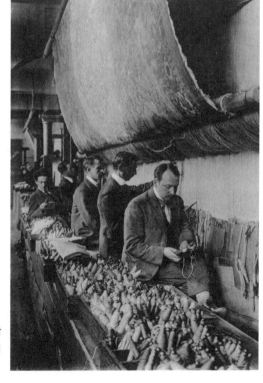

프랑스 고블랭 공방에서 태피스트리를 제작하는 모습 태피스트리 제작은 상당한 노동력을 요하는 작업이다.

| 움직이는 벽화 |

당시 궁정에서 만들어진 태피스트리를 한번 볼까요? 그러기 위해 프랑스 서북부의 도시 앙제로 가봅시다. 앙제에 있는 고성에서 묵시록 태피스트리라는 작품을 소장하고 있거든요. 파리에서 테제베로 2시간 정도 걸리는 도시 앙제는 프랑스에서 가장 길기로 유명한 루아르강 연안에 있습니다.

루아르강 근처의 도시들에는 오래된 성들이 여럿 들어서 있죠. 그중에서도 13세기에 만들어진 앙제 성은 높이가 상당한 17개의 탑으로 유명해요. 이 탑들은 당시

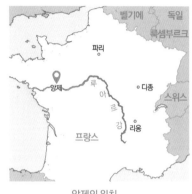

앙제의 위치

앙제 성 프랑스 서북부의 도시 앙제에 자리한 이 성에 태피스트리박물관이 있다. 이곳에서 14세기에 제작된 호화로운 태피스트리를 감상할 수 있다.

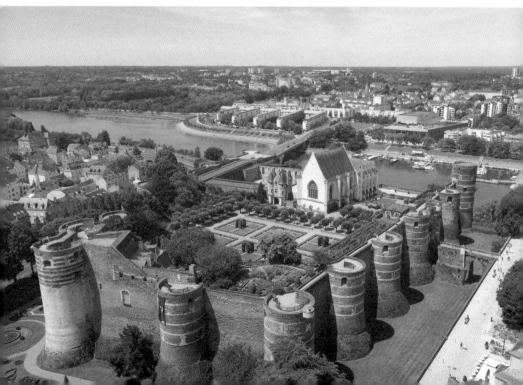

에 요새 역할도 했죠. 지금은 앙제 성 일부를 태피스트리박물관으로 씁니다.

이 태피스트리박물관에 묵시록 태피스트리가 전시되어 있어요. 아래 사진을 보세요. 묵시록 태피스트리는 이름으로 짐작할 수 있듯 성경에서 종말을 다룬 부분인 요한묵시록의 내용을 담았습니다.

크기가 엄청나네요. 천장이 높은 커다란 방에 태피스트리가 잔뜩 걸려 있어요. 이 태피스트리가 하나의 작품인가요?

정말 크기가 압도적이죠. 태피스트리 하나당 높이가 4.5미터에 폭이 무려 24미터에 이릅니다. 이 정도 크기의 태피스트리가 총 여섯 개씩이나 만들어졌어요. 전체 길이가 140미터에 달했는데 현재는 일부 소실되어 100미터 정도만 남아 있습니다. 앞서 살핀 태피스트리의 제작 과정을 떠올려보면 정말 경이로운 규모입니다.

묵시록 태피스트리는 요한묵시록에 나오는 이야기를 99개 장면으

장 봉돌·니콜라 바타유, 묵시록 태피스트리, 1377~1382년, 앙제 성 태피스트리박물관

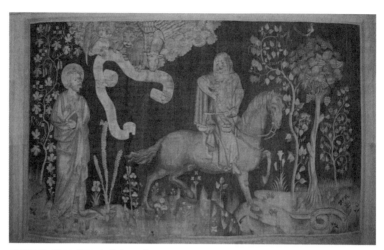

묵시록 태피스트리 중 기근(제3기사) 검은 말을 타고 빈 저울을 든 기사는 기근을 상징한다.

묵시록 태피스트리 중 죽음(제4기사) 푸르스름한 백마를 타고 검을 든 채 미소 짓는 해골 모습의 기사는 전쟁과 기근으로 인한 죽음을 상징한다.

로 나누어 표현했어요. 위 두 작품은 묵시록 6장의 이야기를 담았습니다. 최후의 심판이 다가올 때 네 기사가 등장한다는 걸 예언하는 장면이죠.

네 기사는 각각 전쟁, 정복, 기근, 죽음을 상징하는데요, 그중 두 기사가 여기에 등장하네요. 앞 페이지 위쪽 그림의 기사는 기근을, 아래쪽 그림의 기사는 죽음을 의미합니다. 왼쪽에 사도 요한이 서 있고 바로 그 옆에서 이야기가 펼쳐집니다.

기근과 죽음이라는 무거운 주제를 다뤘군요. 그런데 구도는 비슷하지만 배경 색이 서로 다르네요.

구성은 같게 한 대신에 배경 색을 다르게 해서 변화를 준 겁니다. 한 장면 배경이 파란색이면 다음 장면 배경은 빨간색으로 하는 식으로요.
태피스트리 배경 색을 한 가지 색으로 한다면 한 가지 색실로 짜면 되니까 비교적 손쉽게 제작할 수 있었을 거예요. 하지만 이렇게 배경에 변화를 주면 만드는 과정이 훨씬 까다로워집니다.

이런 장면이 99개씩이나 된다니 만드는 데 시간이 얼마나 걸렸을지 상상도 안 됩니다.

혼자서는 도저히 감당이 안 되는 작업이죠. 그러니만큼 여러 공방에서 나눠서 제작했다고 합니다. 묵시록 태피스트리를 주문한 장본인은 프랑스 왕 샤를 5세의 동생인 앙주 공작으로 알려져 있어요.
앙주 공작은 우선 장 봉돌이라는 브뤼헤 사람을 고용해 전체를 디자인하도록 했어요. 그다음에는 여러 공방에서 나눠서 제작하게 한 거지요.

태피스트리를 옮기는 모습 2014년 미국 뉴욕 메
트로폴리탄미술관에서 전시를 위해 16세기 태피스
트리를 옮기고 있다.

여러 공방에서 나눠서 작업했다 하더라
도 쉽지 않은 작업이었을 텐데요.

묵시록 태피스트리의 경우, 틀 사이즈
만 6미터예요. 거기다가 날줄을 걸 때에
1센티미터마다 최소 여섯 올씩 들어갑
니다. 올이 촘촘할수록 더 정교한 표현
이 가능한데 이후에는 1센티미터에 열
두 올이 들어간 태피스트리까지 등장합
니다.

물론 여섯 올 정도도 대단히 촘촘한 거
죠. 제작 과정이 워낙 까다로운지라 서
너 공방이 참여했음에도 완성하기까지
4년이나 걸렸다고 해요. 그야말로 기술과 물량뿐만 아니라 인력까
지 모조리 투입해서 만들어낸 작품입니다.

그렇게 많은 시간과 인력을 투자할 만한 이유가 있었던 건가요?

왕실에서 태피스트리 제작에 몰두한 것에는 이유가 있습니다. 태피
스트리는 '노마드를 위한 벽화'라고 부르기도 해요. 다시 말해 '움직
이는 벽화'입니다. 둘둘 말아서 가지고 다니다가 언제 어디에든 걸
어놓을 수 있으니까요.

앞서 보신 것처럼 규모도 큰 데다 장식도 무척 호화로워서 태피스
트리를 걸어놓으면 어디든 아름답고 화사한 공간으로 바뀌지요.

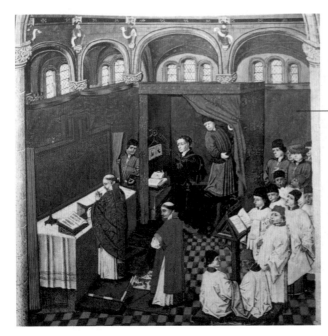

태피스트리

장 르 타베르니에, 미사를 드리는 선량공 필리프, 15세기, 브뤼셀왕립도서관 태피스트리 뒤쪽을 보면 아치형 창문 윗부분이 보인다. 고딕 성당의 앞부분을 둘러싼 태피스트리의 높이와 길이가 상당하다는 것을 짐작할 수 있다.

미사를 드리는 선량공 필리프를 다시 볼까요? 위 그림을 보세요. 제대 주변으로 태피스트리가 둘러쳐져 있습니다.

태피스트리가 저렇게 쓰이는 거군요. 태피스트리를 두르니 성당 안도 굉장히 아늑한 공간처럼 느껴지네요.

그렇습니다. 돌기둥과 창문이 가려지면서 공간이 확실히 아늑해져요. 태피스트리는 겨울엔 냉기를 잡아주는 역할도 했다고 합니다. 장식 효과뿐만 아니라 실용성도 갖췄던 거예요.

태피스트리는 주로 왕족이나 귀족, 교회의 주문으로 제작되었고 거대한 성이나 성당에 주로 걸렸습니다. 15세기 후반이 되면 묵시록 태피스트리보다 더 정교한 태피스트리가 나오기 시작합니다.

아래의 태피스트리를 보세요.

이게 태피스트리인가요? 그냥 그림 같아 보여요.

여인과 유니콘이라는 태피스트리 작품입니다. 총 여섯 개로 구성된
연작 태피스트리 작품 중 하나예요. 제작지는 브뤼헤로 알려져 있
습니다.
이처럼 화면 전체에 정교한 장식과 동식물 문양을 빼곡히 집어넣
으려면 시간도 오래 걸리고, 제작 비용도 확 뜁니다. 그럼에도 크고
화려한 태피스트리는 더욱 유행하게 돼요.

여인과 유니콘 태피스트리: 나의 유일한 욕망에게, 1500년경, 클뤼니국립중세박물관

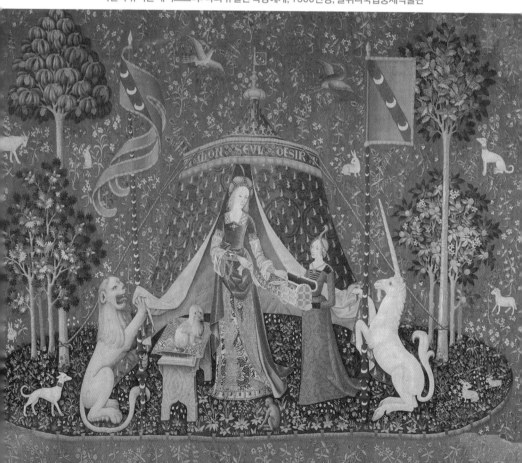

이런 태피스트리라면 돈 있는 사람들은 누구든 탐냈을 것 같아요.

그런데 사실 궁정에서 사용한 태피스트리는 '줘도 못 갖는 미술'이었습니다. 묵시록 태피스트리가 높이 4.5미터, 전체 길이 140미터 규모라고 했죠?
그러니까 이걸 걸어두려면 적어도 천장 높이가 4.5미터 이상에 사방이 140미터쯤 되는 방을 가진 집이어야 할 겁니다. 참고로 오늘날 개인 주택의 천장 높이는 2미터를 조금 넘는 정도입니다.

어지간한 공간에서는 태피스트리를 제대로 걸지도 못하겠네요.

높이도 높이지만 벽 너비가 140미터가 되는 방을 가진 집도 드물지요. 이런 태피스트리를 소유하고, 또 벽에 걸 수 있다는 것 자체가 엄청난 부와 권위를 상징해요. 그러니 당시 궁정에서 태피스트리를 최고의 미술로 쳤을 만합니다.
높은 집중력과 노동력, 제작 비용을 필요로 하는 태피스트리를 만들 정도로 재력이 있고 그것을 걸 웅장한 공간까지 갖추었음을 한꺼번에 과시할 수 있으니까요.

| 부르고뉴 공국의 탄생 |

지금껏 살펴본 호화로운 미술이 프랑스와 영국과 마찬가지로 플랑드르에서도 펼쳐집니다. 앞서 잠깐 말씀드린 것처럼 이 시기 플랑

드르는 부르고뉴 공국에 속해 있었습니다. 플랑드르는 원래 '플랑드르 백작'이 다스리는 땅이었어요. 1384년 플랑드르 백작 가문의 계승자 루이 2세가 아들 없이 사망하면서 이 지역의 지배권이 사위였던 부르고뉴 공작 필리프에게 넘어갑니다.

부르고뉴 공작은 루이 2세의 딸인 마르그리트의 남편이었거든요. 당시 유럽에서는 딸에게는 작위를 못 물려주니 운 좋게 영지가 사위에게 넘어간 거죠.

부르고뉴 공국의 역사는 프랑스 왕 장 2세가 자신의 네 아들 중 막내였던 필리프에게 부르고뉴 땅과 공작 작위를 주고 그걸 세습할 수 있도록 해주면서 시작되었어요. 앞서 공작 작위가 세습될 경우 그 공작은 자기가 다스리는 지역에서 실질적으로 왕의 지위를 누렸다고 했지요.

부르고뉴라면 와인으로 유명한 곳이 아닌가요?

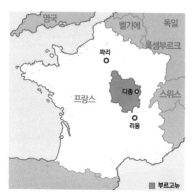

오늘날 부르고뉴 지역의 위치 프랑스 동부에 위치한 부르고뉴는 식도락의 고향이라 불린다.

맞습니다. 오늘날 부르고뉴 지역은 보르도와 함께 프랑스 와인의 양대 산맥이라고 불려요. 부르고뉴를 영어로 읽으면 '버건디'입니다. 부르고뉴보다는 버건디가 더 익숙하지요?

부르고뉴 와인이 얼마나 유명한지 아예 와인색을 버건디라고 부를 정도니까요. 세계에서 가장 비싸기로 유명한 와인 로마네 콩티가 바로 이 지방에서 납니다.

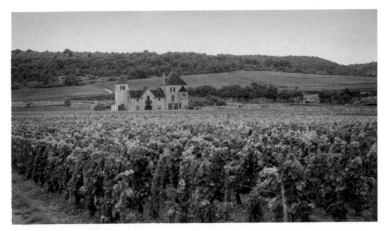

오늘날 부르고뉴 지역의 포도밭 부르고뉴는 보르도와 함께 프랑스 와인의 양대 산맥이라 불릴 정도로 질 좋은 와인의 생산지로 유명하다.

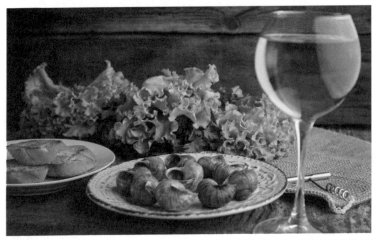

부르고뉴 와인과 에스카르고 프랑스를 대표하는 달팽이 요리 에스카르고는 원래 부르고뉴의 전통 음식이다.

나폴레옹 1세는 식사할 때 부르고뉴의 샹베르탱에서 생산된 와인만 마셨다고 하니 미식가들이 사랑하는 도시답습니다. 부르고뉴는 지금도 와인뿐만 아니라 식도락의 고향이라고 할 만큼 식재료가 풍부한 곳입니다.

이런 풍요로운 땅을 막내아들에게 준 것만 봐도 장 2세가 필리프를 파격적으로 밀어주었음을 알 수 있죠.

막내를 특별히 예뻐했나요?

사실 막내아들에게 노른자 땅을 준 데는 다른 이유가 있었습니다. 백년전쟁이 한창이던 1356년에 벌어진 푸아티에 전투에서 장 2세는 영국군의 포로가 되고 맙니다. 이때 필리프는 겨우 열네 살이었는데도 적군에 맞서 싸우며 끝까지 아버지 곁을 지켜요.

이런 이유로 1363년 장 2세는 막내아들 필리프에게 부르고뉴 공국을 하사합니다. 필리프는 여기서 '용감한 공작'이라는 별명까지 얻어 후에는 용맹공 필리프로 불리게 되죠.

필리프는 멋진 별명도 얻고 아버지로부터 나라까지 얻었군요.

그렇죠. 그 후 결혼까지 잘해서 부인 덕분에 플랑드르까지 얻어요. 앞서 말씀드렸듯이 당시 플랑드르는 상업적으로 번영하던 지역이었습니다. 1384년 플랑드르 합병을 계기로 용맹공 필리프가 지배하는 부르고뉴 공국은 유럽 신흥 강국으로 발전해요.

이때부터 부르고뉴 궁정은 어떤 궁정들도 누리지 못한 엄청나게 호화로운 생활을 즐기게 됩니다. 플랑드르 지역에 있던 부유한 무역항들을 지배하게 되었으니까요. 무역을 통해 들어오는 막대한 세금을 거둬들이는 것은 물론, 전 세계의 온갖 진귀한 사치품들을 가질 절호의 기회가 온 겁니다. 이렇게 봤을 때 15세기 플랑드르의 상업

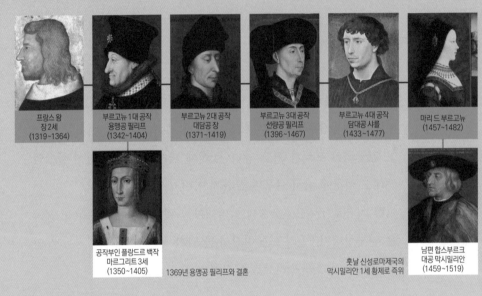

발루아-부르고뉴 가문 가계도

프랑스 왕
장 2세
(1319~1364)

부르고뉴 1대 공작
용맹공 필리프
(1342~1404)

부르고뉴 2대 공작
대담공 장
(1371~1419)

부르고뉴 3대 공작
선량공 필리프
(1396~1467)

부르고뉴 4대 공작
담대공 샤를
(1433~1477)

마리 드 부르고뉴
(1457~1482)

공작부인 플랑드르 백작
마르그리트 3세
(1350~1405)

1369년 용맹공 필리프와 결혼

훗날 신성로마제국의
막시밀리안 1세 황제로 즉위

남편 합스부르크
대공 막시밀리안
(1459~1519)

부흥은 당시 궁정 문화를 발전시키는 데에도 한몫을 한 거죠.

살기 좋은 부르고뉴 지방에다가 플랑드르처럼 잘사는 곳까지 얻었
으니 용맹공 필리프는 정말 복 받았군요.

그런 셈이죠. 그러나 용맹공 필리프 이후에도 번영을 누렸던 부르
고뉴 공국은 결국 대가 끊기면서 역사 속으로 사라집니다.
부르고뉴 4대 공작 샤를이 죽은 후 샤를의 딸 마리는 합스부르크 대
공 막시밀리안과 결혼합니다. 이 막시밀리안 대공이 나중에 신성로
마제국의 황제로 선출되지만, 마리 공작은 그 전인 1482년에 사망

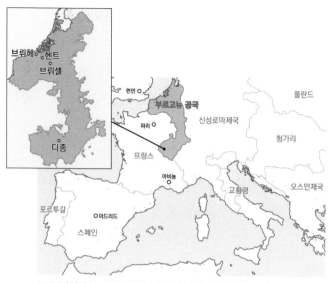

1477년경의 부르고뉴 공국 1384년 부르고뉴 공국은 플랑드르 지역과 병합하면서 15세기 전반부터 눈부시게 발전한다.

해요. 이 과정에서 플랑드르 지역은 신성로마제국에 편입되고, 부르고뉴 지역은 다시 프랑스에 병합됩니다.

저는 부르고뉴 공국에 대해서는 잘 못 들어본 것 같아요.

프랑스 동부에 닿아 있는 부르고뉴 공국은 1363년부터 1482년까지 약 120년이라는 짧은 역사를 가지고 있어서 대중들에게 잘 알려지지는 않았어요. 하지만 15세기 르네상스라는 결정적 시기에 유럽 한복판에서 강력한 국가를 형성했다는 점에서 주목할 만합니다. 그리고 부르고뉴 공국이 있었던 120년간은 미술사에 대단한 자취를 남겼죠. 앞으로 펼쳐질 북유럽 미술에 큰 영향을 미쳤거든요.

| 북유럽 르네상스 미술의 뿌리, 디종 샹몰 수도원 |

지금부터 본격적으로 부르고뉴 궁정 미술을 살펴보죠. 그러기 위해서 가봐야 할 곳이 있습니다. 바로 디종이라는 곳입니다. 오늘날 디종은 프랑스 중부의 철도 교통 중심지이자 유럽 주요 도시로 향하는 고속철도의 요지입니다.

한국으로 치면 대전 같은 곳이죠. 유럽 여행을 하다가 여기를 지나게 된다면 그냥 지나치지 말고 단 몇 시간이라도 둘러보기를 권하고 싶어요.

디종이 부르고뉴 공국에서 중요한 도시였나 보죠? 꼭 들러야 할 곳이라고 하시니 궁금해집니다.

네, 디종은 한때 부르고뉴 공국의 수도였거든요. 나중에 수도가 플

디종 오늘날 프랑스의 중동부에 있는 도시 디종은 부르고뉴 공국의 수도였다. 플랑드르와 합병한 이후 부르고뉴 공국의 수도는 브뤼헤로 옮겨진다.

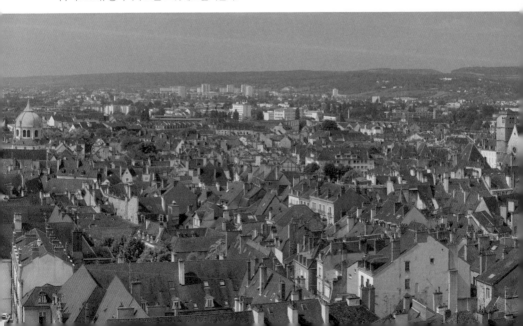

랑드르 지역에 있는 브뤼헤로 옮겨지긴 합니다만, 디종에 가면 부르고뉴 궁정 미술을 이해하는 데 실마리가 될 작품들을 만나볼 수 있습니다. 특히 샹몰 수도원은 놓치지 말고 꼭 들르셔야 합니다. 부르고뉴 공국의 번영과 안녕을 기원하기 위해 지어진 샹몰 수도원은 부르고뉴 공작들의 묘소로도 사용되었죠.

샹몰 수도원은 디종의 어디에 있나요?

디종의 범위와 샹몰 수도원의 위치

외곽이긴 해도 디종 시내와 그리 멀지 않은 곳에 있어서 슬슬 걸어가면 샹몰 수도원까지 30분 안에 도착합니다. 그런데 막상 가보면 놀랄 수도 있어요. 샹몰 수도원이 지금은 시립정신병원으로 쓰이거든요. 하지만 우리가 보고자 하는 미술 작품들을 감상하기에는 전혀 문제없죠.

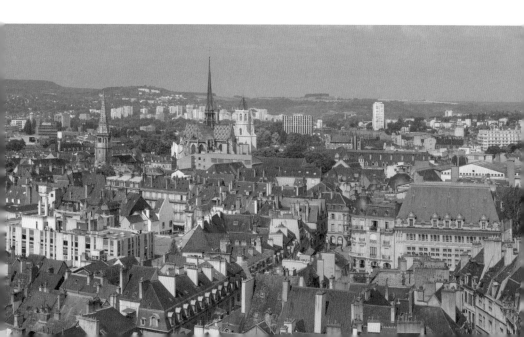

| 건축 부속에서 존재감 있는 조각으로 |

수도원 입구로 들어서면 부르고뉴 공국의 용맹공 필리프를 만나게 됩니다. 열네 살이라는 어린 나이에도 전쟁터에서 끝까지 아버지 곁을 지켰던 그 '용감한 공작' 말이지요.

다음 페이지의 사진 왼쪽에서 무릎을 꿇고 기도를 드리는 사람이 바로 필리프인데요, 수호성인인 세례자 요한이 뒤에 서서 가운데에 있는 성모에게 필리프를 소개해주고 있습니다. 성모는 아기 예수를 안고 있고요.

오른쪽에 있는 두 사람은 누구인가요?

용맹공 필리프의 부인과 부인의 수호성인인 알렉산드리아의 성 카타리나입니다. 이 조각상들은 14세기 말에 클라우스 슬뤼터르가 만들었다고 알려져 있습니다. 슬뤼터르에 대해서는 1340년 플랑드르 지역의 하를럼이라는 도시에서 태어났다는 것 외에 남은 기록이 거의 없어요. 브뤼헤의 석공石工 길드 명부에 이름만 남아 있는 정도입니다. 당시에는 조각가도 석공으로 봤던 겁니다.

미켈란젤로도 이때 태어났으면 예술가가 아니라 석공이었겠죠. 슬뤼터르는 1385년경부터 부르고뉴 공작 용맹공 필리프의 궁정 조각가로 일한 걸로 추정됩니다.

궁정 조각가이니만큼 조각 솜씨가 뛰어났나 봐요. 조각들이 모두 아주 생생하게 느껴져요.

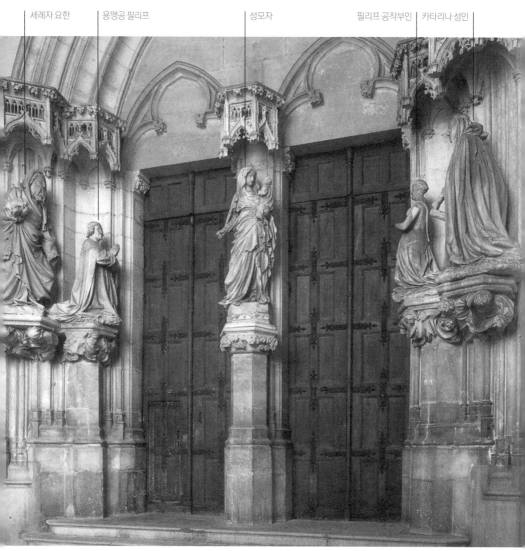

세례자 요한　용맹공 필리프　　　　성모자　　　　　필리프 공작부인 ｜ 카타리나 성인

클라우스 슬뤼테르, 수도원 입구 조각, 1389~1406년, 샹몰 수도원, 디종

다른 작품과 비교해 보면 그 점이 더 잘 느껴지실 거예요. 예를 들
어 다음 페이지의 왼쪽 사진을 보세요. 중세 시기에 만들어진 성당
인 아미앵 대성당 남쪽 문의 모습입니다. 중세에 조각은 주로 건축
의 부속처럼 다뤄졌습니다. 각각 자기만의 존재감을 가진다기보다

아미앵 대성당 남쪽 문 조각, 1235~1245년, 아미앵(왼쪽)
클라우스 슬뤼테르, 수도원 입구 조각, 1389~1406년, 샹몰 수도원, 디종(오른쪽)

끼워 맞춘 것처럼 그저 제자리에 딱딱 들어가 있다는 느낌을 주죠.
하지만 오른쪽의 샹몰 수도원 입구 조각은 아미앵 대성당 남쪽 문
조각과 완전히 다릅니다. 여기서는 등장인물 모두가 각자 중량감
있게 자기 공간을 차지하고 있습니다.

그런데 성당이나 수도원처럼 신성한 곳에 공작과 공작부인의 모습
을 이렇게 크게 넣어도 괜찮았나요?

그 지점은 확실히 대담한 시도로 보입니다. 원래 성당 입구는 신의
세계에 속하는 곳이라서 성당 입구에는 성스러운 인물들의 조각만
있었지요. 신심이 깊었던 필리프는 그런 공간에 자신과 부인의 모
습까지 넣게 한 겁니다.

성모와 예수, 성인들이 존재하는 신성한 세계에 자신과 부인의 모습을 집어넣다니… 무슨 의도로 그랬을까요?

아마 필리프 공작은 궁정 조각가 슬뤼터르를 통해 자기 이미지를 후대에 강하게 남기고 싶었던 것 같습니다.

아래의 왼쪽 사진을 보시면 공작의 몸을 빙 둘러 여유 있게 감싼 외투에서 특히 아래로 힘차게 내려온 옷 주름이 눈에 띕니다. 중력이 느껴지는 것만 같아요. 이런 풍부한 부피감과 힘 있는 옷 주름 표현은 이 조각을 더욱더 살아 있는 존재처럼 다가오게 해요. 초상조각답게 세부 묘사도 뛰어납니다.

오른쪽의 초상화와 비교해 보세요. 큰 코와 짧은 목 등 신체 특징을 조각으로도 잘 살렸습니다. 물론 그림에서 표현된 잔주름은 조각에

클라우스 슬뤼터르, 수도원 입구 조각(부분), 1389~1406년, 샹몰 수도원, 디종(왼쪽) 용맹공 필리프의 초상, 16세기, 베르사유 궁전(오른쪽) 샹몰 수도원 입구에 놓인 용맹공 필리프의 조각을 초상화와 비교해보면 둘 다 인물의 특징을 잘 살렸음을 알 수 있다.

서는 조금 간략하게 표현되었고 그림보다 조각에서 좀 더 살쪄 보이지만요. 이런 압축된 표현은 조각상의 입체감을 더 살려줍니다.

정말 초상화와 많이 비슷해요. 당시 사람들이 이 조각을 보면 바로 용맹공 필리프라고 알아봤을 것 같아요.

| 북유럽 사실주의의 시작, 모세의 우물 |

용맹공 필리프는 자기가 세운 샹몰 수도원이 앞으로 더 유명해지기를 진정으로 바랐던 것 같습니다. 이 수도원을 순례자들이 찾아올 명소로 만들어버리거든요. 필리프는 수도원 안뜰 한가운데 있던 우물에 커다란 기둥을 세운 뒤, 그 기둥에 육각형 구조물을 만들어 아름다운 조각을 새겨넣게 했습니다. 샹몰 수도원의 전체 모습을 담은 17세기 스케치에서도 그걸 찾아볼 수 있어요.

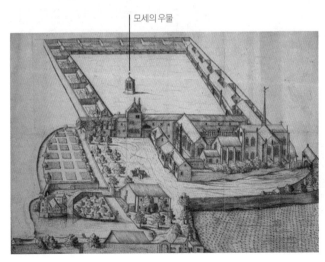

모세의 우물

알렉시 피롱, 1686년의 샹몰 수도원 모습, 1686년, 디종시립도서관 모세의 우물이 정원 안에 자리하고 있다. 오른쪽 하단에 위치했던 수도원 성당 건물은 프랑스혁명 때 대부분 파괴되었다.

음, 우물은 안 보이는 것 같은데요?

그림 위쪽을 보면 사각형 모양의 넓은 뜰이 보입니다. 한가운데에
작은 건물 하나가 서 있죠? 그 건물 안에 들어가면 아래 사진처럼
아름다운 조각상이 자리합니다.

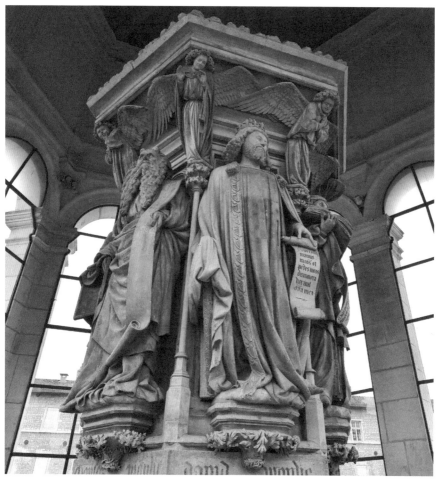

클라우스 슬뤼터르, 모세의 우물, 1395~1406년, 샹몰 수도원, 디종 이 조각상 위쪽으로 십자가
상이 있었으나 17세기에 무너져버려 지금은 찾아볼 수 없다.

이게 바로 슬뤼터르가 만든 모세의 우물이라는 작품입니다. 우물 안에 기둥을 세우고 조각상으로 장식한 거예요. 이후로도 이 우물 은 계속 수도원에 물을 공급합니다.

이렇게 멋진 조각이 잔뜩 들어간 우물이라니 기발한데요.

보시면 육각형 기둥 위에 구약성경 속 선지자 여섯 명과 함께 천사들의 모습이 자리 잡고 있어요. 원래는 오른쪽 아래 그림처럼 십자가에 매달린 예수와 성모 마리아 조각 등이 자리했다고 해요. 하지만 십자가 부분은 17세기에 무너져버려 지금은 받침대 부분인 아래쪽만 남았습니다.
앞 페이지의 조각상을 보면 푸릇푸릇하게 채색했던 흔적이 눈에 띕니다. 실제로 조각상들이 완성되자마자 화가를 고용해 전체를 채색시켰다는 기록이 전해와요.

저 조각상들이 원래 다 알록달록 색칠되어 있었다고요? 조각만으로도 화려하게 느껴지는데 색까지 칠해져 있었다니…

말만 들어서는 상상이 잘 안 되죠. 다음 페이지의 사진은 채색된 상태를 추정해 제작한 모형입

모세의 우물 선지자 조각 배치도(위)
모세의 우물의 원래 모습 상상도(아래)

모세의 우물 조각이 채색된 상태를 추정해 제작한 모형

니다. 어떻게 느껴지실지 모르겠습니다만, 어쨌든 채색을 하니 등장인물의 세부가 더 명료하게 드러나죠.

아까는 누가 무엇을 들고 있는지 잘 안 보였는데 채색한 모형을 보니까 그게 뭔지 이제야 확실히 보이네요.

그렇죠. 모세가 율법이 적힌 석판과 두루마리를 들고 있는 모습이 더욱 또렷이 보입니다. 이렇게 아름답고 생생하게 만들어진 모세의 우물 조각상을 보기 위해 당시에는 아주 먼 곳에서도 사람들이 순례하러 왔다고 합니다.

모세의 우물은 같은 시기 피렌체에서 만들어진 조각 작품과 비교해도 수준이 절대 뒤지지 않습니다. 말을 꺼낸 김에 한번 나란히 놓고 비교해 보죠. 다음 페이지의 사진을 보세요. 왼쪽이 슬뤼터르의 모세 조각상이고, 오른쪽은 도나텔로의 마르코 성인 조각상입니다. 두 작품은 비슷한 시기에 만들어졌어요. 차이가 느껴지시나요?

글쎄요. 제 눈엔 둘 다 충분히 잘 만든 것처럼 보이는데요. 두 조각

클라우스 슬뤼터르, 모세의 우물 중 모세(부분), 1395~1406년, 샹몰 수도원, 디종(왼쪽)
도나텔로, 성 마르코, 1411~1416년, 오르산미켈레, 피렌체(오른쪽)

모두 자세도 자연스럽고 옷 주름도 보기 좋아요.

말씀대로 두 작품 모두 돌을 통해 인체를 잘 잡아내고 있지만 추구
하는 방향이 약간 달라 보입니다. 모세 조각상은 옷자락, 수염, 얼
굴 주름을 아주 세세하게 묘사했어요. 옷 주름이 일부러 구겨놓은
것처럼 복잡한데, 그걸 하나하나 집요할 정도로 자세히 포착해냈
습니다. 요컨대 슬뤼터르는 대상의 세부를 표현하는 데 집중한 거
예요.
이번에는 도나텔로가 제작한 마르코 성인 조각상을 볼까요. 모세

조각상과 비교하면 단순해 보이죠. 하지만 몸을 감싼 의복이 비교적 얇고 가벼워서 신체의 움직임을 여실히 드러냅니다.

마르코 성인의 다리를 보면 한쪽으로 힘이 쏠린 자세라는 게 확실하게 보이죠? 두 다리가 실제로 신체를 받친 단단한 뼈대처럼 느껴지도록 한 겁니다. 도나텔로는 세부보다 신체를 구조적으로 표현해 내는 데에 중점을 뒀던 거예요.

알 듯 말 듯해요. 모세 조각상은 세부에 신경을 썼고 마르코 성인 조각상은 인체 구조에 집중했다는 건가요?

그렇습니다. 그런 차이는 얼굴에서도 찾아볼 수 있어요. 아래 사진을 보시죠. 오른쪽 마르코 성인의 얼굴은 왼쪽 모세 조각상에 비해 확실히 단순해요. 그렇지만 밋밋하지는 않습니다. 꾹 다문 입술이

모세 조각상 얼굴(왼쪽) 성 마르코 조각상 얼굴(오른쪽)

나 눈빛에서 영감이 가득 차 있다는 걸 알 수 있으니까요. 눈에 보이는 형태는 압축해 표현하면서 마르코 성인의 내면을 담아내는 데 집중했던 거죠.

이와 달리 모세 조각상은 얼굴의 잔주름 하나까지 세밀하게 새겨넣은 모습입니다. 슬뤼터르는 구체적인 세부 형태에 주의를 기울였고 그중에서도 특히 피부와 옷의 질감 표현에 주력했던 겁니다.

모세의 이마에 툭 튀어나온 것은 뭔가요? 자꾸 눈에 띄어요.

그건 뿔입니다. 성경에 "모세의 얼굴에서 빛이 났다"라는 구절이 있어요. 그런데 '빛'을 뜻하는 히브리어 단어가 '뿔'을 의미하는 라틴어 단어와 굉장히 비슷하게 생겨서 라틴어 성경으로 번역될 때에 "모세의 얼굴에는 뿔이 났다"고 오역되었다고 합니다. 그런 이유로 당시 사람들은 모세를 뿔 달린 모습으로 상상했다고 하지요. 슬뤼터르 역시 당대에 널리 퍼져 있던 생각을 조각으로 새긴 거겠죠.

그런데 만든 시기도 비슷한데 이탈리아 조각과 알프스 이북의 조각은 왜 이렇게 다른가요?

조각에 있어 이탈리아는 고대 그리스 로마의 영향을 강하게 받았습니다. 그래서인지 신체 표현에 집중하는 경향을 보입니다. 반면 알프스 이북은 그리스와 로마로부터 거리가 있는 만큼 그 영향력에서 한발 벗어나 있었어요. 디테일을 살리는 특징도 그래서 가능했던 거고요.

모세의 우물 조각의 세부를 보세요. 허리띠 장식, 가방끈, 옷에 달린 장신구에 석판의 디테일까지 아주 생생하게 살아 있습니다. 이러한 작은 부분 하나하나에 대한 진지한 관심은 북유럽 미술에서 나타날 사실성을 미리 보여주는 듯합니다.

프락시텔레스, 헤르메스와 어린 디오니소스, 로마시대 복제품, 올림피아고고학박물관 신체 표현에 있어서 골격이나 움직임을 강조하는 그리스 로마 시대의 조각은 이탈리아 르네상스 조각에 지대한 영향을 미쳤다.

클라우스 슬뤼터르, 모세의 우물(부분), 1395~1406년, 샹몰 수도원, 디종 알프스 이북의 조각은 중세부터 세부 표현을 강조했다. 이 조각상의 세부를 보면 옷 주름과 장신구의 디테일 하나하나까지 세밀하게 표현되어 있다.

| 베리 공의 호화로운 기도서 |

이제부터 베리 공이 가진 독특한 책을 보면서 당시 궁정의 호화로운 세계를 살펴보려 합니다. 베리 공은 앞서 언급한 부르고뉴 1대 공작 필리프의 친형이었어요. 베리 공은 플랑드르 출신 화가인 랭부르 형제에게 기도서 제작을 맡깁니다. 랭부르 형제는 삼형제로, 원래 부르고뉴 궁정에 속해 일했다고 해요. 그러다가 1404년에 용맹공 필리프가 사망한 뒤부터 베리 공의 궁정에서 일한 걸로 보입니다.

아래처럼 손으로 베껴 쓴 필사본 책 속에 그림이 들어가면 채색 필사본이라고 합니다. 당시 베리 공의 소장품 목록에 이 책은 '아주 호화로운 기도서'라 기록되어 있었다고 하죠.

랭부르 형제, 베리 공의 호화로운 기도서, 1411~1416년, 콩데미술관 플랑드르 출신의 화가 랭부르 삼형제의 이름은 폴, 헤르만, 요한으로 알려져 있다. 흥미롭게도 이 기도서 속 삽화들에서 새로운 시대가 점점 다가오고 있었음이 엿보인다.

베리 공작이 다스린 영역 현재 프랑스의 셰르주, 앵드르주, 크뢰즈주의 일부를 포괄한다.

얼마나 호화로웠으면 책 이름이 아예 호화로운 기도서가 되었을까요?

당시에 작성된 베리 공의 소장품 목록을 보면 베리 공은 값나가는 책을 여러 권 가지고 있었습니다. 그중에서도 이 기도서는 다른 책들에 비해 훨씬 더 호화로웠기 때문에 '아주 호화로운 기도서'라고 불렸어요. 이 표현이 결국 굳어져 아예 기도서의 이름이 되어버린 겁니다.

베리 공의 기도서는 프랑스에 남아 있는 채색 필사본 가운데 유명한 책 중 하나예요. 나라마다 가장 중요한 책을 꼽으라고 한다면 프랑스에서는 아마 이 책을 고르지 않을까 할 정도입니다.

그 정도로 유명하다니 이 기도서에 어떤 내용이 실렸는지 궁금해요.

이 책은 성무일도서입니다. 쉽게 말해 매일매일 어떤 기도문을 읽고 어떤 의식을 행하는지, 1년 365일 동안 하루하루 행해야 하는 종교 일과를 책으로 묶은 거죠. 책에 기도문만 넣은 게 아니라 사시사철 생활상을 담은 삽화까지 풍부하게 그려 넣었어요. 오늘날로 치면 달력 그림처럼요.

보통 필사본은 전문가가 베껴 쓴다고 해도 상당한 시간이 걸립니다. 베리 공의 기도서에는 채색한 삽화가 들어간 데다 페이지도 412쪽에 이르렀기에 완성하기까지 시간이 훨씬 더 오래 걸렸어요. 랭부

르 삼형제가 1411년부터 1416년까지 6년 동안 작업하다 갑자기 모두 전염병으로 사망하면서 이 책은 다른 화가의 손에 의해 1485년에야 비로소 완성됩니다.

제작에 70년 넘게 걸린 셈이네요.

이 기도서가 호화롭다고 하는 데에는 독피지로 만든 책이라는 점도 한몫을 할 겁니다. 양가죽으로 만든 종이를 양피지라고 하죠. 양피지와 비슷한 독피지는 송아지 가죽으로 만든 종이를 말합니다.

송아지 가죽으로 만든 책이라고요? 아까 이 책이 412쪽으로 되어 있다고 하지 않으셨나요? 그럼 엄청나게 많은 송아지 가죽이 필요했겠네요.

송아지 한 마리에 독피지가 약 3~4장 나온다고 치면 송아지 50~70마리가 이 책을 위해 몸을 바쳤겠죠. 이런 동물 가죽으로 제작된 책장을 자세히 보면 벌레 물린 자국도 가끔 보입니다. 자기들끼리 싸우다가 물고 물린 이빨 자국이 나 있기도 하고요.
어쨌든 양이나 소들은 종이가 발명된 데에 감사해야겠습니다. 덕분에 자신들의 생명을 조금은 구해줬으니까 말이지요.
본격적으로 책을 펼쳐 안쪽을 보면 다음 페이지 그림처럼 각 달이 시작하기 전에 그림이 한 장씩 들어가 있습니다. 위쪽 반원형 안에는 해당 달의 천문 정보가 그려지고 아랫부분에 그달의 풍경이 펼쳐집니다.

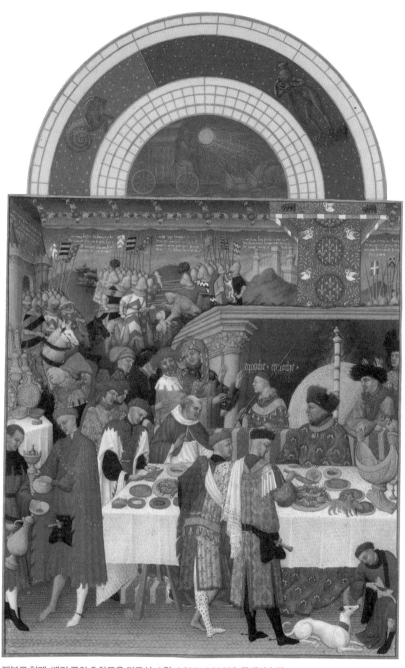

랭부르 형제, 베리 공의 호화로운 기도서: 1월, 1411~1416년, 콩데미술관

정말 위쪽 반원 안에 별자리 같은 게 들어가 있네요. 아기자기한 느낌인걸요.

정말 그래요. 위쪽의 반원형 호에는 염소자리와 물병자리가 보입니다. 1월의 별자리입니다. 1월의 낮밤 길이도 그려져 있네요. 별자리 아래로 1월의 생활 모습이 펼쳐져요.

그림을 보면 베리 공이 신하, 성직자들과 함께 신년 파티를 성대히 벌이고 있어요. 여기서도 라피스 라줄리를 가공해서 만든 고급스러운 파란색이 많이 쓰였군요. 여기서 누가 베리 공인지 찾을 수 있겠죠?

파란색이 많아 헷갈리지만 혹시 식탁 오른쪽에 앉은 사람인가요?

잘 찾으셨습니다. 유일하게 앉아 있는 인물입니다. 자세히 보면 좀 더 크게 그려졌고 옷 장식도 남들보다 화려해요. 옷감의 무늬뿐만 아니라 목 주위를 두른 황금 장식, 모자의 질감까지 아주 치밀하게 표현했습니다. 앞서 본 슬뤼터르의 조각에서 나타났던 사실주의가 이젠 회화로 옮겨오고 있는 겁니다.

베리 공 바로 뒤에 있는 커다란 원반 같은 건 뭔가요?

난로 가리개입니다. 난로의 열기가 너무 가까이 다가오는 걸 막으려고 달아놓은 건데 베리 공 뒤에서 후광처럼 보이지 않나요? 그렇게 보이도록 일부러 이렇게 배치한 거죠. 이처럼 실제와 상징을 교

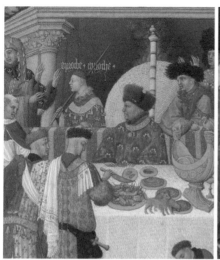

랭부르 형제, 베리 공의 호화로운 기도서: 1월(부분), 1411~1416년, 콩데미술관

묘하게 섞어놓는 방식이 이후 북유럽 회화에서 자주 나타납니다.

정말 난로 가리개가 주인공을 빛내주네요.

이 그림은 다른 방식으로도 베리 공을 돋보이게 해줍니다. 예를 들어 베리 공의 얼굴을 완전히 옆으로 돌린 모습으로 잡아낸 점도 흥미롭습니다. 이건 왼쪽의 고대 로마의 동전에 새겨진 황제처럼 강력한 지배자들이 선호하는 자세예요. 이런 식으로 베리 공 자신도 강력한 군주임을 피력했던 겁니다.

하드리아누스 기념주화, 119년경

이 그림엔 베리 공이 꿈꾼 기사들의 무용담도 그려져 있어요. 배경을 잘 보시면 그

림이 죽 둘러쳐져 있어요. 벽면 전체에 태피스트리를 친 거예요. 이 태피스트리는 트로이 전쟁을 묘사했다는 걸 한눈에 알 수 있을 만큼 자세히 그려졌습니다.

왜 하필 파티 장소에 전쟁을 묘사한 태피스트리를 걸었을까요?

랭부르 형제, 베리 공의 호화로운 기도서: 1월(부분), 1411~1416년, 콩데미술관(위) 트로이 전쟁 태피스트리, 1475~1490년, 빅토리아앨버트미술관(아래) 기도서 속 1월 그림의 배경을 보면 트로이 전쟁을 묘사한 태피스트리가 쳐져 있다. 트로이 전쟁을 주제로 한 15세기 태피스트리는 오늘날까지 여러 점이 전해온다.

베리 공의 식탁에 놓인 배 모형(부분)　　　　식탁 장식용 배, 1503년, 게르마니아국립박물관

당시 궁정에서는 트로이 전쟁이나 알렉산더 대왕의 무용담 같은 게 유행했어요. 그리스 신화에 등장하는 영웅이 바로 중세 기사의 원형이라고 봤던 겁니다. 실제로 당시 태피스트리 중에는 트로이 전쟁 이야기를 담은 것들이 꽤 여러 점 전해옵니다.

한편 이 그림의 맨 오른쪽, 그러니까 베리 공 앞의 식탁에는 배 모형이 놓여 있어요. 이런 배가 당시에 식탁 장식용으로 제작되었다고 합니다. 독일 뉘른베르크에서 만들어진 식탁 장식용 배를 보세요. 꽤 비슷하죠?

태피스트리도 그렇고, 식탁 장식용 배도 그렇고 당대 실제 쓰이던 물품들을 아주 꼼꼼하게 잡아냈군요.

하층민은 왜 게으른 모습으로 그려졌을까?

베리 공의 호화로운 기도서는 홀수 달에는 주로 상류층의 삶을 잡아냈고 짝수 달에는 하층민의 삶을 많이 담아냈습니다.

1월 그림이 베리 공의 신년 파티 모습을 담았다면, 다음 페이지에 실린 2월 그림에는 눈이 내린 겨울의 소박한 시골 풍경이 펼쳐집니다. 이전까지는 이런 설경이 거의 그려지지 않았기 때문에, 이 그림은 설경을 묘사한 최초의 유럽 그림이라고도 할 수 있어요. 주변을 관찰해 사실적으로 그려내던 태도를 가졌기 때문에 이런 풍경을 그림에 담을 수 있었던 거겠죠.

눈 내린 장면이 굉장히 정겨워 보이는데요.

그렇죠? 저 뒤편 풍경은 크리스마스 카드로 쓰기에 딱 좋아 보입니다. 눈이 수북이 내린 풍경 속에서 사람들은 땔감을 구하러 나가고, 집으로 돌아와 몸을 녹입니다. 새들은 모이를 쪼고 있습니다.

그런데 공간 자체는 좀 어색해요. 특히 창고를 보면 시점이 하나로 모이지 않아 한 구조물인데도 일관된 느낌이 들지 않지요. 원근법이 아직 제대로 적용되지 않은 거예요. 하지만 그림을 읽어내는 데는 문제가 없습니다. 나뭇가지나 울타리의 세부 모습까지 꼼꼼하게 묘사했을 정도로 작은 부분 하나하나에서 드러나는 사실성은 엄청나니까요.

그런데 창고 안을 들여다보면 이상한 일이 일어나고 있어요. 이 책은 '기도서'인데, 난로 앞에서 불을 쬐는 사람들 중 구석에 있는 두

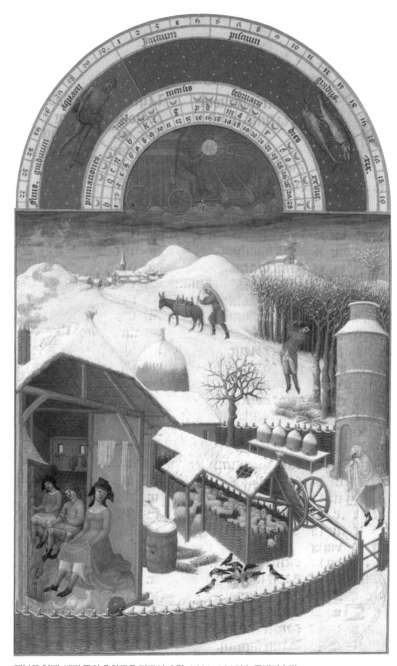

랭부르 형제, 베리 공의 호화로운 기도서: 2월, 1411~1416년, 콩데미술관

사람을 보세요. 옷을 걷어 올리고 성기를 내보이고 있습니다.

아니, 기도서에 이런 불경스러운 장면이라니 정말 의외네요.

왜 이런 장면이 들어갔는지에 대해서는 학자들 사이에서 의견이 분분해요. 베리 공의 독특한 성적 취향 때문이라는 연구 결과도 있어요. 진위야 어찌 되었든 성적 코드가 들어간 건 확실합니다. 평민들을 어딘가 저속하게 표현하기도 했고요.

사실 베리 공의 호화로운 기도서에

랭부르 형제, 베리 공의 호화로운 기도서: 2월(부분), 1411~1416년, 콩데미술관 왼쪽 구석에 앉은 두 사람 이 옷을 걷어 올려 성기를 내보이고 있다.

는 이렇게 평민을 의뭉스럽게 표현한 그림들이 한두 개가 아닙니다. 이번에는 다음 페이지에 실린 8월 그림을 보죠. 짝수 달 그림에는 평민의 삶을 담았다고 앞서 말씀드렸습니다만, 이번 달 풍경에는 귀족과 농노가 함께 등장합니다. 물론 이 그림의 주인공은 앞쪽에서 종복을 이끌고 매사냥을 가는 귀족들이죠. 그 뒤로 농노들의 모습이 보이는데, 어째 좀 이상합니다. 벌거벗고 냇가에서 수영하고 있네요.

8월이면 한창 더울 때니까 쉬면서 물놀이를 하고 있네요.

랭부르 형제, 베리 공의 호화로운 기도서: 8월
(오른쪽)과 부분(왼쪽), 1411~1416년, 콩데
미술관

그럴 수 있겠지만 이들의 신분이 농노라는 걸 잊지 마세요. 당시 유
럽은 철저한 봉건 사회였습니다. 저 농노들은 신분상 노예와 농민
의 중간 정도에 해당했어요. 사는 구역을 벗어나서는 안 되고, 영주
의 허락 없이는 결혼조차 할 수 없었지요. 성과 영토에 부속된 부품
에 불과한 존재였던 겁니다. 그러한 농노가 그것도 대낮에 일하지
않고 물놀이를 하며 논다는 건 말도 안 되는 일이었죠.

앞서 이 기도서에 그려진 그림들이 사실을 있는 그대로 잡아내고
있다고 말씀하셨잖아요. 좀 이상한데요.

그럼 다음 페이지를 보세요. 9월 그림인데, 여기 나오는 농노들의 모습은 더 가관이에요. 성 앞쪽에서 농노들이 포도를 수확하고 있습니다. 그런데 그중 한 명이 감히 허락도 없이 포도를 먹고, 오른쪽에 있는 사람은 우리 쪽으로 속옷을 다 드러내 보이네요. 성실하게 일하는 사람들도 있지만 거의 절반쯤은 딴짓을 합니다.

왜 농노들을 게으르고 나쁘게 그린 걸까요?

한 연구에서는 이 그림이 당시 사회를 반영했다고 합니다. 14세기 중엽부터 이 그림이 그려지는 15세기 초까지 유럽은 위기와 혼란의 시대였습니다. 프랑스와 영국 사이에서 백년전쟁이 시작됐고, 엎친 데 덮친 격으로 흑사병이 창궐했어요. 이로써 인구가 확 줄어들어 노동력이 부족해져서 살아남은 사람들의 몸값은 치솟듯 올랐어요. 이렇게 생존을 위협당하는 상황 속에서 농노와 같은 하층민들은 권리를 찾기 위해 저항하기 시작합니다. 그래서 이 시기에 농민전쟁도 많이 일어나지요.

더 이상 이전처럼 고분고분하지만은 않았군요. 그러면 하층민들에 대한 불편한 심기가 그림에 반영된 걸까요?

그런 셈입니다. 다시 말해 이 그림은 이전에 비해 지배 계층과 피지배 계층 사이의 갈등이 심화되었음을 알려주는 역사 증거일 수도 있어요. 베리 공의 기도서는 당시 알프스 이북 생활상을 생생하게 담아냈다는 점에서도 중요하지만, 거기서 한 걸음 더 나아가 당대

랭부르 형제, 베리 공의 호화로운 기도서: 9월
(오른쪽)과 부분(왼쪽), 1411~1416년, 콩데
미술관

사회상과 연결해볼 때 더 풍부한 의미를 찾을 수 있습니다.

그럼 이 그림에도 사실과 상징이 섞여 있다고 봐야 하는 거네요. 단
순히 풍경을 그린 게 아니라 당대 사회상을 반영해 의도를 담았다
니 그림 읽기가 더욱 흥미진진해지는 느낌이에요.

그렇죠. 이 그림 속에는 사실도 있고 상징도 있습니다. 상징 속에는
어떤 사실들이 숨겨져 있기도 하고요. 어쩌면 숨은 사실들을 강조
하면서 그보다 더 큰 진실을 말하고자 하는 걸지도 모르겠습니다.

베리 공 같은 중세 영주들은 자기들이 지배하는 세계가 영원하기를 바랐을 겁니다. 그러나 역사의 수레바퀴는 점차 평민들이 나서서 이끄는 방향으로 흘러가지요.

여기서 저는 좀 색다른 질문을 던져보고 싶습니다. 상업 부흥을 말하자면 중국이나 아랍도 빼놓을 수 없을 겁니다. 그런데 왜 자본주의는 유럽에서 태어났을까요?

처음엔 분명 유럽 사람들이 아시아로부터 향신료 같은 귀한 걸 얻으려고 애를 쓰지 않았나요? 아시아 각국에서 상업도 발달했고요.

그랬죠. 역사상 국제 상인 하면 아랍 상인을 빼놓을 수 없어요. 말씀하신 대로 중세 무역을 대표하는 품목이었던 후추만 해도 인도에서 생산된 후추를 아랍 상인들이 가져오면 그걸 유럽 상인들이 사서 되파는 방식이었으니까요. 중국도 역사적으로 중상주의가 대세였습니다. 중국에선 고대부터 상업 문화가 활발했어요.

그렇다면 왜 아랍이나 중국에서 자본주의가 먼저 시작되지 않았을까요?

바로 그 점이 생각해봐야 할 중요한 문제 같습니다. 자본주의로 나아가려면 단순히 시장의 확대에 그치지 않고 누구나 물건이나 서비스 등 상품을 서로 사고파는 자유로운 환경이 만들어져야 했습니다. 이를 위해서는 우선 상업 활동이 정치와 종교로부터 분리되어야 했죠. 정치적으로 개인의 독립성이 보장되지 않거나 종교적 신념이

지나치게 강하면 무언가를 자유롭게 사고팔 수는 없었을 테니까요. 다시 말해 근대 시민사회가 오기 전에는 시장의 자유를 말하기 어려웠습니다. 좀 더 풀어서 말해보죠. 중세 농노가 자유롭게 물건을 사고팔 수 있었을까요?

설마요. 가진 것도 없고 뭔가를 선택할 자유조차 없었겠죠. 어떤 일을 하든 영주의 허락을 받아야 했을 테니까요.

그렇죠. 앞서 베리 공의 기도서에 등장하는 농노들은 상업 활동과는 무관하게 땅에 속박되어 평생 노동으로 삶을 보내야 했습니다. 그러나 점차 이 중 일부가 열악한 환경을 견디다 못해 도시로 도망가 자유민이 되기도 했어요. 그중에서 상업으로 성공하는 경우도 나왔죠. 농노 대다수는 빈민으로 전락했지만요.

농노가 도망가면 영주들은 도망간 농노들을 잡아들이지 않았나요? 조선시대에도 노비가 도망치면 꼭 뒤따라가 어떻게든지 다시 잡으려고 했잖아요.

처음에는 그랬는지 모르겠으나 점점 영주들은 농노들이 도시로 도망치는 것을 방치하게 됩니다. 화폐경제가 정착하면서 영주들에겐 노동력보다 돈이 더 필요하게 되었던 거지요. 즉 영주들은 농노에게서 얻는 노동력보다 도시로부터 거둬들이는 세금으로 더 많은 것을 얻을 수 있었어요.
이 과정이 가속화되면서 결국 중세 사회는 무너집니다. 도시들의

규모는 더 커지고, 부를 많이 쌓은 도시민들은 자신들이 이룬 경제적 성공만큼 정치적 권리도 더 많이 요구하게 되거든요. 이들은 정치적 자유를 얻기 위해 영주들과 끊임없이 충돌합니다. 물론 처음에는 영주들의 강력한 무력 앞에 무릎을 꿇지만 결국 역사의 무게중심은 부유한 시민들에게 점점 넘어갑니다. 이 때문에 중세 사회를 최종적으로 무너뜨린 것은 농민 반란이 아니라 자본, 그러니까 돈이었다는 주장도 있습니다.

영주들이 세금을 더 많이 거둬들이려고 도시를 키워줬더니 도리어 도시의 힘이 영주보다 더 커지게 되었다니 흥미롭네요.

역사는 원래 계획하고 생각했던 대로 흘러가지만은 않죠. 그럼 이제 우리는 '왜 유럽에서 자본주의가 나타났는가'라는 질문에 제대로 답할 수 있게 된 것 같습니다. 이 질문은 시민 계층을 기반으로 한 시민사회의 형성과 크게 맞물려 있습니다. 유럽은 시민사회를 형성했기 때문에 자본주의를 작동시킬 수 있었어요.

시민사회가 등장하는 게 자본주의로도 연결되는군요.

사실 르네상스의 기점으로 삼는 15세기는 이렇게 우리가 익히 잘 아는 근대 시민사회로 한 걸음씩 내디뎌가기 시작한 시기입니다. 결국 자본주의는 시민사회의 등장과 동전의 앞뒷면처럼 맞물려 있다고 할 수 있겠지요.

백년전쟁이 벌어지는 동안에도 프랑스와 영국은 여전히 호화로운 궁정 미술을
이어갔다. 당시 플랑드르가 속했던 부르고뉴 공국에서도 화려한 궁정 미술이
펼쳐졌는데, 여기서 앞으로 플랑드르 미술이 보여줄 사실성의 전조를 엿볼 수 있다.

백년전쟁 14세기 중반부터 프랑스와 영국은 백년전쟁을 벌임. 이는 플랑드르에 대한 주도권을
서로 쥐려고 하다가 일어난 전쟁이기도 함. → 백년전쟁으로 인해 플랑드르는 오히려
번영함. 그런 와중에도 프랑스, 영국 미술의 맥이 완전히 끊긴 건 아니었음.

 예 프랑스 왕실의 황금 말, 1405년경

영국 왕실의 월튼 두폭화, 1395~1399년경

태피스트리 제작 공정이 까다롭고 상당한 노동력을 요하는 당시 최고의 미술. 걸 수 있는 공간이
한정적이라 부와 권위를 상징하기도 함.

 예 묵시록 태피스트리, 1377~1382년

여인과 유니콘 태피스트리, 1500년경

**부르고뉴
공국의
미술** 플랑드르를 다스리던 플랑드르 백작이 아들 없이 사망하자 계승권이 사위였던 부르고
뉴 공작에게 넘어감. → 15세기 플랑드르의 상업 부흥은 부르고뉴의 궁정 문화를 발전
시켰으며 이는 앞으로 펼쳐질 북유럽 미술에 큰 영향을 미침.

클라우스 슬뤼터르의 조각 구체적인 세부에 주의를 기울임.

 비교 도나텔로, 성 마르코, 1411~1416년

→ 앞으로 북유럽에서 나타날 사실적인 미술에 대한 전조.

**베리 공의
호화로운
기도서** • 매일 해야 하는 종교 일과를 묶은 기도서이나 화려하고 장식성이 강함. 사시사철 생
활상을 담은 삽화도 함께 실림.

• 옷차림, 장식품 등에서 사실성이 두드러짐. 지배층과 피지배층 사이의 갈등을 암시하
는 등 당대 사회를 반영함.

 예 9월 그림 속 일하지 않고 포도를 따 먹는 농노

→ 이 흐름은 시민사회 탄생과 이어지며, 자본주의와도 연결됨.

예술은 강한 종교적 열망을 기반으로 한다.

그러므로 종교와 예술은 늘 협력한다.

– 요한 볼프강 폰 괴테

04 상인과 미술:
시대의 주인공으로 올라서다

제3신분 # 상인과 미술 # 미술 후원 # 안젤름 아도네스
니콜라 롤랭

우리는 시민 계급의 등장으로 유럽 사회가 점점 더 다채로워지면서 떠들썩해지는 상황을 살펴봤습니다. 여기서 질문을 하나 드리고 싶습니다. 당시 유럽 사회는 신분을 크게 셋으로 나눴는데요, 새로 등장한 시민 계급은 몇 번째에 속했을까요?

제법 발언권도 있었던 듯하고 돈도 많았으니 가장 높은 신분은 아니더라도 두 번째 정도에는 들어가지 않았을까요?

그렇게 생각할 수도 있겠습니다만 당시 이 계급은 사회 최하층인 제3신분에 속했습니다. 중세 이래 유럽 사회는 신분을 기도하는 자, 싸우는 자, 일하는 자 이렇게 세 개로 나눴거든요. 이때 기도하는 자는 성직자 계급을, 싸우는 자는 기사 계급을, 일하는 자는 평민 계급을 가리킵니다. 즉 상인이나 장인이 아무리 돈 많고 전문 기

술을 갖췄다 해도 엄격한 신분 체계 안에서는 농노들과 같은 신분에 불과했던 거죠.

신분 상승할 기회가 있었을 줄 알았는데 여전히 낮은 신분이었군요.

이 시기 신분제 아래서는 어쩔 수 없는 상황이었습니다. 돈 많은 상인들도 막상 길가에서 귀족이나 기사를 만나면 머리를 조아리며 길을 비켜줘야 했어요. 그걸 어기면 칼을 맞을 수도 있었죠.

인사를 안 한다고 칼을 맞아요? 아주 살벌한걸요.

이 같은 불합리한 신분제는 1789년에 일어난 프랑스혁명으로 무너지지만 그런 시대가 오는 것을 아직은 상상조차 할 수 없던 때였습니다.
그러니까 르네상스 시기에도 상인, 장인, 그리고 변호사나 의사, 고급 관료들로 이루어졌던 시민 계급들은 자기들의 낮은 신분을 숙명처럼 받아들이고 있었어요. 불만은 많았겠지만 그 불만을 적극적으로 드러낼 수는 없었습니다. 간혹 이 중 일부는 기사나 귀족으로 신분을 상승할 수 있었으니 그 기회를 잡으려고 노력하는 편이 정신 건강에 더 나았을 겁니다.

신분제가 엄격했을 때니 신분 상승의 열망이 더 컸을 것 같아요.

정말 그랬을 거예요. 그래서 기사나 영주 작위를 내릴 수 있는 황제

나 왕에 대해 절대적인 충성을 보이기도 했죠. 이미 이런 것들을 부질없다고 생각하는 실리적인 인물들도 있었지만 대다수는 그런 신분 상승을 갈망했습니다.

이제부터 이 제3신분에 속했던 사람 한 명을 소개하려 해요. 이 사람을 통해 당시 상인들의 사회적 삶이나 태도, 그리고 상인과 미술의 관계를 살펴보면 이 시기 미술이 더 흥미롭게 다가올 겁니다.

누구인가요? 미술과도 관련된 인물이라니 더욱 궁금해지네요.

바로 안젤름 아도네스라는 상인입니다. 안젤름은 1424년 브뤼헤에서 태어나 1483년에 스코틀랜드에서 눈을 감습니다. 15세기 플랑드르 지역을 대표하는 상인이라고 해도 좋을 것 같습니다.

그런데 이 안젤름 아도네스라는 상인은 어떻게 보면 제3신분에도 끼지 못하는 입장이었습니다.

스테인드글라스, 1560년, 예루살렘 예배당, 브뤼헤
안젤름 아도네스는 스코틀랜드 왕 제임스 3세에게서 유니콘 기사단 작위를 받았다. 스테인드글라스 속 안젤름 아도네스의 목에 유니콘 기사단의 목걸이가 자랑스럽게 걸려 있다. 목걸이에는 하얀 유니콘 장식이 달려 있다.

| 상인이 시장 자리에 오르기까지 |

가장 하층민인 제3신분에도 끼지 못할 정도였다고요?

안젤름은 고조할아버지 때 제노바에서 브뤼헤로 이주해 온 집안 출신의 외국인이었거든요. 외국에서 온 이방인이었으니 제4신분이라고 할 정도로 주류 사회와는 거리가 멀었던 거죠. 안젤름의 고조할아버지 오피치우스는 14세기 초쯤 브뤼헤로 이주했으리라 추정됩니다. 브뤼헤가 국제상업도시로 빠르게 성장하던 시기였죠.

브뤼헤가 잘나가는 상업도시라는 소문이 저 멀리 제노바까지 퍼져나갔나 봅니다.

13세기 초에 유럽 도시들은 어느 정도 상업 네트워크를 갖춰가고 있었어요. 브뤼헤 같은 무역도시에는 기회를 찾아 온 여러 나라의 상인들이 모여들었습니다.
이때 브뤼헤로 이주한 아도네스 집안은 처음엔 자기 고향인 제노바의 상인들과 주로 거래하며 점차 자리를 잡아갑니다. 플랑드르 백작의 신임을 받아 궁정에서 재무 관련 일을 맡기도 하고요. 여러 대에 걸쳐 신분을 한 단계 한 단계 상승시켜 5대째가 되는 안젤름 아도네스는 브뤼헤 시장 자리까지 오릅니다.

최하층민에 속했던 집안이 뭘 해서 그렇게 승승장구할 수 있었나요?

아도네스 집안이 브뤼헤에서 시작한 일 중 하나는 여관업이었습니다. 앞서 말씀드렸듯이 당시 여관업은 은행업에 가까웠어요. 여관에 모여든 상인들에게 돈을 빌려주거나 환전을 해줬으니까요.

게다가 아도네스 가문은 고향이었던 제노바로부터 명반明礬, Alum을 수입해서 큰돈을 벌었습니다. 백반이라고도 불리는 명반은 옷감을 염색할 때 쓰던 매염제입니다. 매염제란 잘 물들지 않는 색소를 옷감에 선명하고 안정적으로 물들이는 데 사용하는 약품을 말해요. 한창 섬유업이 번창하던 브뤼헤에 명반은 없어서는 안 될 중요한 품목이었죠. 가업을 이어받은 안젤름 아도네스도 명반 수입을 주요 수입원으로 삼아 브뤼헤에서 바쁘게 사업을 펼쳤어요.

크리스토포로 데 그라시, 제노바 풍경, 1481년 드로잉의 1597년 복제품, 제노바해양박물관
제노바는 중세 이래로 지중해 서쪽을 지배한 해상 강국이었다. 안젤름 아도네스의 집안은 제노바 출신으로 14세기 초에 브뤼헤로 이주한다.

브뤼헤에서 가장 중요했던 물품을 거래하는 가업을 물려받았으니 운이 좋았군요.

운도 좋았지만 능력도 뛰어났던 듯합니다. 가업이라고 해도 그게 5대까지 이어지기란 어려운 일이니까요. 그런 데다가 안젤름 아도네스는 상업 수완뿐 아니라 외교 능력도 갖추고 있었어요. 외교관으로 활동하며 큰 공을 세운 일화가 지금까지도 전해옵니다.

장사하는 사람이 외교관 일을 했다는 게 좀 뜬금없는데요.

둘이 아예 관련이 없지도 않습니다. 안젤름은 외교관으로서 굉장히 중요한 경제 문제를 해결하거든요. 1467년 스코틀랜드는 플랑드르로 보내는 양모 수출을 중단한 뒤 자국 상인들에게 모두 귀국하라는 명령을 내

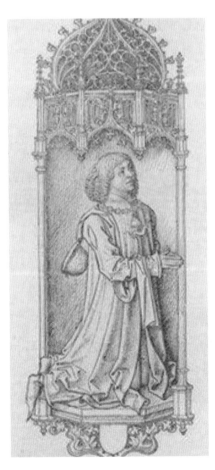

안젤름 아도네스의 조각상을 제작하기 위한 준비 드로잉, 15세기, 프랑스국립도서관

립니다.

당시 플랑드르는 부르고뉴 공국에 속해 있었어요. 이때 부르고뉴 공국과 스코틀랜드 사이에 외교 마찰이 일어난 거죠. 잉글랜드와 스코틀랜드에서 수입한 양모로 짠 모직이 산업의 주축이었던 브뤼헤에 큰 위기가 찾아온 겁니다.

이 난국을 해결하기 위해 안젤름 아도네스가 외교사절단 단장으로 스코틀랜드 궁정으로 향합니다. 이때 스코틀랜드 궁정에 가서 남긴 발언이 기록으로 남아 있어요.

안젤름은 스코틀랜드 왕 제임스 3세에게 브뤼헤를 "상업 세계의 대학교University of Trade"라고 했다고 합니다. 그런 브뤼헤와 상업 관계를 맺는다는 게 얼마나 중요한 일인지 강조한 거지요. 이 교섭은 성공을 거두어 두 지역 간 경제 관계는 곧 정상화됩니다.

낮은 신분의 상인이 중대한 외교 분쟁을 해결한 거네요.

네, 이 과정에서 안젤름 아도네스는 제임스 3세의 눈에 들어 스코틀랜드 왕실 고문관으로 위촉되고, 유니콘 기사단 작위에 영지까지 하사받아요. 훗날 그림이나 조각상에서 안젤름 아도네스는 늘 유니콘 기사단 목걸이를 한 모습으로 등장합니다.

한편 안젤름 아도네스의 행보는 미술에도 이어집니다. 그는 중요한 교회를 짓도록 의뢰하거나 화가들을 주변 사람에게 열성적으로 소개하는 등 미술과 관련된 일을 꾸준히 벌여나갑니다. 따라서 미술이 당시 상인들의 삶에 어떤 역할을 했는지 안젤름 아도네스의 행적을 통해 흥미롭게 살펴볼 수 있어요.

| 예루살렘으로 떠난 대모험 |

안젤름 아도네스는 스코틀랜드에서 교섭을 성공적으로 이끈 뒤 2여 년이 흐른 1470년 2월 대모험을 떠납니다. 가문 대대로 염원했던 예루살렘으로 성지 순례길에 오른 거죠. 이 순례는 14개월 동안 왕복 5000킬로미터에 이르는 거리를 이동한 대장정이었습니다.

안젤름은 부르고뉴 공국의 중심지였던 디종을 거쳐 조상들의 고향인 제노바까지 간 다음, 배로 튀니스를 들렀다가 카이로로 향했습니다. 거기서 시나이반도를 통해 예루살렘에 도착할 수 있었죠. 다음 페이지 지도에 안젤름이 거쳐 간 순례길이 표시되어 있어요. 이 순례 여정 중 카이로에서 술탄의 궁정에 머물기도 하고, 로마에 들러 교황을 만나기도 합니다.

술탄이라면 이슬람 제국의 지배자 아닌가요? 교황도 만나고 술탄 궁정에도 갔다니 거의 거물급 인사의 행보인데요.

사실 로마 교황청부터 전 유럽 궁정이 안젤름 아도네스의 순례를 눈여겨봤습니다. 성지 순례를 떠날 즈음 오스만튀르크제국의 국력이 날로 커지고 있었기 때문이에요. 1453년 비잔티움 제국의 중심이었던 콘스탄티노플을 함락한 오스만튀르크제국은 곧바로 지중해와 중부 유럽에까지 영토를 확대해나가고 있었습니다. 유럽 사람들이 봤을 때 안젤름 아도네스는 이슬람 세력이 공격해오는 위기의 순간에 적국 한복판으로 순례를 떠났던 거죠.

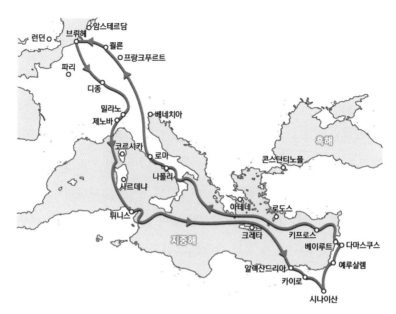

안젤름 아도네스의 예루살렘 성지 순례 경로 1470년 2월 안젤름 아도네스는 예루살렘 성지 순례를 떠나 이듬해 4월에 돌아온다. 일행 중 세 명이 죽을 정도로 목숨을 건 성지 순례였다.

확실히 대모험이네요. 그렇게 먼 거리를 14개월 동안 쉬지 않고 여행해야 했으니 분명 우여곡절도 많았겠어요.

그렇죠. 실제로 안젤름은 이 과정에서 수많은 위기와 맞닥뜨렸어요. 여덟 명이 함께 길을 떠났는데 이 중 세 명이 객사했다고 하니 얼마나 위험한 순례였는지 짐작할 만하죠?

천신만고 끝에 안젤름은 이처럼 대모험에 가까웠던 예루살렘 성지 순례를 성공적으로 마칩니다. 이 목숨을 건 순례로 안젤름의 명성은 플랑드르 지역뿐만 아니라 전 유럽에 자자해져요. 이때 안젤름 아도네스는 브뤼헤에 예배당을 하나 짓기 시작합니다.

| 목숨을 건 순례의 증거: 예루살렘 예배당 |

브뤼헤 도심 근처엔 이미 안젤름의 아버지가 지은 가족 예배당이 있었습니다. 안젤름 아도네스는 그걸 허물고 그 자리에 규모가 더 큰 예배당을 지으려고 했어요. 목숨을 걸고 예루살렘까지 간 자기 업적을 조금 더 확실하게 세상에 각인시키고 싶었던 듯합니다. 그렇게 해서 지어진 예배당이 바로 예루살렘 예배당입니다.

아래 사진 속 팔각형 모양의 탑처럼 높이 솟은 건축물이 바로 예루살렘 예배당입니다. 왜 둥근 팔각형 모양으로 지었을까요?

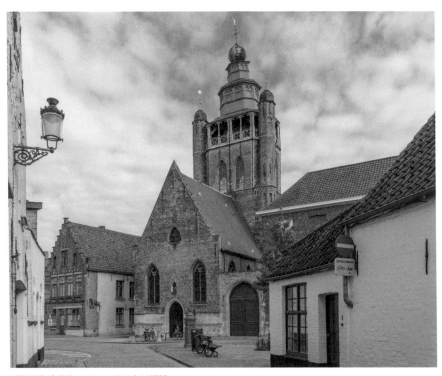

예루살렘 예배당, 1471~1483년, 브뤼헤

예루살렘 예배당 내부, 브뤼헤(왼쪽) 예수 성묘 교회 내부, 예루살렘(오른쪽)

글쎄요, 뭔가 높이 지으려다 보니 그렇게 된 것 아닐까요?

이 팔각형은 예루살렘 골고다 언덕 위에 세워진 예수 성묘 교회를 떠올리게 합니다. 성지 순례를 다녀온 안젤름 아도네스는 이왕이면 예수 성묘 교회와 비슷한 예배당을 지으려 했던 거죠.

실제로 예루살렘에 있는 예수 성묘 교회의 천장도 팔각형인가요?

아닙니다. 예수 성묘 교회는 전체적으로 원형이에요. 예수 성묘 교회와 똑같지는 않더라도 될 수 있는 한 원형에 가깝게 예루살렘 예배당을 지으려다 보니 결국 팔각형이 된 거예요.
나중에 예루살렘 예배당에는 안젤름 아도네스의 무덤이 자리하게 됩니다. 이 예배당은 지금까지도 아도네스 가문의 중요한 예배당으로 남아 있어요.

예루살렘 예배당 내부, 브뤼헤

| 미술 작품 수출의 시대를 열다 |

성지 순례를 마치고 예배당까지 지은 거네요. 정말이지 안젤름 아도네스는 지치지도 않았나 봐요.

그뿐만이 아닙니다. 안젤름은 잠시 쉴 여유도 없이 또다시 먼 길을 떠납니다. 폴란드를 거쳐 페르시아로 가서 함께 오스만튀르크제국을 공격하자는 제안을 하기 위해서였죠. 비록 페르시아까지는 못 갔지만 폴란드에 가서 오래 머뭅니다.

폴란드에 굳이 간 이유가 있나요?

당시 브뤼헤와 폴란드 사이에 중요한 외교 현안이 있었기 때문입니다. 안젤름 아도네스의 동료 중에 피렌체 출신의 토마소 포르티나

리라는 상인이 있었어요. 브뤼헤에서 메디치 은행의 지점장으로 오랫동안 일했던 사람입니다. 그런데 포르티나리가 빌렸던 산 마테오라는 배가 폴란드 해적에게 납치당해 배뿐만 아니라 배에 싣고 있던 여러 비싼 물품들까지 빼앗기는 사건이 일어났어요.

안젤름 아도네스는 폴란드에 간 김에 이 문제를 해결하려고 했던 거군요.

네, 안젤름 아도네스는 폴란드 왕 카지미에시 4세에게 산 마테오 선과 배에 실렸던 물품들을 돌려달라고 요청하지만 결국 받아내는 데 실패합니다. 이때 반환을 요구했던 물품 중에 플랑드르 화가 한스 멤링이 그린 최후의 심판도 포함되어 있었어요.

한스 멤링, 최후의 심판, 1460년경, 그단스크국립박물관

박물관에 전시된 한스 멤링의 최후의 심판 이 대규모 제대화는 운송 도중 폴란드 해적에게 빼앗겨 지금은 폴란드 그단스크국립박물관에 전시되고 있다.

그러니까 위 사진 속 그림이 수출용 그림이었던 거예요. 15세기에 플랑드르 화가가 그린 그림을 전 유럽 사람들이 소장하고 싶어 했고 미술 작품이 먼 나라까지 팔려 나갔다는 것을 잘 보여줍니다. 이렇게 배로 운반되던 그림이 해적에게 빼앗겨 엉뚱한 곳에 가 있는 경우가 종종 있어요. 한스 멤링의 이 작품은 아직도 폴란드의 박물관에 전시되어 있습니다.

| 화가들의 든든한 후원자 |

브뤼헤에서 근무하던 토마소 포르티나리는 고향으로 돌아갈 때 자신과 가족의 모습을 담은 대규모 제대화 제작을 의뢰합니다. 고향에 기념품으로 가져가려고 말이지요. 그렇게 그려진 그림이 휘호

반 데르 후스의 포르티나리 제대화입니다. 이 그림과 관련된 이야기는 제대화를 본격적으로 다루는 강의에서 찬찬히 말씀드릴게요. 포르티나리 제대화를 그린 화가 휘호 반 데르 후스는 안젤름 아도네스와 돈독한 관계였던 걸로 보입니다. 휘호 반 데르 후스는 1478년부터 스코틀랜드 왕 제임스 3세의 초상화가 들어간 대형 제대화를 그리기 시작해요.

제임스 3세라면 안젤름 아도네스에게 유니콘 기사 작위를 줬던 왕 말이지요?

그렇습니다. 바로 안젤름 아도네스를 마음에 들어 했던 스코틀랜드 왕이죠. 이 제대화 작업도 안젤름 아도네스가 연결해준 걸로 알려져 있습니다. 쉽게 말해 안젤름은 브뤼헤에서 활동하던 화가 휘호

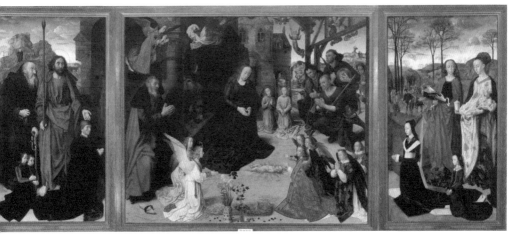

휘호 반 데르 후스, 포르티나리 제대화, 1473~1478년경, 우피치미술관 이 그림을 그린 화가 휘호 반 데르 후스는 안젤름 아도네스의 주선으로 스코틀랜드 왕을 위한 그림도 그린다.

반 데르 후스를 스코틀랜드 궁정에 연결해주는 '아트 딜러' 역할을 한 거죠.

대단한데요. 화가와 사이가 좋기도 했지만 그만큼 미술에 대한 안목도 갖추고 있었겠죠?

그렇죠. 안젤름 아도네스는 개인적으로도 여러 작품을 소유했던 것 같습니다. 안젤름은 유언장에 자기가 가진 얀 반 에이크의 프란체스코 성인 그림을 딸들에게 주라고 적었어요. 오늘날 이탈리아 토리노에 있는 '성흔을 받은 프란체스코 성인'이라는 그림이 그중 하나일 거라 추정됩니다. 당대 플랑드르 최고 화가였던 얀 반 에이크

얀 반 에이크, 성흔을 받은 프란체스코 성인, 1430~1432년, 토리노사바우다미술관 성 프란체스코는 예수가 십자가에 못 박히며 생긴 상처인 성흔을 받은 성인으로, 성흔을 받을 때 십자가에 매달린 천사의 환영을 봤다고 전해진다. 이 그림은 그 환영과 성 프란체스코의 손과 발에 나타난 성흔을 그려냈다.

의 작품까지 소장했던 걸 보면 확실히 미술 작품을 보는 안목이 뛰어났음을 알 수 있죠.

이렇게 미술 작품들을 직접 사들이기도 하고, 화가를 다른 사람과 연결해주기도 한 안젤름 아도네스 같은 상인은 얀 반 에이크뿐만 아니라 휘호 반 데르 후스처럼 플랑드르 지역에서 활동했던 다른 화가들에게도 든든한 후원자가 되어주었습니다.

| 상인과 미술 |

상인, 거칠게 말해 '장사꾼'이라고 하면 이윤을 가장 우선시하고 상술을 부리는 사람으로 알려져 있죠. 어쩌면 독실한 신앙인에서 가장 먼 사람이라는 인상을 받으실 겁니다. 하지만 15세기 상인들은 장사와 신앙, 이 두 영역 모두에서 성공을 거두려고 노력했어요.

둘 중 어느 것도 포기할 수 없었나 보네요. 이윤만큼이나 신앙이 소중했다는 게 느껴지기도 하고요.

안젤름 아도네스보다 한 시대 앞서 14세기 이탈리아에서 활동한 상인 프란체스코 디 마르코 다티니는 늘 장부에 "신과 이윤을 위해서"라고 썼습니다. 이는 너무도 솔직한 자기표현처럼 보입니다. 이렇게 충돌하는 두 가지 가치를 화해시키는 데 미술이 일종의 징검다리 역할을 합니다. 당시 상인들은 생의 마지막이 다가오면 올수록 더욱 온 힘을 다해 교회를 짓거나 그림을 봉헌했습니다.

그런 식으로 건축이나 회화 작품에 투자해야 자신이 천국으로 가는 데 도움이 되리라고 생각했던 거군요.

그렇습니다. 이들은 열성적으로 돈을 벌면서도 다른 한편으로 많은 시간을 기도하며 여러 가지를 염원했을 겁니다. 세속적인 삶과 나름의 가치를 추구하는 삶의 조화를 지향했던 거죠. 하지만 인생은 뜻대로 흘러가지 않았어요. 1477년, 부르고뉴 공국의 4대 공작인

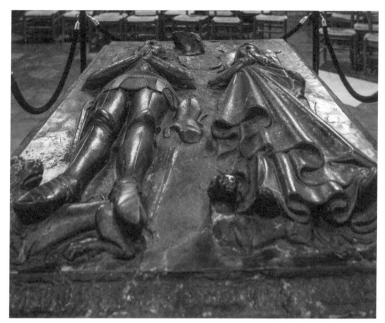

코르넬리스 틸만, 안젤름 아도네스 부부의 청동무덤, 1483~1490년, 예루살렘 예배당, 브뤼헤
아도네스 가문의 예루살렘 예배당 한가운데에는 청동으로 만든 안젤름 아도네스와 부인의 무덤이
자리하고 있다.

담대공 샤를이 전사하면서 정세가 완전히 변합니다. 이 과정에서
안젤름 아도네스는 급격히 몰락해요. 횡령죄로 몰려 엄청난 고문을
받은 뒤 벌금형을 선고받죠. 결국 스코틀랜드로 망명해 제임스 3세
에게 몸을 의탁할 수밖에 없었습니다.

그래도 의지할 데가 있었던 거니까 다행이네요.

그런데 그곳에서도 삶이 순탄하지만은 않았어요. 제임스 3세의 형
제들이 반란을 일으키면서 스코틀랜드 정세도 요동치거든요. 당시
수도원에 머물던 안젤름 아도네스는 1482년 반란군이 보낸 자객에

게 암살당합니다. 안젤름 아도네스의 시신은 여전히 스코틀랜드에 있습니다만 심장은 사망 당시 스코틀랜드 수도원의 신부가 수습해줘서 브뤼헤의 에루살렘 예배당에 안치되었지요.

안젤름 아도네스 추모비 안젤름 아도네스는 스코틀랜드에서 숨을 거뒀다. 지금도 스코틀랜드의 조그마한 시골 마을에 위치한 성 미카엘 교회에 안젤름 아도네스의 추모비가 남아 있다.

망명길에 결국 죽임을 당했군요. 생의 마지막은 정말이지 비극이네요.

| 니콜라 롤랭의 성공담 |

새롭게 등장한 시민 계층과 미술이 어떤 관계를 맺었는가를 보여주는 또 한 명의 개성 넘치는 인물이 있습니다. 다음 페이지의 그림을 보세요. 왼쪽에 앉은 사람이 두 손을 모으며 기도하고 있습니다. 이 사람은 니콜라 롤랭인데요, 프랑스 남부의 오툉에서 태어난 평민이었죠.

이 시기에 평민이 저렇게 고급스러운 옷을 입을 수 있었나요?

니콜라 롤랭은 제3신분인 평민 출신이었지만 부르고뉴 궁정에서 전문 관료로 일하다 마흔일곱 살이 되던 1422년에는 최고 재상 자리까지 오른 인물입니다. 더구나 최고 재상 자리에 오르고 나서는 무려 40년 가까이 그 자리를 지킵니다. 롤랭은 신분이 미천했지만 자

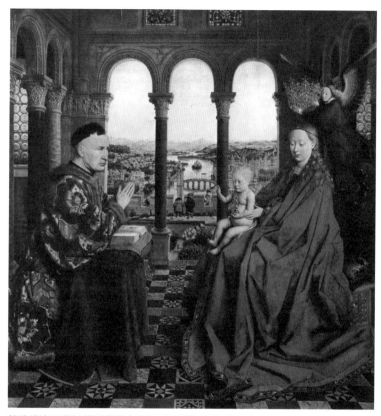

얀 반 에이크, 재상 니콜라 롤랭과 성모, 1437년경, 루브르박물관

기 힘으로 부르고뉴 궁정의 제2인자 위치에 올라 대담공 장 때부터 선량공 필리프 때까지 부르고뉴 공국을 번영으로 이끈 능력자였던 거죠.

40년 동안이나 최고 재상 자리를 지켰다니 처신을 아주 잘했나 봐요.

롤랭은 분명 자기 관리에 철저했습니다만 당시 그에 대한 평가는 좀 엇갈립니다. 이 점은 나중에 다시 언급하겠습니다.

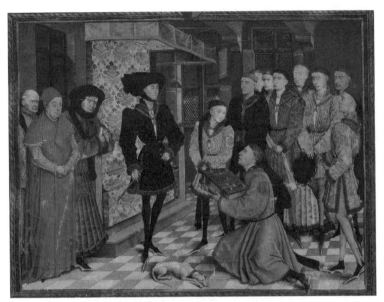

로히어르 반 데르 베이던, 선량공 필리프에게 「에노 연대기」를 바치는 장 보클랭, 1468년, 벨기에 왕립도서관

한편 니콜라 롤랭은 오랫동안 궁정에서 일했던 인물답게 그림에 자주 등장합니다. 위 그림은 필사화가에게 책을 헌정받는 선량공 필리프의 모습을 담았어요. 무릎을 꿇고 완성된 필사본을 정중히 바치는 화가의 모습에서 지배자와 화가의 엄격한 상하 관계를 짐작할 만하죠. 보시면 가운데에 검은 옷을 입은 사람이 선량공 필리프이고 그 주변을 궁정 신하들이 둘러싸고 있어요.

신하가 엄청 많은데 니콜라 롤랭도 여기 있나요?

왼쪽 뒤에 파란 옷을 입은 사람이 니콜라 롤랭입니다. 다른 어떤 신하보다 선량공 가까이에 있죠? 롤랭이 선량공 필리프의 최측근이

었음을 알 수 있지요. 변덕스러운 궁정 내 정치 환경 속에서 40년간 권력을 누린 걸 보면 롤랭은 대단한 정치 감각을 가진 사람이었을 거예요.

능력만 있다면 평민도 궁정 관료로 일할 수 있는 시대였군요.

꼭 그렇지는 않았어요. 이 시기 궁정 관료들은 대부분 작위를 가진 귀족 출신이었습니다. 중세 시기에 귀족들은 왕에게 영지를 할애받아 지방 영주로 살았는데요, 왕의 권력이 점차 강화되면서 궁정 관료 역할도 하게 됩니다. 이 과정에서 니콜라 롤랭의 경우처럼 평민 출신의 관료가 간혹 등장하긴 했지만 여전히 귀족 출신 관료들이 다수였어요.

그럼 니콜라 롤랭 같은 평민 출신 관료는 별로 없었겠네요.

그런 셈입니다. 평민 출신이었던 롤랭은 부르고뉴 궁정에서 최고위직에 올라 부와 권력을 동시에 거머쥡니다. 롤랭의 아들 중 하나는 추기경이 되었고, 이제는 귀족들까지도 롤랭 집안과 혼인 관계를 맺고자 했어요. 롤랭이 정치 능력뿐만 아니라 고도의 처세술을 발휘한 덕분이겠죠. 그런 롤랭도 미술과 인연이 깊었습니다. 그가 고용한 얀 반 에이크는 당시 최고의 궁정 화가였거든요. 이 밖에도 롤랭은 미술과 관련해서 여러 활동을 벌입니다.

최고위직에 오른 롤랭이니만큼 당대 최고의 화가를 고용했군요.

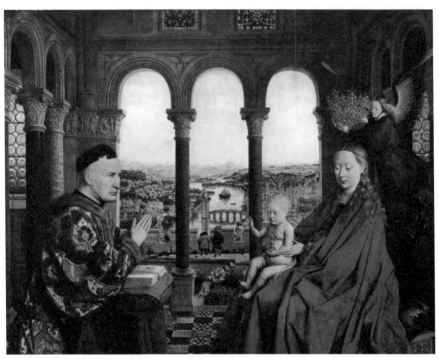

얀 반 에이크, 재상 니콜라 롤랭과 성모(부분), 1437년경, 루브르박물관

얀 반 에이크가 그린 니콜라 롤랭의 초상을 다시 한번 자세히 볼까요?

그림 속에서 니콜라 롤랭은 성모와 아기 예수 앞에 정중하게 무릎 꿇고 앉아 있습니다. 배경 뒤쪽에 보이는 아치 모양의 기둥이나 위쪽의 스테인드글라스를 보면 인물들이 고딕 건축물 속에 자리하고 있다는 걸 알 수 있죠. 스테인드글라스와 발코니를 통해 실내로 빛이 쏟아져 들어옵니다.

배경의 세부까지 꼼꼼히 그렸네요. 얼마나 화려할지 기대가 되는데요!

그렇죠. 정밀한 표현의 대가 얀 반 에이크답습니다. 건물 안은 벽과 기둥, 바닥까지 하나하나 호화로운 장식이 들어가 있는데요. 성모 마리아의 의복과 머리카락, 그리고 아기 예수가 든 성물까지 화려하고 정교하게 그렸습니다.

롤랭의 머리 모양은 수도사처럼 단정하게 다듬어져 있습니다만 모피와 울로 만들어진 옷은 놀랄 만큼 고급스러워 보입니다.

촉감이 뭔가 부들부들할 것 같네요. 고급스러운 옷의 질감까지 느껴지는 듯해요.

이제 시선을 발코니 바깥쪽으로 돌려볼까요? 도시 한가운데로 강이 흐르고, 뒤로는 산과 들판이 시원하게 펼쳐져 있네요. 발코니 밖,

얀 반 에이크, 재상 니콜라 롤랭과 성모(부분), 1437년경, 루브르박물관

한가운데에 흐르는 강을 바라보는 두 사람이 있죠? 학자들은 그중 붉은 모자를 쓴 남자가 이 그림을 그린 얀 반 에이크일 거라 추측하기도 해요.

그러고 보니 앞서 자화상으로 추정되는 그림에서도 붉은 터번을 쓴 모습이었죠. 아르놀피니 부부의 초상 속 거울 부분에 화가 자신의 모습을 그려 넣었던 것도 떠오르네요.

자신의 모습을 꾸준히 그림에 담아온 건 그만큼 화가로서 자의식이 강했기 때문이겠죠.

어쨌든 재상 니콜라 롤랭과 성모 그림에서 풍경은 단순한 배경 이상으로 느껴질 만큼 정교하게 표현되었습니다. 심지어 수면에 투영된 그림자나 배의 움직임, 도시 건물, 산과 들판 풍경 하나하나까지 굉장히 섬세하게 묘사했어요.

이러한 배경 처리는 얀 반 에이크가 풍경에 대해 가졌던 관심이 인물에 대한 관심 못지않았다는 걸 보여줍니다. 지난 강의에서 살펴본 랭부르 형제의 베리 공의 호화로운 기도서에서 나타났던 자연 풍경에 대한 관심이 얀 반 에이크까지 이어져왔다고 볼 수 있는 겁니다.

지금 이 그림은 루브르박물관에 있습니다만 소장 작품들이 하도 많아 못 보고 지나치기에 십상이지요. 하지만 얀 반 에이크의 이 그림 앞에서 발길을 멈추고 얼마나 섬세하게 세부가 묘사되었는지 살펴보는 건 어떨까요?

| 그림 속에 담은 고향 풍경 |

롤랭은 고향인 프랑스 남부 오툉에 위치한 노트르담 드 샤텔이라는 성당을 재건축할 때 많은 돈을 후원합니다. 방금 본 재상 니콜라 롤랭과 성모 그림도 원래 노트르담 드 샤텔 성당 예배당에 봉헌된 작품이었고요.

오툉의 위치

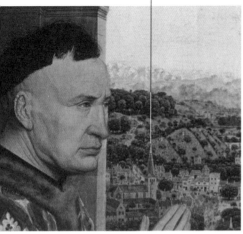

노트르담 드 샤텔 성당

얀 반 에이크, 재상 니콜라 롤랭과 성모(부분), 1437년경, 루브르박물관(왼쪽) 오늘날 오툉의 모습(오른쪽) 그림 속 먼 배경은 파란 색조로 흐릿하게 처리되었다. 멀리 있는 풍경을 이렇게 그리는 방식을 대기 원근법이라고 한다.

그래서인지 이 그림 속에도 자기 고향 모습을 담으려고 했던 듯합니다. 그림에서 롤랭의 손 바로 위를 자세히 보시면 성당이 있는데요, 이게 바로 노트르담 드 샤텔 성당일 거라 추정됩니다. 성당 뒤로 펼쳐진 포도밭은 롤랭의 소유였다고 해요.

노트르담 드 샤텔 성당은 18세기에 무너져버려서 오늘날 모습을 확인할 수는 없습니다만, 위 오른쪽 사진을 보세요. 오툉 대성당의 모습인데요, 그림 속 풍경과 비슷해 보이지 않나요? 그림이 오툉 지역의 풍경을 어느 정도 사실적으로 잡아내고 있다는 걸 보여줍니다.

뒤쪽으로 펼쳐진 산등성이들이 많이 비슷하네요. 나무 모양도 그렇고 600년 전에 그린 풍경인데도 오늘날과 정말 비슷해요.

그렇죠. 노트르담 드 샤텔 성당은 무너져 없어졌어도 이 그림 속 풍

경은 충분히 롤랭의 고향을 연상하게 합니다.

이 그림은 주변 풍경에 대해서도 사실적이고 구체적인 관심을 보여 줘요. 그래서 곧 있을 풍경화의 시작을 예견합니다.

풍경화의 시작을 예견하다니 그게 무슨 말씀이신가요?

풍경은 아직 그림의 배경으로만 자리하고 있지만 16세기 넘어서는 점차 독립된 주제로 발전해갑니다. 얀 반 에이크의 이 그림처럼 풍경을 사실적으로 그려낸 그림은 풍경화의 발전 과정에서 중요한 작품으로 여겨져요. 이 그림에서는 '대기 원근법'도 보이죠.

뭔가 색다른 원근법인가요? 그동안 보아온 원근법과는 또 다른 건가 봐요.

대기 원근법은 멀리 보이는 물체를 사실감 넘치게 표현하는 기법이에요. 이는 앞 페이지의 왼쪽 그림 속 니콜라 롤랭의 뒤로 보이는 배경에 잘 드러납니다. 특히 가장 먼 풍경은 흐리면서도 약간 파란 색조로 처리했어요.

사물은 눈에서 멀어질수록 대기에 있는 습기나 먼지 때문에 모호해 보이죠. 얀 반 에이크는 이 점을 잘 살려 그린 겁니다. 이뿐만 아니라 멀리 있는 물체는 빛의 파장으로 인해 파랗게 보인다는 점도 잘 보여주고요.

정말 그러네요. 그래서 멀리 있는 산을 파랗고 흐릿하게 그렸군요.

참고로 이 시기 마사초 같은 이탈리아 화가들이 시도하는 원근법은 대기 원근법과 구별 지어 '선 원근법'이라고 해요. 선 원근법이 소실점에 따라 시선을 체계적으로 구성한다면 대기 원근법은 시선에서 멀어지는 사물을 그릴 때 효과적입니다.

어쨌든 얀 반 에이크 같은 북유럽 화가들은 풍경을 보다 적극적으로 그렸을 뿐만 아니라 이런 대기 원근법까지 개발했어요. 그렇기에 풍경화의 발전이라는 측면에서 북유럽이 이탈리아보다 한발 더 앞서가고 있었다고 볼 수도 있지요.

마사초, 성 삼위일체, 1424~1427년, 산타 마리아 노벨라 성당(왼쪽)
성 삼위일체의 소실점(오른쪽)

북유럽 화가들은 풍경만 잘 그린 게 아니라 그 느낌부터 원리까지도 잘 살려 그렸군요.

그렇습니다. 그럼 이제 니콜라 롤랭의 이야기로 되돌아갈까요? 이 그림 속에서 니콜라 롤랭은 독실한 신앙인처럼 보입니다. 그런데 롤랭의 당시 평판은 그다지 좋지 않았어요.

이 시기 문헌에 따르면 롤랭은 신분 상승에 눈이 먼 데다가 탐욕스러워서, 돈을 지독하게도 긁어모았다고 합니다. 그러니만큼 그 시대 사람들은 그림 속에서 롤랭이 성스럽고 종교적인 모습으로 표현된 걸 도리어 냉소했다고 해요. 특히 당시 프랑스의 왕 루이 11세는 롤랭을 아주 혐오했다고 하죠.

오늘날 미술사학자들도 롤랭에 대해 매우 박하게 평가합니다. 롤랭 재상이 미술을 적극적으로 후원한 것은 성공을 좇느라 자신이 저지른 과오를 덮기 위한 위선이었다고 말이죠.

자기 잘못을 어떻게든 만회해보려고 미술을 후원했다고요?

| 권력에 대한 최후의 참회 모습 |

네, 롤랭의 후원을 좀 나쁘게 평가하는 거죠. 실제로 롤랭은 말년에 어마어마하게 큰 건축 프로젝트를 감행해요. 자신의 재산을 기부해 디종 근교 본이라는 도시에 거대한 병원을 지은 겁니다. 이 병원은 1441년에 교황의 허가를 받고 착공해 1452년에 완공되죠. 당시로

본의 위치

치면 초대형 종합병원이었습니다.

백년전쟁이 1453년에 막을 내리는데요, 오랜 전쟁으로 인해 온 나라가 피폐해질 대로 피폐해졌죠. 이런 상황에서 가난과 질병으로 고통받던 이들을 치유하기 위한 병원이 절실하게 필요했을 겁니다. 아래 사진을 보세요.

병원 지붕에 알록달록 색이 들어가 있어서 그런지 아주 독특해 보여요. 벽지나 카펫 무늬 같기도 하고, 그동안 살펴본 건축물들과는 색다른 느낌이네요.

이러한 지붕 양식은 부르고뉴 지방 특유의 전통 건축 양식으로 본 병원은 그걸 잘 반영했어요. 빨간색, 갈색, 노란색, 초록색 타일을 써서 기하학무늬를 만들어냈습니다. 이 장식적인 건축 양식이 15세

본 병원, 1441~1452년경, 본 부르고뉴 궁정의 재상 니콜라 롤랭은 자기 죄를 용서받기 위해 상당히 큰 규모의 병원을 짓는다. 기하학무늬로 아름답게 장식된 지붕이 인상적이다.

기 중엽까지도 부르고뉴 지방에서는 이어지고 있었던 거죠.

롤랭이 본 병원에 대대적인 후원을 하자 여기저기서 말이 많았습니다. 앞서 롤랭을 혐오했다고 말씀드린 루이 11세는 롤랭이 사람들을 가난과 질병으로 고통받게 해놓더니 이제는 그들을 병원에다 몰아넣는다며 조롱했다고 해요. 미술사학자 파노프스키는 이를 '권력에 대한 최후의 참회 모습'이라며 냉소적으로 평가했지요.

롤랭은 어지간히도 모두에게 미움을 받았군요. 롤랭의 미술 후원이 사람들 눈에 그렇게 거슬리는 행동이었나요?

롤랭이 걸어온 노련한 정치 이력 때문에 그렇게 보였던 모양입니다. 하지만 최근 연구에 따르면 롤랭에 대한 나쁜 기록과 평가들은 대부분 롤랭의 경쟁자들에게서 나온 것으로 밝혀졌습니다. 따라서 롤랭을 무조건 폄하하거나 그에 관해 전해지는 이야기를 곧이곧대로 믿어서는 안 되겠죠.

게다가 롤랭은 부르고뉴 궁정에서 보기 드문 평민 출신이었어요. 일례로, 1455년에 열린 궁정 파티에 여러 고관대작이 모였을 때 롤랭을 제외한 모든 참석자가 다 귀족 출신이었다고 해요. 당시엔 철저한 신분제 사회였으니 평민 출신 롤랭에게 향하는 시선이 고왔을 리가 없었겠지요. 분명 늘 질투와 모함이 있었을 겁니다.

그래도 모두 하나같이 그를 못된 사람이었다고 하니 분명 그렇게 평가할 만한 이유가 있었을 것 같아요.

물론 롤랭 자신도 어느 정도 문제가 있었을 수 있죠. 다만 당시 롤랭이 처해 있던 상황을 감안할 필요도 있다는 거예요. 여러모로 롤랭 재상은 부르고뉴 궁정에서 이목을 끄는 사람이었을 겁니다.

무슨 일을 하든 이목이 쏠리고 입방아에 오르내렸다면 한편으로 굉장히 고단하기도 했겠네요. 당연히 곱게 봐주지 않았겠죠.

그랬을 테죠. 롤랭 재상도 스트레스가 어마어마했을 거예요. 세간의 부정적 인식을 바꾸려는 마음에서 본 병원 건축을 대대적으로 후원한 걸지도 모릅니다.

롤랭이 봉헌한 본 병원의 규모는 정말 대단했습니다. 여기서 가장 큰 병실은 길이가 50미터에 폭은 14미터, 높이는 16미터에 이릅니

본 병원 내부 모습, 본 이 병원은 현재 병상과 의료 도구 등을 전시하는 병원 박물관으로 탈바꿈했다. 실제로 쓰인 병상들과 사료들이 놓인 이 공간은 '가난한 자들의 방'이라 불린다.

다. 면적으로만 보면 200평이 넘는 대규모 병실인 거죠.

이 같은 규모에도 불구하고 15세기 병원은 오늘날 병원처럼 환자를 적극적으로 치료하지는 못했어요. 주로 마음 치유와 정서 회복에 중점을 뒀죠. 그래서 병원이라기보다 일종의 호스피스에 가까운 시설이었다고 할 수 있습니다. 아래 그림을 보세요.

한 침대에 환자가 둘씩 누워 있네요? 수녀복 차림의 여자들이 이 환자들을 돌보고 있는 것 같고요.

네, 이 그림은 병원의 환자들과 간호사들 모습을 그린 건데요. 말씀

『활동적인 삶의 책』 중 병원의 환자와 간호사의 모습을 담은 삽화, 15세기, 파리빈민구제박물관
병원에 놓인 침대에 환자들이 둘씩 누워 있는 모습이 눈길을 끈다. 당시 병원은 주로 가톨릭교회에서 관리했기에 수녀들이 간호사 역할을 하곤 했다.

하신 대로 당시에는 두 명이 한 침대를 썼습니다. 위생에도 문제가 있었을 테니 오늘날과 비교하면 무척 열악한 환경이었던 거죠. 니콜라 롤랭은 병자들에게 마지막으로 구원의 희망을 불어넣고 안정을 주기 위해 병실에 거대한 제대화를 제작해 봉헌합니다. 펼치면 5.5미터, 높이가 2.2미터로 상당한 규모였어요.

다음 페이지를 보세요. 이 제대화는 얀 반 에이크와 함께 당대 최고화가 중 한 명이었던 로히어르 반 데르 베이던이 그렸습니다. 병원에 놓일 그림답게 본 제대화는 '최후의 심판' 장면을 담았어요.

병에 걸려 죽어가고 있는 사람들한테 '최후의 심판' 장면을 보여줬다니 좀 무섭네요.

환자들에게 다가올 심판에 대비해 반성하고 회개하라는 메시지를 명확히 주고자 했던 거죠. 그런데 이런 제대화는 중요한 의식이 거행되는 날에만 이렇게 양쪽 날개를 펼쳤습니다. 평소에는 날개를 닫아놓았으므로 병실에서는 보통 아래쪽과 같은 모습을 보았을 겁니다. 닫힌 모습으로 보면 왼쪽에는 니콜라 롤랭이 자리하고 오른쪽에는 그의 부인이 위치합니다. 결국 본 병원과 본 제대화의 가장 중요한 목표는 니콜라 롤랭 자신의 구원이었던 겁니다.

롤랭이 이렇게 제대화에 자신이 기도하는 모습을 그려 넣는 것만으로 구원받을 수 있었을까요?

가톨릭 신앙에 따르면 죽은 영혼은 지옥과 천국 사이에 존재하는

로히어르 반 데르 베이던, 본 제대화를 펼친 모습, 1443~1451년, 본 병원

로히어르 반 데르 베이던, 본 제대화를 닫은 모습, 1443~1451년, 본 병원 제대화의 왼쪽 날개와
오른쪽 날개에 각각 니콜라 롤랭과 롤랭의 부인이 기도하는 모습이 그려져 있다. 가운데 상단에는
성모희보 장면이, 하단에는 세바스티아노 성인과 안토니우스 성인이 묘사되어 있다.

연옥에서 일정 기간 동안 죄의 사함을 받아야 비로소 천국으로 갈
수 있어요. 니콜라 롤랭은 성당과 병원을 짓고 제대화를 봉헌함으
로써 연옥에서 보내는 시간을 줄이고 구원을 받아 천국으로 갈 거
라 기대했겠죠. 본 제대화에 후원을 한 자신의 모습을 그려 넣어서

제대화를 봉헌한 목적을 더욱 확실하게 한 거예요. 다시 말해 "내가 이 그림을 후원했으니 나를 구원해주십시오" 하고 솔직하게 말하고 있는 겁니다.

그렇다면 다른 후원자들도 롤랭처럼 자신의 모습을 종교화에 담고 싶어 했겠네요.

당시 종교 미술은 대부분 이런 기부를 배경으로 했지요. 이는 북유럽에서뿐만 아니라 이탈리아에서도 마찬가지였어요. 이탈리아에서 고리대금업자로 유명했던 엔리코 스크로베니는 가문 예배당을 지은 뒤 조토에게 벽화를 그리도록 했습니다. 그리고 여기에 자기 초상을 그려 넣게 했죠. 스크로베니도 롤랭과 마찬가지로 그렇게 해야 더욱 확실히 구원을 받으리라 믿었던 겁니다.

조토, 최후의 심판(부분), 1303~1305년, 스크로베니 예배당 고리대금업으로 막대한 부를 축적한 엔리코 스크로베니는 그동안 저지른 탐욕을 속죄하기 위해 가문 예배당을 세웠다. 예배당 벽화에서 스크로베니는 무릎을 꿇고 성모에게 예배당을 봉헌하는 모습으로 그려져 있다.

| 성 요한 병원이 간직한 치유의 염원들 |

현존하는 유럽 병원 중에서 가장 오래된 병원이 바로 브뤼헤에 있습니다. 12세기 중엽에 지어진 성 요한 병원인데요. 이 병원은 브뤼

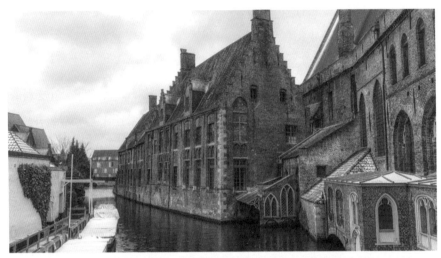

성 요한 병원, 12세기, 브뤼헤 가운데 보이는 이 병원은 유럽에서 현존하는 가장 오래된 병원이다.

성 요한 병원의 내부 12세기 중엽에 지어진 성 요한 병원의 내부는 비슷한 시기에 지어진 중세 성당 내부 모습과 유사하다. 지금은 박물관으로 개조되어 미술품과 의료용품 등을 전시하고 있다. 이중 한스 멤링이 그린 그림이 많아 한스 멤링 미술관으로 불리기도 한다.

혜에서 빼놓아서는 안 될 중요한 공공시설 중 하나였죠. 성 요한 병원은 1976년까지 병원으로 사용되다가 지금은 박물관으로 개조되었어요.

12세기에 지은 병원을 20세기 후반까지 사용했다니 놀라워요. 앞서 살핀 본 병원에 제대화가 있었듯이 혹시 여기서도 구원의 희망을 줄 만한 미술 작품이 있었나요?

성 요한 병원에도 본 병원에서처럼 병자들에게 마음의 안정과 평안을 주기 위한 작품들이 여럿 있었어요. 그중 대표적인 게 아래쪽에 보이는 성물함입니다.

지금도 성 요한 병원 박물관을 가시면 한스 멤링이 만든 성 우르술라 성물함을 보실 수 있습니다. 안에 우르술라 성인의 성물을 봉안했기 때문에 '우르술라 성물함'이라고 하지요. 당시 사람들은 성물이 성스러운 힘을 가졌다고 믿었으니 성인의 성물이 병원에 있다는 사실 하나만으로 병자들은 치유의 기적을 기대하기에 충분했을 겁니다.

치유의 기적을 바라는 마음을 담은 다른 작품도 혹시 남아 있는 게 있을까요?

한스 멤링, 성 우르술라 성물함, 1489년, 성 요한 병원 박물관

성 요한 병원에는 자체 예배당이 있었는데, 그곳에 자리한 성 요한 제대화가 바로 그 대표적인 예죠. 성 우르술라 성물함을 비롯해 이 제대화를 그린 한스 멤링은 15세기 후반 브뤼헤를 대표하는 화가였습니다. 기량은 앞서 활동한 얀 반 에이크에는 못 미쳤지만 상당히 많은 작품을 남긴 걸로 보아 당시엔 아주 유명했던 것 같아요.

오늘날 성 요한 병원은 한스 멤링 미술관으로 불릴 만큼 한스 멤링의 작품을 여러 점 전시하고 있어요. 그 가운데서도 성 요한 제대화는 크기도 클 뿐만 아니라 원래 놓였던 곳에 자리해 우리는 지금도 한스 멤링의 작품 세계를 그대로 느껴볼 수 있지요.

오른쪽 그림을 보세요. 제대화 중앙에 성모와 아기 예수가 자리하고 양옆으로 왼쪽부터 성 카타리나와 세례자 요한이 함께 합니다. 성모의 오른쪽에는 성 바르바라와 사도 요한이 자리합니다. 사도 요한은 붉은 옷을 입은 채 성배를 들고 있네요.

하지만 평상시에 환자들이 볼 수 있는 건 이 모습이 아니라 닫힌 모습이었겠죠? 본 병원에 놓인 제대화처럼요.

맞아요. 제대화를 닫으면 이 작품 제작을 후원했던 브뤼헤의 상인, 관료 등이 그려져 있어요. 기본적으로 후원자들이 앞쪽에 무릎을 꿇고 있고, 그 뒤로 그들의 수호성인이 제각기 서 있는 구조인데요. 왼편에는 질병을 치유하는 성인인 성 안토니우스와 성 야고보가 그려졌고, 오른편에는 성 아녜스와 성 클라라가 있습니다.

어쨌든 이 제대화가 전하고자 하는 메시지는 제대화를 펼쳤을 때 나타나는 부분에 있어요.

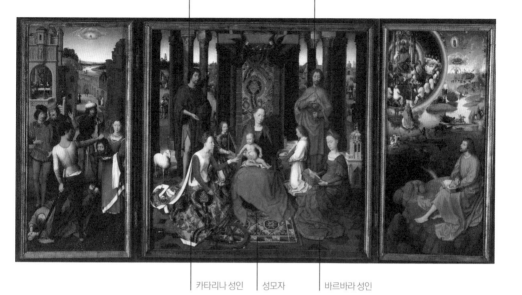

세례자 요한 사도 요한

카타리나 성인 성모자 바르바라 성인

한스 멤링, 성 요한 제대화를 펼친 모습, 1479년, 성 요한 병원 박물관

야고보 성인

안토니우스 성인

아녜스 성인

클라라 성인

한스 멤링, 성 요한 제대화를 닫은 모습, 1479년, 성 요한 병원 박물관

한스 멤링, 성 요한 제대화의 왼쪽 날개와 오른쪽 날개, 1479년, 성 요한 병원 박물관

위 그림을 보세요. 양 날개를 펼치면 왼쪽 날개 부분에는 살로메에
의해 처형당한 세례자 요한이 묘사됩니다. 오른쪽 날개에는 요한묵
시록에 등장하는 사도 요한의 모습이 그려져 있고요.

한스 멤링, 성 요한 제대화의 오른쪽 날개(부분), 1479년, 성 요한 병원 박물관

요한묵시록이라면 성경에서 종말을 다룬 부분이 아닌가요? 여기서
도 제대화에 무시무시한 내용을 담았나 봐요.

제대화 오른쪽 날개 부분을 보세요. 요한묵시록의 저자이기도 한
사도 요한은 파트모스섬에 유폐되었을 때 묵시록과 관련된 환영을
보고 하느님의 계시를 받아 요한묵시록을 썼다고 합니다. 화면 앞
쪽에 파트모스섬에 유폐된 사도 요한이 앉아 있습니다. 배경에 사
도 요한이 본 환영이 펼쳐지는데요. 그 위로 무지개가 걸린 보좌에
앉은 예수 그리스도와 어린 양, 악기를 연주하는 스물네 명의 장로
가 일곱 횃불을 피우며 함께 있는 광경이 보입니다. 일곱 횃불은 하
느님의 일곱 영을 상징해요.
그 바로 아래 중간에 묵시록의 네 기사가 등장합니다. 이 네 명의
기사는 종말이 다가오면 나타난다고 하지요. 메시아가 세상에 종말
을 고하고 심판을 내리러 오셨다는 내용을 마치 병원에 있는 환자

들에게 전달하려 하는 듯합니다. 곧 다가올 심판에 대한 공포와 두려움을 불러일으키는 한편, 체념의 메시지를 줘서 환자들에게 도리어 안정을 선사했던 겁니다.

누구나 죽기 마련이고, 그 어떤 사람도 종말과 심판을 피할 수 없다는 사실에 환자들은 위안을 얻었겠네요.

| 안젤름 아도네스의 구원 |

이제 스코틀랜드에서 자객의 손에 생을 마감한 풍운아 안젤름 아도네스 이야기를 좀 더 추가하면서 이번 강의를 마무리하려고 합니다.

빈민구호소　　　예루살렘 예배당　아도네스 가문 저택

예루살렘 예배당을 하늘에서 내려다본 모습

안젤름 아도네스가 자비로 지어 운영했던 빈민구호소 여섯 채의 집에 두 명씩 총 열두 명을 수용할 수 있다.

지금도 브뤼헤 곳곳에는 안젤름 아도네스의 흔적이 남아 있어요. 예루살렘 예배당뿐만 아니라 안젤름 아도네스 소유였던 땅들은 지금도 이 가문에 속해 있죠.

오늘날 예루살렘 예배당 뒤로는 작은 건물들이 많이 들어섰습니다. 위 사진처럼 하얀색으로 칠하고 바깥쪽에 작은 창을 낸 단층 건물들을 여기뿐만 아니라 브뤼헤 곳곳에서 자주 보게 되실 거예요. 이런 건축물을 호츠하위스Godshuis라 부르는데요, 부유한 상인들이 사재로 만든 일종의 복지 재단입니다. 브뤼헤의 상인들은 늙고 생활이 어려운 사람들을 호츠하위스로 불러와 살게 했죠. 요양원이나 빈민구호소라고 할 수 있습니다. 그래서 경건함과 소박함을 나타내기 위해 외벽을 흰색으로 칠했어요. 길가로 난 창이 하나뿐인 건 당시 세금이 창의 개수로 매겨졌기 때문이에요. 세금을 적게 내려면 되도록 창을 최소한으로 내야 했던 겁니다.

최근 복원된 아도네스 가문의 저택 내부

이런 건물들은 요즘도 같은 용도로 사용되나요?

놀랍게도 그렇습니다. 브뤼헤 곳곳에 이런 곳이 50개소가 있는데
요, 그중 상당수가 여전히 요양원 등으로 쓰이면서 제 역할을 하고
있습니다.
안젤름 아도네스도 생의 마지막에 이런 빈민구호소를 지었어요. 예
루살렘 예배당 뒤에 집 여섯 채를 짓고 집마다 두 명씩 총 열두 명
의 가난한 여성들을 머물도록 했지요. 여기에 머무는 여성들은 무
료로 집과 생활비를 받아서 쓰는 대신 안젤름 아도네스의 영혼을
위해 기도해야 했어요. 이렇게 서로 '기브 앤 테이크'를 했던 거죠.

특정인을 위해 기도해야 한다는 게 조금 수고롭긴 해도 힘든 사람
들은 이런 곳에 들어가는 것만으로도 행운이었겠네요.

맞아요. 당시 브뤼헤 인구는 5만 명 정도였습니다. 이 중 절반 이상은 말 그대로 극빈층이었어요. 그 가운데서 몇 퍼센트가 이런 혜택을 누렸을지는 모르겠지만 아주 적은 숫자였겠지요. 이런 곳에 들어갈 수 있는 사람 수는 한정되어 있었으니까요. 어쨌든 이 시기 브뤼헤에서 빈민을 위한 복지 시스템이 나름대로 작동하고 있었다는 사실만큼은 흥미롭게 다가옵니다.

지금껏 한 이야기가 아득히 먼 과거의 이야기로 들리실 수도 있을 거예요. 하지만 아래의 사진을 보세요. 베로니크 드 랭부르 스티룅 백작부인의 모습인데요, 이 백작부인의 선조가 안젤름 아도네스입니다. 스티룅 백작부인은 지금 아도네스 재단의 이사장으로 일하고 있습니다. 오늘날에도 안젤름 아도네스의 자손이 그가 했던 역할을 이어받아 계속하고 있는 겁니다. 아도네스 가문의 저택이나 예배당도 잘 관리하고 있고요. 다시 말하자면, 이분의 조상은 외국에서 이

안젤름 아도네스의 자손인 베로니크 드 랭부르 스티룅 백작부인

주해 온 상인이었는데, 공을 세워 기사 작위를 받았고, 결혼을 통해 지금에 이르러서는 백작부인이 된 거죠.

지금은 백작부인이지만 귀족의 역사를 거슬러 올라가 보니 조상은 상인이었군요.

그렇죠. 사람들은 대부분 유럽 귀족들이 주로 전쟁에서 공을 세운 영주나 기사들이었을 거라고 생각합니다. 하지만 르네상스라는 상업적인 시대에 와서는 부를 축적한 제3신분이 또 하나의 지배 계층으로 성장하고 있었어요. 지금껏 살펴본 것처럼 상인 계급이 성장하는 데 미술은 중요한 역할을 했고요. 이들이 후원한 미술 작품들은 오늘날에도 당당히 남아 제3신분의 꿈과 노력, 갈등과 고민까지도 고스란히 보여줍니다.

아무리 돈과 전문 기술이 있다고 해도 시민 계급은 여전히 가장 낮은 신분에 속했다. 그런 상황에서도 이들은 미술과 밀접한 관련을 맺으며, 점차 새로운 지배 계급으로 성장해나갔다.

제3신분	**유럽의 신분 제도** 성직자, 기사, 평민
	→ 새로 등장한 상인, 장인은 모두 제3신분이었으며, 신분 상승은 매우 어려웠음.
안젤름 아도네스	제노바로부터 온 이주민이었으나, 여관업과 명반 수입으로 큰돈을 번 집안 출신의 상인. 외교 사절, 아트 딜러로 활동.
	• **예루살렘 예배당** 이슬람 세력이 공격해오던 시기에 예루살렘으로 성지 순례를 떠나 성공적으로 마친 후 예수 성묘 교회를 본떠 지음.
	• 휘호 반 데르 후스와 토마소 포르티나리, 스코틀랜드 왕 제임스 3세를 연결하는 역할을 함.
	⇒ 15세기 상인들은 장사와 신앙이라는 가치를 미술로 화해시키려 함.
니콜라 롤랭	평민 출신이나 부르고뉴 궁정 최고 재상 자리에 오름.
	• 얀 반 에이크에게 자신이 후원한 노트르담 드 샤텔 성당과 자기 모습을 그림 속에 담도록 함.
	• 본 병원 건립을 대대적으로 후원했으며 제대화에 자기 모습을 넣음.
	⇒ 자신이 후원자임을 확실히 하면서 구원 향한 열망을 솔직히 드러냄.
	참고 조토, 스크로베니 예배당 벽화, 1303~1305년
구원의 열망을 담은 작품들	**브뤼헤 성 요한 병원** 현존하는 가장 오래된 병원으로 지금은 박물관으로 쓰임.
	• **우르술라 성물함** 성인의 성물이 치유의 기적에 대한 희망을 불어넣음.
	• **성 요한 제대화** 최후의 심판 장면을 담아 두려움과 체념의 메시지를 함께 전함으로써 환자들에게 위안을 줌.

플랑드르 미술 다시 보기

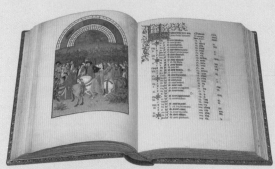

1411~1416년
랭부르 형제
베리 공의
아주 호화로운 기도서
이 기도서 속 삽화들은
당시 계급 사이의 갈등을
반영한다.

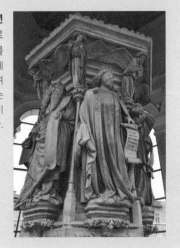

1395~1406년
클라우스 슬뤼터르
모세의 우물
세부 하나하나에
관심을 기울여
사실적으로 묘사하는
북유럽 미술의 특징이
잘 드러난다.

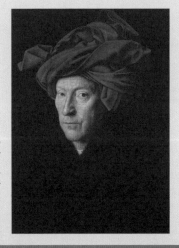

1433년
얀 반 에이크
붉은 터번을 쓴 남자의 초상
얀 반 에이크의 자화상으로
추정되는 이 그림은 척박한
땅에서 살아간 플랑드르 사람들의
자의식은 물론, 화가의 자의식
성장도 보여준다.

1134년	1337년
브뤼헤 상업 발전 시작	백년전쟁 발발

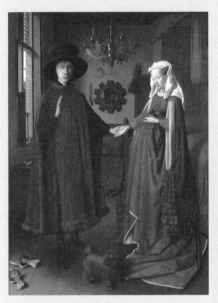

1434년
얀 반 에이크
아르놀피니 부부의 초상
당시 브뤼헤 대시장에서
팔았을 법한 물품들을
세밀하게 그려냈다.

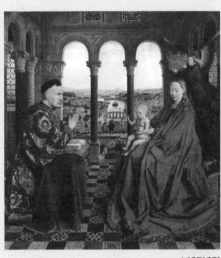

1437년경
얀 반 에이크
재상 니콜라 롤랭과 성모
평민 출신으로
부르고뉴 공국의
재상 자리까지 오른
니콜라 롤랭은 미술
후원을 통해 더 확실히
구원받고자 했다.

1471~1483년
예루살렘 예배당
위기의 시기에
목숨을 걸고
예루살렘 성지
순례를 다녀온 상인
안젤름 아도네스가
예수 성묘 교회를
본떠 지었다.

1384년	1430년경	1453년	1500년
부르고뉴 공국의 플랑드르 합병	아르스 노바 등장	오스만튀르크의 콘스탄티노플 함락	브뤼헤 쇠락, 안트베르펜 부상

II

새로움 너머, 더 넓은 세계로

북유럽 르네상스

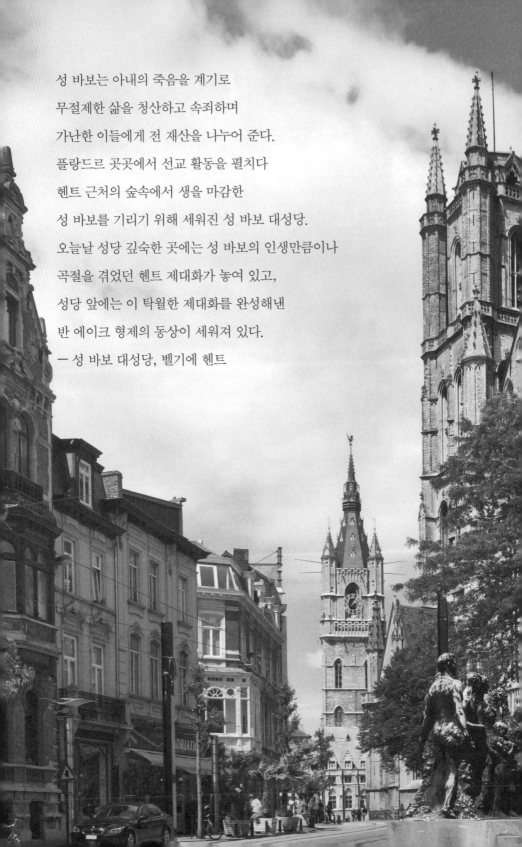

성 바보는 아내의 죽음을 계기로

무절제한 삶을 청산하고 속죄하며

가난한 이들에게 전 재산을 나누어 준다.

플랑드르 곳곳에서 선교 활동을 펼치다

헨트 근처의 숲속에서 생을 마감한

성 바보를 기리기 위해 세워진 성 바보 대성당.

오늘날 성당 깊숙한 곳에는 성 바보의 인생만큼이나

곡절을 겪었던 헨트 제대화가 놓여 있고,

성당 앞에는 이 탁월한 제대화를 완성해낸

반 에이크 형제의 동상이 세워져 있다.

— 성 바보 대성당, 벨기에 헨트

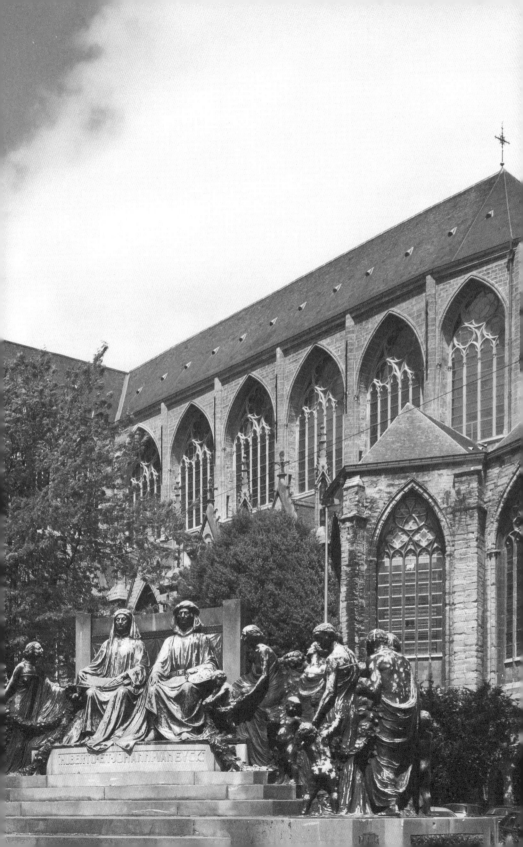

우리는 실수한 게 아닙니다.
그저 행복한 사건이 일어난 것뿐이죠.
그림을 그리면서 행복하지 않으면 뭔가 잘못되고 있는 거죠.
— 밥 로스

OI 새롭고 정확한 아르스 노바와 유화의 탄생

로베르 캉팽 # 얀 반 에이크 # 로히어르 반 데르 베이던
미술 재료 # 에그 템페라 # 유화 # 안토넬로 다 메시나

예술사에서는 탁월한 예술가가 등장하면서 흐름을 완전히 바꿔놓는 경우가 있습니다. 예를 들어 바흐나 모차르트, 베토벤 같은 음악가들이 없었다고 상상해보세요. 서양 고전음악의 사회적 위상이나 인식이 지금과는 많이 달라졌을 겁니다.

바흐나 모차르트가 없는 클래식이라니 상상조차 안 되네요. 이들이 작곡한 음악을 들으며 클래식에 입문하는 경우도 많고요.

스포츠도 마찬가지입니다. 놀라운 스타플레이어의 등장으로 한 분야에 대한 인식이 달라지곤 하지요.
저만 해도 김연아 선수를 보면서 피겨스케이팅에 트리플 플립이나 더블 악셀이라는 기술이 있다는 걸 처음 알았어요. 그런 기술들이 얼마나 구사하기 어려운지도 조금은 알게 됐죠.

| 북유럽 르네상스 미술의 '스타플레이어' |

북유럽 르네상스 미술에서 로베르 캉팽과 얀 반 에이크 같은 화가들은 그런 스타플레이어 역할을 했습니다. 이들은 이전 시기 그림과는 확연히 다른 놀라운 수준의 사실적인 그림들을 그려냈어요.

방금 말씀하신 작가들은 이름이 여전히 너무 낯설어요. 이탈리아 하면 레오나르도 다 빈치나 미켈란젤로 같은 작가들의 이름이 금방 떠오르는데, 북유럽과 관련해서는 아직도 작가들의 이름이 어렵고 멀게만 느껴져요.

로베르 캉팽, 메로데 제대화, 1425년경, 메트로폴리탄미술관 클로이스터스 분관

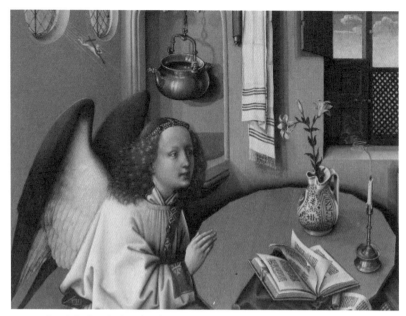

로베르 캉팽, 메로데 제대화(부분), 1425년경, 메트로폴리탄미술관 클로이스터스 분관 십자가를 든 성령이 창가에 나타나자 촛불이 막 꺼지는 그 순간을 담고 있다. 탁자 위에 놓인 사물들을 하나하나 정확히 그려냈다.

아마도 그간 미술이 지나치게 이탈리아 중심으로 이야기되어서 그럴 거예요. 방금 말씀드린 북유럽 화가들의 사실적인 작품을 제대로 한번 보기만 하면 감탄이 절로 나올 겁니다.

로베르 캉팽이 그린 메로데 제대화의 세부를 한번 살펴볼까요?

위의 세부 그림을 보면 탁자 위에 책과 꽃병 그리고 촛대가 가지런히 놓여 있어요. 여기서 책은 글씨를 읽어낼 수 있을 정도로 꼼꼼하게 그려졌습니다.

꽃병에도 문양을 일일이 세세하게 그려놓았어요. 촛대를 무엇으로 만들었는지는 바로 알 수 있죠? 반짝이는 금속 질감을 보니 황동이네요. 천사의 날개 위를 보세요. 십자가를 든 성령이 나타나자 촛불

휘베르트 반 에이크·얀 반 에이크, 헨트 제대화(부분), 1432년, 성 바보 대성당 천사의 가슴에 놓인 브로치 속 푸른 보석에는 맞은편 창틀 모습까지 반사되어 있다.

이 막 꺼지는 그 순간까지도 포착해냈어요. 이처럼 세심하고 사실적인 표현은 얀 반 에이크에 와서 한층 더 정교해집니다.

위 그림은 반 에이크 형제가 그린 헨트 제대화의 세부입니다. 천사의 가슴에 놓인 브로치를 장식한 파란 보석과 진주에 어린 빛까지 표현해냈어요. 브로치 주변을 보면, 황금실로 짠 천의 질감을 내기 위해 빠르고 정밀하게 붓을 움직인 게 느껴집니다.

마치 요즘 고화질 화면처럼 디테일이 선명하네요.

누구나 이런 그림을 보고 나면 화가가 지닌 필력에 감동할 수밖에 없었을 겁니다. 당시 북유럽 사람들이 이렇게 세밀하고 꼼꼼하게 그린 그림의 가치를 제대로 인정해주었기에 화가들은 자기 직업에 자부심을 느낄 수 있었죠.

| 화가들의 자부심 |

화가의 직업적 자부심을 보여주는 그림으로 로히어르 반 데르 베이던의 성모를 그리는 성 루카를 손꼽을 수 있습니다. 아래 그림을 보시죠. 왼쪽에 성모와 아기 예수가 앉아 있고 맞은편에 성 루카가 성

로히어르 반 데르 베이던, 성모를 그리는 성 루카, 1440년대, 보스턴미술관

모의 모습을 종이 위에 그려 넣고 있어요. 루카 성인은 신약복음서의 저자 중 한 명으로 성모와 아기 예수의 초상화를 가장 먼저 그린 분이라고 전해집니다. 이런 이유로 당시 화가들은 성 루카를 자신들의 수호성인으로 모시죠.

성모의 초상화를 그렸다니 충분히 화가들의 수호성인으로 모실 만 하네요. 신약복음서까지 쓴 성인을 수호성인으로 삼는 게 자신이 그만큼 대단하다고 주장하는 것 같기도 하고요.

그래서인지 로히어르 반 데르 베이던은 루카 성인이 복음서를 썼다는 걸 특히 더 강조합니다. 성 루카 바로 뒤를 보세요. 조그맣게 자리 잡은 서재의 책상 위에 성경책이 펼쳐져 있어 그가 막 복음서를 쓰고 있다는 것을 보여줍니다. 그리고 책상 아래 황소까지 그려 넣었죠.

어두운 곳에 정말 황소가 있네요. 이런 데에 왜 황소를 그린 거죠?

황소는 루카 성인의 상징이었거든요. 루카 성인의 우직하고 강인한 성격과 예수 그리스도에 대한 희생을 뜻하죠.

무엇보다 이 그림은 브뤼셀 지역의 화가들이 화가 조합을 대표하는 제대에 놓기 위해 제

성모를 그리는 성 루카(부분)

작한 겁니다. 그야말로 화가라는 직업에 자부심을 주는 그림인 셈이죠.

그렇다면 이 그림을 그린 화가는 다른 화가들을 대표해서 그린 거네요. 책임감이 상당했겠어요.

이 그림은 로히어르 반 데르 베이던의 작품으로 알려져 있습니다. 그는 플랑드르 남부의 투르네에서 태어나 앞서 살펴본 메로데 제대화를 그린 로베르 캉팽 밑에서 그림을 배웁니다. 성모를 그리는 성루카를 작업할 즈음 브뤼셀로 이주해 활동을 이어나가지요. 즉 브뤼셀 지역 화가들은 자기 조합을 대표하는 제대에 놓일 제대화를 막 브뤼셀로 이주해 온 화가에게 의뢰한 거예요. 당시 로히어르 반 데르 베이던의 명성은 한창 높아져 있었거든요. 실제로 그는 곧바로 브뤼셀을 대표하는 화가로 임명되기도 해요.

투르네와 브뤼셀의 위치

이주해 온 지 얼마 되지도 않았는데 브뤼셀 지역을 대표하는 화가로 임명되었군요. 정말 자기 실력을 확실히 인정받았나 봐요.

그런 셈입니다. 그리고 로히어르 반 데르 베이던은 자신이 거둔 이같은 직업적 성공을 이 그림에 반영하려 했어요. 흥미롭게도 그림

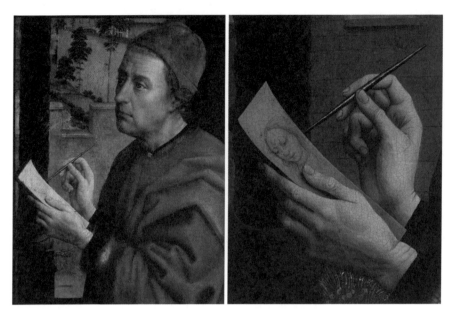

로히어르 반 데르 베이던, 성모를 그리는 성 루카(부분), 1440년대, 보스턴미술관

속 성 루카의 얼굴은 화가 자신으로 보입니다. 특수 촬영을 했더니 성 루카의 얼굴 부분 물감 층 아래에서 아주 정교한 밑그림이 발견되었다고 해요.

화가들의 수호성인 얼굴에 자기 얼굴을 그려 넣었다니 의미심장하네요.

네, 자기를 성인처럼 그린 것은 대담한 시도가 분명해요. 어쩌면 화가들의 높아진 위상을 보다 확실하게 보여주려 했다고 해석할 수도 있죠. 그런데 이 그림의 구도 자체는 순전히 로히어르 반 데르 베이던의 것은 아닙니다. 앞서 보았던 얀 반 에이크의 니콜라 롤랭과 성모 그림과 전체 구도가 비슷해요.

| 영향을 받으면서 더 나아가다 |

아래 두 그림을 보세요. 왼쪽이 얀 반 에이크, 오른쪽이 로히어르 반 데르 베이던의 그림입니다. 모두 큰 방의 한쪽에 아기 예수를 안은 성모가 있고, 맞은편에 인물이 자리한 구성이지요. 배경에 기둥으로 삼등분한 발코니를 넣은 뒤 풍경을 시원스레 펼쳐놓은 점도 같습니다.

그러네요. 창문 밖 배경 한가운데 강이 흐르고, 그 강을 바라보는 두 사람까지 똑같아요!

얀 반 에이크, 재상 니콜라 롤랭과 성모, 1437년경, 루브르박물관(왼쪽)
로히어르 반 데르 베이던, 성모를 그리는 성 루카, 1440년대, 보스턴미술관(오른쪽)

얀 반 에이크가 그린 배경 속 인물(왼쪽) 로히어르 반 데르 베이던이 그린 배경 속 인물(오른쪽) 보통 얀 반 에이크의 그림 속 인물들은 얀 반 에이크 자신과 조수로 추정하고, 로히어르 반 데르 베이던 그림의 경우에는 성모의 부모인 요아킴과 안나로 추정한다.

세부를 보면 차이점도 보입니다. 얀 반 에이크의 경우 등장인물들의 옷차림과 장신구 등을 아주 화려하게 묘사했습니다. 하지만 로히어르 반 데르 베이던은 얀 반 에이크의 그림을 참고하되 소박하고 절제된 분위기로 바꿔버립니다.

뒷모습이긴 해도 강을 바라보는 두 사람의 옷차림이나 배경이 얀 반 에이크의 그림보다 수수해 보이네요.

특히 아기 예수를 비교해 보면 차이가 더욱 확연히 느껴져요. 다음 페이지의 왼쪽은 로히어르 반 데르 베이던이 그린 아기 예수입니다. 여기서 아기는 약간 마르고 야위어 보입니다. 한편 오른쪽의 얀 반 에이크가 그린 아기 예수는 토실토실 살이 올라 튼튼해 보이죠.

로히어르 반 데르 베이던이 그린 아기 예수(왼쪽) 얀 반 에이크가 그린 아기 예수(오른쪽)

얀 반 에이크의 그림을 참고해서 그렸지만 분위기를 많이 바꿨군요. 왜 그랬을까요?

그린 이유가 서로 달랐기 때문이죠. 얀 반 에이크는 궁정에서 높은 지위를 누렸던 롤랭 재상의 위엄을 보여주기 위해 더욱 화려하게 그렸어요. 한편 로히어르 반 데르 베이던은 화가 길드를 대표하기 위해 그렸습니다. 화가라고 하면 평민이기에 보다 절제된 세계로 표현한 겁니다.

동시에 이 두 그림은 화가들의 개성까지 잘 보여줍니다. 얀 반 에이크의 그림들은 언제나 위엄이 넘쳐요. 이와 달리 로히어르 반 데르 베이던의 그림들은 분위기가 소박하지만, 대신 등장인물의 심리 묘사에 좀 더 초점이 맞춰져 있죠.

어떤 부분에서 등장인물의 심리에 초점을 두었다고 할 수 있는지 잘 모르겠습니다.

로히어르 반 데르 베이던이 그린 아기 예수는 얼굴과 몸짓을 통해 감정을 아주 적극적으로 표현하고 있어요. 자세히 보면 미소를 머금고 손가락과 발가락을 활발하게 움직이고 있지요. 막 젖을 먹으려드는 아기가 느끼는 행복감을 이렇게 묘사한 겁니다.

정말 아기처럼 해맑은 표정이네요.

그렇죠. 로히어르 반 데르 베이던은 사물을 정밀하게 관찰했던 얀 반 에이크의 표현력을 인간 감정으로까지 확대했다는 평가를 받아요. 이 섬세한 감정 표현은 후대 화가들에게 많은 영향을 미칩니다.

| 화가 자화상의 탄생 |

성 루카 그림은 이후 점점 더 유행합니다. 다른 화가들도 성 루카 그림이 화가라는 직업에 자부심을 불어넣는 좋은 주제라고 인정했던 듯해요. 다음 페이지의 그림도 그런 예가 됩니다. 크벤틴 마시스가 그렸다고 추정되는 성 루카의 모습이에요.

여기서도 성모와 아기 예수를 그리고 있군요. 그런데 앞에 있어야 할 모델들이 안 보이네요.

원래 맞은편에 성모와 아기 예수가 자리한 부분이 별도로 있었을 텐데 지금은 성 루카의 모습만이 전해옵니다. 어쨌든 성 루카의 상징인 황소도 함께 있는 걸 보면 이 인물이 성 루카라는 건 확실하죠.

크벤틴 마시스도 루카 성인의 얼굴에 자기 얼굴을 그렸나요?

정확히 알 수는 없지만 충분히 그렇게 그렸을 수 있을 겁니다. 여기서 한 가지 흥미로운 부분이 있어요. 앞서 로히어르 반 데르 베이던이 그린 성 루카는 드로잉 하는 모습이었습니다.

그런데 크벤틴 마시스의 성 루카는 화가의 작업실에서 이젤 앞에 앉아 적극적으로 붓을 들어 그리고 있어요.

자세히 보면 여러 그림 도구들이 잘 묘사되어 있습니다. 오른손 아래에 손을

크벤틴 마시스, 성모와 아기 예수를 그리는 성루카, 1520년경, 런던내셔널갤러리

받치는 막대기가 있지요? 이 손받침 막대기를 말슈틱mahlstick이라고 해요. 채색된 부분에 손이 닿지 않도록 하는 말슈틱은 오늘날에도 화가들이 자주 사용하는 도구예요.

왼손에는 크기가 다양한 붓들과 팔레트를 들었습니다. 아래쪽 탁자에는 물감을 섞을 때 쓰는 나이프와 기름을 담은 병, 그리고 기름을 덜어 쓰기 위한 조개껍데기가 놓여 있어요.

기름병이라니 혹시 유화를 그리고 있는 건가요?

맞아요. 당시 북유럽에는 물감에 기름을 개어서 쓰는 유화 기법이 완전히 정착해 있었거든요. 이 풍경은 당시 화가 작업실의 전형적인 분위기였어요.

여기서 크벤틴 마시스는 아예 루카 성인을 마치 당시 화가들이 작업하는 것처럼 묘사하고 있어요. 이런 그림들은 시간이 흐르면 본격적인 화가의 자화상으로 발전합니다.

다음 페이지의 작품을 볼까요? 16세기 화가 카타리나 반 헤메센의 자화상입니다. 이 화가는 아버지에게서 그림을 배운 후 안트베르펜에서 초상화가로 활동했어요.

여성이군요? 지금껏 화가 중에 여성은 거의 못 본 것 같네요.

아직은 여성들의 사회 활동에 제약이 따르던 시대였기 때문에 여성 화가가 드물었죠. 그런 만큼 카타리나 반 헤메센의 자화상은 매우 중요한 작품입니다. 여기서 화가는 그림을 그리는 자기 모습을 아

카타리나 반 헤메센, 자화상, 1548년, 바젤미술관

주 당당하게 보여줍니다. 오른손 아래에 말슈틱을 놓은 것과, 왼손에 팔레트와 여러 붓을 든 건 앞서 본 크벤틴 마시스의 그림과 같습니다.

다만 크벤틴 마시스의 그림 속 성 루카가 성모와 아기 예수를 열심히 그리고 있다면, 카타리나 반 헤메센은 앞에 놓인 화판에 자기 얼굴을 그리고 있죠. 화가라는 정체성을 자각하는 듯 자부심과 소명의식을 누구보다 강하게 담아내려 한 거예요.

| 재료가 새롭고 정확한 미술을 만들다 |

지금까지 우리는 로히어르 반 데르 베이던의 성 루카 그림이 화가라는 직업의 위상을 보여준다는 점을 알아보았습니다. 그리고 이런 그림이 크벤틴 마시스를 거쳐 카타리나 반 헤메센에 이르러 완전히 화가 개인의 자화상으로 발전하는 과정도 목격했고요. 화가가 자기 모습을 차츰 더 많이 드러내는 과정이었죠. 이는 화가의 자부심이 높아지는 과정이라고도 볼 수 있어요.

그렇다면 그림이 왜 이렇게 바뀌어간 걸까요?

당시 미술에서 엄청난 변화가 일어나고 있었기 때문입니다. 1420년대에서 1430년대에 걸쳐 미술에서 일어난 혁신이 무엇이었는지 다음 페이지의 두 그림을 비교하며 알아보죠.
왼쪽은 멜키오르 브루델람이 1390년대에 그린 그림이고요, 오른쪽은 얀 반 에이크가 1436년경에 그린 그림입니다. 두 그림에서 모두 대천사 가브리엘이 나타나 성모에게 아기 예수를 잉태했다고 알리네요. 성모희보 이야기죠.

그림이 완전히 다르네요? 왼쪽은 조금 납작납작해 보이는데 오른쪽은 입체적이고 생동감이 넘쳐요.

두 그림 사이에는 30여 년 시차가 납니다만, 한눈에 알 수 있을 정도로 스타일이 완전히 다릅니다. 왼쪽은 창문이나 기둥에서 그다지

멜키오르 브루델람, 디종 제대화 중 성모희보(부분), 1390년대, 디종미술관(왼쪽)
얀 반 에이크, 성모희보(부분), 1434~1436년경, 워싱턴내셔널갤러리(오른쪽)

현실감이 느껴지지 않죠. 무엇보다 그림에 등장하는 인물이 건물에
비해 너무 커서 방 자체가 미니어처처럼 보입니다.

그에 비해 오른쪽 그림의 공간 구성은 나름대로 제대로 된 비례를

갖춰 사실적으로 보이죠. 기둥이나 창문
구조물의 요소들을 정확하게 처리했습니
다. 왼쪽의 세부 그림은 성모 뒤에 있는
스테인드글라스입니다. 하나하나 정교하
게 표현되었어요.

얀 반 에이크, 성모희보(부분), 1434~1436년경, 워싱턴내
셔널갤러리 스테인드글라스를 통과한 반짝이는 빛까지 묘
사해냈다.

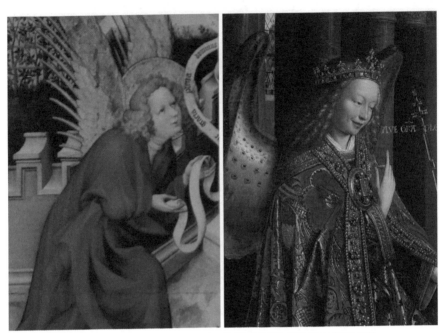

멜키오르 브루델람이 그린 천사(왼쪽) 얀 반 에이크가 그린 천사(오른쪽) 각각 에그 템페라 물감과 유화 물감으로 그려졌기에 대상을 재현하는 데 현저한 차이가 생겨났다.

스테인드글라스 창을 통과한 아른아른한 빛까지 잡아냈군요!

정말 감탄이 나올 정도죠. 공간뿐만 아니라 성모와 천사의 움직임, 옷차림 표현에서도 두 작품은 상당히 다릅니다. 위의 두 그림 중 왼쪽 천사를 보면 움직임이나 옷을 만화처럼 단순하게 표현했어요. 반면 오른쪽 천사의 얼굴은 밝고 어두운 음영이 들어가 둥그런 입체감이 느껴집니다. 게다가 머리에 쓴 황금관이나 주름진 화려한 옷, 그 위를 수놓은 보석 장신구까지 모든 게 생생합니다. 제작연대 차이가 30여 년밖에 안 되는데 말이죠.

옛날에는 사회 변화나 유행의 속도가 지금보다 훨씬 느렸으니 30년이 그리 긴 시간은 아니었습니다. 그러니 이 정도 변화는 격변이라고 할 수 있죠. 인물이든 사물이든 정확히 재현해낸 얀 반 에이크의 그림이 여러 가지 부분에서 이전에 비해 진보했다는 걸 인정할 수밖에 없어요.

그렇기 때문에 얀 반 에이크가 등장하는 1420년대에서 1430년대에 북유럽에서 그려진 그림들을 아르스 노바Ars nova, 즉 '새로운 미술'이라 하는 거겠지요. 도시 경제가 활성화되면서 새로운 소비 문화가 만들어졌고, 상인과 장인 등 제3신분이 등장해 시민사회가 형성되었죠. 이 같은 일련의 변화는 '새롭고 정확한 미술'이 나오는 데 중요한 시대 배경이 되었습니다.

이 시기의 북유럽 미술을 설명하려면 정확하다는 표현을 반드시 써야만 해요. 북유럽에 새로이 등장한 정확한 미술을 이해하기 위해 이번에는 새로운 시각 매체의 등장에 주목해보려 합니다. 당시의 혁신은 미술 재료와 기법의 변화와도 깊이 맞물려 있거든요. 미술 재료와 이에 따른 제작 방식의 변화가 새로운 그림의 등장을 앞당기는 중요한 물리적 조건이었다는 겁니다.

재료와 기법이요? 그림을 그릴 때 당연히 중요한 요소가 아니었을 까요? 어떤 재료를 쓰느냐에 따라 느낌도 달라졌을 테니까요.

맞습니다. 그래서 좋은 화가들은 재료와 기법을 언제나 소중히 다 루지요. 특히 새로운 미술 재료가 등장하게 되면 이 문제는 더욱 중 요해집니다. 1400년을 중심으로 미술 재료에서 큰 변화가 일어나 요. 예를 들어 멜키오르 브루델람은 에그 템페라를 사용했지만, 얀 반 에이크는 유화로 그렸어요. 오늘날에는 너무 익숙한 유화, 즉 오 일페인팅은 이때부터 본격적으로 사용되기 시작했습니다. 에그 템 페라는 이름으로 추측해볼 수 있듯 물감에 달걀을 개어서 쓰는 기 법입니다. 유화가 등장하기 전에 자주 사용되었어요.
멜키오르 브루델람이 그린 그림과 얀 반 에이크가 그린 그림이 보 여주는 많은 차이는 상당 부분 재료와 기법의 차이에서 기인한다고 볼 수 있습니다.

| 미술 재료와 기법에서의 혁신 |

재료가 달라져서 그림의 차이가 생긴다는 게 흥미롭기는 한데, 화 가의 능력이 뛰어나면 그런 것쯤은 다 뛰어넘을 것도 같은데요.

실력 없는 사람이 재료를 탓한다는 말이 있긴 하죠. 현대 미술에서 는 화가의 아이디어나 상상력이 기법과 재료보다 더 중요하게 여겨 지기도 하고요.

그런데 르네상스 시대에는 지금과 상황이 많이 달랐습니다. 이때에는 화가들이 재료를 얼마나 잘 다루는지가 실력을 가늠하는 주요 척도였어요.

나시 말해 르네상스 화가들은 좋은 그림을 그리려면 새로운 기법을 쓰거나 재료에 변화를 주어야 한다고 생각했습니다. 이 시기에 그려진 작품을 직접 보면 사진으로 볼 때와 느낌이 너무 달라 당황스러운 경우가 많습니다. 색채도 훨씬 미묘하고 질감도 굉장히 다채롭죠. 당시 그림이 지금과는 너무나 다른 방식으로 그려졌기에 그런 느낌을 주는 겁니다.

그림 재료는 물론이고 기법까지 오늘날과 달랐다니 꽤 흥미롭네요.

그러니 미술 기법과 재료를 이해하는 건 르네상스 미술을 제대로 이해하는 데 아주 중요한 부분이라고 할 수 있어요. 그럼 지금부터 당시 그림이 어떻게 그려졌는지 알아볼까요?

르네상스 화가들이 어떤 재료와 기법을 사용했을지 많이 기대가 되네요.

우선 바탕이 되는 재료부터 살펴봅시다. 이 시기 중요한 작품들은 대부분 나무판 위에 그려졌어요. 그래서 '패널화'라고도 하는데요, 꽤 굵은 나무를 켜서 얻은 나무

모나 리자의 뒷면 나무판에 그린 패널화임을 알 수 있다.

판 위에 그림을 그린 거예요. 나무 한 그루를 켜면 쓸 만한 나무판
은 한두 장밖에 안 나옵니다.

나무 한 그루에 쓸 수 있는 건 겨우 한두 장뿐이었다고요?

오른쪽 참고 그림을 보세요. 지름을 가로지르
는 정중앙의 판을 빼면 나머지는 나뭇결 때문
에 점차 뒤틀리게 되거든요. 결국 쓸 수 있는
건 뒤틀리지 않은 한두 장뿐이에요.
이 시기 그림은 나무판의 재질만 봐도 어디서
그려졌는지를 알 수 있어요. 북유럽의 경우
대부분의 그림이 오크나무에 그려졌습니다.

나무 한 그루를 켰을 때 그림 그리는 데
쓸 만한 나무판은 가운데 한두 장뿐이다.

오크나무가 그림 그리기에 좋은 나무였나요?

그렇게 특별한 이유가 있는 건 아니었어요. 북유럽은 날씨 때문에
오크나무가 많았습니다. 오크나무는 단단하고 밀도가 높아 잘 뒤틀
리지 않아요.
반면에 이탈리아에서는 포플러나무를 주로 사용했어요. 포플러나
무는 조직이 물러서 습기에 약하고 잘 휘어져요. 그래서 과거 이탈
리아에서 그려진 그림들은 북유럽 그림들에 비해 연결된 나무판이
잘 휘면서 표면이 울퉁불퉁해지는 경우가 많습니다. 이렇듯 나무판
만 살펴봐도 이탈리아 그림인지, 북유럽 그림인지 알 수 있어요.

오크나무 절단면 포플러나무 절단면

오크나무 포플러나무

재료를 살펴볼 생각은 한 번도 안 했었는데 신선하네요.

맞습니다. 질감부터 달라요. 나무판 위에 그린 그림은 표면이 아주
매끈하죠. 천으로 만들어진 캔버스에 그린 그림은 가까이서 보면
특유의 거칠거칠한 천의 질감이 느껴집니다. 이 시기 나무판에 그
려진 그림들은 위에 석고 가루를 반죽한 것을 몇 겹씩 발라서 가공
해요. 이 때문에 표면이 반질거리죠.

조반니 벨리니, 산 지오베 제대화(부분), 1487년, 베네치아아카데미아미술관 습기에 약하고 잘 휘는 포플러나무에 그려진 이탈리아 패널화 중에는 이 그림처럼 표면이 뒤틀려 울퉁불퉁한 작품이 많다.

| 유화와 템페라 |

나무판에 대해 살펴봤으니 이젠 물감에 대해 살펴볼까요? 앞서 말씀드렸듯 유화를 영어로 '오일페인팅'이라 합니다. 말 그대로 기름 섞은 물감으로 그림을 그렸다는 의미죠. 오늘날 자주 사용하는 기법이기도 한데요, 사실 처음 쓰일 때에는 여러 문제점이 있었어요.

오늘날까지 유화를 흔하게 사용하는 걸 보면 유화만 한 물감이 없는 듯한데 처음에는 문제가 많았군요.

그때나 지금이나 유화의 가장 커다란 문제점은 물감이 잘 마르지

않는다는 겁니다. 아시다시피 기름은 잘 굳지 않죠. 그래서 잘 굳는 기름을 골라내야 했고, 더 빠르게 굳도록 기름에 송진 같은 물질을 넣거나 끓이는 등 다양한 시도를 했어요.

여기서 우리는 이 시기 화가들이 물감을 직접 만들어 써야 했다는 것을 기억할 필요가 있어요. 당시에는 지금처럼 물감이 대량 생산되지 않았기에 화가들은 각자 노하우를 발휘해 물감을 만들어야 했습니다. 화가들은 자기만의 비법도 가지고 있었고, 때로는 새로운 물감을 개발하려고 고심하기도 했죠. 그런데 유화가 등장하자 물감 문제는 더 중요해졌어요.

아까 유화가 등장하기 전에는 에그 템페라를 썼다고 하셨잖아요. 실험을 거듭해야 할 만큼 에그 템페라에 단점이 있었나요?

중세 시대 화가의 작업실 풍경, 1403년경
화가 옆에서 조수가 물감을 개고 있다. 중세 시대부터 르네상스까지 화가는 물감을 직접 만들어 써야만 했다.

에그 템페라를 만드는 과정

에그 템페라는 보통 '템페라'라 불러요. 달걀노른자와 안료를 섞고 물로 농도를 조절해서 사용하죠. 위 사진을 보세요. 에그 템페라를 만드는 과정입니다. 템페라 물감은 물에 섞어 쓰니 수채화에 가깝겠지요? 그래서 마르기도 아주 빨리 말라요. 붓을 쓸 때는 작은 붓으로 빠르게 그려야 했죠.

템페라 물감은 수분이 증발하면서 마르기 때문에 물감 층이 불투명해지면서 전체적으로는 차분한 느낌을 줍니다. 이와 달리 유화는 물감 층이 응고되면서 안료가 기름 막 안에 떠 있게 됩니다. 여기서 빛이 물감 층을 통과하게 되면 광택이 나요. 다음 페이지의 참고 그림을 보시면 이해하시기가 좀 더 쉬워질 거예요.

저는 유화가 반짝이는 이유가 기름 때문인 줄 알았어요. 기름을 바르면 번들번들한 것처럼요.

그게 아니라 물감 층이 반투명하기 때문인 거죠. 템페라는 불투명해서 제일 마지막에 칠한 물감의 표면만 눈에 들어오지만, 유화는 한 번 칠하느냐 두 번 칠하느냐에 따라 다른 효과를 낼 수가 있어요. 그래서 템페라보다 농도와 질감에서 훨씬 다양한 표현을 할 수 있

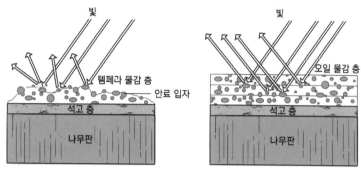

템페라 물감과 유화 물감 유화 물감은 반투명해 빛이 투과하므로 물감을 여러 겹 쌓아 올려 미묘하고도 신비한 느낌을 줄 수 있다.

고, 색감이나 명암도 실제와 거의 똑같이 구현해낼 수 있습니다. 이게 템페라에 비해 유화가 가진 탁월한 특징이겠지요.

오늘날 아무리 새로운 디스플레이 기술이 앞다퉈 나와도 제가 봤을 때 르네상스 시대 유화가 주는 색감을 완전히 재현하기에는 부족해 보입니다. 예를 들어 최신 OLED 화면으로도 결코 낼 수 없는 풍부한 색감을 15세기 유화 작품에서 느낄 수 있어요. 그야말로 혀를 내두르게 되는 수준이죠.

하지만 유화나 템페라라는 재료의 차이가 결국 기법의 차이로 이어진다는 것이 여전히 이해가 잘 안 됩니다.

재료와 기법은 꽤 긴밀하게 연결되어 있어요. 이 시기 유화에서는 물감을 여러 겹 올려서 표현할 수 있다는 게 가장 중요했어요. 반투명 유리판을 쌓아 올리는 것 같다고 해서 '글레이징 기법'이라고 합니다. 영어로 글레이징이 유리판을 뜻하거든요. 유리판을 겹쳐 쌓은 듯한 유화는 불투명한 에그 템페라화와는 느낌이 다릅니다.

쉽게 말해 빨간색을 한 번 칠하고, 그 위에 두 번, 세 번 더 칠하는 겁니다. 그러면 유화의 경우 빨간색이 점점 깊어져요. 이렇게 색을 쌓아 올려 그린 그림은 신비한 느낌을 줍니다. 혹시 셀로판지를 여러 겹 겹쳐본 적이 있나요?

같은 색 셀로판지를 여러 겹 겹치면 색이 점점 짙어지는 걸 본 기억이 나요. 유화에서 물감을 여러 겹 올린다는 게 그런 느낌이군요! 그런데 물감을 여러 층 쌓았다는 걸 어떻게 알 수 있나요?

최신 미술품 복원 방식을 활용하면 가능합니다. 아래의 사진을 보세요. 그림의 물감 층 일부분을 아주 미세하게 뜯어내서 그 단면을 확대 촬영한 모습입니다. 이 사진을 보면 물감이 바탕에서부터 어떻게 쌓여갔는지 알 수 있어요.

이 물감 층은 반 에이크 형제가 그린 헨트 제대화에서 얻어낸 거예요. 자세히 보시면 아래부터 위까지 총 여섯 층으로 되어 있습니다.

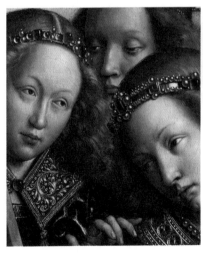

휘베르트 반 에이크·얀 반 에이크, 헨트 제대화(부분), 1432년, 성 바보 대성당(왼쪽) 헨트 제대화의 물감 층(오른쪽) 1번은 바탕 층, 2번은 드로잉 층, 3~6번은 물감 층이다.

파란 부분에 파란 물감을, 흰 부분에 흰 물감을 한 번씩 칠하고 끝내는 게 아니라 거기에 물감을 칠하고, 또다시 칠해서 총 네 번에 걸쳐 붓 터치를 넣었어요. 참고로 유화 물감 층은 한 겹이 완전히 마르는 데 한 달 이상이 걸린다고 합니다.

그럼 이 작품을 그리는 데 최소 4개월 이상 걸렸겠네요. 엄청난 인내심인걸요.

그림을 구상하고 밑그림을 그리는 과정까지 감안하면 그보다 훨씬 오랜 시간이 걸렸을 거예요. 실제로 당시 그림들이 수년에 걸쳐 제작되었다는 기록들이 전해옵니다. 이처럼 까다로운 기법으로 인해 완성하기까지 몇 년씩 긴 시간이 들었으니까요.

그림 그리는 데 왜 그토록 오랜 시간이 필요했는지 이제야 좀 이해할 수 있을 것 같네요.

물감 층 위에 거듭거듭 색을 올리는 과정이 마치 옻칠을 겹겹이 해서 만드는 칠기 같기도 해요. 실제로 이런 과정을 거쳐 완성된 유화 작품들은 꼭 칠기처럼 맨질맨질한 느낌이 나죠.
이렇게 유화 물감을 써서 그림을 그리다 보면 빛과 그림자를 사실적으로 묘사할 수 있습니다.

재료와 기법을 알고 나니까 어쩐지 작품이 더 신비로워 보여요. 거기에 들인 화가의 노력을 상상하니 감탄이 나오고요.

슬슬 이쯤이면 이토록 경이로운 유화 기법을 누가 발명했는지 궁금해질 법도 한데요. 이에 대한 설은 16세기에 이미 정립되어 있었습니다. 그 전설적인 화가가 바로 지금껏 여러 번 등장한 얀 반 에이크라는 거죠. 이탈리아 화가들의 생애를 정리한 조르조 바사리 역시 플랑드르의 대가 반 에이크 형제가 유화 기법을 발명했다고 자기 책 『미술가 열전』에 적었습니다.

반 에이크 형제요? 아, 헨트 제대화를 함께 그렸다고 했죠?

네, 얀 반 에이크의 형 휘베르트도 화가여서 동생인 얀과 함께 작업하다가 일찍 사망했어요. 어쨌든 바사리는 이들 형제가 유화를 발명했다고 합니다. 이러한 설은 북유럽에서도 널리 인정받았던 듯해요. 다음 페이지의 판화는 16세기에 플랑드르에서 만들어진 작품입니다. 얀 반 에이크의 공방 모습을 상상해서 담은 이 판화의 아랫부분에는 "그림에 적합한 유화는 반 에이크가 발명했다"고 쓰여 있어요.

반 에이크 형제가 정말 유화를 발명해냈다는 증거가 있나요?

글쎄요. 사실 현대 미술사학계는 반 에이크 이전에 유화로 제작된 그림을 여러 점 발견해냈어요. 그래서 오늘날에는 반드시 반 에이크 형제가 유화를 발명했다고 보지는 않습니다. 그렇지만 원시적인

얀 반 데어 스트라트, 반 에이크의 공방, 16세기

수준에 머물렀던 유화를 반 에이크 형제가 한층 정교하게 발전시켰다고 평가합니다. 유화의 발명가는 아니었다고 하더라도 '유화의 혁신가'이기는 한 거죠.

이 판화에서 한가운데 서서 그림을 그리는 사람이 얀 반 에이크입니다. 용을 무찌르는 제오르지오 성인을 그리고 있네요. 얀 반 에이크가 이 주제로 그림을 그렸다는 기록이 전해옵니다만 안타깝게도 원그림이 사라져 확인해볼 수는 없지요.

화가의 작업실이라고 하면 뭔가 차분할 것 같았는데 이 그림 속 공방은 굉장히 떠들썩해 보이네요.

아마도 당시 화가의 작업실은 대부분 이런 분위기에 가까웠을 겁니다. 화가뿐만 아니라 조수와 파트너, 그림을 배우려는 학생까지 함께하고 있어 분주한 모습이었죠.

르네상스 시대에는 화가로 활동하려면 화가 길드라는 협회에 소속되어야 했어요. 요즘도 변호사나 의사들이 정해진 협회에 등록해야 활동할 수 있는 것처럼 말이에요.

그러니까 화가가 되려면 반드시 화가 길드에 소속해야만 했군요. 화가 되기가 만만치 않았을 것 같아요.

네, 당시 화가 길드는 도시마다 활동하는 화가의 인원수를 제한했을 뿐만 아니라 그림의 수준이나 세세한 활동까지도 규정에 따라 엄격하게 관리했습니다. 그래서 이 시기 화가들은 길드 규정에 따라 두세 명의 제자만을 둘 수 있었어요. 또 이 제자들은 화가 공방에서 5~7년 정도 배워야 정식 화가가 될 수 있었고요.

다음 페이지 판화를 보시면 앞쪽에 있는 세 사람은 얀 반 에이크에게 그림을 배우는 제자들로 보입니다. 양쪽 끝에 앉은 두 제자는 무언가를 열심히 그리고 있고, 가운데에 서 있는 제자는 스승처럼 팔레트를 들고 물감을 개고 있어요.

길드 규정에 따라 화가는 조수도 둘 수 있었는데요. 오른쪽에서 물감을 만들고 있는 두 사람과 뒤쪽으로 나무판을 머리로 이고 오는 사람이 조수로 보입니다.

맨 왼쪽에서 여성을 그리는 사람도 조수이거나 제자였나요?

아마도 이 사람은 파트너처럼 화가에게 고용되어 일하는 사람으로 보입니다. 이 시기 화가는 파트너와 함께 작업하기도 했어요. 도제 수련을 마치고도 일정 기간 여기저기 다른 화가의 작업실을 다니며 일하는 화가들이 당시에는 꽤 여럿 있었어요.

그런데 화가 길드에 소속되어 활동하면 무슨 이득이 있는지 모르겠어요. 지켜야 할 의무만 많아 보이는데요?

꼭 그렇지만은 않았어요. 당시 화가 길드는 기본적으로 기존 화가들의 활동을 보호하는 역할도 했어요. 타지에서 온 작가가 해당 지

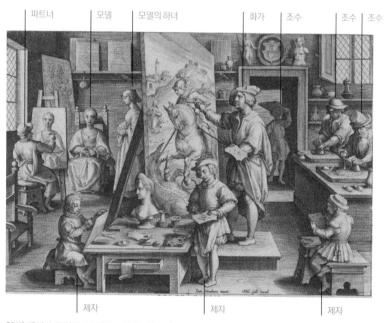

얀 반 데어 스트라트, 반 에이크의 공방(부분), 16세기 앞쪽에서 열심히 작업하는 인물 세 명은 얀 반 에이크에게 그림을 배웠던 제자들로 보인다. 이 밖에도 조수와 파트너까지 함께 일해 당시 화가의 작업실은 몹시 분주했을 것이다.

역에서 활동하려면 이 지역 길드에 가입해야 했습니다. 이 가입비가 상당해서 화가들이 활동 지역을 옮기기가 쉽지 않았어요.

물론 화가의 활동을 제한하는 규정도 많았죠. 예컨대 브뤼헤 화가 길드에서는 유화를 그리려면 반드시 나무판만 써야 한다는 규정이 있었습니다. 천으로 된 캔버스에 유화를 그릴 수 없도록 한 겁니다. 다시 말해 캔버스에 그리는 화가와 나무판에 그리는 화가를 구별해서, 서로 경쟁하지 말고 각자 재료에 한정해 활동하라고 정해놓은 거예요.

얼핏 들었을 땐 그런 규정도 각 분야 화가들을 보호하려고 만든 것 같아요.

처음 의도는 그랬을지도 모르겠습니다. 어쨌든 재료를 제한했기 때문에 브뤼헤에서는 새롭게 발전시킨 유화를 캔버스에 적용하지는 못했어요. 이렇듯 중세 이래로 길드는 상인들과 장인들의 이익을 보호하는 역할을 했지만 동시에 새로운 활동을 제한하기도 했습니다. 그래서 시간이 지나면 몇몇 분야를 제외하고 길드 체제는 점차 모습을 감추게 됩니다.

브뤼헤에서는 캔버스에 유화를 그릴 수 없었다고 하셨는데 지금은 유화를 주로 캔버스에 그리잖아요. 왜 이렇게 된 건가요?

유화는 캔버스에도 잘 어울려요. 유화의 질감은 캔버스 천 위에서 그 효과가 더 커집니다. 그런데 캔버스에 처음으로 유화를 그린 건

브뤼헤 화가들이 아니라 이탈리아 베네치아 화가들이었습니다. 베네치아는 적극적으로 북유럽 유화를 받아들였어요. 길드 규정 자체도 북유럽보다 이탈리아 쪽이 조금 더 느슨했던 듯합니다. 규제가 약해서 혁신이 더 쉽게 이뤄졌다고도 볼 수 있어요.

유화라는 새로운 재료가 주는 매력에 푹 빠진 베네치아 화가들은 캔버스에 유화를 그려서 회화를 이전까지와는 또 다르게 변화시켜 버립니다. 이에 관해서는 베네치아 미술을 이야기할 때 자세히 다루도록 하겠습니다.

| 유화 기법 배우기 |

유화 기법을 이용해 북유럽 회화가 크게 발전하자 이탈리아 화가들도 유화 기법을 배우고 싶어 했습니다. 바사리는 이탈리아 화가들이 북유럽 유화 기법을 익혀나간 과정에 대해서도 상세히 기록했어요. 그의 『미술가 열전』을 보면 시칠리아 출신 화가 안토넬로 다 메시나가 이탈리아에서 처음으로 유화 기법을 썼다고 나옵니다. 바사리는 안토넬로 다 메시나가 플랑드르로 가서 얀 반 에이크를 직접 만나 유화 기법을 배워왔다고 적었죠.

시칠리아면 이탈리아의 남쪽 끝 아닌가요? 브뤼헤까지 가서 유화를 배웠다니 엄청난 열정인데요!

사실이라면 그렇겠습니다만, 이 주장을 곧이곧대로 받아들일 수는

브뤼헤와 시칠리아의 위치

없습니다. 안토넬로 다 메시나는 1430년에 태어났는데, 얀 반 에이크는 1441년에 죽었어요. 얀 반 에이크가 죽기 전에 가서 배웠다고 하면 안토넬로 다 메시나가 열 살도 되기 전일 텐데, 그랬을 가능성은 거의 없어 보입니다. 둘의 만남은 어려웠을지 몰라도 안토넬로 다 메시나가 어떤 경로로든

북유럽의 플랑드르 미술을 잘 알고 있었던 건 분명합니다. 다음 그림은 안토넬로 다 메시나가 그린 서재에서 연구하는 성 히에로니무스라는 작품입니다. 다름 아닌 유화로 그려졌지요.

뭔가 하나하나 잘 그린 느낌인데요. 구성도 잘 정돈된 느낌이에요.

건축 구조와 가구 등이 소실점을 중심으로 질서정연하게 자리 잡혀 있기 때문일 겁니다. 원근법을 완벽하게 지킨 거죠. 당시 이탈리아에서는 시선이 모이는 점인 소실점에 맞춰 화면을 구성했거든요. 이렇게 깔끔한 공간 구성은 이 그림이 확실히 이탈리아에서 그려졌다는 걸 알려줍니다. 하지만 실내라는 장소 선택, 뒤로 보이는 창을 통해 들어오는 아스라한 빛, 창밖으로 펼쳐진 풍경 같은 건 플랑드르 회화에서 자주 나왔던 요소입니다. 이 시기 알프스 이북에서는 이탈리아의 원근법을 배우려 했고, 알프스 이남 그러니까 이탈리아에서는 플랑드르의 유화 기법을 배우려 했어요. 저마다 상대편의

안토넬로 다 메시나, 서재에서 연구하는 성 히에로니무스, 1475년경, 런던내셔널갤러리

장점을 익히려 했던 겁니다.

이탈리아든 플랑드르든 각자 자기만의 장점을 지녔던 거군요. 서로
배우려는 자세가 대단해 보여요.

서로서로 영향을 주고받으며 성장해나간 거죠. 당시에 혁신 경쟁이

안토넬로 다 메시나, 남자의 초상, 1475년경, 런던내셔널갤러리

치열했다고도 할 수 있고요. 안토넬로 다 메시나는 북유럽의 유화 기법을 이탈리아에 정착시키는 데 큰 역할을 했습니다.

서재에서 연구하는 성 히에로니무스 같은 작품이 1475년경에 나오는 걸로 보아 이탈리아에서는 대략 1470년대에 북유럽의 유화를 어느 정도 구사하게 되었다고 볼 수 있어요.

그리고 안토넬로 다 메시나의 자화상으로 추정되는 작품을 보면 북유럽 회화의 영향력이 얼마나 컸는지가 더욱더 확실히 엿보입니다. 앞 페이지 그림을 보세요. 얼굴을 왼쪽으로 살짝 돌린 자세라던가, 강렬한 눈빛이 어쩐지 낯익지 않으신가요?

아, 혹시 얀 반 에이크가 그린 빨간색 터번을 쓴 남자를 말씀하시는 건가요?

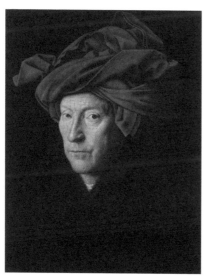

얀 반 에이크, 붉은 터번을 쓴 남자의 초상, 1433년, 런던내셔널갤러리

맞아요. 이 그림을 얀 반 에이크의 자화상과 나란히 놓고 보면 안토넬로 다 메시나가 얀 반 에이크에게 직접 유화를 배웠다고 한 바사리의 주장이 충분히 이해될 법도 합니다. 정말 스승과 제자처럼 보여요. 물론 두 사람이 직접 만났을 가능성은 별로 없었겠지만 말이에요.

그럼 안토넬로 다 메시나는 대체 누구한테 그림을 배웠기에 이렇게 유화를 잘 다룰 수 있었나요?

오늘날 미술사학자들은 안토넬로 다 메시나가 이 시기 이탈리아로 와서 활동하던 네덜란드 화가들에게서 유화를 직접 배웠을 거라 봅니다.

당시 나폴리나 우르비노 궁정에 네덜란드 화가들이 짧게나마 방문해 활동했다는 기록이 전해와요. 이탈리아 궁정에서는 북유럽 미술에 일찍부터 매료되어 있었기에 북유럽 미술 작품을 구입해 들여왔습니다. 그런데 거기에 그치지 않고 북유럽 화가들을 궁정으로 초대해 그림을 그리게 했던 거죠.

외국에서 감독이나 코치를 초빙하는 것처럼 말이지요?

그렇게 비유해도 괜찮겠네요. 안토넬로 다 메시나는 이탈리아 궁정에 머물던 네덜란드 화가에게 유화 기법을 나름 정확히 짚어가며 배울 수 있었을 거예요. 이 시기 유화 기법은 재료가 있다고 해도 바로 구사하기가 쉽지 않았습니다. 유화를 빨리 마르게 하는 기술부터 해서 어깨너머로 배워서는 익히기 어려운 부분이 많았거든요. 바사리의 『미술가 열전』에 이런 이야기도 전해옵니다. 안토넬로 다 메시나는 1475년경 베네치아에 가서 그림을 그리게 돼요. 이때 베네치아 화가 조반니 벨리니가 유화 기법을 몰래 배우려고 일반인인 척 위장한 채 안토넬로 다 메시나의 작업실을 찾아갔다고 합니다.

조반니 벨리니, 레오나르도 로레단 총독의 초상, 1501년, 런던내셔널 갤러리 조반니 벨리니는 유화로 베네치아 회화의 혁신을 이뤄냈다.

지금으로 치면 첨단 기술을 빼내려고 들어온 산업스파이 같네요.

요즘 학자들은 이 같은 이야기를 그다지 믿지는 않아요. 최근 연구에서 조반니 벨리니는 안토넬로 다 메시나가 베네치아로 오기 전에 이미 규모가 큰 유화 작품을 그려냈다는 사실이 알려졌기 때문이죠. 이 일화가 거짓이든 진실이든, 당시 전설적인 화가의 미술 기법과 기술에 대한 다양한 이야기들이 신화화되어 떠돌고 있었다는 걸 말해줍니다.

그만큼 당시에는 미술 기법과 기술이 중요했던 거군요.

맞아요. 지금이야 유화 기법이 너무나 당연하지만 당시에는 이만큼

새로운 기술도 없었습니다. 이런 신기술을 얼마나 잘 구사하는지에 따라 화가의 실력이 판가름 났고요.

이제 이런 점을 떠올리면서 르네상스 시기 그림들을 마주해보세요. 그림의 주제나 스타일뿐만 아니라 그린 방식에서도 흥미로운 점들을 찾아낼 수 있을 겁니다. 그림이 그려지는 과정을 상상하면 분명 이전과는 다른 새로운 점들이 하나하나 신비롭게 보일 거예요.

1420년에서 1430년 사이, 북유럽에서는 로베르 캉팽과 얀 반 에이크 같은 화가들이 나타나 이전과 완전히 다른 사실적인 그림을 그리기 시작했다. 이들이 보여준 놀라운 사실성은 유화 기법이라는 새로운 미술 매체의 등장에서 비롯되었으며, 이는 곧 이탈리아 미술에도 영향을 끼쳤다.

화가의 자부심	로베르 캉팽과 얀 반 에이크는 이전과 확연히 다른 사실성을 보여줌. 이런 분위기 속에서 화가들은 직업에 대한 자부심을 키워감. 이 자부심의 표현으로 성 루카 그림이 반복적으로 그려짐.

참고 로히어르 반 데르 베이던, 성모를 그리는 성 루카, 1440년대

크벤틴 마시스, 성모와 아기 예수를 그리는 성 루카, 1520년경

→ 성 루카 그림은 화가의 자화상으로 발전. 예 카타리나 반 헤메센, 자화상, 1548년

새롭고 정확한 미술	**아르스 노바** 1420~1430년대에 북유럽에서 등장한 완전히 새로운 미술.

배경 ① 도시 경제 발전으로 소비 문화 탄생하며 제3신분 등장.

② 미술 재료와 미술 기법이 변화.

⇒ 르네상스 시기에는 얼마나 새로운 재료와 기법을 쓰는지가 좋은 작품의 기준.

미술 재료와 기법

패널 나무를 켜서 얻은 나무판. → 천의 질감이 느껴지는 캔버스와 달리 석고를 바르고 쓰기 때문에 겉이 매끈함.

	북유럽	이탈리아
주재료	오크나무 사용.	포플러나무 사용.
특징	단단하고 밀도가 높아 잘 뒤틀리지 않음.	조직이 물러 습기에 약하고 잘 휘어짐.

물감 르네상스 화가들은 자기만의 물감을 개발해서 씀.

	에그 템페라	유화
기법	달걀노른자와 안료를 섞고 물로 농도 조절. 빨리 마름.	기름을 섞어서 농도 조절. 마르는 데 시간이 걸림.
특징	마르면서 물감 층이 불투명해짐. 차분한 느낌.	물감 층이 반투명해 빛이 투과함. 여러 번 덧칠해 색감과 명암을 사실적으로 표현 가능.

⇒ 미술 재료의 변화는 미술 기법의 변화를 불러옴.

신은 새로운 것을 두려워하지 않습니다.

— 프란치스코 교황

O2 천상에 그려 넣은 지상 세계의 비밀, 제대화 이야기

#르네상스 교회 미술 #믈링 제대화 #메로데 제대화
#헨트 제대화

르네상스라고 하면 새로운 미술이 많이 나왔을 거라고 생각하는데 실제로는 여전히 종교 그림이 지배적이었어요. 그중에서도 규모가 크고 수준 높은 패널화들은 성당에서 제대화로 쓰였죠. 혹시 유럽에 여행 가서 성당이나 미술관에 들러 제대화를 본 적이 있으신가요?

루브르박물관에서 본 것도 같은데 모나 리자 사진을 찍어야 한다고 서두르느라 지나쳤던 걸로 기억해요.

사실 제대화는 종교 내용을 다루는 데다가 잘 모르고 보면 거기서 거기처럼 보이는 탓에 대부분 그냥 지나치기 일쑤죠. 르네상스 시기에도 여전히 미술의 중심은 교회였어요. 그 가운데서도 제대화는 르네상스 교회 미술의 핵심 중 핵심이었습니다. 예를 들어 이때 지

어진 안트베르펜의 성모 마리아 대성당으로 가보도록 하죠. 이 대성당 안에 들어가면 다음 페이지 같은 장면이 펼쳐집니다.

대단한데요. 대성당이라는 말처럼 크고 웅장해요.

실제로 대성당 안에 들어가면 무엇보다 높은 천장과 밝은 빛에 감탄하게 되지요. 그런데 일단 마음을 가다듬고 둘러보다 보면 대성당을 가득 채운 여러 미술 작품들도 눈에 들어옵니다. 이 대성당은 1352년부터 지어지기 시작해 1521년에 완공됩니다. 당시 성당 특유의 성화와 조각, 장식품들이 자리 잡고 있지요. 그런데 그 양이 정말 만만치 않죠.

그림이나 조각이 정말 많은데요.

그렇습니다. 여기에 스테인드글라스나 목제 가구들까지 더해지면 정말 웬만한 박물관이나 미술관만큼 많은 작품이 있다고 할 정도예요. 사실 이 때문에 성당에 가더라도 여기에 있는 모든 미술품을 다 감상하기란 쉬운 일은 아닙니다.

말씀대로 이 많은 것을 하나씩 보기란 거의 불가능해 보여요.

시간이 많다면 모를까 바쁜 여행객 입장에서는 성당이 아무리 아름답다고 해도 감상할 시간은 그리 길지 않습니다. 봐야 할 작품은 많고 시간은 한정되어 있으니 이럴 땐 정말 난감합니다.

보조 제대 　　　　　　　　　중앙 제대　십자가상　성가대석　　　　　　　　보조 제대
루벤스 제대화　　　　　　스테인드글라스　　　　　　샹들리에　　　　　루벤스 제대화

성모 마리아 대성당의 내부, 안트베르펜 종교개혁기 안트베르펜은 일시적으로 신교 편에 선다. 이때 대성당 내부에 자리했던 미술 작품들은 우상으로 간주되어 파괴당했다. 하지만 이후 복구돼 현재는 전통적인 고딕 성당의 내부 모습을 보여준다.

맞아요. 그럴 땐 좀 서성거리다가 그냥 나오게 되지요.

이런 경우에 제가 드릴 수 있는 조언은 제대화에 집중하라는 겁니다. 제대화를 중심으로 접근하면 거대한 성당이라도 아주 효율적으로 감상할 수 있어요. 예를 들어 안트베르펜의 성모 마리아 대성당 내부에서도 이 점을 잘 느낄 수 있죠. 한가운데 중앙 제대가 자리하고 양쪽에 보조 제대가 놓여 있어요.

그런데 제대가 하나가 아니라 여러 개 있네요.

네, 맞습니다. 당시 성당 안은 여러 개의 공간으로 나뉘어 별도로 의식을 치를 수 있게 했어요. 그리고 이 공간마다 제대가 놓였어요. 앞 페이지 사진을 다시 보면 제대 세 개가 우리 눈에 들어오는데 이 중에서 가장 큰 것은 확실히 가운데 있는 중앙 제대입니다. 양쪽에 있는 보조 제대의 규모도 작지는 않아요.

흥미롭게도 세 제대 위에는 모두 그림이 올라가 있어요. 이것을 바로 제대화라고 합니다. 제대화는 이처럼 제대 위에 올려놓은 그림이나 조각을 말합니다. 일반적으로는 제단화라고 하는데 가톨릭 용어에서는 '제단' 대신 '제대'를 쓰기 때문에 제대화라고 부르는 게 보다 정확해요.

멀리서 바라본 성모 마리아 대성당, 안트베르펜 르네상스 시기에도 미술의 중심은 교회였다. 당시 많은 미술 작품들은 교회를 위해 제작되었다.

여기 있는 세 제대화 모두 루벤스의 작품입니다. 17세기 플랑드르 대가의 작품을 여기서 감상할 수 있는 거죠.

이런 유명한 작가의 작품을 여기서 한꺼번에 볼 수 있다니 정말 좋은데요.

루벤스 같은 대가의 작품을 원래 있던 곳에서 감상할 수 있어서 즐거움이 배가된다고 할 수도 있습니다. 바로 이런 점 때문에 저는 그 시대 성당에 들어갈 경우 제대화에 집중하라고 말씀드리는 거예요.

제대화

제대

안트베르펜 성모 마리아 대성당 중앙 제대의 모습 제대 위에는 루벤스가 1626년에 완성한 성모승천도가 자리한다.

당시 사람들은 성당을 꾸밀 때 의식의 중심이 되는 제대에 가장 많이 신경을 썼고 그 위에 올리는 제대화에 정성을 아끼지 않았어요. 결과적으로 제대화는 이 시기 교회 미술에서 가장 아름다운 미술이 되었죠.

이제 왜 제대화가 중요한지 좀 알 것 같아요. 성당 안에 들어가면 제대화가 단번에 우리의 눈길을 끄는 이유가 있군요.

그래서 이번 강의의 주제를 당시 교회 미술의 꽃이라고 할 수 있는 제대화로 삼았습니다. 이번 강의를 듣고 나면 제대화라는 새로운 세계에 눈뜰 수 있을 거예요.

| 제대화 이야기 |

제대화는 앞서 말씀드린 대로 교회 미술에서 비중이 크지만, 중요도에 비해 그 역사는 잘 알려지지 않았어요. 초기 사례도 모호하고 확실한 교리적 근거도 없기 때문입니다. 다만 미술사적으로 간략하게나마 정리해볼 수는 있어요.

예를 들어 초기 제대화는 다음 페이지의 사진에서처럼 아주 단순하게 등장합니다. 이때 제대 아랫단을 꾸미는 그림이 있는데 이를 '앞에 달린 제대화'라고 해서 '알타프론트altar front'라고 부릅니다. 그러다가 제대화는 점차 제대 아래에서 위로 이동해요.

제대화가 제대 위에 본격적으로 놓이게 된 이유는 성체성사의 중요

초기 제대화 알타프론트

초기 제대화와 알타프론트의 모습 상상도 제대 위에 놓인 손햄 파르바 제대화는 현재 영국 서퍽의 성모 교회에 있고 알타프론트 그림은 프랑스 파리의 클뤼니국립중세박물관에 있다. 1330~1340년경 만들어진 작품으로 추정된다.

성이 커졌기 때문일 겁니다. 13세기부터 미사에서 성체성사의 비중이 커지는데 이때부터 사제는 성체를 제대 위로 들어 신자들에게 보여주거든요. 기독교에서는 빵과 포도주를 예수의 몸과 피에 비유해서 성체라고 부릅니다. 성체성사라고 하면 그 빵과 포도주를 나누는 성사를 말하죠. 이때 실제로는 밀떡 같은 걸 사용하고요.

다음 페이지의 그림은 성체성사가 이뤄지는 바로 그 순간을 잡아냈습니다. 사제가 제대 앞에서 '예수의 몸'이라고 하면서 동시에 성체를 들어 올리는데 제대 위엔 제대화가 보이네요.

제대화 앞에서 사제가 직접 성체를 들어 올리는 모습을 보면 더욱 경건한 마음이 들었겠어요.

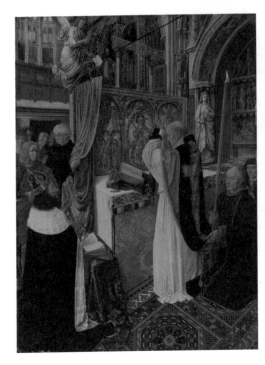

미사를 드리는 성 에지디오,
1500년경, 런던내셔널갤러리

그렇죠. 이 순간은 미사에서 가장 극적인 순간이라고 할 수 있습니다. 이외에도 여러 이유로 14세기부터 제대화가 교회 미술에서 본격적으로 제작돼요. 우리가 알고 있는 르네상스 패널화 중 상당수는 제대화였어요. 지금도 유럽의 미술관에 있는 중요한 종교화들은 거의 대부분 제대화로 쓰였을 가능성이 높습니다.

이 점을 염두에 두고 미술관을 가면 예전에 안 보이던 것들이 보이기 시작합니다. 제대화는 종교 의식에 맞춰서 만들어졌기 때문에 의미를 조금이라도 알고 볼 때와 모르고 볼 때 완전히 다르거든요.

그냥 나무판에 그린 그림이 아니라 제대 위에 올려놓고 모두가 기도를 드렸다고 상상하면 확실히 달라 보이겠네요.

그게 제가 늘 추천하는 가장 좋은 르네상스 미술의 감상법입니다. 미술관에서 제대화를 만나면 그 앞에서 벌어졌을 종교 의식을 상상해보는 겁니다. 구체적이면 구체저일수록 좋아요.

예를 들어 앞서 본 그림에도 나왔듯이 제대화 앞에서 사제가 성체를 들어 올리는 장면을 상상해보는 것도 좋습니다. 사제가 들어 올린 성체가 제대화와 오버랩되는 바로 그 순간을 상상하면 감동은 더 커지겠죠. 실제로 오버랩되는 바로 그 부분에 예수 그리스도나 성인의 몸이 그려진 경우가 많아요.

그럼 성체의 몸과 제대화 속에 그려진 몸이 겹쳐지는 거군요?

네, 그렇게 되면 '성체'의 의미가 더욱더 뚜렷해지겠죠? 제대화가 지녔던 의미가 확실하게 되살아납니다. 이게 제대화를 감상하는 가장 중요한 포인트입니다. 그럼 본격적으로 제대화를 살펴보러 가봅시다.

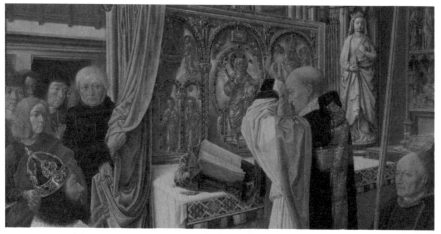

미사를 드리는 성 에지디오(부분), 1500년경, 런던내셔널갤러리

| 두폭화의 세계: 물링 제대화 |

일반적으로 제대화는 그림이 들어간 면의 개수로 구분합니다. 예를 들어 그린 면이 두 개면 두폭화, 세 개면 세폭화가 되죠.

면이 더 많은 경우도 있나요?

물론입니다. 면이 네 개 이상인 경우도 많은데 이때는 편의상 모두 다폭화라고 부릅니다. 이제부터는 두폭화부터 차근차근 르네상스 제대화에 대해 살펴봅시다.

방금 말씀드린 대로 두폭화는 본체가 양쪽 면으로 된 걸 말합니다. 윌튼 두폭화의 경우도 이처럼 양쪽 면으로 되어 있습니다. 그런데 윌튼 두폭화는 사이즈가 작아서 높이가 53센티미터이고, 폭은 74센티미터에 불과해요. 그렇기 때문에 윌튼 두폭화는 제대 위에 놓였다기보다는 개인 예배용으로 쓰였을 가능성이 높아요.

윌튼 두폭화, 1395~1399년경, 런던내셔널갤러리

에티엔 슈발리에　스테파노 성인　　　　　　　　　　성모

장 푸케, 믈룅 제대화, 1455년경 왼쪽은 베를린국립회화관에, 오른쪽은 안트베르펜왕립미술관에 소장되어 있다.

이에 비해 위에 보이는 믈룅 두폭화는 높이 93센티미터에 폭이 170센티미터 정도인 큰 그림이에요. 따라서 이 믈룅 두폭화는 성당에서 실제로 제대화로 사용했을 거예요.

지금부터 믈룅 제대화를 통해 두폭화에 대해 좀 더 알아보도록 하죠. 이 제대화는 당시 두폭화의 형식을 잘 따르면서 역사적 사건까지 담고 있어 흥미롭습니다. 먼저 왼쪽 패널을 보면 프랑스 궁정의 행정관이었던 에티엔 슈발리에와 그의 수호성인인 스테파노 성인이 자리하고 있어요. 그리고 오른쪽에는 성모와 아기 예수, 천사들이 그려져 있습니다. 스테파노 성인은 자기 상징물인 돌을 책 위에 얹어 들고 다른 손으로는 에티엔 슈발리에를 성모에게 이끌고 있네요.

장 푸케, 믈룅 제대화(부분), 1455년경, 안트베르펜왕립미술관(왼쪽)
아녜스 소렐의 무덤 조각(부분), 생 우르 성당, 15세기, 프랑스 로슈(오른쪽)

그러니까 왼쪽 패널에 있는 사람이 성모에게 예를 표한다는 거죠?
그런데 이 그림이 왜 그렇게까지 흥미롭다고 하는지 잘 모르겠네요.

믈룅 제대화 속 성모의 얼굴이 프랑스 왕 샤를 7세의 연인이었던 아
녜스 소렐로 추정되기 때문입니다. 믈룅 제대화 속 성모 얼굴과 아
녜스 소렐의 얼굴 조각 사진을 비교해 보세요. 서로 너무나 닮지 않
았나요? 아녜스 소렐은 암살당해 죽은 걸로 알려졌어요. 죽을 때에
샤를 7세의 아들을 임신한 상태였다고 합니다.
성모의 무릎에 앉은 아기 예수를 다시 보세요. 손가락으로 어딘가
를 가리키고 있어요. 성모의 배를 가리키는 걸 수도 있지만 에티엔
슈발리에를 가리키는 걸 수도 있지요. 어쩌면 양쪽 모두를 가리키
는 것일 수도 있겠네요.

무언가를 암시하려고 아기 예수의 손가락을 모호하게 표현해서 그 런지 그림이 더 의미심장해 보여요.

확실히 그렇죠. 아녜스 소렐을 곁에서 모셨던 에티엔 슈발리에는 자기가 모셨던 여인의 안타까운 죽음을 이런 식으로 표현한 걸로 보입니다. 성모와 아기 예수가 실제 인물과 섞이고, 실제와 상징이 서로 교차하는 건 15세기 북유럽 미술의 대표적인 특징이었습니다. 제대화에서 두폭화 형식은 15세기에 상당히 유행했어요. 두폭화가 두 개의 면으로 이루어졌다 보니 무엇보다 대구를 이루기에 좋았거 든요. 보통 플링 제대화처럼 한쪽에는 현실 세계를 그려 넣고, 다른 한쪽에는 천상 세계를 그려 넣었죠. 한스 멤링이 그린 아래의 작품 도 정확히 같은 형식입니다.

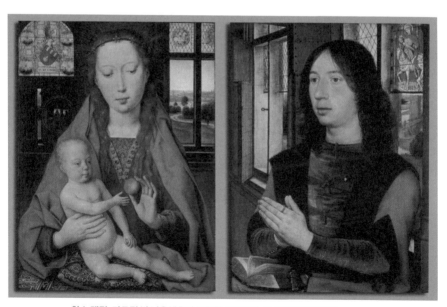

한스 멤링, 마르턴 반 니우엔호버 두폭화, 1487년, 성 요한 병원 박물관

이제 이런 두폭화 그림을 보면 어떤 그림인지 알겠어요. 오른쪽 사
람이 왼쪽에 있는 성모에게 기도를 드리는 거죠?

맞아요. 여기서 오른쪽 사람의 표정이 재미있
는데요. 눈에 초점이 없어 뭔가를 묵상하는 듯
한 표정입니다. 이렇게 기도하는 사람 앞에 실
제로 성모와 아기 예수가 있는 건 아니겠죠.
묵상하면서 성모와 아기 예수를 떠올리는 걸
로 보입니다.

이 시기 북유럽에서는 '데보티오 모데르나
Devotio Moderna', 즉 현대적 신앙이라고 해서
개인 묵상이나 영적 수련을 강조하는 분위기
가 널리 퍼졌습니다. 이 그림 속 남성은 이런
가르침을 충실히 따르고 있는 거죠.

『그리스도를 본받아』 표지, 1505년, 네덜
란드 출판본 토마스 아 켐피스가 15세기
에 썼다고 알려진 이 책은 개인 묵상이나
영적 수련을 북유럽에 널리 유행시켰다.

| 세폭화의 세계: 메로데 제대화 |

두폭화에서 한 폭을 늘려볼까요? 세폭화는 중앙에 그림이 자리하고
양쪽 날개에 그림이 각각 하나씩 들어갑니다.

그림이 한 개 더 늘었으니 담을 수 있는 이야기도 더 많아지겠네요.

패널이 세 개로 늘어나는 만큼 아무래도 그렇죠. 지금까지 본 작품

메트로폴리탄미술관 클로이스터스 분관에 전시된 메로데 제대화

중 가장 낯익을 만한 세폭화로 메로데 제대화가 있습니다. 이 제대
화는 사이즈가 약간 작아서 개인 묵상용으로 쓰였거나 규모가 작은
개인 예배당의 제대화로 쓰였을 거예요. 지금 메로데 제대화는 뉴
욕 메트로폴리탄미술관의 클로이스터스 분관에 소장되어 있습니다.
위 사진을 보세요. 보통 작품들을 전시하는 방식과는 조금 다르지
않나요?

벽에 걸지 않고 단 위에 그냥 올려놓았군요.

제대화가 원래 놓이던 방식대로 전시한 겁니다. 이런 전시 방식으
로 미루어 보면 미술관 측에서는 이 작품이 제대화로 사용되었으리
라 여긴다는 걸 알 수 있죠. 메로데 제대화는 세폭화의 구성을 아주
잘 따랐습니다.

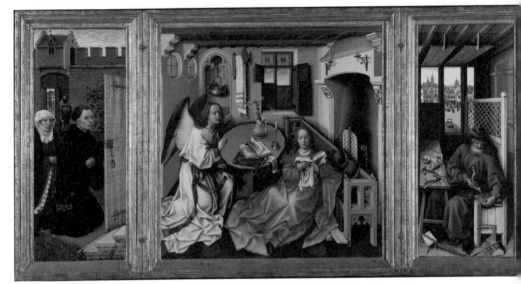

로베르 캉팽, 메로데 제대화, 1425년경, 메트로폴리탄미술관 클로이스터스 분관

위의 제대화를 보시면 중앙에 성모에게 예수를 잉태했음을 알리는
성모회보 장면이 그려졌습니다. 그리고 오른쪽 날개에는 예수의 아
버지인 요셉이 목수 일을 하는 장면을 넣어 주제를 보조해줍니다.

왼쪽에 있는 사람들은 기도하고 있는 듯한데 혹시 두폭화에서처럼
경배하는 사람을 담은 건가요?

맞아요. 바로 메로데 제대화를 후원한 기부자 부부입니다. 그런데
부인이 뒤로 밀려나 있네요. 기부자가 그림을 주문하고 제작하던
도중에 결혼을 한 것 같아요. 급하게 부인의 모습을 넣으려다 보니
한쪽으로 몰리게 된 거겠지요.

그럼 세폭화는 가운데에 가장 중요한 이야기를 넣고 양쪽에는 그걸 보조하는 내용이나 후원자 모습을 넣은 거라고 정리할 수 있겠네요.

그렇습니다. 메로데 제대화의 경우 그 구성을 잘 지켰고요. 여기서 오른쪽 패널 속 요셉의 모습이 흥미로워요. 요셉이 만들고 있는 건 다름 아닌 쥐덫입니다. 아래의 세부 그림을 보시면 창문에 이미 만들어놓은 쥐덫이 보이죠.

이 쥐덫은 예수가 훗날 악마를 물리친다는 걸 상징해요. 창문 바깥으로는 로베르 캉팽이 살았던 당시 도시의 풍경이 그대로 펼쳐집니다. 현실 세계와 이상 세계가 잘 어우러지는 북유럽 회화의 특징을 엿볼 수 있습니다. 그런데 세폭화 중에는 양쪽 패널을 마치 날개처럼 접었다 폈다 할 수 있는 경우가 많아요.

메로데 제대화의 오른쪽 패널 속 요셉의 책상(왼쪽) 메로데 제대화의 오른쪽 패널 속 배경(오른쪽)

| 접었다 폈다 할 수 있는 제대화 |

예를 들어 오른쪽에 보이는 슈테판 로흐너의 돔빌트 제대화가 바로 그런 형식입니다. 지금 우리는 성당에서 펼쳐진 모습만 주로 보게 돼요. 하지만 원래는 대부분 접혀 있다가 중요한 미사나 행사 때에만 펼쳐졌죠. 평소에 열린 상태를 보려면 기부금을 내야 했어요.

1520년 알브레히트 뒤러는 쾰른을 방문해 은화 두 냥을 내고 이 제대화를 열어 봤다는 기록이 있어요. 지금으로 치면 약 10만 원이 넘는 돈입니다.

이 기록에 따르면 뒤러는 슈테판 로흐너가 그린 제대화의 열린 모습을 보기 위해 돈을 냈다고 적었는데, 그 정도 거금을 내고 봐야 했다면 돔빌트 제대화였을 겁니다.

펼친 제대화를 한 번 보는 데 10만 원 넘게 들었다고요?

당시엔 이만한 볼거리가 없었을 거예요. 그러니 돈을 지불하고 제대화 안쪽을 열어 보는 일이 요즘 뮤지컬 공연을 보는 것과 비슷하지 않았을까요?

게다가 그 돈이 아깝지 않을 만큼 돔빌트 제대화는 크고 웅장합니다. 중앙 패널만 해도 높이 260센티미터에 폭이 285센티미터나 되거든요. 그걸 펼치면 폭이 두 배로 늘어나죠.

그럼 폭이 거의 5미터가 넘겠네요!

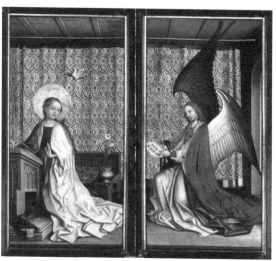

슈테판 로흐너, 돔빌트 제대화, 1440년대, 쾰른 대성당 위는 양쪽 덮개를 펼친 모습, 아래는 덮개를 접은 모습이다. 패널을 닫으면 성모희보 장면을 볼 수 있다.

상당한 규모죠. 여기서 한번 짚고 넘어가야 하는 점이 있는데, 지금 껏 소개해드린 북유럽 화가들은 활동했던 지역이 거의 정해져 있었 다는 겁니다.

예를 들면 얀 반 에이크는 브뤼헤, 로베르 캉팽은 투르네, 로히어르 반 데르 베이던은 처음엔 투르네였다가 나중에 브뤼셀로 이주해 활 동했지요. 슈테판 로흐너는 쾰른을 중심으로 활동했어요.

지금도 쾰른에 가면 그의 작품을 여러 점 만나볼 수 있어요. 로흐너 는 전체적으로 섬세하고 아름 다운 그림을 많이 남겼죠. 그 중에서도 돔빌트 제대화는 눈 여겨볼 만한 규모예요. 당시 라인강 하류의 길목에서 경제 번영을 누렸던 쾰른의 부를 상 징하듯 당당합니다.

쾰른의 위치

이렇게 거대한 제대화를 의뢰하려면 돈이 꽤 많이 들었을 듯해요.

돔빌트 제대화는 쾰른시가 의뢰한 작품입니다. 원래 쾰른 시청사에 딸린 예배당에 놓기 위해 만들어졌어요. 지금은 쾰른 대성당에 옮 겨져 전시되어 있죠.

그래서 이처럼 크게 만든 거군요. 쾰른시를 상징하는 제대화이니만 큼 당연히 크고 멋지게 만들고 싶었겠네요.

쾰른 대성당 1996년 유네스코 세계문화유산으로 등재된 쾰른 대성당은 세계에서 세 번째로 큰 고딕 양식의 성당이다. 라인강 강변의 언덕 위에 세워진 쾰른 대성당의 웅장한 모습을 보려고 매일 2만여 명의 여행객이 방문하고 있다.

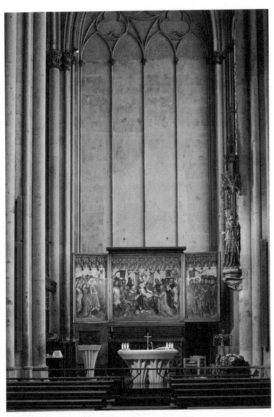

쾰른 대성당에 놓인 돔빌트 제대화

그렇게 된 거죠. 다음 페이지에서 중앙 패널을 다시 한번 볼까요? 중앙에는 동방박사의 경배 장면이 있고 왼쪽에는 우르술라 성인이, 오른쪽에는 제레온 성인이 배석합니다. 동방박사는 그 성물이 쾰른 대성당에 안치되어 있어서 오래전부터 쾰른의 수호성인이었고, 성 우르술라와 성 제레온은 모두 쾰른에서 순교했거든요. 성모자와 동방박사 뒤로 사람들이 잔뜩 서 있죠? 쾰른시를 운영했던 정부 위원들의 모습입니다. 모두가 무장을 했습니다. 언제든 자기 도시를 지키기 위해 싸울 수 있다는 듯 결연한 모습이죠.

이처럼 돔빌트 제대화는 쾰른의 수호성인뿐만 아니라 도시를 책임진 정부 위원들이 지녔던 자부심까지 담아낸 아주 독특한 그림입니다.

우르술라 성인 제레온 성인

슈테판 로흐너, 돔빌트 제대화, 1440년대, 쾰른 대성당

성모자 동방박사

쾰른시의 정부 위원들

동방박사 동방박사

슈테판 로흐너, 돔빌트 제대화 중앙 패널, 1440년대, 쾰른 대성당

| 다폭화의 세계: 헨트 제대화 |

앞서 말씀드린 대로 세폭화에서 폭이 더 늘어나면 네폭화, 다섯폭
화라고 하지 않고 다폭화라고 합니다. 아래에 보이는 헨트 제대화
는 가장 대표적인 다폭화예요.

아니, 화면이 몇 개나 들어간 건가요? 엄청난데요!

성 바보 대성당에 전시된 헨트 제대화

휘베르트 반 에이크·얀 반 에이크, 헨트 제대화(부분), 1432년, 성 바보 대성당

총 열두 개 패널로 구성됐죠. 다폭화는 이 같이 화면이 네다섯 개를 넘어서 헨트 제대화처럼 열몇 개씩 되기도 해요. 헨트 제대화는 북유럽 회화 중에서 가장 유명한 작품이라 할 만합니다. 얀 반 에이크와 휘베르트 반 에이크 형제가 그린 이 작품은 우리나라로 치면 거의 석굴암만큼 거대하고 중요한 그림이거든요.

석굴암과 비교되다니 그렇게 중요한 작품인가요?

충분히 그 정도로 인정할 만한 작품입니다. 그럼 지금부터 찬찬히 살펴볼까요? 헨트 제대화는 당시 헨트 시장이었던 요스 베이트가 성 바보 대성당에 놓을 제대화를 주문해 제작되었습니다. 15세기에 헨트는 브뤼헤와 경쟁 도시였어요. 앞서 얀 반 에이크가 주로 브뤼헤에서 활동했다고 말씀드렸는데요, 비록 헨트와 브뤼헤는 심하면

무력 충돌까지 마다하지 않던 경쟁 도시였지만 예술 교류는 계속
이어나갔던 듯합니다.

아무튼 1432년 헨트 제대화는 중앙 패널만 네 개, 양쪽 패널 각각
네 개씩 해서 총 열두 개 화면으로 완성됩니다. 양쪽 패널은 세폭화
처럼 접었다 폈다 할 수 있어요. 펼치면 높
이 3.5미터에 폭이 무려 4.6미터나 됩니다.
반 에이크 형제가 유화 기법으로 제작한 이
그림을 보면 얼마나 치밀하고 정교한지 경
이로움마저 느껴지죠.

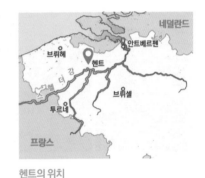

성 바보 대성당, 헨트 헨트의 위치

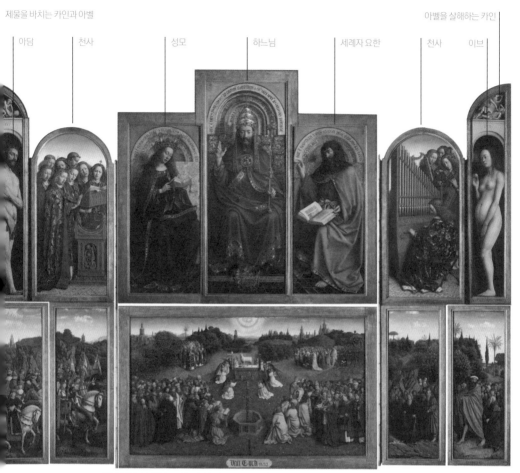

제물을 바치는 카인과 아벨

아벨을 살해하는 카인

아담　　천사　　　　성모　　　　하느님　　　세례자 요한　　　천사　　이브

휘베르트 반 에이크·얀 반 에이크, 헨트 제대화, 1432년, 성 바보 대성당

그런데 그림이 너무 많아서 어디부터 봐야 할지 잘 모르겠어요. 가
운데에만 해도 그림이 네 개나 들어갔고요….

우선 중앙에는 왼쪽부터 성모 마리아와 하느님, 그리고 세례자 요
한이 자리합니다. 바로 양옆에는 각각 성가를 부르며 악기를 연주
하는 천사들이 들어가 있어요.

가장 바깥쪽 패널에는 왼쪽에 아담, 오른쪽에 이브를 그렸어요. 아담과 이브의 머리 위로는 조그맣게 카인과 아벨의 이야기를 넣었습니다.

아담과 이브 머리 위에 있는 작은 공간도 놓치지 않았군요!

이 제대화에서 가장 흥미로운 부분은 하단 가운데에 있는 그림입니다. 흔히 '어린 양의 경배'라 불리는데, 제대 위에서 성스러운 양이 피를 흘리고 있습니다. 이를 아뉴스 데이Agnus dei라 해요. 라틴어로 데이는 신을, 아뉴스는 어린 양을 의미합니다. 즉 신의 어린 양이라는 의미죠. 제물로 바쳐지는 양처럼 예수가 인류를 위해 희생

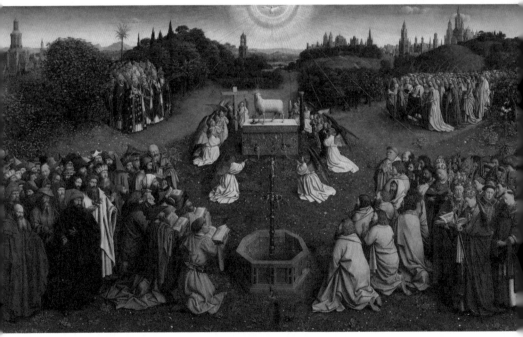

휘베르트 반 에이크·얀 반 에이크, 헨트 제대화(부분), 1432년, 성 바보 대성당

헨트 제대화 중 피 흘리는 양

했기 때문에 여기서 양은 예수를 상징합니다.

이 주제는 초기 기독교 시대부터 오늘날까지도 여전히 반복되는 핵심 주제 중 하나이지요. 제대를 둘러싸고 경배를 드리는 천사들 중에서 몇몇은 십자가, 가시면류관과 못, 채찍처럼 예수 그리스도의 고난을 상징하는 물건을 들고 있습니다. 여기서 양은 피를 흘리면서도 우리를 똑바로 바라보고 있습니다. 우리에게는 다소 낯선 상징들입니다만 당시 사람들은 이 양의 모습을 보았을 때 곧바로 경건함과 숭고함의 감정을 느꼈을 거예요.

이렇게 다 상징을 담은 만큼 그 아래 보이는 분수대도 보통 분수대는 아니겠네요.

네, 성수가 흐르는 분수대예요. 흐르는 성수가 사방으로 퍼져서 잔디밭이 마치 보석처럼 반짝입니다. 여기서는 이 분수대와 제대가

헨트 제대화에서 배경으로 펼쳐진 헨트 도시 풍경

일직선상에 놓여 있다는 데 주목해야 해요. 어린 양에서 시선을 위로 돌리면 둥근 빛을 발하는 하얀 비둘기, 즉 성령이 자리합니다. 그러니까 성수와 성령이 제대에서 만나면서 예수 그리스도의 성체성사가 지닌 신비를 그대로 보여주는 거죠.

성체성사가 지닌 신비라고요?

앞서 설명한 것처럼 성체성사에는 예수의 몸을 상징하는 밀떡, 곧 성체와 피를 상징하는 포도주가 반드시 들어가야 해요. 바로 제대에서 예수 그리스도를 상징하는 어린 양의 피와 몸이 성령, 성수와 만나고 있습니다. 예수의 몸과 피에 의해 충만해지는 세계에 대한 예찬의 메시지가 분명히 나타난 겁니다.

성령의 빛이 모든 걸 감싸는 가운데, 배경으로 헨트의 도시 풍경이 펼쳐집니다. 가장 성스러운 장면에 이 그림이 있는 도시의 모습이

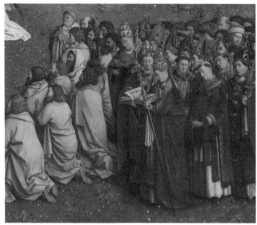

헨트 제대화에 등장하는 세 명의 교황 교황의 권위를 상징하는 삼중관을 쓰고 있다.

들어간 거지요.

헨트에 대한 자부심이 전해오는데요. 이런 엄청난 일들이 꼭 자기 도시에서 일어나는 것처럼 그렸네요.

이뿐만이 아니에요. 위를 보시면 교황이 세 명 보입니다. 1309년에 교황이 로마에서 아비뇽으로 거처를 옮기자 이에 불만을 가진 사람들이 따로 교황을 선출하는 일이 생기거든요. 이 시기를 교회 대분열 시기라고 합니다. 맨 오른쪽부터 마르티누스 5세, 알렉산데르 5세, 그레고리오 12세 교황으로 추정해요.

배경만 헨트로 잡은 게 아니라 당대 사회 모습까지 반영했군요.

그렇죠. 게다가 헨트는 교황과 긴밀한 경제 관계를 맺고 있었기에

교황권이 혼란에 빠지자 경제적으로 위축되었어요. 헨트 사람들은 그런 상황이 빨리 끝났으면 하는 소망 역시 이 제대화에 담아내고 싶었던 듯해요. 이렇듯 헨트 제대화는 종교라는 신비한 주제를 다루면서 당시 현실 문제에 대한 참여의 메시지도 전해줍니다.

패널 개수도 많은 데다 하나하나가 담고 있는 내용도 만만치 않네요. 솔직히 다폭화 앞에 딱 서면 뭐부터 봐야 할지 헤맬 것 같아요.

| 다폭화 쉽게 읽기 |

여기서 약간 도움이 될 만한 포인트를 짚어드릴게요. 이렇게 복잡한 그림을 만날 때에는 일단 중앙 패널을 중심으로 아래에서 위로 읽어나가 보세요. 다폭화도 종교화라서 결국 수직 배열에 의해 화면이 배치됩니다. 가장 중요한 내용은 우선 그림 중심에 놓고 거기서 다시 아래에서 위로, 때론 위에서 아래로 차례대로 자리를 잡아나가는 거예요.

이 점을 고려하면서 헨트 제대화를 다시 읽어봅시다. 중앙을 기준으로 보면 맨 아래에 분수가 있고, 바로 위에 제대와 성스러운 양이 있습니다. 그리고 양의 바로 위에는 비둘기 모양의 성령이, 그 위에는 성부가 당당히 들어갑니다.

그러니까 성수, 성자, 성령, 성부… 이렇게 일직선상으로 놓여 있다는 거죠?

성부

성자를 위한
왕관

성령

성스러운 양

제대

분수

휘베르트 반 에이크·얀 반 에이크,
헨트 제대화(부분), 1432년, 성 바
보 대성당

그렇죠. 성부의 발 바로 앞에는 왕관이 있습니다. 이 왕관은 성자, 즉 예수 그리스도를 위한 거겠죠. 성부, 성자, 성령을 성 삼위일체라 하죠? 헨트 제대화는 수많은 패널로 이루어졌지만 중앙을 중심으로 차근차근 보면 제대화가 의도한 메시지에 더 가까이 다가갈 수 있어요.

잘 읽어낼 수 있을지 걱정이 앞섰는데 가운데를 중심으로 보면 된다니까 자신감이 생겨요.

다행입니다. 그럼 이 기세를 몰아서 헨트 제대화의 닫힌 면도 살펴봅시다. 당시 사람들은 펼친 면이 아니라 닫힌 면을 주로 보았을 거예요.
다음 페이지를 보세요. 우선 하단 왼쪽과 오른쪽에는 헨트 시장이자 헨트 제대화의 주문자인 요스 베이트와 그의 아내가 경배하는 모습으로 그려졌습니다. 가운데에는 요스라는 이름과 연관된 성인인 세례자 요한과 사도 요한이 들어갔네요.

예언자
자카리아

에리트레아의
예언자

쿠마에의 예언자

예언자 미카

가브리엘
대천사

성모

헨트 시장
요스 베이트

헨트 시장의
아내 리즈베트
보를뤼트

세례자 요한

사도 요한

휘베르트 반 에이크 · 얀 반 에이크, 헨트 제대화의 날개를 닫은 모습, 1432년, 성 바보 대성당

그 위쪽에는 뭔가 이야기가 펼쳐지고 있는 것 같은데요?

네, 돔빌트 제대화의 닫힌 면처럼 성모희보 장면이 그려졌습니다. 왼쪽의 가브리엘 대천사가 성모에게 예수를 가졌다는 소식을 전하고 있습니다. 이 일이 헨트에서 벌어지고 있다는 듯 창밖으로는 헨트 도시 풍경이 그려져 있고요. 그 위로는 예수의 탄생과 구원을 예언했던 선지자들의 모습을 넣었습니다.

예수의 탄생을 예언했던 사람들 아래로 예수의 잉태를 알리는 장면이 펼쳐진다 하니 어쩐지 연결되는 느낌도 드네요.

| 헨트 제대화가 겪은 시련들 |

오늘날 헨트 제대화는 원래 있던 자리에서 성 바보 대성당의 북쪽 종탑 안쪽에 있는 별도의 방으로 옮겨졌습니다. 그것도 방탄유리 안에 놓인 채로요. 앞서 석굴암이라 비유한 것도 이런 이유 때문이기도 합니다. 실제로 가보시면 느끼시겠지만 정말 석굴암처럼 어둡고 성스러운 분위기를 자아내요.

유리 안에 놓인 것도 그렇네요. 방탄유리 안에 보관해야만 하는 심각한 문제라도 있나요?

역사적으로 헨트 제대화는 끊임없이 시련을 겪었습니다. 1803년에

헨트 제대화에서 도난당한 부분 1934년에 도난당한 부분이 비어 있다. 현재는 복제본이 끼워져 있다.

일어난 나폴레옹 전쟁 중에 이 지역을 점령한 프랑스군이 헨트 제 대화를 전리품으로 약탈해가서 루브르박물관에 전시한 일도 있었 어요. 1815년에 전쟁이 끝난 후에야 헨트로 돌아올 수 있었죠. 시련 은 계속되어 1934년에는 헨트 제대화 패널 중 두 점을 도난당하고 맙니다.

그림을 도둑맞았다고요? 되찾긴 했나요?

다행히 두 점 중 한 점은 찾았습니다. 찾지 못한 부분에는 지금 복 제본이 끼워져 있죠. 이후 제2차 세계대전이 일어나면서 헨트 제대 화는 또다시 시련을 겪는데, 히틀러는 이 그림을 약탈해 분해한 후 오스트리아 소금광산에 보관합니다. 명성도 명성이지만 긴 세월 동 안 끊임없이 풍파에 시달린 작품인지라 오늘날 방탄유리 안에 보관

제2차 세계대전 중에 헨트 제대화는 나치에게 약탈당해서 헨트를 떠나야 했다.

하는 게 납득은 갑니다.

사연을 들으니 이해는 가지만 그래도 아쉽긴 하네요.

헨트 제대화는 원래 있던 자리에서 감상할 때 비로소 제대화를 통해 주려고 했던 의도를 더 잘 파악할 수 있어서 더욱 안타깝죠.
다음 페이지의 그림을 보세요. 이 그림에서처럼 헨트 제대화는 원래 상단 오른쪽 창에서 들어오는 빛에 의해 형태가 드러나도록 그려졌어요. 그러니까 원래 있었던 장소에서는 햇빛 아래서 자연스럽게 형태가 드러나며 그림자가 지는 모습을 볼 수 있었겠죠.

그러면 확실히 좀 더 신비로워 보였을 것 같아요. 어쩐지 경건한 마음을 불러일으키기도 했을 테고요.

성 바보 대성당에 놓인 반 에이크 형제의 헨트 제대화, 1829년, 암스테르담국립미술관

이런 의견을 반영해 요즘엔 이 자리에 헨트 제대화의 복제본을 가져다 놓았습니다. 어쨌든 진짜 헨트 제대화는 지금 방탄유리 속에 있어서 제대로 감상하기 어렵습니다. 반 에이크 형제의 놀라운 필치를 주의 깊게 들여다보기가 불가능한 상황이지요.

직접 가서 봐도 원래 있던 자리에는 복제본이 놓여 있고 별도 공간

에 있는 원본은 방탄유리 안에 있으니 맥이 빠질지도 모르겠어요.

그런 면에서 오늘날 우리는 축복받은 건지도 모릅니다. 최근에 나온 고화질 도판을 통해 이 아쉬움을 어느 정도 해소할 수 있거든요. 아래의 세부 고화질 도판을 보세요. 직접 보는 것에 뒤지지 않을 만큼 반 에이크 형제의 정밀한 솜씨를 보여줍니다. 이건 직접 가도 볼 수 없는 디테일한 부분들이지요.

그럼 굳이 찾아가서 볼 필요는 없겠군요? 어차피 가도 잘 안 보일 거고…

휘베르트 반 에이크·얀 반 에이크, 헨트 제대화 중 성부의 옷자락(부분), 1432년, 성 바보 대성당

글쎄요. 가끔 제게 이처럼 고화질 도판이 나오는 세상에 굳이 시간과 돈을 들여 작품을 보러 갈 필요가 있는지 묻는 분들이 있어요. 그때 저는 늘 이렇게 되묻습니다. 사람을 사진으로 보는 것과 직접 만나보는 것이 같으냐고 말이죠.

작품을 사진으로 보는 것과 가서 눈에 담는 건 차이가 큽니다. 분명 고화질 도판이 주는 정보량은 엄청나죠. 그렇다고 실물을 대체할 수는 없습니다. 오늘날에도 반 에이크 형제가 그린 그림이 우리에게 주는 감동은 그 어떤 사진이나 복제품이 주는 것보다 강렬하지요.

휘베르트 반 에이크·얀 반 에이크, 헨트 제대화 중 아담 (부분), 1432년, 성 바보 대성당

르네상스 시기의 미술 작품 상당수는 성당을 장식하거나 채우기 위해 만들어졌다.
그중에서도 제대 위에 놓이는 그림이나 조각인 제대화는 당시 교회 미술의 핵심이었다.

교회 미술

성모 마리아 대성당 제대화, 성가대석 장식, 스테인드글라스 등 다양한 미술 작품으로 꽉 차 있음.

제대화

제대 위에 올려놓은 그림이나 조각.

등장 배경 13세기부터 미사에서 성체성사의 비중이 커지면서 성체를 제대 위로 들어올리기 시작해 제대가 중요해짐.

두폭화

양쪽 면으로 된 제대화.

형식 천상 세계와 현실 세계를 각각 그림. → 대구를 이루기 좋아 15세기에 유행.

• **믈룅 제대화** 실제와 상징이 교차하는 북유럽 미술의 특징이 고스란히 드러남.

• **마르턴 반 니우엔호버 두폭화** 개인 묵상과 영적 수련을 강조하는 데보티오 모데르나의 유행이 엿보임.

세폭화

세 폭으로 된 제대화, 주로 양쪽 날개를 열었다 닫았다 할 수 있는 형태.

중앙 패널	중심 이야기
양쪽 날개	기부자 초상, 중심을 보조하는 이야기

• **메로데 제대화** 현실 세계와 이상 세계가 섞이는 북유럽 회화 특징이 나타남.

• **돔빌트 제대화** 열었다 닫았다 할 수 있는 세폭화의 예시. → 중요한 행사 때에만 열렸기 때문에 평소에 열어 보려면 기부금을 내야 했음.

다폭화

세 폭을 넘어가는 모든 제대화.

헨트 제대화 중앙 패널 네 개, 양쪽 패널 네 개씩 총 열두 패널로 이루어짐.

• **중앙 패널** 성체성사의 신비와 당시 현실 문제에 대한 참여 메시지를 모두 넣음.

• **닫힌 패널** 기부자의 모습과 성모희보, 선지자를 담음.

⇒ 복잡해 보여도 위에서 아래로, 또는 아래에서 위로 차근차근 읽어나가면 제대화의 의도에 다가갈 수 있음.

종교에 있어서는 신성한 것만이 진실이며,

철학에 있어서는 진실한 것만이 신성하다.

— L. A. 포이어바흐, 『종교의 본질』

03 북유럽 교회 미술 결정판 베스트 5

**# 십자가에서 내리심 # 포르티나리 제대화 # 성 볼프강 제대화
예수 성혈 제대화 # 이젠하임 제대화**

지금까지 제대화를 형식과 구성에 따라 살펴보았습니다. 여기서 한 발 더 나아가 이번에는 북유럽 르네상스에서 중요한 제대화 다섯 점을 집중적으로 감상해볼게요. 앞서 본 제대화들도 중요하지만 지금부터 살펴볼 제대화들은 결코 놓쳐서는 안 될 명작들입니다.

결코 놓쳐서는 안 될 정도라니 기대되는데요.

이 다섯 제대화는 이후 북유럽 르네상스 미술에 엄청난 영향을 끼쳐요. 그뿐만 아니라 시간을 두고 찬찬히 살펴보면 이 시기에 미술이 어떤 의미를 갖는지 이해하는 데 큰 도움을 줍니다. 하나씩 살펴볼까요.

처음으로 우리 눈길을 끄는 작품은 로히어르 반 데르 베이던이 그린 십자가에서 내리심입니다. 지금 보시는 이 부분은 세폭화의 중앙 패널이었을 겁니다. 원래 양쪽에 날개가 있었을 텐데 지금은 사라져 전해오지 않아요.

직사각형 모양에 중간 부분이 툭 튀어나온 모습입니다. 이런 모양

로히어르 반 데르 베이던, 십자가에서 내리심, 1440년경, 프라도미술관 로히어르 반 데르 베이던은 로베르 캉팽의 제자로 그 화풍을 이어받았다. 베이던의 작품은 플랑드르 양식을 유럽 전역에 전달하는 매개 역할을 했다.

을 역T자형이라고 해요. 역T자형은 15세기 북유럽에서 꽤 유행합니다. 밋밋한 사각형보다 장식성이 뛰어나고 중앙이 강조되어 메시지를 전달하는 데 훨씬 효과적이었으니까요.

양쪽에 날개가 있었을 거라 들으니 어떤 내용이 들어갔을지 궁금하면서도 아쉬워요.

아쉽긴 하지만 남아 있는 중앙 패널 하나만으로도 충분히 흥미롭습니다. 이 작품은 뢰벤시 석궁 길드의 의뢰로 그려졌습니다. 작품 속에서도 그게 엿보여요. 양쪽 상단 모서리를 보세요. 석궁 길드를 상징하는 석궁이 들어가 있습니다.

정말 석궁이 맞네요! 어떻게 저기에 석궁을 넣을 생각을 했을까 신기해요.

석궁

십자가에서 내리심 중 모서리 석궁 부분 그림 양쪽 모서리에 석궁이 자리하고 있다. 예수의 흘러내리는 몸도 석궁을 연상시킨다.

화가는 이 석궁 장식이 좀 작다고 생각했는지 이 길드를 보다 적극적으로 암시해 그려 넣기도 했어요. 한가운데 있는 예수의 자세를 보세요. 몸을 중심으로 들어 올린 양팔의 자세가 마치 석궁을 연상시키지 않나요? 이 자세는 예수 바로 왼쪽 아래에 슬픔으로 실신한 성모에게서도 반복됩니다. 후원 단체를 아주 재치 있게 드러낸 거죠.

일단 이 작품 앞에 서면 거대한 사이즈에 압도당합니다. 이 그림이 어느 정도 크기인지 짐작이 가시나요? 폭이 2.6미터에, 높이가 2.2미터입니다. 그러다 보니 그림 속에 등장하는 인물들은 거의 실제 사람 크기로 그려졌어요.

모두 실제 사람 사이즈라고요? 아무리 그림이라 해도 그렇게 큰 인물들로 가득 차 있다면 조금 이상한 기분이 들 것 같은데요.

그냥 보통 그림이 아니라 조각처럼 사실적인 그림이라면 그런 기분이 더 강해지겠지요. 로히어르 반 데르 베이던은 이 인물들을 금색 배경 속에 꽉 채워 넣었어요.
이러한 구성은 아래의 디종 제대화를 보면 이해하기 쉬울 거예요. 이 제대화는 왼쪽처럼 닫혀 있는 그림 덮개를 열면 오른쪽의 조각상이 나오는 구조예요. 그러니까 덮개는 회화, 본체는 조각인 셈입니다. 이 구성은 당시에 조각이 회화보다 더 중요했다는 걸 보여줘요.

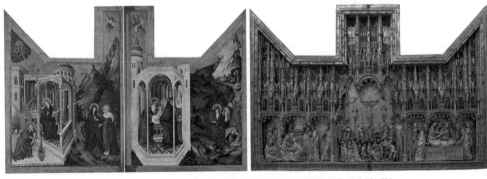

화가 멜키오르 브루델람(왼쪽)·조각가 자크 드 바르제(오른쪽), 디종 제대화를 닫은 모습과 내부에 있는 조각, 1390년대, 디종미술관

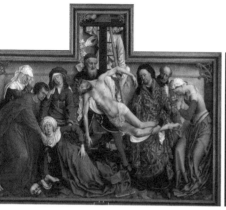

로히어르 반 데르 베이던, 십자가에서 내리심, 1440년경, 프라도미술관(왼쪽)
예수의 매장, 1440~1460년, 성 빈센티우스 성당, 벨기에 수아니(오른쪽)

조각이 당시엔 더 중요한 미술이었다고요?

네, 조각을 제작할 때 시간이나 재료비가 더 많이 들었기 때문입니다. 그런데 로히어르 반 데르 베이던은 그림이 조각에 뒤지지 않는다는 걸 작품을 통해 보여주고 싶었던 듯합니다. 당시 만들어진 같은 주제를 담은 조각상과 이 작품을 나란히 놓고 보면 그의 의도가 뚜렷해집니다.

이렇게 보니까 둘의 차이를 잘 못 느끼겠어요. 하나는 그림, 하나는 조각이라는 점만 빼놓고는요.

바로 그 점을 로히어르 반 데르 베이던이 의도한 겁니다. 그림으로 그려도 조각처럼 강렬한 효과를 낼 수 있다는 거죠.

| 연극처럼 연출해낸 그림 |

이 작품 속에는 당시 유행하던 종교극의 영향도 보입니다. 아래의
필사화를 보면 당시에 종교극이 얼마나 유행했는지 알 수 있어요.

지금 무슨 일이 벌어지고 있는 건가요? 이를 뽑으려는 건가요?

화가 장 푸케는 아폴로니아 성인 이야기를 다룬 종교극의 한 장면
을 그림에 담았습니다. 아폴로니아 성인은 이가 뽑히는 고문을 당
하다 순교해요. 지금 그림 속 무대 위에 바로 그 장면이 펼쳐지고
있어요. 성인 역을 맡은 배우 바로 옆에 파란 옷을 입고 왕관을 쓴
인물은 왕입니다. 연극을 보다가 답답했던지 객석에서 내려와 직접

장 푸케, 아폴로니아 성인의 순교(부분), 1452~1460년, 콩데미술관

글로브 극장, 런던 청교도혁명의 영향으로 왕정이 사라지면서 1642년에 폐쇄되었다가 1997년에 재개관했다. 기존 극장을 그대로 재현해 철제의자 대신 나무의자를 사용하고 있다.

스완 극장을 그린 요하네스 더 빗의 드로잉, 1596년(17세기 복제본), 위트레흐트대학도서관

지시하고 있네요. 그 옆에서 연출을 맡은 책임자가 왕이 지시한 내용을 가지고 지시봉을 든 채 배우들을 조율합니다.

왕이 직접 연극 무대로 내려와 이건 저렇게 해라 지시할 정도로 당시 사람들은 연극에 열광했군요.

맞아요. 그림 배경을 보세요. 이 연극을 보려고 많은 사람이 모였다는 게 한눈에 들어옵니다. 아랫단에는 평민들이, 윗단에는 귀족들이 자리해 있습니다. 위의 왼쪽 사진은 1599년에 만들어진 극장을 그대로 재현한 영국 런던의 글로브 극장입니다. 그 옆은 비슷한 시기에 런던 스완 극장의 연극 무대 장면을 담은 드로잉이에요.

시기는 좀 차이 나지만 관객석 위치 같은 게 아까 본 종교극 장면과 비슷하네요.

로히어르 반 데르 베이던, 십자가에서 내리심(부분), 1440년경, 프라도미술관

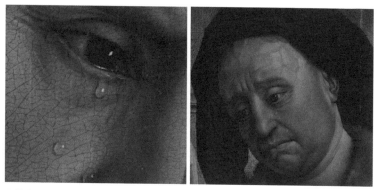

로히어르 반 데르 베이던, 십자가에서 내리심(부분), 1440년경, 프라도미술관 흐르는 눈물을 사실적으로 표현해냈다.

방금 본 장 푸케의 필사화와 아주 많이 닮았죠. 중세 때부터 종교 일화를 극적으로 풀어낸 종교극이 크게 유행했고, 이게 점차 오늘날과 같은 연극으로 발전해요.

그런데 저는 로히어르 반 데르 베이던의 그림이 어디가 연극적이라는 건지 잘 모르겠어요.

그럼 다시 로히어르 반 데르 베이던의 그림으로 돌아가 자세히 살펴봅시다. 인물의 성격이 각각 살아 있고, 표정과 옷차림도 개성이 넘치는데요. 성모를 보세요. 너무 큰 충격을 받은 나머지 쓰러져버렸습니다. 성모를 부축한 사도 요한도 많은 눈물을 흘린 탓에 눈이 빨갛게 부어올랐네요. 그 뒤에 선 여인은 완전히 목 놓아 웁니다.

슬퍼하는 방식이 제각각이군요. 어떤 사람은 목 놓아 울고 어떤 사람은 그냥 뚝뚝 눈물을 흘리기도 하면서요.

그렇죠. 이 그림의 사실성
은 등장인물이 보여주는
감정과 개성을 더 정확하
게 전달하는 데 초점이 맞
춰져 있어요. 여러 인물의
움직임에서 규칙성도 드러
납니다. 오른쪽에서 예수
의 다리를 든 인물의 몸동
작은 성모를 부축한 여인의

로히어르 반 데르 베이던, 십자가에서 내리심, 1440년경, 프라도미술
관 등장인물의 자세에 규칙성을 부여해 화면을 명확하게 연출했다.

자세에서 반복되고, 맨 오른쪽에서 고개를 숙인 여인의 자세는 맨
왼쪽에 있는 사도 요한의 자세에서 반복되는 식입니다.

앞서 예수와 성모의 자세도 반복된다고 하셨죠. 그게 석궁 길드를
상징한다고도 했고요.

이처럼 반복되는 자세는 화면에 규칙성과 균형감을 줘요. 그래서
이 그림은 열 명이나 되는 인물로 가득 차 있는데도 북적거리는 느
낌이 들지 않죠. 다시 말해 잘 연출된 연극의 한 장면 같습니다.
이 그림을 본 당시 사람들은 조각이 주는 사실감과 연극이 주는 극
적인 분위기를 동시에 느끼며 색다른 감동을 받았을 겁니다. 얀 반
에이크가 보여준 엄밀하고도 정숙한 분위기와는 완전히 다르죠.

저는 로히어르 반 데르 베이던의 인물들이 더 친근하게 느껴져요.
일단 슬픈 일이 있으면 이렇게 펑펑 우는 사람들이잖아요.

등장인물이 느끼는 감정에 더욱 몰입하게 되어서 그렇습니다. 이처럼 감정을 적극적으로 표현하는 게 이후 북유럽 미술에서 중요한 특징으로 자리 잡아요. 이런 점에서 로히어르 반 데르 베이던의 영향력은 얀 반 에이크에 결코 뒤지지 않는다고 평가할 수 있습니다.

| 이탈리아에서 가장 유명한 북유럽 그림: 포르티나리 제대화 |

북유럽에서는 이탈리아의 신기술을 배우고 싶어 했고, 마찬가지로 이탈리아도 북유럽의 신기술을 배우고 싶어 했다고 설명드렸죠. 다음으로 살펴볼 제대화는 북유럽에서 그려진 수많은 작품 중에서 이탈리아 미술에 가장 큰 영향을 끼친 작품입니다.

그 정도면 얀 반 에이크나 로히어르 반 데르 베이던의 작품일까요?

다음 페이지 그림을 보세요. 토마소 포르티나리에게 의뢰받아 휘호 반 데르 후스가 그린 포르티나리 제대화입니다. 피렌체 출신의 상인 포르티나리는 앞서 브뤼헤의 안젤름 아도네스에 대해 이야기할 때 잠깐 등장했지요. 메디치 은행의 브뤼헤 지점을 책임지면서 브뤼헤에서 거의 40년을 살았던 그는 그곳에서 활동하던 상인 안젤름 아도네스의 동료였습니다. 포르티나리는 고향인 피렌체로 돌아갈 때 기념으로 가져갈 그림을 자기가 일했던 브뤼헤에서 가장 활발하게 작업하던 화가에게 주문한 거예요.

휘호 반 데르 후스, 포르티나리 제대화를 닫은 모습, 1473~1478년경, 우피치미술관

휘호 반 데르 후스, 포르티나리 제대화를 펼친 모습, 1473~1478년경, 우피치미술관 중앙 패널에는 아기 예수를 둘러싸고 성모와 요셉, 목동들과 천사들이 경배하는 모습이, 양 날개 패널에는 무릎 꿇고 경배하는 포르티나리 집안사람들 뒤로 수호성인들이 서 있는 모습이 그려져 있다.

아마도 오랜 해외 생활을 압축할 만한 확실한 작품을 원했던 것 같습니다. 포르티나리 제대화는 세폭화 형식이라 열고 닫았을 때 보이는 모습이 다릅니다. 닫았을 때는 단색으로 그린 성모희보 장면이 펼쳐집니다. 이렇게 단색으로 그리는 걸 그리자유 기법이라고 해요. 꼭 조각 같은 느낌을 줍니다.

이 그림을 그린 화가도 로히어르 반 데르 베이던처럼 그림이 조각을 능가한다는 걸 보여주려 했던 겁니다. 그리고 단색 바깥면을 열어젖히면 본체가 모습을 드러냅니다.

바깥쪽과 확연히 대비되죠. 여기서 왼쪽 날개에 검은 옷을 입고 무릎 꿇은 사람이 주문자인 포르티나리입니다. 그 뒤에는 그의 두 아들이 함께 하네요. 오른쪽 날개에는 부인과 딸이 있습니다.

이 제대화는 사이즈도 어마어마해요. 높이가 2.7미터인데, 가운데 패널의 폭이 3.4미터라 날개를 완전히 펼치면 6.8미터에 이르죠.

포르티나리는 이 거대한 제대화를 배에 실어 바닷길을 통해 시칠리아를 거쳐 피사 항구까지 가져다 놓습니다. 피사에서부터는 아르노 강 물길을 통해 피렌체까지 옮겨요. 상당히 오랜 시간이 걸린 후에야 포르티나리 제대화는 1483년에 포르티나리가 원했던 대로 산타 마리아 누오바 병원에 속한 예배당에 도착합니다.

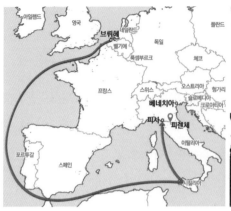

포르티나리가 제대화를 옮긴 경로 브뤼헤에서 시칠리아를 거쳐 피사까지는 바닷길로, 피사에서 피렌체까지는 아르노 강 물길로 옮겼다.

산타 마리아 누오바 병원, 피렌체 1483년 포르티나리 제대화는 이 병원에 속한 예배당에 놓였다가 훗날 옮겨져서 지금은 우피치미술관에 있다.

지금부터 포르티나리 제대화의 가장 중요한 부분인 중앙 패널을 살펴보려 하는데요. 이 그림이 이탈리아 미술에 얼마나 많은 영향을 주었는지를 엿보실 수 있을 겁니다.

| 북유럽 미술이 이탈리아 미술에 미친 충격 |

포르티나리 제대화의 중앙에는 예수의 탄생이 그려졌습니다. 막 태어난 예수에게 성모가 경배를 하고, 주변으로는 탄생을 축복하는 천사들과 요셉이 보입니다. 오른쪽 위에서는 예수의 탄생을 축복하기 위해 찾아온 세 목동이 경배를 드립니다. 이 작품이 제대화라는 걸 고려할 때 재미있는 부분이 하나 눈에 띄네요. 가운데 하단에 있는 꽃병과 꽃을 보세요.

휘호 반 데르 후스, 포르티나리 제대화(부분), 1473~1478년경, 우피치미술관 오른쪽 위 배경에는 천사가 목동들에게 예수의 탄생을 알리는 장면이 작게 들어가 있다. 그 소식을 듣고 목동들이 경배를 드리러 온 장면이 그 아래로 펼쳐진다. 시차가 나는 두 이야기를 한 화면에 담아낸 것이다.

아이리스인가요? 아주 섬세하게 그려졌네요. 꽃병도 예쁘고요.

네, 아이리스가 맞습니다. 유리잔에는 매발톱꽃이 담겨 있네요. 꽃병 뒤에는 밀짚 다발이 놓였습니다. 이 꽃들은 성모의 순수함과 다가올 예수의 죽음과 부활을 나타냅니다. 특히 밀짚은 성체성사를 상징하지요. 하지만 여기서 흥미로운 건 꽃병이 당시 유행했던 꽃병이라는 거예요. 그림 속 꽃병을 오늘날 남아 있는 스페인산 꽃병과 비교해 보면 거의 똑같아요.

아이리스 　　　매발톱꽃 　　　밀짚다발

포르티나리 제대화 중 꽃병 부분

스페인산 꽃병

꽃병에 그려진 무늬까지 정말 똑 닮았군요. 그런데 예수 탄생이라
는 성스러운 순간에 갑자기 일상적인 물건인 꽃병이 놓여 있는 것
이 좀 어색하게 느껴져요.

이 작품이 제대화라는 사실을 떠올려보세요. 제대 위에 작품이 놓
였을 때 지금 꽃이 그려진 부분 바로 앞에 실제 꽃이 놓였을 거예요.
그러면 그림 속 꽃이 실제 꽃처럼 보이기도 하고, 공간 자체도 그
림 속까지 확대되는 것처럼 느껴졌겠죠. 이런 화려한 꽃과 밀짚 다
발은 제대 위에 올라가면서 성체성사와 관련된 메시지를 더 강하게
전해줬을 겁니다.

제대에 놓일 꽃까지 생각해서 꽃병을 그려 넣었다니 생각지도 못했
어요.

도메니코 기를란다요, 목자들의 경배, 1485년, 산타 트리니타 성당, 피렌체

제대화는 그려진 당시에 어떻게 놓였을지 감안하면서 보면 새롭게 보이는 지점이 있지요. 포르티나리 제대화를 본 이탈리아 사람들은 꽤 충격을 받았을 겁니다. 이탈리아에서는 아직 낯선 기법이었던 유화로 그려진 거대한 작품인 데다가, 모든 디테일이 하나하나 살아 있었으니까요.

이탈리아 화가들이 놀랄 만했겠네요. 그런데 오늘날에도 새로운 뭔가가 나오면 거기에 관심이 쏠리고 그걸 따라 한 상품도 금방 나오고 그러잖아요. 이탈리아 화가들도 그랬나요?

도메니코 기를란다요, 목자들의 경배(부분), 1485년, 산타 트리니타 성당, 피렌체(왼쪽)
휘호 반 데르 후스, 포르티나리 제대화(부분), 1473~1478년경, 우피치미술관(오른쪽)

네, 이탈리아 화가들은 포르티나리 제대화를 보고 많이 놀랐던지 곧바로 이 작품을 흉내 내기 시작했어요. 이탈리아 화가 도메니코 기를란다요가 그린 같은 주제의 그림이 그 예입니다. 앞 페이지 그림을 보시면 기를란다요는 고대에 대한 지식을 적극적으로 드러냅니다. 마구간 기둥이 고대 로마 기둥 양식이고, 왼쪽 배경으로 개선문이 보입니다. 특히 구유까지도 고대 석관 모습이죠.

화면 오른쪽에 있는 목동 세 명의 모습에도 주목해봅시다. 포르티나리 제대화 속 목동들은 서로 다른 연령대에 맞게 주름과 수염, 핏줄까지 세세하게 묘사되어 있었는데요. 기를란다요의 목동들도 손등의 핏줄, 손가락 근육 세부까지 묘사되어 있어요. 이런 표현은 이탈리아에서는 아주 새로운 묘사였죠.

이탈리아 화가들은 원래 이렇게 그리지 않았다는 건가요?

물론 원근법이 발명되면서 이탈리아에서도 사실적으로 표현하는
게 중요해지긴 합니다. 하지만 북유럽과 관심사가 달랐어요. 이탈
리아 화가들이 원근법을 잘 적용한 공간에 해부학적으로 정확한 신
체를 넣으려고 했다면 북유럽 화가들은 피부, 머리카락, 주름 등 눈
에 보이는 세부를 얼마나 실감 나게 표현할지에 관심을 쏟았습니다.
기를란다요의 그림에서도 그런 부분들이 눈에 띕니다. 이게 포르티
나리 제대화가 이탈리아 회화에 끼친 충격이었습니다.

| 이탈리아의 영향을 받은 북유럽 그림: 성 볼프강 제대화 |

앞서 보여드린 제대화 두 점이 미술관에서 소장 중이라면 지금부터
살펴볼 나머지 세 점은 꽤나 독특한 장소에 놓여 있어요.
이 중 첫 작품을 보려면 우리는 오스트리아 북부의 작은 도시 장크
트볼프강으로 발길을 옮겨야 합니다. 이 작은 도시에 미하엘 파허
라는 화가이자 조각가가 만든 거대한 제대화가 있어요.

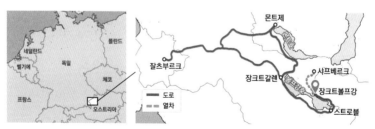

장크트볼프강의 위치 장크트볼프강은 잘츠부르크에서 버스를 타고 스트로블까지 간 뒤 거기서
버스를 한번 더 갈아타고 갈 수 있다.

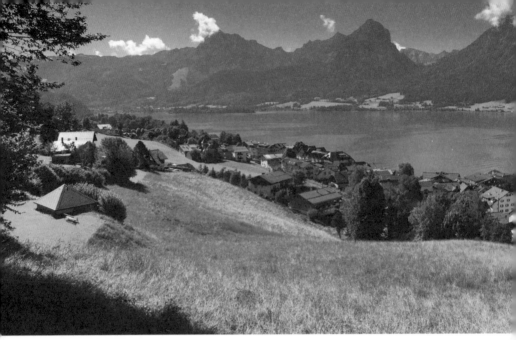

장크트볼프강 도시 한가운데 성 볼프강 성당이 자리하고 있다.

이 도시를 한번 둘러볼까요? 위 사진처럼 장크트볼프강은 샤프베르
크라는 알프스 산자락 풍경을 뒤로하고, 볼프강 호수를 마주한 아
름다운 도시입니다. 잘츠부르크에서 버스를 타고 스트로블까지 간
뒤 거기서 버스를 한 번 갈아타야 해서 가기는 좀 까다롭지만요.

이렇게 알프스와 호수가 어우러진 아름다운 풍경이 펼쳐질 걸 생각
하니 가보고 싶어지네요.

이 도시에 자리한 성 볼프강 성당은 볼프강 성인의 성물을 모신 곳
입니다. 볼프강 성인은 이 지역을 대표하는 성인으로 가난한 이들
을 헌신적으로 도왔기 때문에 대중에게 많은 사랑을 받았어요. 그
래서 15세기부터 여기에 엄청나게 많은 순례객이 몰려들었죠. 순례
객들은 순례도 하고, 풍경을 즐기기도 했을 거예요.

성 볼프강 성당에 전시된 성 볼프강 제대화

이런 풍경을 뒤로하고 성당 안으로 들어서면 미하엘 파허의 성 볼프강 제대화가 단번에 우리 눈길을 사로잡지요.

사진으로만 봐도 사이즈가 상당히 크고 정성도 엄청 들인 것 같아요.

성 볼프강 제대화는 1471년에 주문이 들어가 꼬박 10년 만에 완성된 작품입니다. 보신 대로 크기가 엄청납니다. 높이만 12미터가 넘어요. 이런 거대한 규모로 인해 우여곡절도 있었죠.

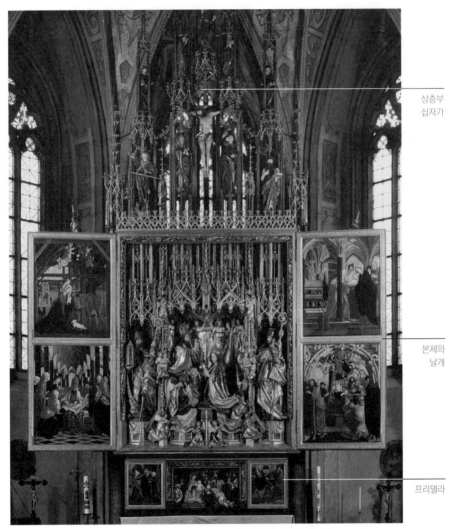

상층부
십자가

본체와
날개

프리델라

미하엘 파허, 성 볼프강 제대화 3단계, 1471~1481년, 성 볼프강 성당, 장크트볼프강

원래 미하엘 파허는 오스트리아 서부에 위치한 티롤에서 활동했는데 여기서 장크트볼프강까지 작품을 옮기는 게 만만치 않았다고 합니다. 그래서 제대화를 각 부분별로 분해해서 옮긴 뒤 다시 조립해야 했다고 해요.

확실히 작품을 옮기는 게 만만한 일은 아니었겠네요. 크기도 크기지만 구조도 복잡해 보여요.

성 볼프강 제대화는 지금 보이는 것보다 훨씬 구성이 복잡해요. 양 날개가 하나씩이 아니라 두 개씩, 그러니까 총 네 개 달렸거든요. 앞 페이지는 그중 3단계 장면이에요. 모든 날개를 다 펼친 모습입니다. 이 시기에는 중요한 행사 때에나 이렇게 모든 날개를 다 열었죠. 정리하자면 이런 다폭 제대화는 평소에 날개를 모두 닫은 상태로 공개됩니다. 이게 1단계죠. 두 쌍의 날개 중 한 쌍만 펼친 것은 2단계 장면인데, 주일 미사 때 볼 수 있어요. 마지막으로 대축일 때 모든 날개를 열어 중앙 패널을 보여줍니다. 바로 3단계 장면이지요. 그러니까 성 볼프강 제대화는 1, 2, 3단계를 보여주는 복잡한 구조를 지닌 제대화인 셈입니다.

설명을 들으니 더 복잡하게 느껴져요. 날개가 한쪽에 두 개씩 달렸다니 헷갈리기도 하고요.

단계별로 한 장면 한 장면씩 보시면 그렇게 어렵지 않아요. 다음 페이지부터 정리해뒀으니 지금부터 한 장씩 넘겨가며 봅시다. 제대화의 받침대 부분을 프리델라라고 하는데요, 성 볼프강 제대화에는 프리델라에도 그림과 장식이 들어갔어요. 게다가 제대화 상층부에 커다란 조각상과 장식물이 자리하고 있습니다. 앞 페이지에서 상층부에 자리한 십자가 조각상을 보세요. 십자가에 매달린 예수를 중심으로 양쪽에 성인들이 자리합니다.

미하엘 파허, 성 볼프강 제대화 1단계, 1471~1481년, 성 볼프강 성당, 장크트볼프강

위부터 아래까지 그림과 조각이 가득하네요! 그런데 그림과 조각이 들어간 받침대도 열리고 닫히나요?

네, 평소에는 여기도 닫혀 있어요. 다만 받침대 쪽은 날개가 한 쌍 뿐이라 보통 때와 주일 미사 때는 닫아두고, 중요한 행사가 있는 날에만 열었습니다.

이렇게 제대화를 공들여 복잡하게 만든 것만 봐도 볼프강 성인이 중요한 성인이었다는 게 전해져요. 그러고 보니 도시 이름도 성인 이름에서 따왔나 보네요?

미하엘 파허, 성 볼프강 제대화 2단계, 1471~1481년, 성 볼프강 성당, 장크트볼프강

맞아요. 장크트가 독일어로 성인이라는 뜻이라서 장크트볼프강을 직역하면 '볼프강 성인'이라는 의미입니다. 장크트볼프강에 몰려든 순례객들은 평상시에는 성 볼프강 성당에서 전부 닫힌 1단계 구성을 보았을 텐데요. 여기에는 볼프강 성인의 일대기가 네 장면으로 그려졌습니다.

그리고 날개를 한 번 펼치면 위와 같이 2단계 구성이 나옵니다. 여기선 예수 그리스도의 일생이 총 여덟 장면으로 펼쳐져요.

이제 날개를 한 번 더 펼치면 다음 페이지의 모습이 나옵니다. 중요한 행사일이나 대축일에 볼 수 있는 장면이죠. 이때에는 받침대의 날개까지도 엽니다.

미하엘 파허, 성 볼프강 제대화 3단계, 1471~1481년, 성 볼프강 성당, 장크트볼프강

가장 마지막에는 조각이 있네요. 이 시대에는 조각을 그림보다 더 중요하게 여겼다는 게 떠올라요.

평면인 그림이 나오다가 마지막에 입체인 조각이 나오면 사람들에게 더 감동으로 다가왔겠죠. 3단계의 중앙 패널에는 관을 쓴 성모를 중심으로 두 성인이 서 있는 모습을 조각해 넣었습니다. 다음 페이지를 보시면 더 쉽게 이해할 수 있어요. 왼쪽에 볼프강 성인이 서 있고 오른쪽에 베네딕토 성인이 서 있습니다. 양쪽 날개에는 성모의 일생이 그림으로 그려졌고요. 프리델라, 그러니까 받침대 안쪽에는 예수의 탄생을 경배드리는 동방박사의 모습이 조각되었어요.

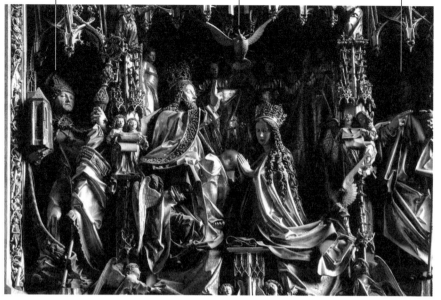

성 볼프강 제대화 중 성모의 대관식 장면

흔하게 볼 수 있는 모습은 아니었겠지만 한번 보기만 하면 그 감동은 정말이지 엄청났겠어요.

그림만 해도 총 스무 장면이고 그 안에는 금박을 입히고 채색까지 더한 조각이 들어갔으니 말할 것도 없었겠지요. 조각도 고딕 성당과 어울리도록 화려하게 장식되어 있고, 입체적인 데다 깊이감도 있어서 마치 연극 무대를 보는 것만 같습니다. 게다가 이 인물들이 모두 등신대 사이즈예요. 순례객들은 볼프강 성인의 성물을 보기 위해 이 성당에 왔을 텐데, 제대화 안쪽에 볼프강 성인과 베네딕토 성인이 실물 크기로 당당하게 자리하고 있다고 생각해보세요. 아마 이들이 느낀 종교적 감동은 어마어마했을 겁니다.

| 이탈리아에서 직접 원근법을 배워오다 |

한편 성 볼프강 제대화는 이탈리아의
영향을 받은 그림입니다. 미하엘 파허
가 활동한 티롤은 베네치아와 그리 멀
지 않았습니다. 파허는 베네치아에 가
서 당시 이탈리아 미술에서 일어난 혁
신을 직접 배워온 듯합니다.

티롤과 베네치아 사이의 거리

이탈리아 미술에서 일어난 혁신이라면 원근법을 말하는 거겠죠?

그렇습니다. 이 시기 이탈리아 화가들은 원근법에 정말 열중해 있
었습니다. 다음 페이지의 위쪽 그림은 베네치아의 화가 야코포 벨
리니가 그린 드로잉입니다. 동방박사의 경배를 그린 건데, 배경의
마구간을 보세요. 한눈에도 원근법에 맞춰 정확히 실측해 그렸다는
게 보이죠. 비슷한 주제를 그린 미하엘 파허의 그림에서도 야코포
벨리니의 그림 속 마구간 같은 건축물을 찾아볼 수 있어요.

건물 구조 하나하나는 잘 그린 것 같긴 한데 뭔가 어색하게 느껴져
요. 위에 붕 떠 있는 천사들이 뭘 하는 건지도 잘 알 수 없고요…

마구간의 천장 구조물을 모두 이으면 왼쪽 아래에 소실점이 모이긴
해요. 나름대로 익힌 원근법을 적극적으로 드러내 보인 거죠. 그런
데 말씀하신 대로 이 시도가 아직 안정되어 보이진 않습니다.

야코포 벨리니, 동방박사의 경배, 1430~1460년경, 루브르박물관

미하엘 파허, 성 볼프강 제대화 중 예수 탄생 장면, 1471~1481년, 성 볼프강 성당, 장크트볼프강

도메니코 기를란다요, 목자들의 경배, 1485년, 산타 트리니타 성당, 피렌체(왼쪽)
미하엘 파허, 성 볼프강 제대화 중 예수 탄생 장면, 1471~1481년, 성 볼프강 성당, 장크트볼프강(오른쪽)

소실점도 잘 지켰는데 왜 이리 느낌이 다른지 이해가 안 돼요.

이번에는 기를란다요의 그림과 나란히 보죠. 왼쪽 그림을 보세요. 앞쪽에 있는 두 기둥의 높낮이만을 달리해 시선이 변화했다는 걸 그저 암시했습니다. 반면 미하엘 파허는 화면 속 모든 요소를 소실점에 끼워 맞춘 듯 그려 넣었어요. 특히 아기 예수와 소까지도 소실점을 향한 선 위에 그려져 너무 의도적으로 보입니다.

원근법을 철저히 지키려다 보니 오히려 더 어색해졌네요.

그렇죠. 성모와 아기 예수, 소와 말 모두 좌측 구석으로 몰린 소실

점을 향해 너무 규칙적으로 딱딱 들어가 있어 오히려 부자연스러워 보이는 겁니다. 마구간 천장도 소실점에 정확히 맞춰 자리를 잡다 보니 위쪽에 있는 천사들이 하늘에서 내려오는지 건물에 갇혀 있는지 알 수 없게 되어버렸어요.

어려운 문제네요. 원근법을 지켜도 어색해 보이고 지키지 않아도 어색해 보이니까요.

이뿐만이 아닙니다. 원근법을 적용해 공간감을 정확히 구현했으니 이제 그 안에 들어간 인체 표현도 정확해져야죠. 이 점을 염두에 두고 미하엘 파허의 그림을 보세요. 성모의 좁고 길쭉한 체형은 기를란다요의 성모와 비교해 보았을 때 현실감이 떨어집니다.
미하엘 파허는 북유럽 화가인 만큼 세부 표현에 관심이 많아서 천사들의 화려한 옷자락이나 성모의 머리카락을 섬세하게 그려냈습니다. 그런데 여기서는 이게 원근법에 따른 공간 표현과 조화를 이룬다기보다 오히려 어수선한 분위기를 줍니다.

이전 것과 새것을 함께 잘 살리려다가 도리어 애매해졌군요. 퓨전 음식 중에 애매한 맛이 나는 음식이 많은 것처럼요.

그렇죠. 확실히 뭔가를 배우긴 배운 것 같은데 전체를 잘 아우르는 연출력이 아직은 부족하다는 느낌이 들죠. 여전히 과도기 단계라 할 수 있습니다. 이런 미숙한 부분들은 알브레히트 뒤러라는 혁신적인 작가의 등장으로 곧 말끔하게 해결됩니다.

| 새로운 혁신으로 |

아래는 바로 뒤러가 제작한 판화입니다. 화가로 보이는 두 사람이 원근법을 연구하는 장면을 담았습니다.

뭔가 열심히 연구하는 모습이 화가 같지는 않고 과학자처럼 보여요.

그만큼 화가들이 정확한 측정을 위해 몰두하고 있는 걸 볼 수 있죠. 뒤러는 1505년에 두 번째 이탈리아 여행에서 이러한 측정 방법을 배웠다고 알려져 있어요. 당시 레오나르도 다 빈치나 수학자 루카 파촐리를 직접 만난 걸로 추정됩니다. 이때 이들에게서 원근법에 대해 직간접적으로 배웠을 겁니다. 사실 시기를 보면 뒤러가 이 판

알브레히트 뒤러, 류트를 그리는 화가, 1525년

화에서 보여주는 원근법 실험이 선구적이라고 볼 수는 없습니다.

하긴 아까 미하엘 파허가 원근법을 직접 배워 와서 작품을 그린 게 15세기의 일이니까요. 이 판화는 한참 지난 16세기에 나온 거고요.

맞아요. 이탈리아에서는 이런 실험을 이미 오래전부터 시도하고 있었습니다. 그러나 이 같은 이탈리아의 과학적인 시선 처리가 북유럽이 지닌 독특한 표현력과 미묘하게 섞이면서 전혀 새로운 미술로 발전하지요.

서로의 강점을 파악한 뒤 그 점을 배우려고 했던 이탈리아와 북유럽의 시도는 처음엔 엇박자를 냈습니다. 그렇지만 16세기에 접어들면서 각자의 특징이 자연스럽게 스며들어 자기화가 됩니다.

이탈리아의 시각적 혁신과 북유럽의 섬세한 표현력을 소화한 뒤러가 보여주는 완전히 새로운 미술에 대해서는 뒤에서 살펴보도록 하겠습니다.

| 나무 조각으로 만들어진 제대화: 예수 성혈 제대화 |

앞서 북유럽 지역의 나무는 단단하고 밀도가 높아서 잘 뒤틀리지 않는다고 말씀드렸지요? 이렇게 나무 질이 좋은 만큼 나무 조각으로 만들어진 제대화를 하나 보려 합니다.

이번에는 오스트리아에서 국경을 넘어 독일 내륙 깊숙한 곳으로 이동해보죠. 바로 로텐부르크라고 부르는 남부 독일의 도시입니다.

로텐부르크 전경

지도를 보니 정말 독일 내륙의 한가운데에 위치
해 있네요. 처음 들어본 곳이에요.

독일에는 아름답고 역사적인 도시를 잇는 도로
들이 여럿 있습니다. 이 지도에서 보시는 대로
독일 남부 뷔르츠부르크에서 로텐부르크를 거
쳐 퓌센을 잇는 도로를 로맨틱 가도라고 합니
다. 고대 로마인들이 만든 이 도로를 따라 중세

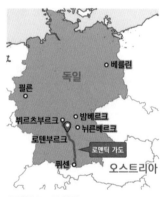

로텐부르크의 위치

풍 도시와 성곽이 이어져서 관광지로 아주 인기가 많죠.
여기서 중세 모습을 잘 간직한 로텐부르크는 반드시 들러야 할 도
시예요. 요즘도 독일인들이 여행 가고 싶은 도시를 뽑으면 1, 2위를
다툴 정도라고 합니다. 로텐부르크는 예로부터 순례객들이 잔뜩 몰
려드는 곳이었습니다.

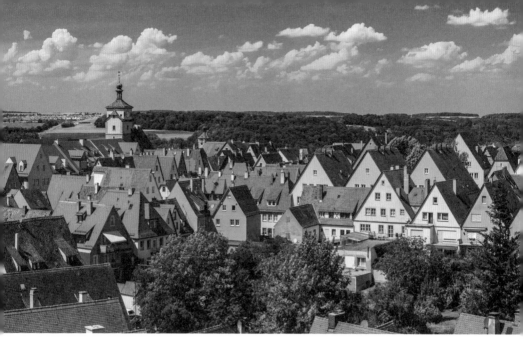

성 볼프강 성당처럼 여기도 유명한 성인의 성물을 갖고 있었나 보죠?

훨씬 엄청난 성물이 여기에 있었죠. 로텐부르크에 있는 성 야고보 성당에 예수 그리스도의 성혈이 있다고 알려져 있었거든요. 성혈은 성스러운 피라는 뜻인데요, 예수가 십자가에 매달렸을 때 흘린 피를 가리킵니다. 이게 진짜라면 어떤 것과도 비교할 수 없을 정도로 대단한 성물이었겠죠.

십자가에 못 박혔을 때 흘린 피라고요? 그게 정말 로텐부르크에 있었나요?

글쎄요, 100퍼센트 확증할 수는 없지만 중세 사람들은 이 성물을

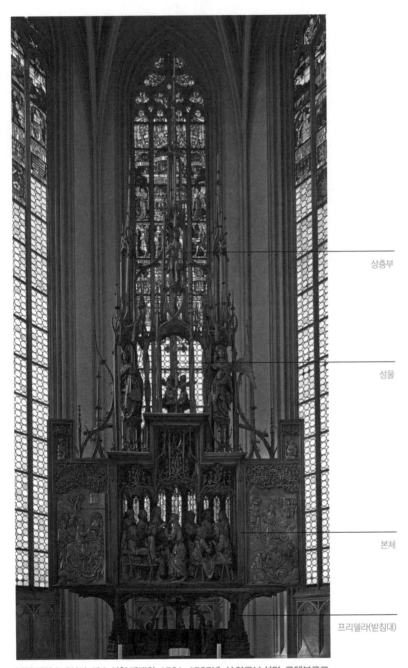

상층부

성물

본체

프리델라(받침대)

틸만 리멘슈나이더, 예수 성혈 제대화, 1501~1505년, 성 야고보 성당, 로텐부르크

성혈 세 방울이
들어간 십자가

예수 성혈 제대화 위쪽의 십자가

믿었어요. 그래서 성혈을 보기 위해 로텐부르크로 순례를 떠났고요.
앞 페이지의 작품이 바로 이 엄청난 성물인 예수의 성혈을 보관하
는 제대화입니다.

제대화 위쪽을 자세히 보시면 십자가가 있어요. 가운데에 수정이
박혀 있죠? 그 안에 성혈 세 방울이 들어가 있다고 합니다.

그런데 성혈을 보관하는 제대화치고는 그렇게 화려하진 않은 것 같
아요. 앞서 본 것들 중엔 황금이 들어간 작품이 많았는데 이건 그냥
밋밋하네요?

그렇게 느낄 수도 있겠네요. 앞서 본 성 볼프강 제대화만 해도 금박

을 입히고 색도 칠했으니까요. 하지만 예수 성혈 제대화도 나름대로 멋을 부렸습니다. 십자가 주위를 보세요. 천사들은 가늘고 긴 몸에 치렁거리는 옷을 입었어요. 일렁이는 옷 주름이 깊은 그림자를 만들면서 극적인 느낌마저 줍니다.

가늘고 길어서 그런지 뒤에 있는 창문과 잘 어우러지는 것 같아요.

잘 보셨습니다. 실제로 이 제대화는 고딕 성당과 잘 어울리도록 디자인되었어요. 고딕 성당은 천장이 위로 솟은 데다 창문도 위로 갈수록 점점 뾰족해지는 첨두아치 모양이라 전체적으로 상승하는 느낌을 줘요. 제대화 윗부분은 마치 타오르는 것처럼 보입니다. 제대화 중앙 패널 부분도 보시면 역T자형이에요. 역T자형은 가운데가 위로 튀어나와 있어서 역시 상승하는 느낌을 주죠.

기왕 화려하게 장식하려면 금박을 입히거나 색을 칠해도 괜찮았을 듯한데요.

그런 관점에서 본다면 확실히 예수 성혈 제대화는 금박이나 색이 없어 절제된 느낌이 강합니다. 이 제대화를 만든 틸만 리멘슈나이더는 로텐부르크에서 그리 멀지 않은 뷔르츠부르크에 살면서 활발하게 활동했던 조각가입니다. 상당히 성공해서 나중에는 뷔르츠부르크의 시장의 자리에 오르기까지 해요.
그런 리멘슈나이더가 가장 집중했던 게 바로 나무 조각이었어요. 대리석이나 다른 재료들도 잘 다뤘지만 기본적으로 나무에 집중했

틸만 리멘슈나이더, 예수 성혈 제대화, 1501~1505년, 성 야고보 성당, 로텐부르크

던 만큼 이 재료 자체의 느낌을 잘 살려내고자 했던 겁니다.

자기가 집중한 재료를 있는 그대로 드러내 보이려 했다는 게 멋있
네요. 자신감도 느껴지고요.

그렇죠. 이제 제대화를 다시 살펴볼까요? 위의 예수 성혈 제대화는
세 폭으로 이루어져 있습니다. 중앙에는 최후의 만찬 장면이 입체
조각으로 들어갔어요. 왼쪽 날개에는 예루살렘에 입성하는 예수의
모습이 부조로 새겨졌고, 오른쪽 날개에는 죽기 전날 겟세마네 동
산에서 마지막 기도를 하는 예수의 모습이 펼쳐집니다. 여기서 가
장 주목할 부분은 역시 가운데에 있는 최후의 만찬 장면입니다.

예수가 잡혀가기 전에 마지막으로 제자들과 식사하는 장면이군요.
여기서 예수는 이들 중에 배신자가 있다고 말하죠.

맞습니다. 바로 그 순간이죠. 그럼 여기서 예수를 팔아넘긴 배신자
유다는 어디에 있을까요? 열두 제자를 보시면 이 중 한 사람만 화면
중앙에 덩그러니 혼자 서 있어요. 바로 이 사람이 유다입니다. 조각
가는 유다를 따로 빼낼 수 있도록 별도로 조각했다고 합니다. 보기
싫을 땐 언제든 빼버릴 수 있게 한 거죠.
시선을 뒤쪽으로 옮겨보면 배경에 자리한 창문이 투각 기법으로 되
어 있어요.

투각 기법이라고요? 조각 기법 중 하나인가요?

예수 성혈 제대화 중 최후의 만찬(부분)

예수 성혈 제대화의 뒷면

그렇습니다. 투각 기법은 원하는 문양 부분만 남겨두고 나머지는 도려내는 기법입니다. 예수 성혈 제대화는 배경 부분을 도려냈어요. 그리고 도려낸 부분에 실제처럼 창을 집어넣어 빛이 조각 뒤에 쏟아져 내리도록 만들었죠. 성당의 실제 창문이 아니라 조각의 일부입니다. 그러면 조각상의 윤곽선이 강조되어 환상적인 분위기를 연출합니다.

창문을 자세히 보세요. 꼭 황소의 눈처럼 보이는 작고 동그란 유리창이 있죠? 제대화 뒷면을 보시면 더 이해가 잘되실 거예요.

아, 정말이네요. 작고 동글동글한 유리창이 많이 있어요.

성 야고보 성당에 가시면 깜짝 놀라실 수도 있어요. 방금 본 제대화 속 창이 성 야고보 성당의 창문과 똑같이 생겼거든요. 성당의 창이 제대화 속에도 들어가 있으니 실제 공간과 조각 속 공간이 곧바로 연결되는 겁니다. 이처럼 두 공간이 교류하면서 조각에 사실감을 불어넣죠.

게다가 조각된 열두 제자의 모습은 평범해 보이는 한편 개성이 잘 잡혀 있습니다. 이 때문에 열두 제자들은 마치 1500년 전후에 북

유럽 어느 도시에서나 충분히 볼 수 있었을 법한 사람들의 모습이 에요.

나무라는 재료를 그대로 드러내려 했다는 점도 그렇고, 등장인물들도 실제 인물처럼 표현했다는 점도 그렇고 이 조각가는 정말 사실 그대로를 보여주려 했나 봐요. 이런 게 북유럽에서는 아주 중요했나 보네요.

현실을 다듬거나 미화하지 않았기에 어떻게 보면 거칠어 보이기도 하지요. 비슷한 시기에 이탈리아에서 제작된 레오나르도 다 빈치의 최후의 만찬과 비교해 보면 이런 점이 더 잘 느껴집니다.

| 좀 더 웅성거리게, 좀 더 어수선하게 |

다음 페이지의 위쪽은 틸만 리멘슈나이더의 조각이고, 아래는 레오나르도가 그린 그림입니다. 저는 이 두 작품을 나란히 놓고 여기서 어떤 작품이 더 새롭게 보이는지 종종 묻곤 합니다. 어떻게 보이시나요?

어쩔 수 없겠지만 레오나르도의 그림이 더 새로워 보이는 건 사실이에요. 뭔가 더 안정적으로 보이고요.

아래 레오나르도의 그림은 이탈리아에서 새롭게 만들어지고 있던

고전 전통을 잘 보여줍니다. 등장인물부터 배경 공간까지 모든 게 질서정연하고 논리적으로 정제되어 있죠.

이와 비교했을 때 위쪽 조각은 중세 조각의 전통을 여전히 충실하게 따랐습니다. 이런 이유에서 틸만 리멘슈나이더의 작품 세계가 더 낡고 뒤떨어져 보일지 모르겠습니다. 하지만 레오나르도의 그림

틸만 리멘슈나이더, 예수 성혈 제대화 중 최후의 만찬, 1501~1505년, 성 야고보 성당, 로텐부르크

레오나르도 다 빈치, 최후의 만찬, 1495~1498년경, 산타 마리아 델레 그라치에 수도원, 밀라노

에서는 잘 느껴지지 않는 구체성이나 신앙심을 극도로 고양하는 강렬한 표현력을 생각하면 이 조각상도 결코 만만히 볼 작품이 아니에요.

사람을 이렇게까지 생생하게 표현했다는 게 신기하긴 한데 그래도 저는 레오나르도 다 빈치의 세계에 좀 더 끌려요.

물론 북유럽 사람들도 레오나르도가 만든 세계에 점점 매료됩니다. 이탈리아 미술은 앞서 말씀드린 대로 질서정연하죠. 등장인물들은 좌우로 아름답게 배치되었고 공간은 명쾌합니다. 인간과 인간을 둘러싼 모든 것들이 다 질서정연하게 자기 위치에서 각자 논리를 가지고 자리 잡고 있어요.
반면 틸만 리멘슈나이더의 세계는 그보다는 좀 더 웅성거리고 어수선해 보입니다. 그래도 이야기 전달력이나 인물들이 보여주는 구체성만큼은 이탈리아 미술이 갖지 못한 또 다른 표현 방식입니다.

| 작품만이 살아남다 |

여기서 틸만 리멘슈나이더의 마지막 시기에 대해 조금 더 이야기해드려야 할 것 같습니다. 이때는 종교개혁의 열풍이 불기 시작하던 시기였습니다. 틸만 리멘슈나이더가 활동했던 뷔르츠부르크는 종교개혁을 찬성하는 쪽에 섰다가 나중에 다시 반대하는 입장으로 돌아섭니다. 리멘슈나이더는 이렇게 정세가 급변하는 시기에 시장 자

리에 오르는데, 바로 이 시기에 농민전쟁이 일어납니다. 마르틴 루터의 사상을 접한 농민들이 변화를 요구하며 들고 일어선 거예요. 리멘슈나이더는 가톨릭 편을 들지, 농민군 편을 들지 갈팡질팡하다가 농민군의 손을 들어줘요. 그런데 전쟁은 농민군의 패배로 끝이 납니다. 이 여파로 리멘슈나이더는 체포돼 고문당했고, 이후 거의 반신불수 상태가 되어 더 이상 조각 일을 할 수 없게 되었어요.

조각가였던 사람이 작품 활동을 할 수 없게 되었다니 안타깝네요. 혼란스러운 시대에 출세한 게 도리어 화가 되었군요.

그렇죠. 한 도시를 대표하는 조각가였던 틸만 리멘슈나이더는 이렇게 고통 속에서 생을 마감합니다. 하지만 혼돈의 시기를 겪었음에도 종교개혁 와중에 진행된 우상 파괴 운동 속에서 리멘슈나이더의 작품은 살아남습니다.

틸만 리멘슈나이더의 작품이 특별했던 걸까요?

당시에는 울긋불긋한 채색 조각이 유행했어요. 성상들도 화려한 채색 조각이 많았죠. 그러나 보셨듯이 틸만 리멘슈나이더는 채색을 하지 않고 나무라는 재료의 느낌을 그대로 살리려고 했어요. 리멘슈나이더의 조각은 화려한 채색 조각들과 달리 절제되어 보였을 겁니다. 이 점 덕분에 우상 파괴 운동의 참화에서 살아남을 수 있었죠. 여기서 눈여겨볼 점이 하나 더 있습니다. 이 조각 안에는 사회 구성원들의 모습이 아주 생생하게 묘사되었지요. 이 작품은 당시 사람

들이 보기에 종교적 우상이라기보다는 그저 자기들 삶의 일부처럼 보였을 거예요. 그러니 어떻게든 보호하려고 했을 테죠.

정말이지 삶과 작품 세계가 모두 파란만장하네요.

리멘슈나이더의 작품은 이후 사람들에게도 솔직하고 진정성 있게 다가갔을 겁니다. 이런 이유에서 틸만 리멘슈나이더가 보여주는 미술은 언제나 매력적으로 보입니다.

| 북유럽 제대화의 결정판: 이젠하임 제대화 |

이제 마지막으로 제대화를 하나 더 살펴보러 갑시다. 프랑스의 자그마한 도시로 발길을 옮겨볼까요? 콜마르라는 곳인데, 여기에 가면 지금까지 살핀 제대화의 세계를 총정리해줄 만한 작품을 만날 수 있습니다. 바로 마티아스 그뤼네발트의 이젠하임 제대화입니다.

지금까지 본 제대화를 총정리해주는 작품이라니 기대가 되는데요.

충분히 기대에 답할 만큼 강렬한 작품이에요. 이 제대화는 원래 이젠하임이라는 도시의 성 안토니우스 수도원에 놓여 있었어요. 그런데 이 수도원이 없어지면서 인근 도시인 콜마르로 옮겨졌죠.
지금은 콜마르의 운터린덴미술관에 전시되어 있습니다. 성 볼프강 제대화가 있는 장크트볼프강, 예수 성혈 제대화가 있는 로텐부르

크, 이젠하임 제대화가 있는 콜마르까지 모두 아름다운 도시들입니다. 멋진 작품도 보고 고풍스러운 중세 도시까지 둘러볼 수 있죠.

꼭 당시 순례객이 된 기분입니다. 그 시대에는 멀리 여행 떠나는 게 훨씬 어려웠던 만큼 간 김에 이것저것 실컷 즐기려 했겠죠?

장크트볼프강으로 가는 길만큼이나 콜마르로 가는 길이 쉽지는 않습니다. 이젠하임 제대화가 원래 있었던 이젠하임이나 콜마르는 프랑스와 독일의 접경지대인 알자스로렌 지방에 위치합니다. 알자스로렌 지방을 두고 프랑스와 독일이 영토 분쟁을 벌였다는 이야기를 들어보셨을 거예요.

맞아요. 알퐁스 도데의 『마지막 수업』이 그런 배경을 다뤘죠.

알퐁스 도데의 소설은 알자스로렌 지방이 독일로 넘어가면서 마지

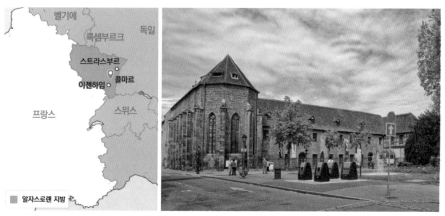

콜마르의 위치(왼쪽) 운터린덴미술관(오른쪽) 이 미술관은 중세 수녀원을 개조해서 지어졌다. 당시 예배당으로 쓰였던 고풍스러운 전시실 안에 이젠하임 제대화가 전시되어 있다.

막 프랑스어 수업을 하는 이야기죠. 이 지방은 상황에 따라 프랑스에 속했다 독일에 속했다 하다가 제2차 세계대전 이후 완전히 프랑스에 속합니다. 이젠하임 제대화도 지금 프랑스에 있습니다만 그걸 그린 그뤼네발트는 독일 출신 작가예요. 아무튼 기차로 콜마르에 가려면 일단 스트라스부르 같은 큰 도시에서 갈아타야 합니다.

직접 가는 기차가 없는 곳인가요? 정말 가는 길이 번거롭겠네요.

걱정하지 마세요. 스트라스부르 같은 도시도 아주 아름다워서 잠시라도 둘러볼 가치가 있거든요. 특히 중세의 불가사의 중 하나로 알려진 거대한 대성당이 있어요. 스트라스부르 대성당을 본 뒤 콜마르로 향하면 타임머신을 타고 중세로 되돌아간 듯한 풍경을 마주하게 됩니다. 그 중심에 바로 이젠하임 제대화가 있죠. 운터린덴미술관은 중세 수녀원을 미술관으로 개조한 곳입니다.

스트라스부르 전경 대성당이 도시 중앙에 우뚝 서 있다. 왼쪽으로 라인강의 지류가 보인다.

아래 사진처럼 수녀원 예배당을 전시실로 쓰는데 바로 이 전시실 한가운데에 이젠하임 제대화가 놓여 있어요. 지금은 감상하기 쉽게 높이를 약간 낮춰 전시하지만 원래는 이보다 높은 제대 위에 놓았어요. 그러니 당시에는 조금 우러러보아야 했을 거예요. 규모도 커서 중앙 패널 높이가 2.7미터에 폭은 3미터가 넘습니다. 날개 패널은 하나당 폭 75센티미터로 양쪽을 펼치면 폭이 4.6미터나 됩니다.

운터린덴미술관의 내부
도미니크 수녀회에 속한 13세기 예배당을 전시실로 사용하고 있다.

그렇게 큰 제대화를 우러러봐야 했다니 당시 사람들은 지금 우리가 상상할 수도 없을 감회를 느꼈을 것 같아요.

아마 그랬을 겁니다. 이 제대화에 그려진 그림이 내뿜는 강렬함도 한몫을 했을 테고요. 오늘날 운터린덴미술관에 가시면 이젠하임 제대화가 각 단계마다 나뉘어 있습니다. 성 볼프강 제대화를 떠올리시면 이해하기 쉬워요. 이젠하임 제대화는 원래 성 볼프강 제대화와 비슷한 구조를 가진 다폭화였거든요.

비슷한 구조라면 날개가 두 겹인 거 말인가요?

그렇습니다. 양쪽 날개가 두 겹인 데다 마지막 단계인 3단계 장면에 이르면 조각상이 나타난다는 것까지 같습니다. 지금은 운터린덴미술관에서 각 단계별로 달라지는 그림을 알아보기 쉽도록 오른쪽의 사진처럼 나눠놓았고요.

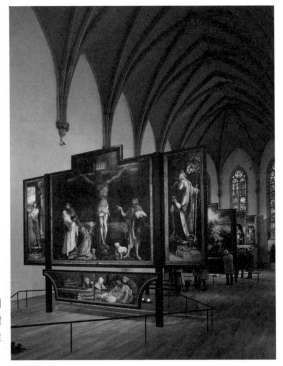

이젠하임 제대화의 구조 원래는 양 날개 패널이 두 쌍씩 달리고 가장 안쪽에 조각상이 등장하는 구조였으나 현재는 따로따로 분리해 전시하고 있다.

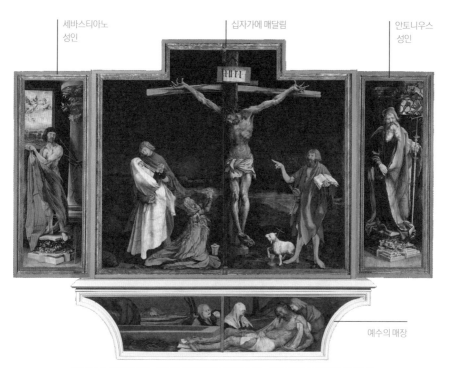

예수의 매장

마티아스 그뤼네발트, 이젠하임 제대화 1단계 모습, 1515년경, 운터린덴미술관

| 3단계 구성으로 된 제대화 |

위 장면은 날개를 전부 닫은 모습입니다. 가운데에는 십자가에 매
달려 죽어가는 예수 그리스도의 모습이 그려졌고, 왼쪽으로 세바스
티아노 성인이 오른쪽으로는 안토니우스 성인이 자리합니다. 받침
대에는 예수가 매장되는 장면을 그렸어요.

당시 사람들은 주로 이 모습을 봤겠네요.

맞아요. 말씀대로 평상시에는 주로 이 장면을 봤을 거예요.

성모희보
예수의 탄생
예수의 부활
예수의 매장

마티아스 그뤼네발트, 이젠하임 제대화 2단계 모습, 1515년경, 운터린덴미술관

여기서 첫 번째 날개를 열면 위 모습이 되죠. 2단계 장면에서는 가운데에 예수의 탄생 장면이 자리합니다. 왼쪽에는 성모희보가 그려졌고 오른쪽에는 부활한 예수 모습이 담겼습니다. 그리고 모든 날개를 다 펼치면 다음 페이지와 같은 모습이 나타납니다.

반짝이는 황금 조각상들이 눈길을 사로잡네요. 받침대에도 그림이 아니라 조각이 들어갔군요!

네, 이 단계는 대축일처럼 아주 특별한 날에 볼 수 있던 장면이었지요. 성 안토니우스 수도원에 놓였던 제대화답게 중앙에는 안토니우

바오로 성인을 방문하는 안토니우스 성인

아우구스티누스 성인

안토니우스 성인

히에로니무스 성인

악마의 유혹을 물리치는 안토니우스 성인

예수와 열두 제자

마티아스 그뤼네발트(그림)·니콜라우스 하게나우어(조각), 이젠하임 제대화 3단계 모습, 1515년경, 운터린덴미술관

스 성인이 자리합니다. 양쪽에는 아우구스티누스 성인과 히에로니무스 성인이 서 있어요. 받침대에는 열두 제자의 조각상이 배열되었습니다.

날개에는 어떤 내용이 들어가나요?

날개에는 안토니우스 성인의 이야기가 들어갑니다. 성 안토니우스는 은둔 수도 생활을 처음 시작한 성인입니다. 그 전에도 금욕하며 수도하는 사람은 있었지만 속세에서 멀리 떠나 사막까지 간 사람은

안토니우스 성인이 처음이었어요. 안토니우스 성인은 사막에서 은둔할 때 유혹해오는 악마를 기도하면서 극복했지요.

3단계의 메인 패널에는 성 안토니우스가 조각상으로 자리하고 왼쪽 날개에는 성 안토니우스가 성 바오로를 방문하는 장면이, 오른쪽 날개에는 성 안토니우스가 악마의 유혹을 물리치는 장면이 그려졌어요.

제대화에서 가장 중요한 부분인 안쪽에 이처럼 안토니우스 성인의 이야기를 집중해 집어넣은 데는 이유가 있었습니다. 사실 이 수도원은 안토니우스 성인에게 봉헌된 수도원이면서 병원의 역할도 했어요. 특히 맥각 중독증이라는 피부병에 걸린 환자들을 전문 수용하던 병원이었죠.

| 완전히 다르게 신앙을 표현하다 |

맥각 중독증은 맥각균에 오염된 호밀이나 보리 곡물을 섭취하면 걸리는 병입니다. 밀을 주식으로 하던 유럽인에게는 아주 치명적인 질병이에요. 요즘은 맥각 중독증이라 부르지만 당시에는 '성 안토니우스의 병'이라고 했죠. 이 병에 걸리면 손끝과 발끝이 불에 타들어가는 듯한 엄청난 고통을 겪는다고 해요. 성 안토니우스는 이 고통스러운 병을 낫게 해줄 거라 믿어졌고요. 맥각 중독증에 걸리면 처음엔 손발이 저리다가 나중에는 괴사해 결국 사지를 절단해야만 했어요. 끔찍한 결과를 초래하는 무서운 질병이었습니다.

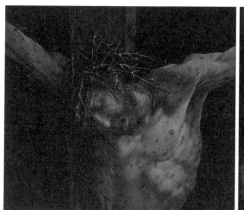

이젠하임 제대화 중 십자가에 매달린 예수(왼쪽) 예수의 못 박힌 발(오른쪽)

이젠하임 제대화의 프리델라 중 예수의 매장

그래서 가장 중요한 부분에 안토니우스 성인 조각상을 넣었군요.
환자들은 이 작품을 보면서 병이 낫기를 간절히 바랐겠어요.

맞아요. 여기서 주목할 곳이 더 있습니다. 이젠하임 제대화는 보통 때에는 날개가 모두 닫혀 있었어요. 그래서 환자들이 자주 볼 수 있던 장면은 십자가에 매달린 예수의 모습이었습니다. 앞 페이지의 아래 세부 그림을 보면 예수 그리스도의 몸엔 수많은 가시가 박혀 있고, 여러 상처로 피부가 찢겨 있습니다. 이런 참혹한 장면을 보면서 병원에 머물던 피부병 환자들은 예수가 자기들보다 더한 고통을 겪었다고 생각하면서 잠시나마 위안을 얻었을 거예요. 게다가 그뤼네발트는 맥각 중독증 환자들이 느꼈을 법한 극심한 고통을 예수도 고스란히 느낀 것처럼 표현했어요.

이미 충분히 고통이 절절히 전해오는 것 같은데 아예 더 직접적으로 환자들의 고통을 표현했다고요?

이젠하임 제대화 중 고통으로 뒤틀린 예수의 손

그렇습니다. 오른쪽 그림에 보이는 예수의 손을 보세요. 손가락 마디 하나하나가 고통에 차 부들거립니다. 손발이 타들어가는 고통을 느꼈을 환자들을 연상케 하지요. 특히 피고름이 맺힌 발가락은 실제로 맥각 중독증에 걸린 환자의 발 사진과 비교해 봐도 비슷합니다. 보는 사람의 발가락까지 움찔거리게 할 정도예요.

그뤼네발트는 이젠하임 제대화를 그릴 때 맥각 중독증 환자를 직접 관찰하고 그렸을 겁니다. 이렇게 해서 발톱이 문드러져가는 모습까지 그대로 그릴 수 있었죠.

이젠하임 제대화 중 잔뜩 뒤틀린 발(왼쪽) 실제 맥각 중독증 환자의 발(오른쪽)

충격적인데요. 환자들은 이 그림을 보며 정말 위안을 얻었을까요?

오늘날 관점에서는 쉽게 대답하기 어려운 측면이 있죠. 그렇지만 신앙심이 깊은 당시 환자들은 이토록 참혹한 모습을 보면서 적잖이 위안과 평안을 느꼈을 겁니다. 구세주가 자기들보다 훨씬 더 심한 고통을 겪었다는 걸 목격한 거니까요. 이 장면을 본 환자들은 구세주에게서 동병상련을 느꼈을지도 모릅니다.

십자가에 매달린 예수의 오른편에 세례자 요한이 서 있는데요. 바로 옆에 "그분은 커지셔야 하고 나는 작아져야 한다"는 요한 복음 3장 30절 구절이 큰 글씨로 적혀 있어요.

이젠하임 제대화 중 세례자 요한 세례자 요한의 단호한 손짓은 사람들에게 예수가 겪은 고통을 직접 보고 느끼라고 웅변하는 듯하다.

마티아스 그뤼네발트, 이젠하임 제대화(부분), 1515년경, 운터린덴미술관(왼쪽)
미켈란젤로, 피에타(부분), 1498~1499년, 성 베드로 대성당(오른쪽)

그분이란 예수를 말하겠죠? 겸손해야 한다는 뜻인 것 같네요.

여러 가지로 해석될 수 있을 텐데, 기본적으로 예수 그리스도가 십
자가 위에서 나보다 더한 고통을 겪었다는 걸 의미한다고 봅니다.
여기서 북유럽 미술이 이탈리아 미술과 얼마나 다른지 확연하게 느
껴집니다.
미켈란젤로의 피에타와 비교해 볼까요? 피에타는 이탈리아어로 슬
픔 또는 비탄을 의미합니다. 십자가에서 내려진 예수 그리스도를
성모가 안고 슬픔에 잠긴 모습을 표현하는 말이에요.

이렇게 나란히 놓고 보니 미켈란젤로의 피에타 속 예수의 몸은 아
주 말끔하네요.

미켈란젤로는 피에타에서 예수의 신체가 지닌 신성함을 강조합니다. 반면에 이젠하임 제대화는 예수가 인간으로서 느꼈을 고통에 주목해요. 북유럽에서는 신을 표현할 때 보다 강렬하고 즉각적인 표현을 선호했던 겁니다. 같은 종교를 믿으면서도 알프스산맥을 사이에 두고 남쪽과 북쪽이 이토록 다르게 신앙을 표현했다는 게 놀라울 따름입니다.

| 그림이 담은 치유의 염원 |

이젠하임 제대화가 예수가 겪은 고통만 담아낸 건 아닙니다. 2단계 모습의 오른쪽 날개엔 예수의 부활 장면이 그려졌어요.
다음 페이지를 보세요. 여기서 예수는 모든 상처가 말끔하게 치유된 모습이죠.

앞에서 고통에 찬 모습을 보다가 이렇게 깨끗이 다 나은 모습으로 부활한 걸 보니 감동이 더한데요!

당시 병을 앓던 환자였다면 그 감동이 더 벅찼겠지요. 자기도 언젠가 이처럼 치유될 거라는 희망을 보았을 거예요. 예수의 손바닥과 발등에는 아직 못 자국이 선명하지만 그 상처가 많이 아물었습니다. 온몸을 덮는 참혹한 상처는 다 사라지고 이제 피부는 백옥처럼 맑고 깨끗합니다.
눈치채셨을지 모르겠지만 이번 강의에서 살펴본 제대화 중에는 병

마티아스 그뤼네발트, 이젠하임 제대화 중 예수의 부활, 1515년경, 운터린덴미술관

원에 놓였던 작품들이 유독 많습니다. 포르티나리 제대화도 병원 예배당에, 로히어르 반 데르 베이던이 그린 본 제대화도 병원에 놓였죠. 한스 멤링이 그린 성 요한 제대화도 병원 제대화였습니다. 수백 년 전이나 지금이나 구원받으려는 열망이 어느 곳보다 강렬한 데가 바로 병원일 겁니다. 오늘날 미술사 연구에서는 작품 자체뿐만 아니라 그 작품이 원래 놓였던 맥락을 중요하게 봅니다. 이런 요소를 한마디로 '장소성'이라고 해요. 원래 있던 자리를 떠올리면서 보면 작품이 지닌 메시지가 강렬하게 다가오는 경우가 많습니다.

병원을 장식한 르네상스 제대화

로히어르 반 데르 베이던, 본 제대화, 본 병원

휘호 반 데르 후스, 포르티나리 제대화, 우피치미술관

한스 멤링, 성 요한 제대화, 성 요한 병원 박물관

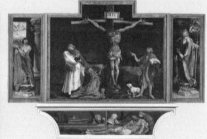

마티아스 그뤼네발트, 이젠하임 제대화, 운터린덴미술관

제대화를 볼 때 그 앞에서 벌어졌을 종교 의식을 상상하면서 보면 좋다고 하셨던 것처럼요?

네, 제대화를 볼 때 장소성을 고려하면 좋습니다. 앞서 본 병원용 그림들이 담고자 했던 치유의 염원이라는 메시지는 병원이라는 공간 속에서 더 강렬하게 다가왔을 테죠. 저는 이처럼 당시 미술이 지닌 메시지를 작품이 놓였던 실제 공간 속에서 읽어내려는 오늘날 미술사학계의 노력을 존중합니다.

북유럽에서 그려진 수많은 제대화 중에서도 십자가에서 내리심, 포르티나리 제대화,
성 볼프강 제대화, 예수 성혈 제대화, 이젠하임 제대화는 빼놓을 수 없는 걸작이다.

십자가에서 내리심	• 중앙이 강조되는 역T자 형태. → 장식성이 뛰어나고 메시지 전달에 유리해 유행함. • 작품을 후원한 석궁 길드를 적극적으로 암시함. • 실제 사람 크기 인물들을 사실적으로 표현. → 연출된 연극 장면처럼 보임.
포르티나리 제대화	**겉면** 단색으로 그려짐. 조각 같은 느낌. **중앙 패널** 꽃병, 꽃, 밀짚 다발이 사실적으로 그려진 한편, 성체성사의 메시지를 전달. → 이탈리아 화가들에게 충격을 줌. 영향받은 작품이 이탈리아에서 등장함. 예 도메니코 기를란다요, 목자들의 경배, 1485년

성 볼프강 제대화

위치 오스트리아 북부의 장크트볼프강.

구성 중앙 패널 하나, 양쪽 패널 각각 두 쌍씩.

1단계	2단계	3단계
날개 모두 닫음. 받침대 닫음.	날개 한 쌍 엶. 받침대 닫음.	날개 모두 엶. 받침대 엶.
평상시	**주일 미사 시**	**대축일 때**
볼프강 성인의 일대기	예수의 일생	**날개** 성모의 일생 **중앙** 성모의 대관식

예수 성혈 제대화

위치 독일 내륙의 로텐부르크.

• 고딕 성당에 어울리도록 조각, 채색을 최대한 배제해 나무라는 재료를 잘 드러냄.

• 작품 속 열두 제자를 당시 북유럽 어디에서나 볼 수 있는 사람처럼 사실적으로 표현.

비교 레오나르도 다 빈치, 최후의 만찬, 1495~1498년경

이젠하임 제대화

위치 프랑스 알자스로렌 지방의 콜마르. 맥각 중독증 환자들을 수용하던 병원 제대화.

구성 성 볼프강 제대화와 같은 3단계 구성.

• **1단계 중앙 패널** 맥각 중독증 환자를 연상시키는 예수의 몸이 사실적으로 그려짐.

• **2단계 오른쪽 날개** 백옥 같은 피부를 지닌 부활한 예수 모습이 펼쳐짐.

→ 당시 환자들은 이를 보며 위안과 구원의 열망을 얻었을 것.

누구든지 무언가를 창조하려는 사람은

이전에 전혀 볼 수 없었던 새로운 형식을 차용해야 한다.

— 알브레히트 뒤러

04 최초의 유럽 화가, 알브레히트 뒤러

뒤러 # 판화의 유행 # 뉘른베르크 # 인쇄술의 발전 # 자화상

알프스산맥을 사이에 두고 제각각 다른 길을 걷던 이탈리아와 북유럽 미술은 1500년을 전후로 조화롭게 융합할 가능성을 찾습니다. 이런 움직임의 중심에 있었던 인물이 바로 알브레히트 뒤러입니다. 뒤러는 이탈리아와 북유럽 미술을 조화시켰을 뿐만 아니라 당시 미술을 한 단계 끌어올렸어요.

아주 대단한 인물인가 보네요!

미술사학자들은 뒤러에게 '최초의 유럽 화가'라는 수식어를 붙이기도 합니다. 뒤러가 알프스 이남과 이북의 미술을 조화시킨 최초의 화가이자, 유럽 전역에서 인정받은 최초의 화가라는 것을 의미하지요.
레오나르도 다 빈치와 미켈란젤로도 같은 시대에 활동하며 엄청난

명성을 누렸습니다만 뒤러만큼 전 유럽 구석구석에 이름을 널리 알리지는 못했어요.

그런데 우리에게 뒤러는 좀 낯선데요. 뒤러가 그 정도로 유명했다니 의아해요.

| 최초의 다국적 화가 |

뒤러가 유럽 곳곳을 돌아다니며 다양한 지식인층과 친하게 지낸 것이 광범위한 명성에 도움을 주었을 겁니다. 게다가 뒤러는 완전히 새로운 미술을 개척하면서 전 유럽에 이름을 알렸어요.

완전히 새로운 미술이라면 어떤 미술일까요?

판화가 그런 미술이었습니다. 한국이나 중국에는 판화가 일찍부터 있었지만 유럽에서는 15세기에야 비로소 활발히 제작돼요. 우리나라의 경우, 석가탑에서 발견된 다라니경은 제작연대가 751년으로 추정됩니다. 세계에서 가장 오래된 목판 인쇄본이라고 할 수 있죠.

무구정광대다라니경(부분), 751년경, 불교중앙박물관 세계에서 가장 오래된 목판 인쇄본.

성 도로테아 판화, 1410~1425년 유럽 최초의 목판 인쇄본.

그런데 유럽에서는 1410년에서 1425년 사이에 제작된 성 도로테아 판화를 가장 오래된 목판본으로 봐요.

다른 목판 인쇄본은 15세기 후반에 들어서야 활발히 만들어집니다. 그러니까 목판 기술만 놓고 보면 우리나라가 유럽보다 무려 700년이나 앞선 거죠.

판화에서는 우리나라와 유럽이 700년이나 차이가 난다니 정말 우리나라가 엄청 빨랐군요. 왜 그토록 큰 시차가 난 건가요?

여러 이유가 있겠지요. 무엇보다 유럽에 종이가 늦게 전해졌기 때문인 것 같습니다. 판화가 유행하려면 종이가 널리 보급되어 값이 싸져야 합니다. 유럽에서 종이는 중세 후반에 전해져 15세기가 되어야 비로소 대량생산이 가능해집니다.

뒤러는 이런 변화에 일찍 눈떠 판화를 적극적으로 제작해요. 그러면서 판화 기술이 미술로 인정받는 데 크게 일조했죠. 뒤러의 판화는 수천 장씩 복제되어 유럽 곳곳에 팔려 나갔습니다.

덕분에 뒤러는 기존 화가가 누릴 수 없었던 엄청난 대중적 명성을 누리면서 '최초의 유럽 화가'라는 명예로운 타이틀을 갖게 된 겁니다.

그런데 저는 여기서 한발 더 나아가 뒤러를 '최초의 다국적 화가'라

고 평가하고 싶습니다. 물론 당시 뒤러가 여러 국적을 갖고 있었던 건 아닙니다. 독일 뉘른베르크에서 태어나 뉘른베르크에서 죽은 독일 사람이었으니까요.

그럼 왜 다국적 화가라고 부르는 건가요?

흥미롭게도 뒤러는 생애 중요한 시기마다 외국에서 상당한 시간을 보낸 독특한 이력을 가진 화가였거든요. 알프스 이북과 이남 지역을 짧으면 1~2년, 길면 3~4년씩 여행하면서 작품 세계를 다양하게 발전시켜나갔죠. 이 때문에 저는 뒤러를 '최초의 다국적 화가'로 평가합니다.

오늘날 현대 미술계에서 벌어지는 독특한 현상들 중 하나는 화가들의 국적이 모호해진 거예요. 백남준 작가만 해도 한국에서 태어났지만 일본에서 공부하다가 독일에서 명성을 얻고 나중에는 미국 국적을 얻었잖아요. 김환기 작가도 파리와 뉴욕을 중심으로 활동했고 지금 세계 미술계에서 주목하는 이우환 작가도 한국과 일본을 오가며 활동하지요.

이처럼 미술가의 국적이 모호해지는 상황은 외국 화가들에게서도 빈번하게 나타납니

알브레히트 뒤러, 붕대를 한 자화상, 1492년, 빈 알베르티나미술관 머리에다 붕대를 감은 채 고뇌하는 듯한 모습이다. 뒤러는 이 모습을 창작의 고통을 시각화할 때 다시 쓰기도 한다.

다. 다른 나라에서 공부하거나 활동하는 초국적 작가들이 늘어나는 게 전 세계적 현상이라는 거죠.

뒤러에게 선구자적인 면이 있네요.

그렇습니다. 이런 현상을 일찍이 보여준 작가죠. 뒤러는 방랑벽이 있다 할 정도로 끊임없이 이곳저곳을 여행했어요. 여행 자체를 좋아하기도 했겠지만 그 이면에는 엄청난 호기심과 지적 목마름이 있었어요.

| 변하는 시대가 뒤러라는 화가를 만들다 |

굵직한 여행만 추려내보죠. 뒤러는 우선 스무 살이 되던 1491년부터 약 4년간 라인강 상류 지역 여러 곳을 여행합니다. 1494년 봄에 결혼을 위해 돌아오지만 7월에 결혼하고 겨우 3개월 뒤에 이탈리아로 떠나서 이듬해에 돌아와요.

1471년	1491년	1494년	1495년	1505~1507년	1520~1521년	1528년
5월 21일 뉘른베르크에서 태어남	라인강 상류 지역으로 여행을 떠남 (20세)	5월 18일 돌아옴 결혼한 뒤 가을에 이탈리아로 떠남 (23세)	뉘른베르크로 돌아옴 (24세)	두 번째 이탈리아 여행 (34세)	네덜란드 여행 (50세)	4월 6일 뉘른베르크에서 세상을 떠남 (57세)

알브레히트 뒤러의 주요 여행 연표

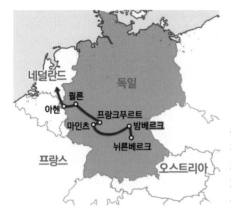

뒤러의 1520~1521년 네덜란드 여행
경로 뒤러는 밤베르크, 마인츠, 프랑
크푸르트, 쾰른을 거쳐 1520년 10월
23일, 아헨에서 열린 카를 5세의 대관
식에 참석했다.

결혼하자마자 3개월 만에 또 여행을 떠났다고요?

엄청난 방랑벽이죠. 1505년에 또다시 이탈리아로 떠난 뒤러는
1507년에 돌아옵니다. 그 뒤에는 독일과 스위스 곳곳을 간간이 여
행하다가 1520년에 이르러 오랜만에 긴 여행을 떠납니다. 이때는
부인도 함께 가요. 독일의 아헨에서 열린 카를 5세의 신성로마제국
황제 대관식에 참석하는 게 본래 목적이었습니다만 간 김에 인근
플랑드르 여러 도시를 둘러보고 옵니다.

정말 여기저기 쉬지도 않고 다녔군요. 지금보다 여행하기도 힘든
시기였을 텐데요.

분명 고되고 위험했겠지요. 하지만 뒤러는 그런 수고스러움을 마다
하지 않았습니다. 어떻게 보면 그 넘쳐나는 호기심과 모험심 덕분
에 르네상스라는 거대한 변화를 유럽 남부에서부터 북부까지 속속
들이 목격할 수 있었던 거겠죠.

뒤러는 친화력도 있었는지 여행을 통해 많은 이들과 친분을 쌓습니다. 여행길에서 당시 유럽의 여러 유명 인사를 직접 만나 교류한 겁니다. 이들은 뒤러의 이름을 널리 알리는 데 큰 도움을 줍니다.

여행하면서 새로운 세계도 보고 유명 인사도 만났군요.

당시는 지리적 대발견이 이뤄지던 시대였어요. 1488년에 바르톨로메우 디아스가 아프리카 남단의 희망봉을 발견하고 1492년에 콜럼버스가 서인도제도를 발견했거든요. 새로운 세계에 대한 이야기가 속속 알려지면서 뒤러처럼 호기심이 많은 사람은 다양한 주변 세계를 직접 두루 살펴보고 싶은 마음이 더 커졌을 거예요.

정말 그렇겠는데요. 누가 어디를 발견했다는 소식을 듣다 보면 자꾸자꾸 바깥세상에 관심이 가겠죠.

바로 그런 겁니다. 지리상의 발견은 세계에 대한 관심을 크게 끌어올렸어요. 그리고 이때부터 유럽 경제는 보다 큰 단계로 도약하게 됩니다. 이전까지 유럽은 주로 지중해 무역을 통해서 상업을 이끌었습니다. 지중해 무역은 아시아와 아프리카 대륙을 잇는 국제 무역이었지만 유럽인들이 움직인 동선으로 보자면 기본적으로 지중해를 중심으로 한 지역 무역이었죠.

그런데 지리상 대발견으로 새로운 항로가 개척되자 대서양 건너 아메리카까지 경제권이 확대돼요. 이때부터 어마어마한 부가 아메리카로부터 유럽으로 쏟아져 들어옵니다. 유럽 입장에서 보면 지역

경제가 세계 경제로 확대되는 순간인 셈입니다. 그리고 이게 결국 자본주의 세계의 시작으로 이어집니다.

사실 자본주의는 단순히 시장이 확대되거나 사유 재산이 늘어난다고 해서 가능한 건 아니었어요. 이 문제에 대해 미국의 사회학자 이매뉴얼 월러스틴은 자본주의의 이면에 '세계 경제 시스템의 완성'이 있다고 말합니다. 쉽게 말하자면 1500년을 중심으로 유럽은 지중해를 벗어나 대양으로 뻗어나가면서 소위 '세계 경제 시스템'을 체계화시켰다는 거예요.

그럼 1500년부터는 무역이 오늘날처럼 전 세계적으로 이루어지게 되었다는 거군요.

그렇습니다. 세계 경제의 출현이라는 전혀 새로운 시대 배경 속에서 뒤러라는 독특한 화가가 나온 거지요. 이런 관점에서 뒤러가 보여준 방랑벽은 단순한 개인 취향이 아니라 당시 벌어지던 지리상 대발견과 여기서 시작된 세계 경제 출현과 맞물려 있습니다.

뒤러는 1520년 플랑드르를 여행하던 중에 아즈텍 제국의 보물이 브뤼셀에 들어왔다는 소식을 듣습니다. 스페인의 악명 높은 정복자 코르테스가 약탈한 보물들이었죠. 이 소식을 듣자마자 곧바로 브뤼셀로 발길을 옮겨 이 보물들을 직접 봅니다. 그리고 "내가 지금껏 본 것들 중에서 가장 새롭고도 진기한 것"이라며 흥분합니다.

뒤러뿐만 아니라 이 시기 유럽 사람들은 아메리카 대륙에서 벌어지는 이야기에 몹시 흥분하고 들떠 있었어요. 이런 시대 상황은 세계에 대한 뒤러의 관심을 더 크게 자극했을 겁니다.

아즈텍 문명의 황금 보물, 11세기, 메트로폴리탄미술관 뒤러가 본 아즈텍의 금은보화는 유럽에
들어오면서 녹여져 금화로 주조되곤 했다.

| 뒤러가 남긴 세계에 대한 관심 |

뒤러는 여행길에서 자기가 본 것과 궁금한 것들을 고스란히 그림
으로 남겼어요. 그중 재미있는 사연이 담긴 그림들도 몇 점 전해옵
니다. 다들 동물원을 한 번쯤 가보셨을 텐데요, 저는 동물원에 가면
코뿔소를 꼭 봅니다. 일단 코뿔소를 보면 크기에 놀라죠. 코뿔소는
코끼리, 기린, 하마 다음으로 큰 포유류라고 해요.

크기도 크기지만 코에 커다란 뿔이 달린 게 멋있지요.

코뿔소를 처음 보면 누구나 놀랄 거예요. 유럽 땅에서 사람들이 처
음 코뿔소를 본 건 1515년이었습니다. 이때 포르투갈 상인이 인도

에서 리스본으로 코뿔소를 가져옵니다. 뒤러는 이 코뿔소를 직접 가서 보고 싶어 했어요. 하지만 리스본에서 로마에 있는 교황에게 헌납되기 위해 옮겨지던 도중 배가 난파되어 코뿔소가 죽는 안타까운 상황이 벌어졌죠.

이 멋진 동물을 보지 못한 뒤러는 포르투갈로부터 받아본 코뿔소에 대한 간단한 드로잉과 글을 기초로 코뿔소 모습을 담은 판화를 제작합니다. 아래 판화를 보세요.

코에 뿔이 달린 걸 보니 코뿔소인 건 확실하네요. 그런데 몸에 갑옷 같은 걸 입었네요?

알브레히트 뒤러, 코뿔소, 1515년

뒤러가 그린 코뿔소는 직접 보지 않고 그린 것치고는 꽤 잘 그렸지만 사실과 다르게 몸통에 갑옷을 두른 모습이 추가되었죠. 그리면서 참고한 드로잉과 글에 문제가 있었거나 직접 보지 못했기 때문에 상상을 더하는 과정에서 벌어진 일입니다. 재미있는 건 이 그림이 판화로 만들어져 유럽 전역으로 팔려 나갔다는 거예요. 최소 4000장, 최대 5000장 가까이 말이죠.

이렇게 사실과 다른 코뿔소 그림이 전 유럽으로 팔려 나갔다고요?

당시엔 코뿔소를 실제로 본 사람이 거의 없었으니 사람들은 잘못 그린 건지도 몰랐죠. 심지어 유럽 사람들에게 이 코뿔소 이미지가 깊이 각인되는 바람에 이후 200년 이상 유럽에서 코뿔소 하면 뒤러의 코뿔소를 떠올렸어요. 실제보다 그림이 더 유명해지는 사례를 만든 겁니다. 뒤러는 여기서 멈추지 않고 1520년 플랑드르 여행 중 고래를 직접 보고 싶다며 네덜란드 남서부에 위치한 제일란트까지 갑니다.

제주도에서 배 타고 나가서 돌고래를 보는 투어 같은 걸 하잖아요. 이때에도 그런 투어가 있었던 건가요?

그렇게까지 한 건 아니고요. 요즘도 간간이 해안가로 고래가 떠밀려 와 죽었다는 뉴스를 접하곤 하는데, 아마 뒤러도 그런 소식을 들은 것 같습니다. 제일란트에서는 해안으로 고래가 떠내려오곤 해 종종 이야깃거리가 되었거든요.

야콥 마탐, 해안가로 떠밀려 온 고래, 1598년

1598년에 그려진 위 판화는 바로 이런 사건을 담았습니다. 뒤러도 이 장면을 보러 제일란트까지 간 거죠. 고래가 다시 바닷물에 떠내려가면서 결국 못 보지만요.

코뿔소도 못 봤는데 고래까지 못 보다니 굉장히 아쉬웠겠어요.

그래서 그 아쉬움을 여행기로 남깁니다. 그런데 이 무렵부터 뒤러는 이유 모를 열병에 계속 시달려요. 증상으로 추정해보면 고래를 보러 제일란트에 가던 중 말라리아에 걸렸던 듯합니다. 열병은 이후로도 뒤러를 줄곧 괴롭히다가 1528년에 결국 목숨까지 빼앗아갑니다. 길에서 얻은 병으로 죽었으니 어쩌면 여행자의 숙명이었을지도 모르겠네요.

뒤러는 세계에 깊은 관심을 가졌고 그걸 정말 다양하게 표현했습니다. 토끼를 그려도 단순히 쓱쓱 그리는 게 아니라 털 하나하나까지

묘사했어요. 아래는 뒤러가 그린 토끼예요. 털의 질감부터 초롱초롱한 눈망울까지 혼신을 다해 그렸다는 게 전해지지 않나요?

실물처럼 생생한 게 그림 속에서 폴짝 뛰어나올 것만 같아요.

탁월한 관찰력이 여지없이 느껴지죠. 수많은 사람이 토끼를 봤겠지만 토끼를 이렇게 생기 있게 그린 화가는 뒤러가 최초일 겁니다.
거의 모든 동물에 관심을 쏟은 뒤러답게 식물에도 큰 관심을 보입

알브레히트 뒤러, 어린 토끼, 1502년, 빈 알베르티나미술관

니다. 아래 그림은 뒤러가 그린 풀입니다. 자세히 보시면 풀 줄기뿐만 아니라 이파리까지 정교하게 그려져 있습니다. 화려한 꽃이 아닌 잡풀을 이렇게 진지하게 그렸다는 점이 신선하죠. 특히 여기서 뒤러는 아주 낮은 시점을 택했어요. 그래서 이 그림은 "마치 곤충의 눈으로 그린 것 같다"는 평가를 받죠.

알브레히트 뒤러, 잔디와 풀, 1503년, 빈 알베르티나미술관

너무 정교해서 어쩐지 식물도감을 보는 것도 같아요.

정확하게 그려낸 만큼 무슨 식물인지 식별하기도 쉬워서 뒤러의 식물 그림을 전시할 때 그림 속에 나오는 꽃이나 풀의 씨를 함께 팔기도 합니다. 그 씨를 심어서 화초를 가꾸면 집 안에서도 뒤러의 세계를 볼 수 있겠죠?

| 여행하며 본 것들을 낱낱이 기록하다 |

사실 뒤러가 영향력 있는 화가로 인정받는 건 수많은 기록을 남겼기 때문이기도 합니다. 그러니까 뒤러는 독특한 시대 분위기 속에서 그저 여행만 다닌 게 아니라 여행기와 편지를 쓰고 그림까지 그리며 충실히 기록했던 거죠.

그러면 남아 있는 기록들도 많았겠네요. 연구할 거리도 많겠고요.

그렇죠. 이 기록들은 모두 뒤러 연구의 토대가 됐어요. 다음 페이지의 그림은 뒤러가 안트베르펜 여행을 갔을 때 그린 드로잉인데요. 스헬더 강변 항구 모습을 깔끔하게 담아냈습니다. 이처럼 뒤러는 여행길에서 눈앞에 펼쳐지는 풍경을 현장감 있게 살려내려고 했습니다. 여행하면서 드로잉뿐만 아니라 수채화를 그리기도 했지요.

그러고 보니 지금까지 미술 이야기를 나누면서 수채화는 좀처럼 못

알브레히트 뒤러, 안트베르펜 항구, 1520년, 빈 알베르티나미술관

본 것 같아요.

물을 섞어서 그리는 수채화는 빨리 말라서 여행지의 현장감을 살리는 데 장점이 있죠. 뒤러가 남긴 여행 스케치북은 그야말로 감동 그 자체입니다. 다음 페이지를 보세요. 여기에 그려진 수채화들을 보고 있자면 뒤러가 수채화를 높은 예술 단계로 올려놓은 화가라는 걸 깨닫게 됩니다.

판화와 드로잉에 수채화까지 뒤러는 못하는 게 없었네요. 게다가 글로 기록하는 습관도 있었다니 정말 뭔가 남기는 데 있어서는 일가견이 있었군요.

알브레히트 뒤러, 아르코 계곡 풍경, 1495년, 루브르박물관

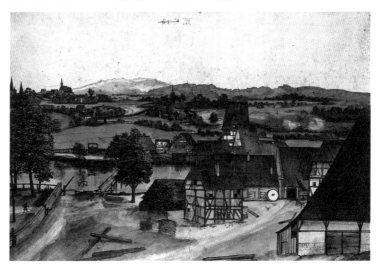

알브레히트 뒤러, 풍차, 1489년경, 베를린국립회화관

| 스스로가 누구인지 고민하기 시작하다 |

뒤러의 관심은 자기 자신을 향하기도 해요. 이 관심은 바로 자화상으로 드러납니다. 뒤러는 10대부터, 정확히는 13살 때부터 죽을 때까지 계속 자화상을 그린 독특한 화가예요.

특히 뒤러는 자기만의 문제의식을 갖고 여행을 떠났기에 눈앞에 펼쳐진 새로운 세계를 더욱 깊이 바라볼 수 있었을 겁니다. 이러한 고민은 자화상에 반영됩니다. 다음 페이지에는 뒤러의 자화상들이 실려 있어요. 이 중 맨 왼쪽은 뒤러가 처음으로 그린 자화상입니다.

아까 첫 자화상을 그린 게 13살 때라고 하지 않으셨나요? 13살이 그린 그림치고는 잘 그렸는데요!

그 나이에 이 정도 그림을 그렸으니 일단 그림 신동이었던 건 분명해 보이죠. 드로잉이지만 얼굴의 특징이 잘 살아 있어요. 뭔가를 가리키는 손의 자세로 보아 세례자 요한 같은 성인 그리기를 연습하면서 자기 자신을 그린 것 같아요.

뒤러는 이 자화상이 마음에 들었는지 버리지 않고 계속 갖고 있다가 나중에 그림 옆에 글을 적습니다. 오른쪽 위에 글씨가 보이죠? 여기에 "이 그림은 내가 13살 때 그린 것이다"라고 적혀 있어요.

자화상 속에서 뒤러는 언제나 치렁치렁한 긴 머리카락을 드리운 모습으로 등장합니다. 다음 페이지 첫 번째 자화상에서도 이미 이런 긴 머릿결이 보입니다. 그런데 실력이 아직은 어설퍼서 그런지 이 부분이 완벽하지는 않아요. 오른쪽 머릿결을 자세히 보면 선을 그

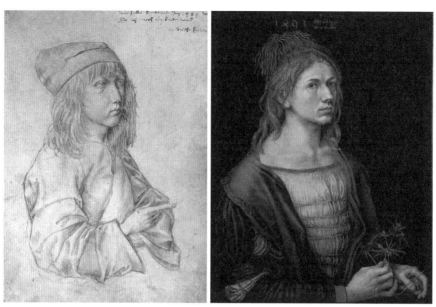

알브레히트 뒤러, 13세 자화상, 1484년, 빈 알베르티나미술관(왼쪽)
알브레히트 뒤러, 22세 자화상, 1493년, 루브르박물관(오른쪽)

리다가 틀린 부분이 눈에 띕니다.

그래도 어린 나이에 자기 모습을 이 정도로 자세하게 그리려 했다
는 게 기특하군요.

오른쪽 그림은 22살 때 그린 자화상입니다. 이 시기 뒤러는 화가가
되기 위한 도제 기간을 마치고 라인강 상류 지역을 여행하던 중이
었어요. 손에는 사랑을 상징하는 에린지움 꽃이 들려 있습니다. 아
마도 약혼한 상대에게 보냈던 자화상으로 추정됩니다.

| 개인의 발견과 화가의 자화상 |

뒤러의 자화상 중 가장 유명하고도 흥미로운 작품은 첫 이탈리아 여행을 마치고 돌아와 그린 26살 자화상과 정면을 응시하는 28살 자화상입니다. 다음 페이지를 보세요. 왼쪽이 26살 자화상이고, 오른쪽은 28살의 모습입니다. 어떻게 느껴지시나요?

22살 때 그린 자화상과 비교해 보면 그사이에 수염을 많이 길렀군요. 탐스러운 머리카락은 여전하지만요.

왼쪽의 26살 자화상에서는 말쑥한 옷차림이 우리 눈길을 끕니다. 스스로를 매력적인 인물로 표현하고 싶었나 봐요. 여기서 뒤러는 화가로서의 자신을 그저 손재주 좋은 장인이 아니라 기품과 소양을 갖춘 귀공자처럼 드러냅니다. 두 손을 가지런히 모은 자세를 봐서는 기품 있는 신사 같기도 하고 머리에 쓴 두건이나 멋진 옷은 귀공자처럼 보이게도 하죠. 창밖으로는 이탈리아 여행 중에 보았을 풍경이 펼쳐집니다.
그런데 바로 옆의 28살 자화상을 보세요. 단 2년 만에 뭔가 엄청난 내면 변화가 일어난 것 같아요.

일단 장식들이 다 사라졌네요. 왠지 엄숙한 분위기까지 느껴져요.

말씀하신 대로 여러 변화가 보입니다. 26살 자화상이 약간 거리를 두고 자신을 바라보는 느낌이었다면, 28살 자화상은 정면을 똑바로

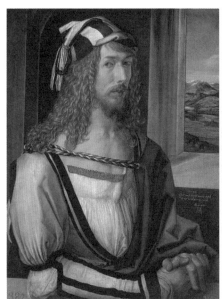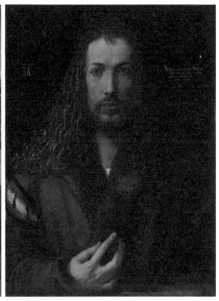

알브레히트 뒤러, 26세 자화상, 1498년, 프라도미술관(왼쪽)
알브레히트 뒤러, 28세 자화상, 1500년, 알테피나코테크(오른쪽)

응시하면서 우리에게 강하게 다가옵니다. 배경이 단순한 상태에서
이런 정면 자세는 도발적으로 느껴져요. 어두운 배경은 얼굴에 더
욱 집중하게 해주죠.
그리고 오른손을 보면 자기를 가리키고 있어요. 이런 손의 자세를
통해 더욱 적극적으로 자기와 대면하려는 듯하죠. 마치 자기가 누
구이고 무엇을 해야 하는지 고민하는 느낌을 줍니다.

자기가 뭘 해야 하는지를 고민하는 모습이라니… 2년 전과 달라졌
다는 건 알겠는데 거기까진 잘 모르겠어요.

28살 자화상을 자세히 들여다보면 뒤러가 뭔가를 고민하는 것을 보

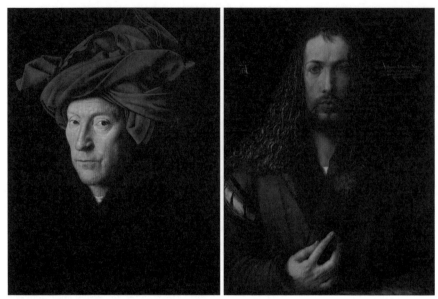

얀 반 에이크, 붉은 터번을 쓴 남자의 초상, 1433년, 런던내셔널갤러리(왼쪽)
알브레히트 뒤러, 28세 자화상, 1500년, 알테피나코테크(오른쪽)

다 정확히 짚어낼 수 있어요. 뒤러의 머리카락을 다시 보세요. 얼핏 좌우로 잘 정리된 듯 보이지만 이마 쪽 머리는 많이 헝클어져 있습니다. 눈은 며칠 잠을 안 잔 듯 퀭해 보이고요. 여기에 정면을 강하게 응시하는 눈빛이 더해져 저돌적인 느낌을 줍니다. 정말 뭔가를 심각하게 고민하는 것 같죠.

특히 이 눈빛은 얀 반 에이크의 도전적인 눈빛과도 비교해 볼 만합니다. 결국 자화상이라는 회화 장르가 탄생한 순간 우리는 북유럽 화가들이 지닌 강렬한 자의식을 목격하게 되는 거예요.

이러한 자의식의 탄생은 북유럽만의 일은 아니었습니다. 흥미롭게도 우리나라에서 그려진 작품들 중에서 뒤러의 자화상을 떠오르게 하는 작품이 있어요. 다음 페이지 그림을 보세요.

눈빛이 정말 강렬한데 요. 화면 한가운데에 얼 굴 하나만 동동 떠 있는 것도 그렇고요.

이 그림은 17세기에 그 려진 윤두서의 자화상 입니다. 얼굴을 보면 뒤 러의 자화상과 많이 비 슷하죠?
정면을 강하게 응시한 다는 점도 그렇습니다 만, 털 오라기 하나까지 그대로 드러내려는 진 지한 표현력도 비슷합 니다. 이 얼굴에서도 뭔 가 번민하는 느낌이 전

윤두서, 자화상, 17세기, 고산윤선도유물전시관

해옵니다. 뒤러처럼 밤새워 깊은 고민을 했는지 윤두서 눈 아래에 다크서클까지 보이네요.

대체 무슨 일이 있었길래 이런 모습으로 자기를 그렸을까요?

뒤러는 알프스 이북 출신 화가였습니다. 뒤러가 태어나고 활동한 뉘른베르크는 당시의 문화 지형으로 보면 변방에 가까운 곳이었어

요. 그런 곳에서 살다가 이탈리아로 두 차례 긴 여행을 떠났죠.

뒤러는 이때 굉장한 번영을 누리던 이탈리아 미술을 직접 보면서 큰 충격을 받습니다. 상대적으로 발전이 더뎠던 주변부 출신 미술가로서 정체성의 혼란도 겪고요. "내가 잘났다고 생각했지만 우물 안 개구리였구나! 세상은 넓고 뛰어난 사람들이 많구나." 이런 깨달음도 있었을 겁니다.

르네상스 시기에는 유럽 안에서도 이렇게 문화 차이가 컸어요. 뒤러는 이 차이가 어디서 오는지 깊이 고민합니다. 특히 두 번째 이탈리아 여행을 하던 1506년에는 고향 친구에게 보낸 편지에 "나는 여기서 신사로 지내지만 고향에서는 한낱 식객에 지나지 않는다네"라고 적었습니다. 이탈리아에서는 예술가가 대접받는데 독일에서는 그렇지 않은 현실을 한탄한 거죠.

그러고 보니 어쩐지 그 서러움과 오기 같은 게 느껴지네요.

우리나라의 윤두서도 뒤러와 고민이 다르지 않았나 봅니다. 정치의 중심에서 밀려난 몰락한 양반에다 벼슬도 가질 수 없었으니, 평생 주변부에 머물 수밖에 없는 처지를 한탄하지 않았을까요. 뒤러와 윤두서의 자화상은 시공간적으로 차이가 나지만 비슷하게 자기를 드러낸다는 점이 제게는 아주 흥미롭게 다가옵니다.

| 흉내 내기를 흉내 내기 |

뒤러의 자화상이 후대에 끼친 영향력은 정말 큽니다. 심지어 최근까지도 그 맥이 이어져요. 21세기를 열었던 전설적인 기업가의 이미지에서도 그 영향력을 볼 수 있으니까요.

스티브 잡스의 전기 표지로 쓰인 아래 사진을 보죠. 이 사진은 잡스가 마지막으로 남긴 공식 초상 사진입니다. 그런데 정면의 자세부터 손의 위치까지 뒤러의 자화상과 많이 비슷해요.

손의 자세만 놓고 보면 뭔가 좋은 아이디어가 떠오른 바로 그 순간을 보여주는 것 같죠. 물론 잡스의 초상은 그림이 아닌 사진이지만 조명이나 기타 여러 효과를 섬세하게 조절해 뒤러의 자화상처럼 얼굴의 디테일을 실감 나게 담아냈습니다.

나름대로 카리스마가 느껴지네요. 하지만 이 사진만 봤을 때는 세계적인 기업을 세운 기업가처럼은 보이지는 않아요.

스티브 잡스의 공식 전기 표지 잡스가 마지막으로 남긴 공식 초상 사진은 뒤러의 자화상과 많이 비슷하다.

전체 구도를 뒤러에게 빌린 덕분에 기업인보다는 예술가처럼 다가오지요. 혁신을 주장하는 현대 기업인이 500년 전 화가의 이미지를 흉내 내고 있는 것도 흥미롭습니다. 여기서 더 재미있는 건 뒤러도 누군가를 흉내 내고 있다는 거예요.

사실 뒤러의 28살 자화상은 예수 그리스도의 모습에 가깝습니다. 뒤러는 예수를 그릴 자리에 자기 얼굴을 집어넣은 겁니다. 아래에서 이탈리아 화가 안토넬로 다 메시나가 그린 예수 얼굴과 뒤러의 자화상을 비교해 보세요. 정면상이라는 점 그리고 손의 위치가 많이 비슷하죠.

정말 비슷하네요. 뒤러가 이 이탈리아 화가의 그림을 베낀 건가요?

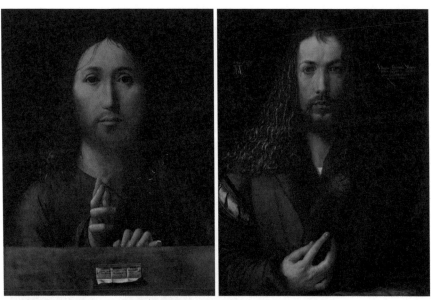

안토넬로 다 메시나, 축복을 내리는 예수 그리스도, 1465년, 런던내셔널갤러리(왼쪽)
알브레히트 뒤러, 28세 자화상, 1500년, 알테피나코테크(오른쪽)

예수 그리스도를 이렇게 그리는 것은 르네상스 시기뿐만 아니라 초기 기독교 시기부터 내내 존재해왔습니다. 왼쪽 그림을 한번 보세요. 6세기에 그려진 예수의 얼굴입니다. 거의 최초로 그려진 본격적인 예수 이미지죠. 이 그림도 뒤러의 자화상과 비슷한 분위기가 나요. 말씀드렸듯이 예수의 얼굴을 이렇게 표현하는 건 오래전부터 지속되어온 전통이었어요. 그러니까 뒤러는 이런 전통을 정확히 알고 자신을 여기에 넣은 거예요.

뒤러는 예수를 베낀 셈이네요. 스티브 잡스는 그런 뒤러를 베낀 거고요. 그럼 결국 스티브 잡스가 예수를 베낀 게 되겠네요.

구원자 그리스도, 6세기, 성 카타리나 수도원

맞습니다. 서로서로 베낀 셈이지요. 일이 아주 재밌어졌어요. 절대자인 신의 얼굴이 들어갈 자리에 자기 얼굴을 집어넣었으니 뒤러의 자화상은 신성 모독으로 보이기도 할 만큼 대범해요.

뒤러는 왜 자신을 신처럼 강렬하게 표현하고 싶었을까요? 이 질문에 대답하기 위해서는 당시 화가들의 사회적 위치를 고려해봐야 합니다. 뒤러가 활동하던 시대에 화가들은 사회에서 여전히 낮은 신분이었습니다. 그림을 그린다는 것이 그냥 다른 허드렛일과 별로 다르지 않게 여겨지던 시대였죠.

여기서 왜 갑자기 화가의 신분 애기를 꺼내시는 건가요?

이 점을 고려해야만 뒤러가 왜 스스로를 신과 같은 존재로 그려냈는지 이해할 수 있기 때문입니다. 뒤러는 여러 여행을 통해 예술가가 사회에서 해야 하는 역할에 눈뜨게 됩니다.
여기서 질문 하나를 던져보겠습니다. 오늘날 사람들 대다수는 '예술가는 좀 이상한 존재야'라고 생각하곤 하죠. 그런데 어느 순간 예술가에게 존경을 보내기도 합니다. 그 순간이 언제일까요?

글쎄요. 예술가들 중에는 별난 사람들이 많아 좀 독특해 보이는 게 사실이죠. 뭔가를 만들거나 새로운 창작을 할 때는 멋있어 보이기도 해요. 그런 일은 아무나 할 수 없으니까요.

그렇죠. 뭔가를 만들거나 새로운 창작을 할 때 예술가는 정말 다른 사람처럼 보입니다. 뒤러도 바로 그 점을 고민한 것 같아요. 뒤러가 자기 얼굴을 신처럼 그린 건 화가도 무에서 유를 만들어내는 존재라고 여겼기 때문입니다. 창작을 하는 순간에는 자신도 신과 닮았다고 말하려는 거예요.
정리하자면 뒤러의 28살 자화상은 화가가 지닌 사회에 대한 의무, 즉 자신이 무언가를 창작해내는 자임을 새롭게 인식한 결과입니다. 나는 누구인가에 대한 성찰이 뒤러의 삶과 예술에서 중요하게 작용한다고 말씀드렸던 것도 여기서 잘 연결되죠.
결국 뒤러의 28살 자화상은 화가의 사회적 가치를 자각한 모습으로 일종의 '화가의 독립선언문'이라고 평가할 수 있습니다.

| 묵시록의 네 기사 |

오늘날 기업인을 대표하는 스티브 잡스 같은 인물이 뒤러를 흉내 낸 것도 우연만은 아닙니다. 뒤러 자신도 비즈니스 감각이 뛰어났 기 때문이죠.

비즈니스 감각이 뛰어났다니요?

뒤러는 화가이자 과학자였고, 철학가이면서 여행문학가로도 이름 을 남겼어요. 뒤러의 예술 업적 가운데 판화를 미술의 한 장르로 발 전시킨 점에서 그의 뛰어난 비즈니스 감각을 엿볼 수 있습니다.

판화라고 하면 많이 찍어낼 수 있긴 해도 그만큼 값이 싸지 않나요?

말씀대로 가격이 저렴한 판화는 대중 친화적인 미술입니다. 유화는 판화와 비교했을 때 가격이 비싸서 상류층을 위한 미술이었지요. 판화는 같은 크기인 유화에 비해 10분의 1, 때론 100분의 1 정도까 지 가격이 쌌어요. 뒤러는 이처럼 값싼 미술로 알려진 판화를 미술 의 한 장르로 개척해냅니다. 판화의 약점을 강점으로 역이용했다고 볼 수 있어요. 판화는 값이 싼 대신 많이 제작할 수 있으니 많이 팔 수만 있다면 이윤을 더 낼 수 있다는 점을 알았던 겁니다. 판화를 수백 장 이상 팔면 유화보다 훨씬 더 이득이라는 걸 정확히 간파했던 거죠.

도리어 돈을 더 많이 벌기 위해 판화를 택한 거라고요?

그런 측면이 충분히 있어요. 게다가 뒤러는 판화가 대중 커뮤니케
이션이 가능한 미술이라는 점에 매료된 듯해요. 대중과 소통하면서
자기를 알리고 돈도 벌 수 있는 미술이 바로 판화라는 걸 파악했던
겁니다. 비즈니스 감각과 대중과 소통하는 능력을 모두 갖췄던 거
지요.

뒤러가 판화에 몰두할 수 있었던 것은 북유럽에서 인쇄술이 급속하
게 발전하고 있던 시대 상황과 아주 잘 맞물려 있어요. 이 점에 관
해서는 후에 다시 말씀드리겠습니다.

뒤러는 대체 어떤 판화를 내놓았길래 많은 사람들과 소통할 수 있
었던 걸까요?

지금부터 판화 작품을 살펴볼까요. 다음 페이지의 작품은 뒤러의
초기 판화를 대표합니다. 네 명의 기사 모습을 담았습니다. 이들은
요한묵시록에 의하면 종말이 다가올 때 나타난다고 하죠. 이 판화
는 1498년에 나옵니다. 그러니까 1500년을 몇 년 앞두고 제작되었
다는 겁니다.

당시 사람들은 1500년을 작은 천년이라고 생각했어요. 세상이 다시
멸망할 수 있다고 생각한 거죠. 이런 분위기 속에서 종말론이 다시
급속히 유행해요.

이즈음 유럽에는 대규모 역병인 흑사병이 창궐한 데다 흉년이 계속
되었습니다. 오스만제국이 동로마제국을 무너뜨리고 유럽을 위협

알브레히트 뒤러, 묵시록의 네 기사, 1498년

오스만제국의 시기별 확장 영토 오스만제국은 1453년에 비잔티움 제국을
멸망시키고 유럽으로 침투해, 1529년에는 빈을 포위하기에 이른다.

하기도 했죠. 지구 멸망의 운명이 곧 다가온다고 해도 전혀 이상할
것이 없었습니다. 이처럼 혼란스러운 상황에서 1500년이 가까워지
자 사람들의 관심이 요한묵시록 속 종말론에 쏠렸어요.

뒤러가 이 판화를 1498년에 제작했다고 하니 시기적으로 정말 절묘
하네요. 설마 이걸 다 계산에 넣은 건가요?

이 점을 고려하고 제작했을 거예요. 종말에 대한 집단적 공포심
이 극도로 높아진 시대 상황을 정확히 읽고 그걸 이미지로 보여준
거죠.
동시대의 다른 판화가들은 기존에 하던 대로 성모 마리아나 성인
이야기를 담은 판화를 만들고 있었어요. 하지만 뒤러는 확실히 달

랐습니다. 당시 사람들이 관심을 가질 만한 종말론을 주제로 판화를 제작했으니까요.

뒤러는 여기서 한 걸음 더 나아가 판화를 구매하는 사람을 만족시키는 새로운 방법도 개발합니다. 뒤러의 판화를 주의 깊게 보시면 가운데 하단에 독특한 마크가 들어가 있어요. 이 무렵부터 뒤러는 이 마크를 판화 작품마다 집어넣습니다.

아래쪽에 보이는 건 알파벳 D처럼 보여요.

맞아요. 알파벳 D를 알파벳 A가 덮고 있는 형식입니다. 여기서 A와 D는 알브레히트의 'A', 뒤러의 'D'를 나타내면서 동시에 Anno Domini를 뜻합니다. Anno Domini는 라틴어로 그리스도의 해라는 뜻으로 서력기원을 의미하죠.

묵시록의 네 기사 속 뒤러의 마크

그럼 자기 이름의 약자이면서 연대를 나타내는 거네요.

그런 식으로 이중 의미를 준 거죠. 실제로 이 마크 옆에 제작연대를 집어넣은 경우도 있어요. 어쨌든 이는 곧 뒤러의 트레이드마크가 됩니다. 뒤러는 본격적으로 판화를 제작하기 시작하던 1495년경부터 이 마크를 꼭 집어넣어요. 오늘날 작가들이 작품에 사인을 하는 것과 같은 맥락입니다.

꼭 자기 이름으로 브랜드를 낸 것 같아요.

그렇죠. 이 마크를 보며 당시 사람들은 '이건 뒤러가 만든 작품이야' 하며 만족했을 거예요. 뒤러는 누가 가르쳐주지 않았어도 일찍부터 자기 작품이 지닌 가치를 스스로 올릴 줄 알았던 거죠. 그러니 뒤러는 '최초의 유럽 화가'이자 '최초의 자본주의형 화가'였다고 볼 수 있어요.

와, 그렇다면 엄청난 타이틀을 가진 거네요.

뒤러는 끊임없이 주변과 스스로를 되돌아봤기에 이처럼 흥미로운 업적을 이룰 수 있었습니다. 한창 번영하던 이탈리아를 여러 번 여행하면서 견문을 쌓고, 반면 아직 이러한 변화를 이끌어내지 못한 독일에서 활동하면서 화가의 사회적 신분이나 역할에 대해 치열하게 고민했죠. 이를 동력 삼아 자신만의 회화를 꾸준히 발전시켜나가다가, 마침내 이탈리아 회화에 뒤지지 않을 새로운 작품들을 완성해낸 겁니다.

뒤러의 다른 미술 작품에 대해서는 다음 기회에 좀 더 살펴보도록 하고 이제 뒤러가 태어나고 평생 활동했던 뉘른베르크로 향해볼까요?

뉘른베르크의 분위기를 이해해야만 뒤러를 좀 더 쉽게 이해할 수 있거든요. 뒤러 자신도 이 점을 잊지 않고 서명할 때 곧잘 '뉘른베르크의 뒤러'라고 쓰곤 했죠.

| 뉘른베르크의 뒤러 |

뉘른베르크의 뒤러라니 고향에 대한 자부심의 표현인가요?

그런 셈이죠. 뒤러가 워낙 유명해서 뒤러를 통해 뉘른베르크를 알게 된 분도 있으실 텐데요. 오늘날 뒤러가 뉘른베르크를 알리는 데한몫을 하지만 실제로는 뉘른베르크가 뒤러에게 끼친 영향력도 결코 무시할 수 없을 만큼 엄청나요.

다음 페이지의 사진은 뉘른베르크의 전경입니다. 사진 뒤편으로 뉘른베르크 성이 보입니다. 뒤러의 집은 바로 이 성 앞에 위치합니다. 왼쪽 전면에 보이는 두 탑을 자랑하는 저 성당은 뉘른베르크를 대표하는 성 로렌츠 대성당입니다. 1493년에 나온 『뉘른베르크 연대기』에 실린 풍경과 비교해도 별로 달라지지 않은 모습입니다.

그러네요. 500년 전이나 지금이나 도시 풍경이 비슷해요.

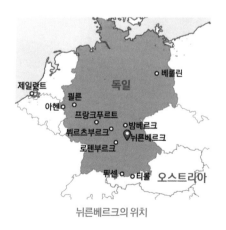

뉘른베르크의 위치

이런 도시의 삽화가 실린 『뉘른베르크 연대기』는 최초의 본격적인 세계사 책이에요. 뉘른베르크를 포함한 유럽뿐만 아니라 중동에 있는 도시들까지 총 22개 도시 이야기를 담았죠. 도시마다 앞부분에 도시 풍경 삽화를 그려 넣었는데 이것도 판화로 제작하고 인쇄해서 팔 수 있도록 했어요.

뉘른베르크 전경

이 책에 실린 뉘른베르크의 풍경을 보면 도시를 둘러싼 엄청난 규모의 성과 요새가 눈에 띕니다. 이 견고한 성채에 대한 이야기는 마키아벨리가 1513년경에 집필한『군주론』에도 나옵니다. 마키아벨리는 당시 독일 도시들이 견고한 성채로 둘러싸여 있어 쉽게 함락되지 않기에 자치권이나 독립심이 아주 강하다고 평가했습니다. 뉘른

미하엘 볼게무트, 「뉘른베르크 연대기」 중 남쪽에서 바라본 뉘른베르크 풍경 삽화, 1493년

베르크는 정확히 그런 도시였어요. 이곳 사람들은 거대한 성의 보호를 받으면서 상업적 번영을 누렸죠.

당시 뉘른베르크는 지금껏 우리가 거쳐온 이탈리아와 플랑드르의 도시들만큼이나 상업화된 도시였습니다. 15세기경 뉘른베르크의 인구는 5만 명 정도였는데, 이탈리아 피렌체와 거의 비슷한 규모였어요.

피렌체만큼이나 번영한 도시였군요. 그런 도시가 독일에 여러 개 있었나요?

뒤러가 활동하던 당시 이런 자유도시가 독일 곳곳에 80여 개나 있었다고 합니다. 여기서 자유도시란 황제로부터 자치권을 인정받은 도시를 뜻합니다. 중세 때에는 이런 도시가 200여 개나 되었다고 합니다만 그 수가 점차 줄어들어 15세기에는 80여 개, 그리고 16세기 후반에 이르면 60개 정도만 남습니다.

이 시기 독일은 자유도시뿐만 아니라 제후들이 다스리는 작은 소국들로 나뉘어 있었어요. 명목상으로는 신성로마제국의 황제가 통치했지만 실질적으로는 여러 정치 단위로 나뉘어 있던 겁니다.

뉘른베르크는 독일 대륙의 한복판에 자리한다는 이점을 이용해 일찍부터 상업 중심지로 번영을 누립니다. 그리고 금세공 기술로도 유명해서 신성로마제국 황제의 대관식에 사용하는 왕관이나 지휘봉까지도 여기서 제작되었습니다.

그러니까 황제의 대관식에 꼭 필요한 것을 만들어주는 도시였군요. 황제는 이 도시를 아주 좋아했을 것 같아요.

그렇죠. 신성로마제국 황제는 자신의 지배력을 상징하는 왕관처럼 신성한 물품을 제작해주는 뉘른베르크를 일찍부터 아꼈어요. 그래서 자치권을 내려주고 세금도 감면해주는 등 특별 대우를 했습니다.

그런 상황이라면 이 도시의 자랑거리인 금세공 기술을 가진 사람들은 큰 존경을 받았겠네요.

존경도 받고 대접도 받았지만 한편 제약도 컸습니다. 기술 유출이 우려된다는 이유로 금세공사는 도시 밖으로 여행하는 게 금지되었거든요.

아니, 여행이 금지됐다니 금세공사는 이동할 수 있는 자유가 없었던 건가요?

알브레히트 뒤러, 미하엘 볼게무트의 초상, 1516년, 게르마니아국립박물관 뒤러는 자신의 스승인 미하엘 볼게무트가 죽기 직전에 존경의 마음을 담아 초상화를 그렸다. 사후에는 그림 옆에 글귀를 적어 기록을 보강했다.

네, 이 문제로 뒤러는 금세공사 일을 그만둬요. 뒤러의 아버지는 금세공사였어요. 뒤러도 원래는 아버지를 뒤이어 금세공사로 일했고요. 그러다가 뒤러는 안정적인 직장을 갖기보다는 세상을 두루 살피면서 새로운 일을 하고 싶어졌던 것 같아요. 그래서 금세공사를 포기하고 화가의 길을 걸으며 나중에는 판화까지 제작하게 됩니다. 한편 뒤러가 판화의 가치에 대해 새롭게 눈뜬 것은 당시 뉘른베르크의 사회 분위기와 연관이 있습니다. 앞서 살펴본『뉘른베르크 연대기』는 화가이자 인쇄업자 안톤 코베르거라는 사람이 제작한 겁니다. 이 사람은 뒤러의 대부였어요. 대부란 세례를 받을 때 아이의 영적인 면을 보살펴주는 일종의 종교적 후견인입니다. 『뉘른베르크 연대기』 같은 중요한 책을 만든 사람이 뒤러의 가족과 친분이 깊은 사람이었던 거죠.

그리고 뒤러는 이 책에 삽화를 그린 사람에게서 그림을 배웠습니다. 뒤러의 스승 미하엘 볼게무트는『뉘른베르크 연대기』에 있는 삽화

를 그려 넣는데, 이 중 일부는 뒤러가 그린 것으로 추정합니다.

『뉘른베르크 연대기』라는 책을 사이에 두고 여러 사람이 연결되네요!

맞아요. 이 책을 출판한 안톤 코베르거는 당시 인쇄기만 24대씩이나 가지고 있었고, 고용한 직원은 120명이 넘었다고 합니다. 지금 기준으로 봐도 상당히 큰 출판사를 경영했던 셈이죠. 바로 이런 분위기에서 『뉘른베르크 연대기』 같은 책이 나오게 됩니다.
나아가 뉘른베르크는 종이 생산에도 박차를 가했고, 유럽 곳곳에서 책을 출판하려는 문인이나 삽화를 그리는 화가들이 모여들어 활기가 가득해졌습니다. 이렇게 뉘른베르크는 출판 도시로 급부상하면서 '유럽의 눈과 귀'라는 평가까지 받습니다.
아마도 뒤러는 자신의 스승이나 대부를 따라 일찍부터 다양한 책의 제작 과정에 직접 참여하면서 주변 세계에 대한 관심을 한층 더 키워갔을 겁니다.

그러니까 당시 뉘른베르크는 온갖 데에 호기심을 가지기 좋은 환경이었군요.

네, 이 같은 뉘른베르크의 사회 분위기는 뒤러를 설명하는 아주 중요한 키워드죠. 앞서 뒤러는 이른 시기부터 여러 곳을 여행하며 견문을 넓혀 이탈리아와 알프스 이북 지역 회화를 조화시킨 '최초의 유럽 화가'라고 했는데요. 『뉘른베르크 연대기』 같은 책의 제작에

뒤러박물관에 전시된 인쇄기

참여하면서 세계에 대한 관심, 앎에 대한 폭발적인 호기심을 가지게 된 듯합니다. 뒤러 집에 가보면 당시 뉘른베르크에서 쓰던 인쇄기를 보실 수 있어요.

뒤러가 판화를 찍어낼 때 쓰던 건가요?

그건 아니고요, 후에 재현한 것을 전시하고 있습니다. 당시 뒤러가 살던 집은 오늘날에는 뒤러를 기리는 박물관으로 쓰여요. 아쉽게도 여기에 뒤러가 그린 진품은 없습니다. 뒤러는 결혼할 때 부인이 지참금으로 가져온 피렌체 금화 200피오리노로 구매한 이 집에서 죽을 때까지 살아요.

뒤러의 집, 뉘른베르크 뒤러는 부인의 지참금 피렌체 금화 200피오리노로 구매한 이 집에서 죽을 때까지 살았다. 오늘날 이곳은 박물관으로 쓰이고 있다.

| 뉘른베르크 찬사 |

뉘른베르크는 굉장히 이지적인 도시였어요. 다음 페이지 지도는 1500년에 뉘른베르크에서 만들어졌습니다. 작은 천년을 맞아 교황청이 있는 로마로 가는 순례자들을 위해 만든 지도죠. 이 때문에 로마가 위쪽에 있어요. 위아래가 뒤집혀 있는 겁니다.

그래서 지도가 이상하게 보였군요. 이걸 뒤집어봐야 좀 알아볼 수 있겠네요.

그 점을 고려하고 보면 요즘 지도와 비교해도 뒤지지 않을 만큼 유

럽의 모습을 정확히 담아냈어요. 여러 지역이 눈에 들어오는데 지도의 중심엔 뉘른베르크가 자리합니다. 뉘른베르크를 중심으로 유럽 세계를 그린 겁니다.

사실 저에게 뉘른베르크는 생소한 곳인데 이곳에서 세계사 책부터 이런 지도까지 만들어졌다는 게 놀라워요.

뉘른베르크는 독일 한복판에 자리했지만 당시 분주히 작동하던 상업 네트워크를 통해 전 세계가 어떻게 돌아가는지 알고 있었어요. 『뉘른베르크 연대기』가 1493년에 만들어지는데, 앞서 말씀드렸듯

뉘른베르크

에르하르트 에츠라웁,
롬베크 지도, 1500년

마르틴 베하임이 만든 지구본, 1492~1494년, 게르마니아 국립박물관 현존하는 가장 오래된 지구본이다.

이보다 한 해 전인 1492년에 콜럼버스가 신대륙을 발견하죠. 앞서 1488년에는 바르톨로메우 디아스가 희망봉을 발견하고 1498년에는 바스코 다가마가 희망봉을 돌아 인도에 도착하는 무역로를 개척합니다. 이런 지도가 그려지던 1500년경 유럽 사람들은 전 세계를 탐험하고 있었던 겁니다. 시대 분위기를 고려하면 이런 정교한 지도가 나오는 건 놀랍지도 않죠.

그럼 위 사진도 한번 볼까요. 1492년에 뉘른베르크에서 제작된 지구본입니다. 희망봉이 발견된 지 얼마 되지 않은 시점이라 아프리카 대륙이 조금 애매하게 표현되었지만 나름대로 형태가 잡혀 있죠.

이제 뉘른베르크가 어떤 분위기였는지 확실히 알겠어요. 매일 새로운 지식이 모이고 사람들은 들떴겠군요!

코페르니쿠스, 『데 레볼루
치오니부스 오르비움 코엘
레스티움(천구의 회전에 관
하여)』 표지, 1543년, 뉘른
베르크 출판본(왼쪽) 코페르
니쿠스가 남긴 원고(오른쪽)

이 도시에서 뒤러 같은 사람이 나온 게 전혀 이상하지 않죠? 기왕
이야기가 나온 김에 뉘른베르크 찬사를 하나 더 이어가 봅시다.

코페르니쿠스가 세상의 중심이 지구가 아닌 태양이라 주장했던 사
건은 아실 거예요. 이 혁명적인 주장을 담은 책이 최초로 출판된 곳
은 바로 뉘른베르크입니다. 위 사진은 코페르니쿠스가 쓴 책의 표
지예요. 제목이 '레볼루션', 그러니까 '전환'이나 '혁명'인 셈이죠.
이 같은 뉘른베르크가 배출한 최고 스타가 알브레히트 뒤러였던 겁
니다.

와, 뒤러부터 코페르니쿠스까지 대단한데요. 이제 뒤러가 왜 스스
로를 뉘른베르크의 뒤러라고 서명했는지 납득이 가요.

그런 뉘른베르크도 이후 슬픔을 겪습니다. 히틀러는 뉘른베르크를
가장 독일다운 도시라 추앙하고 나치당의 중심지로 삼아요. 1936년
에는 나치전당대회를 열기 위해 여기에 거대한 콘크리트 스타디움

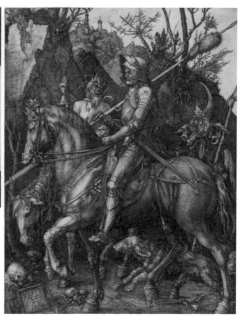

후베르트 란칭어, 기수, 1935년(왼쪽) 알브레히트 뒤러, 죽음과 기사, 1513년(오른쪽) 히틀러를 중세 기사로 미화하는 데 뒤러의 이미지가 활용되었다. 말 위에 앉아 고삐를 당긴 자세에서 유사성이 보인다.

을 짓도록 했지요. 뉘른베르크는 제2차 세계대전 때 집중 폭격을 맞아 많이 파괴되었어요. 그런데 히틀러는 뉘른베르크라는 도시뿐만 아니라 뒤러에게도 어떤 영감을 받았던 모양입니다. 위의 왼쪽 작품을 보세요.

설마 싶긴 한데 히틀러인가요?

맞아요. 말을 타고 나치 깃발을 든 히틀러입니다. 뒤러가 그려낸 기사의 히틀러 버전이죠. 다소 충격적이기는 합니다만, 앞서 스티브 잡스의 초상 사진부터 히틀러 버전의 기사까지 뒤러의 이미지는 현대에 와서도 다양한 각도로 새롭게 활용됩니다. 뒤러의 지대한 영향력을 엿볼 수 있는 대목입니다.

뒤러의 판화가 유명해지자 웃지 못할 사건이 벌어집니다. 1505년에 뒤러는 친구에게서 편지를 받고 서둘러 베네치아로 향해요. 지금 베네치아에서 뒤러의 판화가 마구잡이로 위조되어 돌아다니고 있으니 이 문제를 해결해야 한다고 일러주는 편지였죠.

아래의 두 그림을 보세요. 한쪽은 뒤러의 오리지널 작품이고 다른 한쪽은 베네치아에서 위조된 것입니다. 어느 쪽이 뒤러의 작품일까요?

판화 A 판화 B

음, 글쎄요. 이렇게 차이가 안 나기도 어려울 것 같은데요. 거의 같은 작품으로 보여요.

바로 왼쪽이 뒤러의 작품입니다. 성모의 아버지 요아킴이 제물을 바치려는 장면이에요. 오른쪽은 이를 똑같이 베낀 짝퉁이고요. 자세히 보면 오른쪽은 선이 경직되어 있고 세부도 모호하게 처리했어요. 하지만 언뜻 보면 정말 티가 안 날 정도로 잘 베꼈죠?

뒤러는 『성모 마리아의 일생』이라는 판화집을 1511년에 완성해요. 여기에 수록된 몇몇 판화는 이보다 앞서 제작해서 판매했습니다. 바로 이 시리즈의 작품이 마구잡이로 복제된 거예요.

이런 짓을 벌인 건 마르칸토니오 라이몬디라는 베네치아의 판화가였습니다. 남의 작품을 베꼈을 뿐만 아니라 온갖 포르노그래피 판화까지 제작해서 결국 교황한테 파면을 당했죠.

라이몬디는 당시 가장 잘나가던 뒤러의 유명 작품들을 복제해 엄청난 이득을 취했어요. 심지어 위조 판화에 뒤러의 트레이드마크까지 그대로 복제해 집어넣었습니다.

마르칸토니오 라이몬디, 무릎을 꿇고 성 베드로의 발을 씻기는 예수, 1500~1534년경

마르칸토니오 라이몬디, 뒤러의 요아
킴의 제물을 거절함 위조 복제본(부분),
1504년경

돈이 되겠다 싶으면 뭐든 하는 사람들이 어느 시
대에나 있었군요. 뒤러는 정말 엄청나게 화가 났
겠어요.

네, 이런 가짜들이 계속 나오자 뒤러는 베네치아
에서 법적 소송을 벌여요. 그런데 베네치아 정부
는 위조범을 처벌하지 않고 "여기서 사인만 빼
라"는 판결을 내립니다.

지적재산권에 대한 개념이 아직 없었기 때문에 오히려 위조범인 마
르칸토니오 라이몬디에게 유리한 판결이 내려진 겁니다. 베네치아
정부가 자국 화가를 보호하려 했다고 볼 수도 있고요.

결국 이런 편파 판결로 인해 이후에도 뒤러의 판화는 계속 복제됩
니다. 달라진 게 하나 있긴 해요. 이때부터는 가짜 판화에서 뒤러의
트레이드마크인 사인 부분은 삭제된 채 나옵니다.

믿을 수가 없네요. 누가 봐도 뒤러 작품인데 복제한 작가에게 더 유
리한 판결이 내려지다니요!

정말 황당할 따름이죠. 하지만 뒤러의 베네치아 여행이 소득 없이
허탈하게 끝난 것만은 아니었습니다. 뒤러는 이를 계기로 2년 정도
베네치아에서 머무르며 이전과는 또 다른 작품을 만들어내어 새로
운 명성을 얻어요.

그러나 뒤러는 여전히 자신의 작품들이 마구잡이로 위조되는 것이
억울했을 거예요. 그래서 독일로 돌아가 새로운 방법을 강구합니다.

황제에게 도움을 청했어요. 신성로마제국 황제인 막시밀리안 1세와 친분이 있었거든요. 1511년에 『성모 마리아의 일생』 완결본이 나오자 뒤러는 그걸 가지고 막시밀리안 1세에게 달려가죠.

이때 황제는 '뒤러 작품은 더 이상 다른 사람이 복제할 수 없다'는 독점 권한을 인정해줍니다. 이후 뒤러는 판화 표지에다가 오늘날로 치면 저작권과 관련된 경고문을 씁니다. 이 경고문을 정리하면 다음과 같습니다.

"두려워하라! 제국의 통치 아래 있는 그 누구도 내 판화를 찍어내거나 조잡한 모방품으로 만들어 팔 수 없다. 내가 이 권리를 영광스러운 황제 막시밀리안에게서 받았음을 모르는가? 들어라! 만일 그대가 악의와 탐욕으로 이를 어기게 된다면 그대의 재산이 압수될 뿐만 아니라 그대의 몸도 안전하지 않을 것을 명심하라."

꽤 무시무시한 경고인데요.

요즘 책들 판권면에 '이 저작물의 판권은 작가에게 있으며, 사전 동의 없는 무단 전재 및 복제를 금한다'고 적은 문구나 마찬가지입니다. 조금 살벌하게 보이는 것도 사실입니다만 이런 식으로 저작권 개념이 탄생했다는 게 재미있지 않나요?

아무튼 황제의 든든한 지원을 받은 뒤러는 황제를 위해 거대한 판화를 만드는 기회까지 얻죠. 황제는 뒤러에게 자신의 가문과 업적을 적은 초대형 판화를 제작해달라고 의뢰합니다.

Impreſſum Nurnberge per Albertum Durer pictorem.Anno chriſtiano Milleſi
mo quingenteſimo vndecimo.

Heus tu inſidiator:ac alieni laboris:& ingenij:ſurreptor:ne manus temerarias
his noſtris operibus inicias.caue:Scias enim a glorioſiſſimo Romano
rum imperatore.Maximiliano nobis cõceſſum eſſe ne quis
ſuppoſititijs formis:has imagines imprimere:ſeu
impreſſas per imperij limites vendere aude
atq̃ ſi per cõtemptum:ſeu auaricie cri
menſec̃ feceris:poſt bonorũ cõ
fiſcatiõem:tibi maximum pe
riculũ ſubeundum
eſſe certiſſime
ſcias,

경고문

알브레히트 뒤러, 『성모 마리아의 일생』 중 천사와 성인들의 경배를 받는 성모 마리아, 1511년경

막시밀리안 1세의 개선문, 1515년 192개의 목판으로 나눠서 제작됐다. 뒤러를 포함해 여러 작가가 투입되었다.

앞 페이지를 보세요. 이 판화의 사이즈는 어마어마한데요, 폭이 3미 터에 높이가 3.5미터에 이릅니다. 이걸 목판으로 제작하기 위해 총 192개로 나눠서 찍어요.

높이가 3.5미터라니 엄청나네요. 그 정도면 거의 실제 건물 높이에 가까운 거 아닌가요?

충분히 그 정도 될 겁니다. 막시밀리안 1세는 이런 초대형 판화를 찍어내 자기가 지배하는 영토 곳곳에 보냅니다. 거대한 판화를 통 해 자신의 권위를 널리 각인시키고자 했던 거죠.
한편 뒤러는 막시밀리안 1세의 초상화도 그려요. 아래 그림이 뒤러 가 1518년에 그릴 기회를 얻어 이듬해에 완성한 황제의 초상화입니 다. 여기서 황제는 병을 앓고 있는 듯 어두운 안색이죠. 막시밀리안 1세는 이 그림이 완성 된 해에 병사합니다.

황제의 초상화까지 그 리다니 뒤러는 정말 여러 방면에서 활동했 군요.

알브레히트 뒤러, 막시밀리안 1세 의 초상, 1519년, 빈미술사박물관

뒤러가 아무리 유명했어도 황제와의
관계가 그리 쉽게 만들어지는 건 아니
죠. 이 관계를 아우크스부르크에서 활
동하던 거상 야코프 푸거가 맺어주었
다고 해요.

푸거 가문은 은행업뿐만 아니라 광산
업 등 여러 분야에서 종합 상사를 운
영하며 '북유럽의 메디치'라 불릴 정
도로 어마어마한 부를 쌓아 올렸습니
다. 야코프 푸거는 뒤러의 후견인이었
던 만큼 뒤러에게 다양한 네트워크를
마련해줬어요.

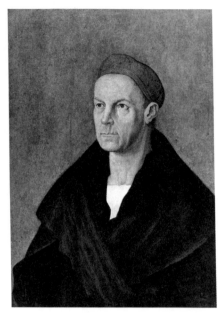

알브레히트 뒤러, 야코프 푸거의 초상, 1520년, 아우
크스부르크시립미술관

그렇다고 해도 야코프 푸거가 뒤러와 황제를 연결해줄 정도로 영향
력이 컸나요?

일단 상업에서는 메디치보다 성공했어요. 푸거 가문의 부는 메디치
가문의 10배 이상이었다고 하죠. 이 가문 사람들 중에서도 야코프
푸거는 특히 더 성공한 상인이었고요.

독일에서는 선제후, 즉 지역의 영주나 주교들 중 황제 선출권을 가
진 이들이 투표로 신성로마제국의 황제를 선출했습니다. 그러니까
독일 전 지역에서 총 일곱 명의 선제후들이 프랑크푸르트에 모여
투표로 황제를 결정했던 겁니다.

선거에서 이기려면 막대한 돈이 필요했어요. 최소한 네 표를 얻어

야 황제로 선출되었는데 이를 위해서 투표권을 가진 선제후들에게 이권이나 돈을 안겨줘야 했죠. 바로 이때 푸거 가문의 보증이 필요했던 겁니다. 선제후들은 푸거 가문이 써준 보증서를 가져와야 표를 줬어요.

그러니까 푸거 가문의 보증서가 없으면 황제로 선출될 수 없었다는 거네요. 영향력이 어마어마한데요.

그렇습니다. 당시 선제후들은 푸거 가문 정도의 재력과 신용을 가진 은행이 보증하지 않으면 황제라도 선출된 후에는 말을 바꿀 수 있다고 본 거예요.
어쨌든 교황의 선거 자금을 메디치 가문이 댄 것처럼 황제의 선거 자금은 푸거 가문이 댑니다. 한마디로 교황 뒤에 메디치가 있었다면 신성로마제국 황제의 뒤에는 푸거가 있었던 거죠.

황제의 선거 자금을 댔다고 하니 푸거 가문은 돈만 많은 게 아니라 권세도 대단했겠어요.

맞아요. 교황에게까지 영향력을 미쳤던 메디치만큼 북유럽에서 푸거 가문은 정치적으로도 엄청난 영향력을 가지고 있었습니다. 심지어 막시밀리안 황제는 얼마나 빚을 많이 졌던지 푸거 가문이 돈 갚으라고 하면 기가 죽어 맞대답도 못했다고 합니다.

| 새로운 상업 세계로 |

이 엄청난 푸거 가문을 일으켜 세운 사람이 바로 야코프 푸거입니다. 푸거는 복식부기라는 새로운 회계법을 배우고 나서 사업을 크게 확장해요. 이를 기점으로 사업 범위가 이전 시대와는 완전히 다른 차원으로 들어섭니다.

야코프 푸거가 복식부기뿐만 아니라 국제 무역에 대한 감각까지 배운 곳은 바로 베네치아였습니다. 10대 초반부터 거의 10년 넘는 긴 시간을 베네치아에서 보내면서 상업 세계에 눈떴지요.

여기서 이렇게 이탈리아 이야기가 다시 나오네요. 뭐라고 해야 할까 출발점으로 다시 돌아온 기분이에요.

15세기 베네치아는 상업과 예술은 물론이고 모든 게 빠르게 변화하고 발전하는 도시였습니다. 이제부터 다시 이탈리아로 돌아가 '베네치아 르네상스'라는 위대한 시대를 살펴보려 합니다. 우리는 상업 발전이 이루어낸 찬란한 업적을 베네치아에서 더욱 명확하게 마주하게 될 겁니다.

지리상 대발견이 끊임없이 이뤄지던 시대 분위기 속에서 뒤러는 세계에 대한 호기심을 키워갔다. 그 관심은 여행으로 표출되었는데, 특히 이탈리아 여행 중 목격한 이탈리아 미술의 번영은 뒤러가 예술가로서의 정체성을 고민하도록 이끌었다.

세계를 향한 관심	**배경** 지역 경제가 세계 경제로 확대. 사람들의 세계에 대한 호기심 증대. 뒤러가 표현한 관심도 이와 연관됨. **뒤러의 호기심** 코뿔소, 고래 등 쉽게 보기 어려운 동물들을 보러 떠나거나 토끼나 풀 등을 아주 세밀하고 진지하게 그림. 여행지의 풍경을 수채화로 담아냄.
스스로를 향한 관심	세계에 대한 관심은 자연스럽게 뒤러 자신에게도 쏠림. **26세 자화상** 기품과 소양을 갖춘 귀공자처럼 표현함. **28세 자화상** 스스로와 적극적으로 대면하려는 모습. → 신의 위치에 자화상을 그려 넣어 화가의 사회적 역할을 강조.
뉘른베르크	금세공, 인쇄 특화 도시로 『뉘른베르크 연대기』 등과 같은 책이 만들어짐. '유럽의 눈과 귀'로 불리는 이지적인 분위기의 도시. 참고 롬베크 지도, 마르틴 베하임이 만든 지구본 ⇒ 뒤러가 세계에 대한 관심을 키운 배경.
인쇄의 발전	**판화** 대중 커뮤니케이션이 가능한 최초의 미술 장르. 이는 인쇄 발전과 연관됨. → 뒤러는 바로 이 부분에 주목. 이름 앞 글자 AD를 딴 마크 넣어 스스로를 브랜드화. 예 뒤러, 묵시록의 네 기사, 1498년
뒤러의 인맥	베네치아에서 판화 표절 사건이 일어나자 신성로마제국 황제 막시밀리안 1세를 통해 저작권을 획득함. → 이 관계는 아우크스부르크의 거상인 야코프 푸거가 맺어준 것.

북 유 럽 르 네 상 스 다 시 보 기

1455년경
장 푸케
믈룅 제대화
르네상스 미술의 대부분을
차지했던 제대화 중에서도
두폭화는 당시 가장 유행했던
형식이었다.

1440년대
로히어르 반 데르 베이던
성모를 그리는 성 루카
루카 성인 그림은 이후
화가의 자화상으로 발전한다.

1475년경
안토넬로 다 메시나
서재에서 연구하는
성 히에로니무스
플랑드르에서 구사된 유화 기법은
1470년대에 이르면
이탈리아에서도 그려진다.

1420~1430년대

아르스 노바 등장

1470년대

**이탈리아에서도
북유럽 화풍 구사 시작**

1498년
알브레히트 뒤러
묵시록의 네 기사
뒤러는 당시 시대 분위기를 담은
판화를 통해 비즈니스 감각과
대중과의 소통 능력을 모두
보여준다.

1515년경
마티아스 그뤼네발트
이젠하임 제대화
예수가 느낀 고통을 고스란히
표현해 이탈리아와 같은 신앙을
완전히 다른 방식으로 그려냈다.

1500년
알브레히트 뒤러
28세 자화상
이탈리아 미술과 북유럽 미술
사이의 차이를 고민한
뒤러는 마침내 두 미술을
조화롭게 융합하고
화가를 신의 위치에 올려놓는다.

1492년

1500년

콜럼버스의
서인도제도 발견

종말론 유행

III

또 하나의 르네상스

베네치아 미술

세상에 아름다운 곳은 많아도 베네치아만 한 곳은 없다.
도시 자체가 물 위에 떠 있는 독특한 모습으로,
특히 비잔티움 제국의 전통을 잘 간직한 이곳에서
사람들은 동방적 분위기와 이국적 풍취에 빠져들었다.
바닷길과 운하를 통해 세계 각국의 상인과 진귀한 물건이
넘나들고 모여든 지중해 무역의 중심지. 여러 문화가
만나고 뒤섞인 베네치아 자체가 하나의 예술 작품이다.
— 산타 마리아 델라 살루테 성당, 이탈리아 베네치아

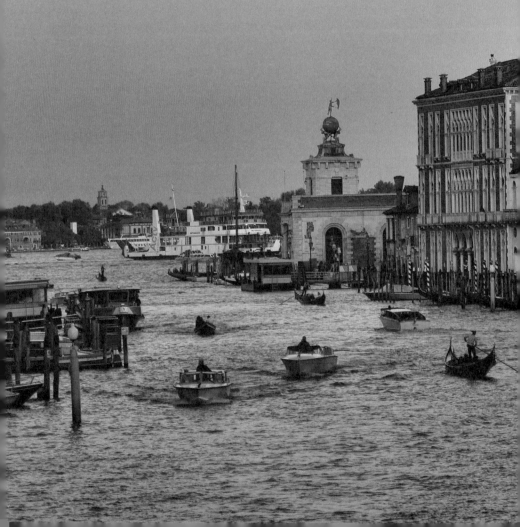

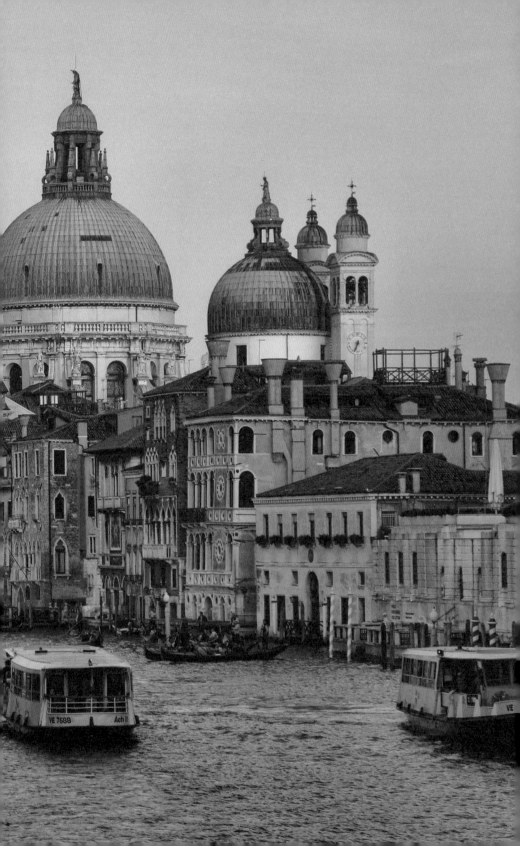

사람들은 저마다 자기만의 이탈리아를 가슴속에 간직하고 있다.
다른 사람들이 느끼는 것과는 다른 이탈리아를.
사람들의 흥을 돋울 줄 아는 사람은 나폴리를 선호할 것이고
감상적인 사람은 베네치아를 선택할 것이다.
― 미셸 피에르, 『열정의 이탈리아』

01 동방과 서방을 잇는 화려한 국제도시

야코프 푸거 # 카날 그란데 # 산 마르코 성당
베네치아 총독궁 # 산 마르코의 사자 # 목격자 양식

앞서 살펴본 북유럽의 상업도시들이 앞다투어 모범으로 삼은 도시가 있습니다. 바로 베네치아입니다.

당시엔 상업도시라고 하면 베네치아가 롤 모델이었나 봐요.

그렇습니다. 지중해 한가운데에 자리한 이탈리아는 원래 여러 도시 국가로 나뉘어 있었죠. 그중 베네치아는 일찍부터 지중해 무역에서 거의 독보적이었습니다. 세계 곳곳으로부터 진귀한 상품들과 상인들이 모여드는 국제 상업도시였어요.

이때 베네치아는 '인간의 모든 상행위가 집중된 곳', '부가 분수처럼 넘쳐흐르는 곳', '넘쳐나는 상품에 입이 다물어지지 않는 곳'으로 알려졌습니다.

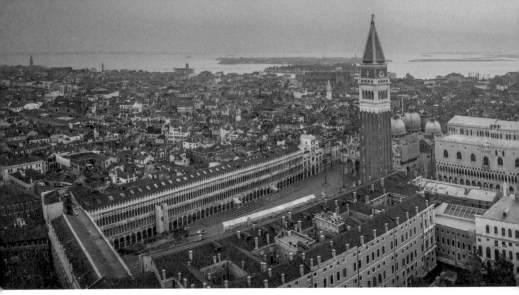

베네치아 전경

| 상업 세계의 진정한 본점 |

게다가 베네치아는 브뤼헤를 비롯한 플랑드르의 다른 도시들보다 먼저 '상업 세계의 대학교' 역할을 했어요.

상업 세계의 대학교라면 브뤼헤를 가리키는 말이 아니었나요?

맞아요. 스코틀랜드와의 외교 분쟁을 해결하려던 브뤼헤의 상인 안젤름 아도네스가 한 말이죠. 이 칭호는 과장이 아닙니다. 자본주의의 초석을 다지는 데 브뤼헤가 큰 역할을 했으니까요. 하지만 베네치아는 브뤼헤보다 앞서서 '상업 세계의 대학교' 역할을 톡톡히 한 겁니다.

베네치아가 대체 어떤 역할을 했길래요?

경제사에서는 베네치아가 플랑드르 도시들보다 한발 앞서 중세 상업 세계를 이끌었다고 봐요. 이 때문에 상업자본주의의 계보를 따질 때 아래 표처럼 베네치아를 맨 위에 두어야 할 거예요.

11세기	→	베네치아
15세기	→	브뤼헤
16세기	→	안트베르펜
17세기	→	암스테르담

상업자본주의의 시기별 중심 도시

경제적으로는 베네치아가 플랑드르 도시보다 아주 일찍부터 앞서 갔군요.

베네치아는 유럽에서 가장 먼저 지중해 중개무역을 통해 상업을 발전시켜온 곳입니다. 장사를 배우기에 아주 좋은 곳일뿐더러, 당시

사업을 하려면 누구든 베네치아를 잘 알아야 했죠.

독일의 거상 야코프 푸거도 베네치아에 와서 상업에 눈을 떴다고 합니다. 푸거는 14살이었던 1473년에 고향 아우크스부르크를 떠나 이후 13년간 베네치아에서 활동하면서 무역이나 금융과 관련된 여러 기술을 배우는데, 그중에는 복식부기도 있었어요.

복식부기가 그렇게 중요한 기술인가요?

복식부기는 근대 회계학의 핵심이라고 할 수 있어요. 요즘에는 컴퓨터 프로그램이 대신하지만 짧게나마 설명드릴게요. 돈이 얼마나 들어오고 나갔는지 장부에 기록하는 걸 부기라고 하죠. 사업 규모가 작은 경우에는 보통 단식부기, 즉 벌어들인 돈과 쓴 돈 그리고 남은 돈과 이익은 얼마인지 정도만 기록합니다. 그런데 사업 규모가 커지면 상황이 복잡해져요. 선불, 외상, 부채, 이자까지 꼼꼼히 따져보지 않으면, 앞으로 남고 뒤로는 손해 보는 일이 생길 수 있으니까요. 그래서 일정 기간 내 영업 이익이 얼마인지와 별도로 전체적으로 달라진 자산 현황까지도 정리해두는 장부 기입 방법으로 복식부기가 개발된 겁니다.

푸거는 그런 기술을 베네치아에서 배운 거군요. 상업 세계의 대학교답네요.

루카 파촐리가 1494년에 발표한 『산술, 기하, 비율 및 비례 총람』 복식부기를 학술적으로 정리한 최초의 책이다. 첫머리에 "신의 이름으로 기록한다"라고 쓰여 있다.

베네치아에서는 일찍부터 상업 기술이 발달해 복식부기가 많이 사용되고 있었죠. 복식부기를 일명 '베네치아 방식'이라고도 했고요. '근대 회계학의 아버지'라고 불리는 수학자 루카 파촐리도 베네치아 사람입니다. 1494년에 복식부기를 완전한 형태로 정리한 책을 펴내면서, 이미 사용되고 있던 복식부기를 체계화하고 널리 확산하는 데 큰 역할을 했지요.

훗날 베네치아 사절단이 푸거 가문의 본거지인 아우크스부르크를 방문하는데, 거기서 푸거가 벌이는 여러 사업들을 보고 놀랍니다. 그런데 푸거가 베네치아에서 복식부기를 배웠다는 걸 알고는 "아우

야코포 데 바르바리, 루카 파촐리와 신원 미상의 남자, 1495~1500년, 카포디몬테국립미술관
수학자이자 프란체스코 수도회의 수사였던 루카 파촐리는 복식부기를 학술적으로 정립해냈다. 수사복 차림의 파촐리는 오른손으로 흑판에 그려진 도형을 가리키고, 왼손으로는 자기가 쓴 책을 짚어서 이론을 증명하려는 모습이다. 파촐리 뒤에 선 잘 차려입은 남성은 후원자 혹은 문하생으로 추정한다.

크스부르크가 베네치아의 딸이라면 이제 딸이 어머니를 뛰어넘었구나"라고 한숨 쉬듯 말했다고 하지요.

제자가 스승을 뛰어넘었다는 말이네요. 푸거가 그렇게 유명한 사람이었나요?

르네상스 예술의 후원자로 유명한 메디치 가문은 많이들 알죠? '북유럽의 메디치'라고 불리는 푸거 가문은 사실 메디치 가문보다 사업적으로 더 크게 성공했고 규모나 영향력도 훨씬 막대했습니다. 메디치 가문은 주로 금융업을 통해 사업을 발전시켰지만, 푸거 가문은 다양한 분야로 사업을 확장했어요. 형제들과 함께 시작한

『마테우스 슈바르츠의 전기』 중 자신의 회계사와 함께 있는 야코프 푸거, 1517년, 헤르조크안톤울리히박물관 독일 출신 대상인 야코프 푸거는 베네치아에서 배운 복식부기를 대규모 사업을 운용하는 데 활용해 막대한 부를 쌓았다.

직물과 향신료 무역을 바탕으로 광산업과 은행업까지 가업을 넓힌 거죠. 금과 은, 구리와 주석 채굴 사업으로 어마어마한 돈을 벌어들였고, 은행업으로 자본을 축적했습니다. 정치와 종교의 권력자들과 거래하면서 부를 더욱 증식하기도 했고요.

복식부기를 활용해 자산을 일목요연하게 관리했기에, 이렇게 다방면에 걸친 대규모 사업을 구멍 없이 이끌 수 있었을 테지요. 그 놀라운 결과를 본 베네치아 사절단은 자신들에게서 상업 기술을 배운 야코프 푸거의 활약이 자신들을 뛰어넘었음을 인정했던 겁니다.

| 아름답고 고귀한 바다의 도시 |

근대 상업도시의 진정한 원형인 베네치아의 역사와 미술을 살펴보기에 앞서 베네치아를 한번 전체적으로 조망해봅시다. 사실 베네치아는 도시 자체가 하나의 예술 작품이라고 할 만큼 굉장히 독특해요. 흔히 베네치아를 '바다의 도시', '물의 도시'라고 부릅니다. 실제로 도시 전체가 물 위에 떠 있거든요. 아래 사진을 보세요.

정말 물로 완전히 둘러싸여 있네요. 위쪽으로 뻗은 가느다란 선은 다리인가요?

네, 이 다리를 통해 차량과 기차로 베네치아에 들어가죠. 그러니 오늘날은 더 이상 섬이라고 할 수 없습니다. 그러나 베네치아는 원래 육지에서 4킬로미터 정도 떨어진 석호를 개간해 만든 도시입니다.

베네치아의 항공사진 베네치아는 바다 위에 떠 있는 인공 섬이다. 가운데 보이는 물고기 모양의 큰 섬이 베네치아 본토다.

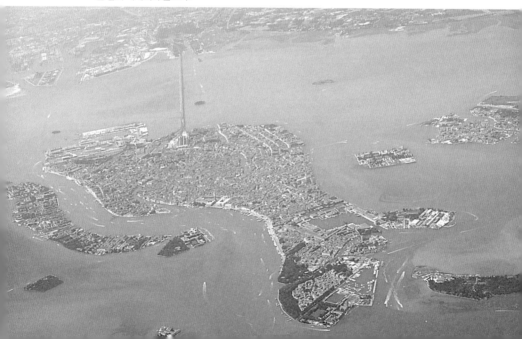

석호는 퇴적한 모래가 만의 입구를 막으면서 바다 근처에 형성된 호수를 말해요. 한가운데 있는 큰 섬이 바로 베네치아 본토고요, 그 옆에 여러 섬들이 자리해요. 엄밀히 말해 베네치아는 그냥 섬이 아니라 섬 118개가 다리 400여 개로 연결된 거대한 인공 섬입니다.

지금 보이는 곳이 인공 섬이라고요? 그 옛날부터 인공 섬을 만든 거네요! 듣다 보니 플랑드르가 생각나요. 플랑드르 사람들도 갯벌을 개간해서 사람 사는 땅으로 만들었잖아요?

그렇죠. 베네치아뿐만 아니라 플랑드르 도시들도 사람 살기 어려운 곳에 자리해 있었지요. 그런데 결과적으로 이런 도시들이 자본주의로 가는 길목을 차지했다는 점이 흥미롭습니다.
베네치아나 플랑드르 모두 늪지대이지만 바다와 연결되어 있고 도시 안은 운하로 촘촘히 짜여 뱃길이 발달했어요. 이 관점에서 보면 상업 활동에는 강점을 지녔던 겁니다. 농사지을 땅이 없었던 베네치아나 플랑드르 사람들에게 상업은 선택이 아니라 필수였어요. 이 때문에 두 지역 모두 상업에 매진하다가 크게 성공하죠.

지리적 약점을 오히려 강점으로 만들었군요. 뱃길이 발달하니 상품을 운송하기에 수월해진 거고요.

이 밖에도 베네치아에겐 지리적 강점이 또 하나 있습니다. 다음 페이지 위에 있는 16세기 지도를 보세요. 베네치아는 석호들로 이렇게 빙 둘러싸인 늪지대였기 때문에 난공불락의 요새였어요. 수심이

베네데토 보르도네, 베네치아의 석호를 그린 목판화, 1528년, 코레르시립박물관 오늘날과 매우 비슷한 모습으로, 베네치아 본토 주위를 석호들이 둘러싸고 있다.

공중에서 내려다본 베네치아 주변의 석호 군데군데 늪지대가 보인다. 베네치아인은 이런 땅을 개간해서 도시를 건설했다.

얕아 물길을 부표로 표시해놓곤 하죠. 그런데 전쟁이 나면 이걸 치워버립니다. 물길을 모르면 배가 순식간에 갯벌에 걸려 꼼짝달싹할 수 없게 되거든요. 그래서 제노바를 비롯한 수많은 경쟁 도시들이 베네치아에 쳐들어왔지만 본토 섬까지 접근하는 데에는 결국 실패했습니다.

석호들로 둘러싸인 늪지대가 적의 침입을 막은 셈이군요.

베네치아 사람들은 이런 늪지대에 인공 지반을 건설하고 그 위에 도시를 지은 겁니다. 바다 밑에서부터 말뚝을 박고 잡석을 채우고, 또 말뚝을 박고 잡석을 채워서 땅을 다져나간 끝에 도시를 만들어 낸 거예요.

수로망을 표시한 브리콜레 오늘날에는 나무 기둥 브리콜레가 석호의 물길을 표시하고 있다. 부표를 치워 뱃길을 기밀에 부쳤던 옛날과는 다른 모습이다.

물 위의 도시 베네치아 바다 밑에서부터 말뚝을 박고 잡석을 채워서 땅을 다진 끝에 만들어졌다.

여기서 꼭 알아두어야 할 사실이 있어요. 베네치아 도심 안에서는 차가 다닐 수 없습니다. 좁은 섬들을 연결해 만든 도시라 차가 다닐 만한 넓은 도로가 없거든요. 대신 운하를 이용한 수로가 있어요. 그래서 베네치아에서는 걷거나 곤돌라를 타거나 수상 버스로 이동해야 합니다.

차가 없는 도시라니 색다른걸요! 곤돌라가 관광객용인 줄 알았더니 원래 실용적인 목적을 지닌 거였군요.

| 옛 지도 속의 베네치아 |

베네치아 전체를 놓고 보면 물고기 두 마리의 입이 맞물린 듯한 형태입니다. 그리고 마주한 두 물고기 머리 사이로 큰 운하가 있어요. 이 운하를 카날 그란데라고 부릅니다. 15세기나 16세기에 형성된 이런 도시 모습은 현재와 큰 변화가 없지요.

어려운 자연환경을 극복하고 도시를 만들어낸 베네치아 사람들은

자기 도시에 남다른 자부심을 느꼈을 겁니다. 그런 만큼 일찍부터 도시 모습을 그림에 담아냈어요. 지금 보시는 이 지도가 바로 그 예입니다. 1500년에 만들어진 베네치아 지도인데 지금 모습과 비교해도 정말 비슷해요.

그러네요. 본섬을 가로지르는 운하가 한눈에 들어와요. 빽빽이 들어찬 건물들도 지금과 많이 비슷하고요.

이 지도는 목판으로 제작되어 유럽 전역에 팔려 나갑니다. 이 판화

야코포 데 바르바리, 베네치아 전경 지도, 1500년 독특한 자연환경을 지닌 덕분에 많은 사람이 베네치아의 모습을 보고 싶어 했다. 이 때문에 일찍부터 베네치아의 전경을 소상히 담은 판화들이 제작된다.

를 기획한 베네치아 화가 야코포 데 바르바리는 당시 많은 사람이 베네치아에 대해 궁금해한다는 점을 정확히 간파했던 거죠. 그런데 베네치아에서는 아직 목판 기술이 발달하지 않았던지 독일 뉘른베르크에 제작을 맡깁니다.

지도를 실제로 보면 우선 크기에 압도됩니다. 높이가 135센티미터, 폭은 280센티미터예요. 이 때문에 여섯 개의 목판으로 나눠 찍어야 했어요. 즉, 위아래로 세 장씩 총 여섯 판을 이어붙여 만든 대형 지도입니다.

그런데 왜 지도를 이토록 크게 만들려고 했나요?

베네치아를 크고 웅장한 도시로 소개하고 싶었나 봅니다. 이 지도는 크기도 크지만 세부도 아주 정교해요. 오늘날 베네치아 사람들도 이 판화를 보고 자기 집을 찾아낼 정도라고 하죠.

아무리 그래도 500년 전에 만들어진 지도에서 자기 집을 찾아내는 일이 가능한가요?

베네치아는 그때나 지금이나 믿기지 않을 만큼 도시 경관에 큰 변화가 없거든요. 다음 페이지 위 지도의 세부를 한번 보세요. 산 마르코 광장 부분은 오늘날 모습과 비교해 봐도 별다른 차이가 안 납니다.

그렇네요. 광장은 물론이고 길이나 집까지 세세히 그렸군요.

베네치아 전경 지도 중 산 마르코 광장

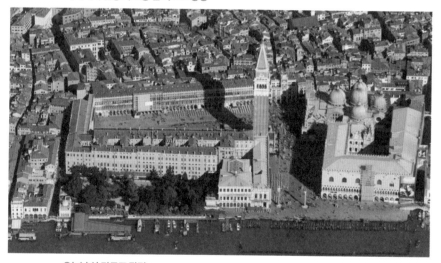

오늘날 산 마르코 광장

당시 베네치아 지도 제작자들은 이처럼 도시를 있는 그대로 보여주려 했어요. 마치 이런 지도는 "베네치아의 아름다움을 제대로 느껴봐"라고 말하는 것 같죠. 당시 베네치아의 경제 중심지였던 리알토다리 부근의 모습도 한번 볼까요?

오른쪽 위 지도는 1500년에 만
들어진 판화이고 아래는 최근
에 찍은 사진입니다. 두 도판
모두 운하를 잇는 리알토 다리
를 잘 보여줍니다.

자세하긴 한데 지도 속 다리와
사진 속 다리가 약간 달라 보
여요.

아래 사진처럼 석조로 재건축
되기 이전에 리알토 다리는 오
랫동안 목재였거든요. 세부는
조금 달라도 배가 다닐 수 있게
중앙을 높인 것은 똑같습니다.

베네치아 전경 지도 중 리알토 다리(위)
오늘날 리알토 다리(아래)

리알토 다리 부근은 정부 건축물부터 은행이나 상점, 공방까지 상
업과 관계된 거의 모든 것이 모여 있어 상인들로 항상 붐볐어요.
유럽 사람들은 베네치아에 와서 그동안 알아온 도시와는 전혀 다른
새로운 도시를 보았을 거예요. 도시 전체가 바다 한가운데 떠 있는
것도 경이로웠을 테지만 아랍 상인들과 아프리카 상인들이 더해져
길거리에 활력이 넘쳐났을 테니까요.

베네치아는 도시 자체도 색다른 데다 이국적인 향취가 가득했군요.

| 카날 그란데와 리알토 다리 |

베네치아는 운하로 이어진 도시입니다. 대부분 폭이 10미터가 넘지 않지만 본토 섬 한가운데를 가로지르는 카날 그란데는 무려 30미터에서 90미터를 오가요. 길이도 4킬로미터나 되니 크다는 의미의 이탈리아어 '그란데'라는 표현이 결코 지나치지 않죠. 하지만 카날 그란데에는 다리를 여러 개 놓을 수 없었어요. 다리가 너무 많으면 배가 자유롭게 오가기 어려웠거든요.

그래서 오래도록 단 하나의 다리만이 놓여 있었죠. 그게 바로 리알토 다리였습니다. 리알토 다리는 대운하 중간 정도에 자리합니다. 요즘은 리알토 다리 주변에서 아침마다 과일 시장이나 생선 시장이 열려요. 이런 시장에서 사고파는 상품들을 뭐로 날랐을까요?

베네치아에서는 육로로 오갈 수 없다고 하셨으니 배로 날랐겠죠?

카날 그란데의 야경

리알토 다리 주변에서 열리는 청과 시장

맞습니다. 지금도 배로 상품들을 옮기는 풍경을 간혹 볼 수 있어요. 당시에는 아시아와 아프리카, 유럽 각지에서 몰려든 진귀한 상품들이 이렇게 리알토 다리 주변의 상점을 오고 갔을 겁니다.

리알토 다리는 그림에도 등장해요. 다음 페이지의 그림을 보세요. 1494년에 제작된 '리알토 다리에서 일어난 십자가의 기적'이라는 그림입니다. 이 시기 베네치아에서는 거대한 규모의 캔버스화가 유행했어요. 이 그림도 높이 3.6미터, 폭 3.9미터로 상당히 큽니다.

그림의 오른쪽에 카날 그란데의 풍경이 그려져 있어요. 리알토 다리가 보이고 곤돌라들이 그 주변을 분주히 오갑니다. 카르파초는 이 다리를 이음새와 나뭇결 하나하나까지 확인할 수 있을 정도로 세밀하게 묘사했습니다.

앞서 본 지도와 똑같이 다리 중간을 들어 올릴 수 있도록 했고, 다리 양쪽을 지붕으로 씌웠죠. 교각이 여섯 개 있는 것까지 같아요. 지도나 그림 모두 리알토 다리를 정확하게 담아낸 거예요.

이렇게 세세하게 그려진 걸 보면 당시 리알토 다리는 정말 중요했나 봐요.

베네치아를 아는 사람이면 누구나 잘 아는 다리였으니 카르파초는 더욱 정성을 다해 그렸을 겁니다. 그림으로 돌아가 보면 다리 위에서는 십자가의 행렬이 한창 이어지는 중입니다. 하얀 옷을 입은 사람들이 십자가를 들고 다리 중간을 지나가네요.

비토레 카르파초, 리알토 다리에서 일어난 십자가의 기적, 1494년, 베네치아아카데미아미술관

귀신 들렸다가 치유된 사람

십자가를 들고 가는 사람들

비토레 카르파초, 리알토 다리에서 일어난 십자가의 기적, 1494년, 베네치아아카데미아미술관
아래쪽에 있는 보행자들은 사건에는 관심도 없다는 듯 자기 할 일을 하고 있다.

한편 왼쪽 건물 위에서는 무언가 일이 벌어지고 있어요. 어떤 사람이 십자가 앞에서 실신한 듯한데, 전해오는 이야기에 따르면 이 사람은 귀신에 들렸다가 리알토 다리에서 십자가를 보고 치유받았다고 해요. 이 장면은 바로 그 기적의 순간을 그렸어요.

그런가요? 얘기를 해주시니 알아보겠지만 물 위든 땅 위든 사람들로 바글바글해서 무슨 일이 벌어지고 있는지 잘 모르겠어요.

그럴 만합니다. 베네치아 그림들은 기적을 마치 일상처럼 풀어나가요. 엄청난 기적이 벌어져도 사람들은 주변을 아무 일 없다는 듯이 걷거나 곤돌라를 타거나 그냥 자기 일을 하는 모습으로 묘사되죠. 곤돌라를 타고 다니는 그림 속 사람들을 보세요. 주변 건물들도 굴뚝만 빼면 오늘날과 크게 다르지 않습니다. 그래서 이 그림은 당시 풍경과 인물을 담은 풍속화로 보기도 해요.

| 카날 그란데에서 베네치아 건축 감상하기 |

중요한 길목인 카날 그란데에는 세계 각국의 상관도 여럿 들어섰습니다. 이탈리아어로 상관은 '폰다코'라고 합니다. 창고 겸 사무실이자 숙소로 쓰였어요.

카날 그란데

폰다코 데이 투르키, 13세기　　　　　　　　　폰다코 데이 테데스키, 1228년(1505~1508년 재건축)

폰다코 데이 투르키는 터키의 상관이고, 폰다코 데이 테데스키는
독일 상관입니다. 오래전에 지어졌지만 규모가 상당해서 당시 베네
치아의 경제 규모를 가늠하게 해줘요.

아우크스부르크에서 온 야코프 푸거 같은 상인은 폰다코 데이 테데
스키에서 머물렀을 겁니다. 원래의 독일 상관은 불타 없어지는 바
람에 16세기 초에 오른쪽 사진처럼 다시 지어졌어요.

그럼 지금은 푸거가 머물렀던 건물을 볼 수 없는 거네요. 어쩐지 좀
아쉬워요.

그런 기분이 들기도 합니다. 그래도 새로 지어진 건물의 지붕과 창
문 장식이 특이해 충분히 아름답죠. 폰다코 데이 테데스키는 화재
후 다시 지어졌을 때 건물 바깥면에 프레스코로 그림을 그려 넣었
어요. 습한 날씨 때문에 얼마 안 가 훼손되었지만요. 이처럼 상관들
은 저마다 부를 과시하듯 화려하게 장식되었습니다.

상관뿐만 아니라 베네치아 귀족이나 대상인의 저택도 카날 그란데

를 따라 줄지어 자리 잡았습니다. 대부분 13세기부터 16세기에 걸쳐 만들어졌고 아직도 170여 채가 남아 있어요. 베네치아 미술을 이야기할 때 카날 그란데에 있는 저택들이 첫 번째 감상 포인트가 됩니다.

다음 페이지에 있는 저택이 바로 그런 예입니다. '카 도로'라는 이 저택은 15세기 초반에 지어졌습니다. 외벽에 황금이 칠해져 있었다고 해서 '황금의 집'을 뜻하는 '카 도로Ca d'oro'라는 별명이 붙었어요.

그런데 아무리 봐도 황금이 보이지 않는데요?

오랜 세월이 흐른 탓에 황금 장식이 사라졌기 때문입니다. 그럼에도 다양한 대리석으로 만들어진 데다 장식이 아름다워서 황금의 집이라는 명칭이 무색하지 않지요.

2층과 3층 발코니를 보세요. 기둥과 기둥 사이에 잎사귀 네 개가 맞닿은 듯한 장식이 있죠? 고딕 건축물에 자주 쓰이는 창틀 장식인데요, 네 잎사귀라는 뜻에서 사엽창이라 합니다. 르네상스 시기에 지어졌지만 양식은 중세 고딕 양식에 가까운 거죠.

카 도로는 앞으로 살펴볼 베네치아 총독궁과 많이 비슷해요. 카 도로 설계를 의뢰한 콘타리니 가문은 베네치아를 대표하는 집안이었거든요. 저택도 베네치아의 상징인 총독궁처럼 짓고 싶었나 봅니다. 총독궁을 설계한 건축가가 카 도로를 설계했고요.

저택을 총독궁과 비슷하게 지으려 했다니 자부심이 대단한걸요. 베네치아 총독궁은 어떻게 생겼나요?

카 도로, 1422~1440년, 베네치아 '황금의 집'이라는 뜻을 지닌 카 도로의 외장은 다양한 색채의 대리석으로 마감되어 있다.

베네치아 총독궁, 9~14세기, 베네치아

비잔티움
지붕 장식/채색 대리석 장식

이슬람
말발굽형 창틀

고딕
뾰족 아치/사엽창/트레이서리

카 도로에 들어간 여러 건축 양식

비잔티움
지붕 장식

이슬람
마름모 양식

고딕 사엽창

이슬람
말발굽형 창틀

베네치아 총독궁의 건축 요소

베네치아 총독궁은 카 도로보다는 폭이 훨씬 넓습니다만 카 도로와 유사한 점이 많아요. 고딕뿐만 아니라 다양한 건축 양식이 섞여 있습니다. 지붕선에 나 있는 톱니 장식과 화려한 대리석 마감은 비잔티움 건축에서 왔고, 마름모 양식의 표면 장식과 말발굽처럼 생긴 뾰족한 창틀에서는 이슬람 건축의 영향이 보이죠. 다양한 세계와 접하고 있다는 걸 건축으로 보여준 셈이에요.

고딕 건축에 비잔티움, 이슬람까지 국제도시 베네치아답게 여러 나라의 영향을 흡수했군요.

이 시기 베네치아 건축물들은 고딕을 기초로 여러 양식을 조화롭게 아우릅니다. 이런 점이 19세기에 베네치아를 방문한 영국 출신 미술비평가 존 러스킨의 마음을 움직이죠.

러스킨은 중세 미술이야말로 서양 문화의 원류인데, 그게 르네상스 이후 점점 훼손되었다고 주장했어요. 특히 중세 고딕 미술의 아름다움을 간직한 곳으로 베네치아를 꼽았지요. 영국이 베네치아를 뒤이은 해상 강국이라 본 러스킨은 영국이 더 번영하려면 베네치아의 역사를 연구해야 한다고 생각했어요. 그래서 베네치아를 열정적으로 연구합니다. 특히 카 도로 같은 건물에 매료되어 수채화로 세밀하게 그립니다. 존 러스킨이 그린 수채화를 보세요.

발코니나 창들을 아주 꼼꼼히 그렸네요. 군데군데 비어 있는 걸 보니 다 그리지는 못했나 봐요.

존 러스킨이 수채화로 그린 카 도로, 1845년, 러스킨도서관

존 러스킨의 『베네치아의 돌』중 '고딕의 본질' 부분의 첫 페이지, 1851~1853년

관심 가는 곳만 집중해서 그린 거예요. 게다가 존 러스킨은 건물 곳곳을 실측해서 고딕의 발전 과정에 관한 이론을 정립한 『베네치아의 돌』을 발표합니다. 여기서 창문틀만 실측해 넣기도 하죠. 이러한 노력이 더해져 19세기부터 20세기에 이르기까지 영국을 비롯한 유럽 전역에서 고딕 건축이 다시 유행합니다. 전통을 중시하는 이론가나 화가에게 베네치아는 성지나 다름없어요. 미술사에서 베네치아를 설명하는 주요 키워드 중 하나가 바로 '전통'이기 때문입니다. 베네치아 건축은 새로이 되살아나던 고전 양식보다는 중세 양식을 고수했죠.

다양한 영향이 어우러진 베네치아 건축이 오히려 전통을 중시했다니 언뜻 이해가 안 가네요.

비슷한 시기에 지어진 피렌체 건축물과 나란히 놓고 볼까요? 다음 페이지의 사진을 보세요. 왼쪽은 이탈리아 피렌체의 그 유명한 메디치 가문 저택인데요. 연대 차이가 조금 납니다만, 두 양식이 얼마나 다른지 파악할 수 있어요. 특히 창문을 주목해서 비교해 보세요. 메디치가 저택의 창문은 단순한 아치형으로 규칙적이고 아주 딱 떨어지게 배열된 반면, 카 도로 발코니의 창문은 저마다 섬세하고 화려하게 장식되어 있고 간격도 조금씩 다르죠.

당시 피렌체에서 유행하던 양식보다 자기들이 원래 따르던 양식을

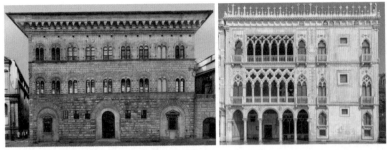

미켈로초 디 바르톨롬메오, 팔라초 메디치, 1444~1450년경, 피렌체(왼쪽)
카 도로, 1422~1440년, 베네치아(오른쪽)

쪽 유지했다는 거군요.

같은 이탈리아반도에 있어도 베네치아와 피렌체는 분위기가 매우
달랐습니다. 베네치아는 동방 느낌이 물씬 나는 곳이었어요. 자치
도시국가였음에도 베네치아 사람들은 스스로 비잔티움 제국의 일
원이라고 느낄 정도여서, 베네치아에서 비잔티움 양식은 어떤 의미
에서는 전통이라 할 법했습니다.

한편, 르네상스 시기에 베네치아 인구는 평균 20만 명 내외였어요.
제한된 토지에 많은 사람이 살다 보니 베네치아의 거상들은 아무리
돈이 많아도 좁은 면적에다 저택을 지을 수밖에 없었습니다. 다음
페이지에서 카 도로의 평면도를 한번 보세요.

세로로 긴 공간을 촘촘히 구획했네요.

보통 이탈리아 내륙의 다른 저택들은 내부에 넓은 안뜰을 두곤 했
는데요. 베네치아는 땅이 좁아서 저택 한 귀퉁이에 안뜰을 작게 넣
거나 아예 넣기를 포기해요. 그런데 안뜰이 없거나 한쪽에 몰려 제

카날 쪽 발코니

입구와
작은 안뜰

카 도로의 평면도

대로 된 역할을 하지 못하면 채광이나 통풍에 문제가 생기죠. 이 문제를 해결하려고 베네치아 저택은 아래의 사진처럼 시원하게 개방된 발코니를 둡니다. 이런 발코니에 서서 카날 그란데의 풍경을 바라본다고 상상해보세요.

대운하의 광경이 한눈에 들어와서 답답한 마음이 단번에 사라질 것 같아요.

여기서 발코니는 그런 역할을 하는 겁니다. 1층은 배로 직접 들어갈 수 있도록 설계되었습니다. 운하 때문에 습해서 생활 공간으로는 잘 쓰지 않아요. 2층은 주로 공적인 업무 공간으로 사용했고, 3층은

카 도로 2층 발코니에서 대운하를 바라본 모습

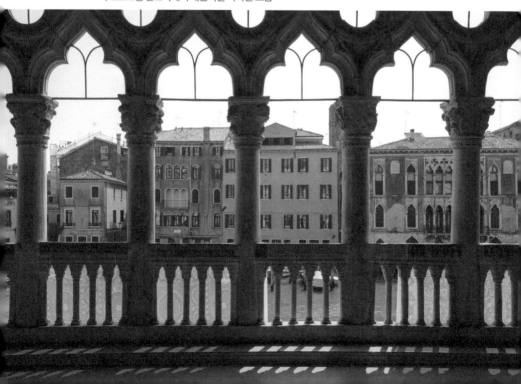

침실로 썼어요.

카날 그란데를 지나갈 때는 볼 게 너무 많아서 카 도로와 같이 아름다운 건물을 놓칠 가능성이 큽니다. 혹시 베네치아에 가시면 꼭 한번 살펴보시면 좋겠어요. 카 도로는 카날 그란데의 중간 정도에 있어서 리알토 다리와도 멀지 않습니다.

| 산 마르코 성당 |

베네치아 미술은 전통을 중시한다고 했는데, 이 점을 산 마르코 성당에서도 엿볼 수 있습니다. 다음 페이지 사진을 보세요.

지붕이 독특하네요. 둥근 돔이 여럿 있는 게 특히 눈에 확 들어와요.

유럽 성당들 중에서 비잔티움 제국 건축의 특징을 가장 잘 보여주는 성당이라고 할 만해요. 바로 아래에 있는 사진 속 피렌체 대성당과 비교해 보면 지붕뿐만 아니라 여러 면에서 확연히 다르지요? 산마르코 성당의 지붕선은 오히려 터키의 이슬람 사원과 유사합니다. 지금은 베네치아와 피렌체가 이탈리아라는 한 국가 안에 있지만 이시기에는 완전히 별개의 국가였습니다. 사람들의 사고방식부터 미술뿐만 아니라 심지어 언어조차도 많이 달랐죠.

베네치아 산 마르코 성당의 지붕 돔은 당시 비잔티움 제국의 수도 콘스탄티노플에 있는 하기아 소피아 성당을 모델로 삼았습니다.

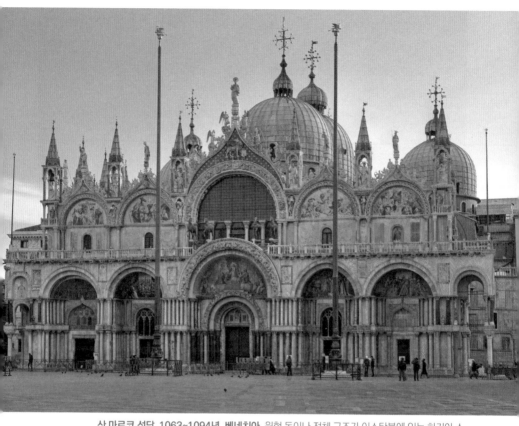

산 마르코 성당, 1063~1094년, 베네치아 원형 돔이나 전체 구조가 이스탄불에 있는 하기아 소
피아 성당과 상당히 비슷하다.

피렌체 대성당, 1296~1472년, 피렌체

하기아 소피아, 532~537년, 이스탄불

산 마르코 성당의 내부

산 마르코 성당에 들어가면 위와 같은 광경이 펼쳐집니다.

대단하네요! 번쩍이는 건 다 금인가요? 정말 화려한데요.

맞습니다. 금으로 된 모자이크로 천장부터 모든 벽면을 화려하게
장식했어요. 그리고 이 모자이크는 천장의 돔에 난 자그마한 창문
으로 들어온 빛과 어우러져서 신비로운 느낌을 자아냅니다. 11세기
에 완성된 모습이 지금까지 잘 남아 있는 거예요.

베네치아 총독궁의 내부

이렇게 황금을 잔뜩 넣은 화려한 장식은 이후 베네치아 미술에서
계속 반복됩니다. 예를 들어 베네치아 총독궁에 들어가도 황금을
호화롭게 입힌 천장 장식을 볼 수 있어요.

베네치아인들은 번뜩이는 황금 장식을 일관되게 좋아했나 봅니다.

황금만으로도 충분히 화려한데 여기에 그림뿐만 아니라 모자이크
에 갖가지 장식까지 더해지니 좀 과하다는 느낌마저 들죠. 베네치
아는 지나칠 정도로 호화롭게 장식하는 걸 전혀 부끄러워하지 않아
요. 피렌체가 보여주는 절제된 세계와는 완전히 다릅니다.

왜 그토록 화려함에 집착했나요?

베네치아의 상업 문화와 관련이 있습니다. 그런데 이런 호화로움은

제4차 십자군 원정 경로, 1202~1204년

십자군 전쟁을 치르며 더 강화돼요. 베네치아는 제4차 십자군 전쟁에서 비잔티움 제국의 수도인 콘스탄티노플을 함락하는 데 앞장서요. 이때 수많은 진귀한 물건을 전리품으로 가져옵니다. 이 과정에서 베네치아는 호화로운 물질의 세계에 빠져들지요.

산 마르코 성당에 있는 '네 마리의 말' 청동 조각상은 비잔티움 제국에서 가져온 겁니다. 이 조각상은 원래 고대 그리스에서 만들어졌어요. 콘스탄티누스 황제는 자기가 건설한 새로운 로마제국의 수도 콘스탄티노플에 이 청동상을 옮겨놓았는데요. 그걸 베네치아 사람들이 제4차 십자군 원정 때 다시 빼앗아 옵니다.

산 마르코 성당에는 이런 전리품들이 한둘이 아니어서 이곳을 '전리품의 전시장'이라고도 합니다. 물론 베네치아 사람들은 이런 유물을 자신들이 잘 보존하고 있는 거라고 주장하지만요.

왜 전리품을 뜯어다가 산 마르코 성당에 가져다 놓은 건가요?

네 마리의 말 조각상, 기원전 4~3세기경, 산 마르코 성당 박물관 오늘날 성당의 정문을 장식하고 있는 네 마리 말은 복제품이다. 진품은 박물관에 보관되어 있다.

산 마르코 성당은 베네치아를 대표하는 성당이에요. 이곳엔 실제로 마르코 성인의 유해가 모셔져 있습니다. 신약복음서 저자 중 하나인 마르코 성인을 여기서 만날 수 있는 거죠.

그런데 사실 나쁘게 말하면 유해도 훔쳐온 겁니다. 기록에 따르면 829년 베네치아의 두 상인이 이집트 알렉산드리아에서 유해를 발견해 모셔왔다고 해요.

베네치아는 이것저것 빼앗아오는 것도 잘하네요.

그런 점도 다분합니다. 어쨌든 기독교 세계에서 큰 존경을 받는 성인의 유해가 베네치아로 오자 베네치아인들은 곧바로 마르코 성인

을 자신들의 수호성인으로 삼아요. 그때부터 유럽 곳곳에서 순례객

들이 성인의 유해를 보기 위해 산 마르코 성당에 모여듭니다. 그러

니 베네치아인들은 이 성당을 더 아름답게 꾸미고 싶었겠죠.

오늘날 산 마르코 성당의 중심엔 아름다운 제대가 있습니다. 제대

위에 놓인 황금 제대화를 보세요. '팔라 도로'라 불리는 이 제대화

에는 온갖 보석 장식이 들어가 있어 굉장히 화려하고 호화롭지요.

번뜩이는 게 눈이 부실 지경이네요. 그런데 뭘 묘사한 건지 잘 모르

겠어요.

자세히 보시면 제대화 가운데에 예수와 신약복음서를 쓴 네 명의

성인인 성 마르코, 성 루카, 성 마태, 그리고 성 요한이 등장해요.

보시다시피 화려한 보석이 많아 알아보기가 쉽지 않습니다. 전체적

산 마르코 성당의 중앙 제대화 팔라 도로의 모습

산 마르코 성당의 황금 제대화 팔라 도로, 1105~1209년경(1345년 보수)

으로 보석이 2000개가량 사용되었어요. 이 금은보화도 콘스탄티노
플을 약탈해서 얻어냈죠.

| 베네치아 총독궁 |

베네치아에서는 어딜 가도 호화로운 장식과 계속 마주치게 됩니다.
총독궁에서도 '황금의 집' 카 도로에서 봤던 요소들이 고스란히 반
복돼요. 그냥 대리석으로 짓기만 한 게 아니라 외벽을 색색 가지 돌
로 아름답게 장식했어요. 뭐 하나 가만 놔둔 게 없죠.
베네치아 총독궁을 피렌체 정부 청사와 비교해 보면 피렌체와 베네
치아의 분위기가 얼마나 달랐는지 더욱 명확하게 느낄 수 있습니다.

팔라초 베키오, 1299~1330년경, 피렌체(왼쪽) 베네치아 총독궁, 9~14세기, 베네치아(오른쪽)

왼쪽은 피렌체의 정부 청사인 팔라초 베키오이고, 오른쪽은 베네치아의 총독궁입니다. 베네치아의 정부 종합 청사죠. 두 건물의 가장 큰 차이점이 뭘까요?

피렌체 정부 청사보다 베네치아 총독궁에 창문이 훨씬 많이 나 있네요. 피렌체 정부 청사에는 높다란 종탑이 우뚝 솟아 있고요.

피렌체 정부 청사 건물은 내륙에 있는 건물들의 표준이에요. 1층에 나 있는 창이 아주 좁고 작죠. 내전이나 소요 사태가 벌어졌을 때 군사 요새 역할을 해야 했기에 1층은 거의 이렇게 폐쇄된 형태로 설계했습니다.
반면 베네치아 총독궁의 1층은 완전히 뚫려 있어요. 회의실이 자리한 2층도 아케이드로 빙 둘러 있어서 개방된 느낌을 줍니다.

이렇게 사방이 열려 있다니 누구든 마음먹으면 쉽게 들어갈 수 있겠네요.

바로 그겁니다. 정부 청사가 활짝 열린 형태여도 무방했던 거죠. '우리 베네치아는 안정된 정치를 일찍부터 이뤄냈다'는 자부심을 보여주기도 합니다. 당시 이탈리아 내륙의 모든 도시국가는 서로 주도권을 쥐려고 죽도록 싸웠어요. 내부적으로도 여러 정치 파벌로 분열되어 있었고요. 베네치아에서는 이탈리아 내륙에 비하면 그런 싸움이나 내부 갈등이 없었어요.

역사학자들은 베네치아 국민의 모든 이익이 딱 하나, 바로 무역에서 비롯했고 이해관계가 거의 똑같아서 싸울 일이 별로 없었다고

베네치아 총독궁(부분), 9~14세기, 베네치아

설명해요. 지리상으로도 베네치아가 '천혜의 요새'였기에 주변의 공격에서 자유롭다 보니 이처럼 개방된 형태의 정부 청사가 지어지지 않았나 싶습니다.

정부 청사 건물만 봐도 정부의 성격을 파악할 수 있다는 점이 무척 흥미로워요.

| 베네치아 제국의 힘은 어디서 왔을까 |

베네치아의 상징 중에서도 가장 중요한 게 수호성인인 마르코 성인이에요. 마르코 성인은 날개 달린 사자로 표현되곤 합니다. 아래 그림에서 용맹해 보이는 사자가 "너희에게 평화가 있기를"이라는 글

비토레 카르파초, 산 마르코의 사자, 1516년경, 베네치아 총독궁 마르코 성인을 상징하는 날개 달린 사자가 "너희에게 평화가 있기를"이라는 글귀가 적힌 『마르코 복음서』를 보여준다. 앞발은 육지에, 뒷발은 바다에 둔 사자의 모습은 베네치아가 육지와 바다를 아우르는 지배자라는 사실을 암시한다.

총독 프란체스코 포스카리와 베네치아의 날개 달린 사자 조각, 1438~1442년, 베네치아 총독궁 입구

귀를 보여줍니다. 마르코 성인이 베네치아의 평화를 지켜준다는 의미를 담았어요.

카르파초가 1516년경 베네치아 총독궁을 장식하기 위해 그린 이 그림에서는 베네치아와 관련된 흥미로운 점이 많이 보입니다. 예를 들어 사자 뒤로는 총독궁이 자리한 도시 풍경과 범선들이 떠다니는 바다가 펼쳐집니다. 베네치아의 힘이 정확히 어디에서 오는지를 보여주는 겁니다. 여기서 재미있는 건 사자의 발 부분입니다.

자세히 보니 앞발은 육지에, 뒷발은 바다에 있네요. 왜 이렇게 표현한 걸까요?

바다와 육지를 모두 아우르는 베네치아의 정체성을 보여주려는 거죠. 베네치아 어딜 가든지 이 날개 달린 사자의 위풍당당한 모습을 쉽게 만날 수 있습니다.

15세기 베네치아 제국의 영역
베네치아는 크레타섬부터 동지
중해의 해안을 따라 중요한 지역
을 지배했고 15세기에는 인접한
내륙 지역까지 세력을 확대했다.

베네치아는 바다와 육지의 강자로 오랫동안 번영을 누렸어요. 지중해 무역에서 가장 중요한 도시가 이탈리아의 제노바와 베네치아였습니다. 베네치아가 동쪽 지중해의 중심이었다면 제노바는 맞은편 서쪽 지중해의 강국이었어요. 무역에서는 두 도시국가가 계속 겨루지만, 오늘날 문화예술에서는 베네치아가 더 주목받습니다.

이 시대에 베네치아는 지중해 동쪽 대부분을 지배했던 일종의 거대한 제국이었죠. 아드리아해 주변에 있는 거의 모든 도시를 자기 영역 아래에 뒀으니까요.

| 베네치아의 상인 마르코 폴로 |

이렇게 무역이 발달했던 베네치아에서 가장 유명한 상인 하면 누가 떠오르나요?

글쎄요, 베네치아 하면 일단 셰익스피어가 쓴 『베니스의 상인』이 먼저 생각나요.

많은 분들이 그럴 겁니다. 셰익스피어의 희곡 『베니스의 상인』은 해상무역이 활발히 이루어지던 16세기 베네치아를 설득력 있게 그려냈어요. 주인공 안토니오는 친구 바사니오의 부탁을 받고 유대인 고리대금업자 샤일록에게 돈을 빌려요. 이때 기한 내에 돈을 갚지 못하면 심장에 가까운 살 1파운드를 제공한다는 조건까지 받아들이죠. 투자한 상선이 돌아오면 큰돈이 들어올 예정이었으니까요.

그런데 상선이 침몰해 안토니오는 절체절명의 위기에 처하는데요, 재판관의 현명한 판단으로 목숨을 잃을 위험에서 벗어나고 상선도 무사히 돌아와 행복한 결말을 맞지요.

사실 이 이야기는 너무 극화되었어요. 베네치아 상인들은 일찍부터 분산투자를 했거든요. 모든 돈을 한 상선에 투자하는 일은 실제로 일어나지 않았습니다.

이 시기부터 분산투자를 했다니 신기한데요!

마르코 폴로의 초상화 모자이크,
1867년, 제노바 총독궁

그렇죠. 베네치아에서 가장 유명한 상인이라면 저의 경우 『동방견문록』의 주인공 마르코 폴로를 꼽고 싶습니다. 마르코 폴로의 이야기도 『베니스의 상인』만큼이나 유명하죠.

마르코 폴로는 열일곱 살이었던 1271년 아버지와 삼촌과 함께 동방의 여러 나라를 두루 거치는 긴 여행을 시작합니다. 오랜 여정 끝에 도착한 중국에서 17년간 원나라 관리로 일하며 주변의 여러 지역을 돌아다녀요. 이탈리아로

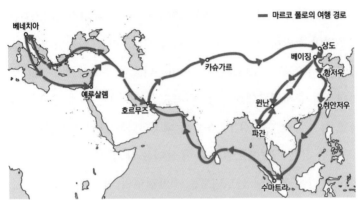

1271년부터 1295년에 이르는 마르코 폴로의 여정 베네치아를 떠나 터키의 콘스탄티노플 등을 거쳐 중국에 이르는 대장정으로, 마르코 폴로는 중국에서 17년을 머무른다.

돌아온 마르코 폴로는 이후 베네치아와 제노바 사이에서 벌어진 전쟁에 참가하다가 제노바에 포로로 잡힙니다. 이때 감옥에서 자기가 앞서 겪은 일을 이야기하죠. 그걸 받아쓴 책이 바로 『동방견문록』입니다. 이 책은 1300년경에 발간돼 중국과 아시아를 처음으로 유럽에 본격 소개했죠.

유럽 사람들에게는 아주 새로운 내용이었을 테니 흥미진진했겠어요.

그렇습니다. 당시에 『동방견문록』은 대단히 유행해서 삽화를 넣은 호화로운 버전이 프랑스에서 출판되기도 했어요. 이 버전엔 마르코 폴로가 출항하는 모습을 묘사한 그림이 있는데요, 프랑스 삽화가가 그 시기 베네치아의 풍경을 추측해 그렸지요.
다음 페이지의 그림에서 프랑스 삽화가가 상상한 베네치아의 모습을 보세요. 바다로 둘러싸인 섬에 아름다운 건물이 줄지어 있네요.

가운데를 지나는 운하는 카날 그란데이고 이 운하의 앞쪽에 있는 다리는 리알토 다리입니다.

상상이지만 나름 비슷하네요.

테오도로 성인 조각상과
마르코 성인을 의미하는
사자 조각상

『동방견문록』 프랑스어판에 실린 삽화, 1400년, 런던 옥스퍼드 보들리도서관(위)
산 마르코 광장 입구의 날개 달린 사자 조각상 기둥과 테오도로 성인 조각상 기둥(아래)

산 마르코 광장의 전경

산 마르코 광장의 주요 건물
과 기념물 위치

생각보다 더 정확하게 표현한 부분도 있어요. 그림 왼쪽에 두 기둥이 서 있습니다. 오늘날에도 산 마르코 광장에 가면 입구에 당당히 서 있는 두 기둥을 만날 수 있죠. 한쪽엔 마르코 성인을 상징하는 사자가 있고 다른 기둥 위에는 테오도로 성인이 있어요. 테오도로 성인은 마르코 성인 이전에 베네치아의 수호성인이었습니다. 이 책의 삽화가는 아마 베네치아에 직접 가보지는 못했더라도 누군가에게서 이야기를 구체적으로 듣고 그렸나 봅니다.

이제 『동방견문록』 속 삽화에도 등장하는 산 마르코 광장을 살펴볼까요? 이 광장 주변에는 마르코 성인의 유해가 안치된 산 마르코 성당부터 총독궁과 베네치아 정부의 관공서들이 몰려 있습니다.

| 번영하는 제국에선 기적이 일어난다 |

오늘날 관광객들로 붐비는 산 마르코 광장은 원래는 국가 중요 행사가 벌어지던 곳이었습니다. 예를 들어 다음 페이지에 있는 '산 마르코 광장의 행진'은 이 광장에서 벌어지는 행사를 묘사한 작품입니다.

여러 사람들이 서로 비슷한 옷을 입고 행진하고 있네요. 무슨 단체에라도 속해 있었나 봐요?

앞쪽에 보이는 하얀 옷을 입은 사람들은 '스쿠올라'라는 일종의 종교단체에 속한 사람들입니다. 스쿠올라는 당시 베네치아를 이해하

는 데 중요합니다. 어느 한국 여행책에서 '스쿠올라'를 '학교'로 오역했던데, 정확히는 지역이나 직종을 대표하는 일반 신자들의 모임을 뜻합니다. 준정부 기관이라 길드라고 생각하셔도 되지만 베네치아에서 일부 스쿠올라는 특이하게 지역으로 묶이기도 했습니다.

스쿠올라는 이 시기 베네치아를 움직이는 중요한 집단이었어요. 특히 스쿠올라 중에서 규모가 큰 '스쿠올라 그란데'들은 많은 회원을 거느리면서 강력한 영향력을 행사했습니다. 당시 베네치아 본토는 여섯 지역으로 나뉘었는데, 스쿠올라 그란데는 각 지역을 대표하는

젠틸레 벨리니, 산 마르코 광장의 행진, 1496년, 베네치아아카데미아미술관

모임이었죠.

지금 보시는 그림에는 스쿠올라 그란데 중 하나인 '산 조반니 에반젤리스타'가 등장합니다. 산 조반니 에반젤리스타, 즉 '복음사가 요한'을 이름으로 내건 이 스쿠올라는 베네치아 중심에 자리한 산폴로 지역의 일반 신도들이 결성한 단체였어요. '산 조반니 에반젤리스타'는 골고다 언덕에서 예수 그리스도를 매달았던 나무 십자가의 조각을 갖고 있었다고 해요.

예수를 매달았던 십자가 조각이라니 대단한 성물이겠네요.

물론 진짜인지는 알 수 없습니다. 아무튼 당시에 이 십자가는 굉장한 숭배의 대상이어서 스쿠올라의 자부심은 대단했어요. 이들은 십자가 조각이 든 성물함을 일 년에 한두 번이라도 공개하면 사람들이 더 좋아할 거라고 생각했지요. 그래서 마르코 성인의 축일을 기념해 성물함을 직접 들고 거리를 행진했어요.

게다가 자기들이 행진하는 모습을 정확히 남기고 싶었는지 당시 베네치아를 대표하는 화가인 젠틸레 벨리니에게 그림을 의뢰합니다. 이때 주변 환경까지도 최대한 정확하게 묘사해달라고 했어요. 오늘날의 산 마르코 광장과 비교해 보세요. 그림에서는 행진이 연결되는 것처럼 보이기 위해 총독궁 정문 앞에 있는 종탑을 오른쪽 건물 안쪽으로 밀어 넣긴 했습니다만 여기를 제외하고는 산 마르코 성당부터 주변 건물 하나하나를 아주 정확하게 그렸습니다.

이 그림은 오늘날 아카데미아미술관에 전시되어 있는데요, 폭이 무려 7.5미터이고 높이도 3.7미터에 이릅니다. 엄청난 규모만큼 정말 많은 사람이 등장합니다. 이런 느낌을 주는 그림책 『월리를 찾아라』가 있었죠. 그런데 우리도 이 그림에서 누군가를 찾아야 합니다.

『월리를 찾아라』라면 월리를 단번에 찾기 어려워 오래 들여다보곤 했던 책인데요. 여기서도 누굴 찾아야 하나요?

네, 이 그림에 등장하는 수많은 사람 중에 드라마틱한 사건의 주인공이 있습니다. 부유한 상인 자코모입니다. 자코모에게는 높은 곳에서 떨어지는 바람에 죽어가는 아들이 있었어요. 자코모는 자포자기하는 심정으로 스쿠올라 행렬이 지고 가는 십자가를 향해 기도를

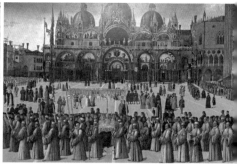

지금의 산 마르코 광장(왼쪽)
젠틸레 벨리니, 산 마르코 광장의 행진, 1496년, 베네치아아카데미아미술관(오른쪽)

드렸다고 합니다. 그 순간 집에 있던 아들이 낫는 기적이 일어났다
는 거예요. 예수 그리스도를 매달았던 나무 십자가 조각이라는 성
물이 진짜로 기적을 행했던 거죠.

그런데 자코모라는 사람이 어디에 있는지 도무지 짐작도 안 가요.

충분히 그럴 만합니다. 십자가 행렬의 뒤쪽에서 붉은 옷을 입고 무

베네치아아카데미아미술관에 전시된 산 마르코 광장의 행진

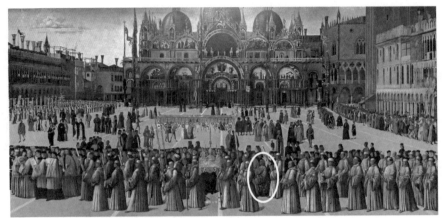

젠틸레 벨리니, 산 마르코 광장의 행진, 1496년, 베네치아아카데미아미술관 기적의 주인공 자코
모는 너무 많은 사람 속에 있어서 쉽게 찾기 어렵다.

률을 꿇은 사람이 바로 상인 자코모입니다. 결국
이 작품은 단순히 행렬을 보여주는 게 아니라 성물
이 보여준 기적을 기념하기 위해 그려진 셈이죠.

이 그림은 당시 행렬 모습과 주변의 광경을 마치
사진처럼 정확하게 잡아냈어요. 그런데 배경에 보
이는 산 마르코 성당은 모자이크 장식까지 세세하
게 표현된 것과 비교했을 때 기적의 주인공이라고
할 상인은 그다지 부각되지 않아요.

산 마르코 광장의 행진 중 자코모의
모습

기적의 순간을 그린다면 좀 더 강조해서 그릴 만도 한데 왜 이렇게
그렸을까요?

자세한 설명은 다시 드리기로 하고, 여기서는 비교가 될 만한 그림
한 점을 더 살펴봅시다. 다음 페이지의 그림은 비슷한 시기에 피렌

체에서 그려진 사세티 가문의 예배당 제대화 중 한 부분입니다. 당시 피렌체에서도 창문에서 떨어진 아이가 죽었다가 신의 가호를 받아 되살아나는 기적이 일어났다고 합니다. 이 그림에선 주인공이 누구인지 아시겠나요?

가운데 침대에서 벌떡 일어난 아이가 주인공이겠죠?

맞습니다. 바로 위 하늘 쪽을 보시면 성인이 기적을 행하고 있습니다. 중앙에 사건이 명확하게 등장하니 누가 주인공인지 알아보기 쉽죠. 게다가 사람들 대다수가 주인공인 아이를 바라봅니다. 인물들의 표정과 동작도 생생하고요. 이렇게 극적으로 표현해서 메시지를 뚜렷하게 드러내는 게 피렌체 스타일입니다.

도메니코 기를란다요, 아이의 기적, 1482~1485년, 사세티 예배당

반면 베네치아 그림에는 주인공이 감추어져 있습니다. 기적이 발휘되는 순간에도 사람들은 관심도 없다는 듯이 그냥 걷고 있죠. 이를 달리 보면 베네치아에서는 특별한 기적보다는 그런 기적이 일어나는 도시 자체에 대한 기록이 중요했던 거예요.

사실 젠틸레 벨리니는 다른 스쿠올라들을 위해서 산 마르코 광장의 행진 외에도 여러 그림을 그렸는데요, 하나같이 밋밋하고 재미가 없습니다.

베네치아라는 도시 자체를 강조하려다 보니 기적을 극적으로 묘사하는 것에는 관심을 두지 않은 거군요.

미국의 미술사학자 퍼트리샤 포르티니 브라운은 이런 표현 방식을 '목격자 양식'이라는 개념으로 정리했습니다. 베네치아 회화는 사건을 표현하기 위해서 도시를 먼저 재구성한 뒤, 목격자의 진술처럼 객관적으로 사건을 묘사한다는 겁니다. 번영하는 제국 안에서는 이런 기적들이 일상적으로 벌어진다는 걸 보여주는 거죠.

정리하자면 기적이 일어나는 도시 베네치아에 대한 자신감을 호들갑 떠는 방식이 아니라 점잖은 방식으로 표현한 거예요. 당시 여러 지역을 지배했던 베네치아가 지녔던 자신감과 여유가 느껴집니다.

이 점은 비슷한 일화를 묘사한 다른 그림에서도 다시 확인할 수 있어요. 바로 '산 로렌초 다리 근처에서 일어난 성 십자가의 기적'이란 작품이에요. 오늘날 이 그림은 앞서 본 '산 마르코 광장의 행진'과 나란히 아카데미아미술관에 걸려 있죠.

아까 본 그림처럼 십자가와 관련되어 있군요. 이 그림에도 많은 사람이 등장하고요. 이번에는 어떤 기적을 그린 건가요?

1470년경 스쿠올라들이 행렬하던 중에 십자가가 그만 운하로 떨어졌어요. 그래서 상인 안드레아 벤드라민이 급하게 물속에 들어가 십자가를 건졌죠. 운하에 떨어진 십자가는 가라앉지 않았다고 해요.

젠틸레 벨리니, 산 로렌초 다리 근처에서 일어난 성 십자가의 기적, 1496~1500년경, 베네치아 아카데미아미술관

예수 십자가 성물(왼쪽) 젠틸레 벨리니, 산 로렌초 다리 근처에서 일어난 성 십자가의 기적(부분), 1496~1500년경, 베네치아아카데미아미술관(오른쪽)

아주 극적인 상황인데도 마치 다큐멘터리처럼 담담하게 묘사한 것이 베네치아 그림답습니다. 참고로 이 십자가 성물은 지금도 전해옵니다. 위의 왼쪽 사진을 보세요. 그림 속 성물과 닮아 보입니다.

이런 걸 하나하나 정확히 표현하는 게 중요했군요. 베네치아 미술도 나름대로 자기들의 표현 방식이 확고했던 것 같아요.

| 여섯 개 지역구와 스쿠올라 그란데 |

베네치아 곳곳에서 흔히 만날 수 있는 곤돌라는 11세기부터 중요한 운송수단이었습니다. 그런데 곤돌라를 서로 너무나 화려하게 장식하려 해서 여러 폐단이 생겨났어요. 이에 베네치아 정부는 곤돌라 장식을 제한하는 법을 수차례 발표합니다. 최종적으로 1630년에 검은색 외에는 다른 색을 칠하지 못하게 하는 법까지 제정하고요.

곤돌라의 뱃머리 여섯 개의 톱니는 베네치아의 여섯 지역구를 상징한다.

오늘날에도 곤돌라는 검은색으로만 되어 있죠. 곤돌라를 자세히 보세요. 뱃머리에 톱니 같은 장식이 달려 있죠? 여기서 톱니 개수는 모두 몇 개인가요?

모두 여섯 개네요. 이 숫자에 특별한 의미가 있는 건가요?

베네치아의 여섯 지역구를 상징합니다. 이탈리아어로 지역구를 세스티에레라고 하는데요, 베네치아에는 카나레조, 카스텔로, 도르소두로, 산타크로체, 산폴로, 산마르코, 이렇게 여섯 개의 세스티에레가 있어요. 각 지역구마다 한때 스쿠올라 그란데가 자리했고요.
앞서 살펴본 리알토 다리에서 일어난 십자가의 기적이나 산 마르코 광장의 행진, 그리고 산 로렌초 다리 근처에서 일어난 성 십자가의 기적은 모두 산폴로에 있는 스쿠올라 그란데 디 산 조반니 에반

베네치아의 지역구 카나레조,
카스텔로, 도르소두로, 산타크
로체, 산폴로, 산마르코라는 여
섯 지역구로 이루어져 있다.

젤리스타의 회의실을 장식하기 위해서 그려졌습니다. 다음 페이지
사진은 오늘날의 모습입니다. 앞서 본 그림들은 캔버스에 그려졌기
때문에 비교적 쉽게 벽에서 떼어낼 수 있었죠.

벽화로 장식한 게 아니라 캔버스 그림을 걸어서 장식했군요?

베네치아에서는 15세기 후반부터 캔버스 그림을 걸어서 회의실을
꾸미는 것이 크게 유행했거든요. 여섯 개의 스쿠올라 그란데부터
여러 작은 길드까지 이렇게 캔버스에 그린 회화 작품으로 회의실을
장식합니다.

그러다 보니 엄청난 회화 붐이 일면서 베네치아 회화가 급성장해요.
이에 대해서는 다음 장에서 자세히 살펴보겠습니다. 아무튼 스쿠올
라 그란데 디 산 조반니 에반젤리스타는 앞서 세 작품을 포함해 총
아홉 개의 대형 캔버스 작품으로 회의실을 화려하게 꾸몄어요.
498페이지의 배치도는 이 그림들이 해체되기 전의 모습을 추정해
재구성한 겁니다. 젠틸레 벨리니부터 카르파초나 다른 작가들도 이
프로젝트에 참가했어요. 지금 이 그림들 중 남아 있는 여덟 점은 베

네치아에 있는 아카데미아미술관에 전시되어 있습니다. 전시실에 들어가면 높이가 4미터에 이르는 초대형 캔버스가 줄지어 있어 규모에 압도되는 느낌을 줍니다.

한두 개도 아니고 이런 거대한 작품이 여덟 개씩이나 있다니 놀라울 뿐이네요.

스쿠올라 그란데 디 산 조반니 에반젤리스타가 회의실로 썼던 공간 오늘날에는 이곳에서 음악회나 연회가 열린다. 회의실로 쓰일 당시 벽면은 15세기에 그려진 대형 캔버스 그림으로 화려하게 꾸며져 있었다.

▲젠틸레 벨리니, 산 마르코 광장의 행진, 1496년

◀베네데토 디아나,
성 십자가 유물의 기적,
1505~1510년

▶젠틸레 벨리니,
피에트로 데 루도비치의
치유, 1496년

◀라차로 바스티아니,
성 십자가 유물이 바쳐짐,
1494년경

▶젠틸레 벨리니,
산 로렌초 다리 근처에서
일어난 성 십자가의 기적,
1496~1500년경

◀조반니 만수에티,
산 리오 광장에서 일어난
십자가 유물의 기적,
1496년

▶조반니 만수에티,
니콜로 디 벤베누도의
딸에게 일어난 기적적인
치유, 1505년

▼ 비토레 카르파초, 리알토 다리에서
일어난 십자가의 기적, 1494년

**스쿠올라 그란데 디 산 조반니 에반젤리스타의
회의실을 장식했던 작품들 배치도** 이 대형 캔버
스 작품 여덟 점은 19세기에 베네치아아카데미
아미술관에 옮겨져 지금도 전시되고 있다.

| 아쿠아 알타, 베네치아의 겨울 |

베네치아 미술을 본격적으로 소개하기에 앞서 베네치아에서 만날
수 있는 흥미로운 장면을 소개합니다. 아래 사진을 보세요.

탁자 같은 걸 설치하고 있네요. 물건 팔 때 쓰는 가판대 같기도 한
데 높이가 너무 낮은 것 같고…

홍수가 났을 때를 대비해 설치한 발판입니다. 카날 그란데에 늘어
선 건물 모습에서 봤듯이 베네치아의 건물들은 해수면에 거의 맞닿
아 있어요. 늪지대를 다진다고 다졌지만 시간이 갈수록 지반이 침
하하는 것은 어쩔 수 없나 봐요. 상황이 이렇다 보니 베네치아는 해
수면 상승에 취약하죠.
특히 겨울철이 되면 '아쿠아 알타'라고 해서 해수면 상승기가 찾아

홍수에 대비해 산 마르코 광장에 발판을 설치하는 모습

옵니다. 대략 늦가을부터 초봄에 이르는 기간이에요. 이 시기 이탈리아는 우기인데 내륙에 비가 많이 오면 석호에 물이 차는 일이 늘어납니다.

원래도 겨울철에 해수면이 높아져서 홍수가 일어날 위험이 컸는데 요즘엔 지구온난화로 인해 문제가 훨씬 더 심각해졌어요. 홍수가 심하면 때때로 1미터 이상 물이 차오릅니다. 그래서 지금 지구온난화 문제에 가장 관심을 두고 촉각을 곤두세우는 곳이 바로 베네치아입니다.

임시로 설치한 발판 위로 사람들이 오가고 있죠? 만약 겨울에 베네치아를 간다면 멋진 장화를 한 켤레 미리 장만해야 할 겁니다.

홍수가 난 산 마르코 광장에서 임시 발판 위를 오가는 행인들

홍수가 난 산 마르코 광장에
서 배를 타고 가다 커피를 주
문해 마시는 사람들

베네치아에서는 위 사진과 같은 광경도 볼 수 있어요.

산 마르코 광장이네요. 홍수가 나면 여기까지 배를 타고 올 수 있나
봐요. 커피를 주문해 배 위에서 마시고 있는 게 신기해요.

우리한테 이런 홍수는 재난이지만 베네치아에서는 늦가을이나 겨
울철엔 일상이거든요. 재난에 익숙해지다 보니 나름 여유를 부리는
것 같습니다.

2018년 10월에도 큰 홍수가 나서 물이 꽤 차올랐는데요, 급기야
2019년 11월에는 1966년 대홍수 이후 53년 만에 최악의 홍수가 일

어나 국가비상사태가 선포되기에 이르렀어요. 1966년에는 194센티미터까지 차올랐고 이번엔 160센티미터까지 물이 차올랐죠. 산 마르코 성당도 침수되어 대리석과 모자이크가 훼손되었다고 하니 정말이지 안타까운 상황입니다.

이탈리아 정부가 피해를 복구하기 위해 예산을 긴급 투입했다고는 해요. 하지만 앞으로도 계속 홍수가 일어날 가능성이 커서 많은 사람들이 베네치아의 문화예술품들이 언제까지 안전할 수 있을지 걱정하고 있습니다.

하지만 베네치아는 이런 어려운 환경을 수천 년간 버텨온 저력이 있는 곳이니 쉽게 이 문제를 포기하지 않을 거예요.

그럼 다음 장에서 베네치아가 이 독특한 환경을 극복하면서 어떤 미술을 꽃피웠는지 살펴보겠습니다.

플랑드르 이전에 상업 세계의 대학교 역할을 할 정도로 상업이 발달했던 베네치아는 안정된 정치 환경 속에서 비잔티움 제국의 온갖 호화로운 물건들을 접하며 독특한 미술 양식을 만들어나갔다. 이들이 자기 도시에 대해 느꼈던 자부심은 베네치아에서 그려진 그림들에 나타난다.

베네치아의 지리	석호를 개간해서 만든 인공 섬. 섬 118개를 다리 400여 개로 연결함. → 석호가 적의 침입을 막아줬으며 운하가 발달해 국제 상업도시로 성장.
그림으로 그려진 베네치아	**카날 그란데** 베네치아 수상 교통의 중심. 오랫동안 리알토 다리만이 놓여 있었음. 예 비토레 카르파초, 리알토 다리에서 일어난 십자가의 기적, 1494년 **산 마르코 광장** 산 마르코 성당, 총독궁, 관공서 모두 여기에 위치. 입구에 베네치아의 두 수호성인인 성 테오도로와 날개 달린 사자 모습을 한 성 마르코 조각상이 서 있음. 예 비토레 카르파초, 산 마르코의 사자, 1516년경
베네치아 건축	**카 도로** 기본은 고딕 양식. 섬세하고 장식적인 비잔티움 양식 영향을 받음. **산 마르코 성당** 유럽 성당 중 비잔티움 제국의 건축을 가장 잘 보여줌. 비잔티움 제국으로부터 온 전리품들로 화려하게 채워짐. **베네치아 총독궁** 1층과 2층 모두 개방된 형태로, 당시 평화로운 분위기 반영.
스쿠올라 그란데	베네치아 본토 여섯 지역을 대표하는 큰 평신도회. → 스쿠올라는 베네치아를 움직이는 중요한 집단. **산 마르코 광장의 행진** 스쿠올라가 가졌던 성물이 일으킨 기적을 담았으나 기적이 일어나는 도시 자체를 더 강조함. 비교 도메니코 기를란다요, 아이의 기적, 1482~1485년

신의 머리카락은 라피스 라줄리로 되어 있다.

— 고대 이집트인

O2 캔버스와 색채로 황금시대를 열다

#야코포 벨리니 #안료 무역 #캔버스에 그린 유화

#울트라마린 #산 자카리아 제대화 #장미 화관의 성모상

르네상스 시대 이전의 베네치아 미술은 어떤 모습이었을까요? 왼쪽은 14세기 후반 베네치아에서 활동한 화가 카타리노가 그린 성모 대관식 그림입니다. 기독교인들은 성모가 죽지 않고 하늘로 승천했다고 믿었습니다. 이 그림은 승천한 성모에게 예수가 왕관을 씌워주는 장면을 담아냈어요.

카타리노, 성모 대관식, 1375년, 베네치아아카데미아미술관

옷차림이 무척 화려하네요. 문양이 잔
뜩 들어갔어요.

이런 표현은 비잔티움 제국 미술의 영
향을 받은 겁니다. 오른쪽은 콘스탄티
노플에서 만들어진 걸로 추정되는 그
림입니다. 여기에서 성모는 길쭉길쭉
한 몸에 화려하고 세밀하게 장식된 옷
을 걸쳤죠. 이렇게 그려내는 게 비잔
틴 미술의 특징이었습니다. 이 방식이
14세기 베네치아 미술에까지 이어져
카타리노의 성모 대관식 같은 작품이
나온 거죠. 베네치아는 원래 비잔티움
제국의 서쪽 교두보였어요. 베네치아
가 막 지중해 무역을 나설 무렵엔 비

성모와 아기 예수, 1280년경, 워싱턴내셔널갤러리
성모는 가느다란 몸에 화려하게 장식된 옷을 입은 모
습이다.

잔티움 제국과 아시아가 유럽보다 문화 수준이 훨씬 발전해 있었죠.
그래서 베네치아는 스스로 우월한 문화를 지닌 비잔티움 제국의 일
원이라고 생각해 미술 양식까지 받아들인 겁니다.

정말 베네치아는 비잔티움 제국과 많이 엮여 있었군요. 이탈리아
다른 지역들도 비잔티움 제국의 영향을 많이 받았나요?

사실 베네치아뿐만 아니라 다른 이탈리아 지역도 중세 초기에는 비
잔티움 제국의 영향을 적잖이 받았어요. 그러다 14세기에 피렌체를

조토, 온니산티 마돈나, 1310년, 우피치미술관 성모를 비롯한 인물들의 몸이 입체적이고 중량감 있게 묘사되어 있다.

카타리노, 성모 대관식, 1375년, 베네치아아카데미아 미술관 비잔틴 미술의 영향으로 장식성이 강한 대신에 입체감은 잘 느껴지지 않는다.

비롯한 이탈리아 중부 내륙 지역은 상당한 변화를 겪어요. 이 시기 피렌체 그림과 베네치아 그림을 비교하면 격차가 분명하게 느껴집니다.

위의 두 그림을 보세요. 왼쪽은 14세기 초 피렌체에서 그려진 그림입니다. 장식은 덜한 대신 인물들이 마치 3차원 공간 속에 자리한 듯 그려졌습니다. 성모의 몸을 보면 정말이지 육중하죠. 이에 비해 오른쪽의 성모는 몸이 가녀려서 상대적으로 가벼워 보여요.

같은 성모 마리아도 지역에 따라 다르게 표현되었군요.

그렇죠. 피렌체에서는 형태를 실체감 있게 표현하려는 시도가 일찍부터 이루어졌거든요. 왼쪽 그림은 바로 이러한 움직임을 주도했던 조토가 그렸어요.

이에 비해 오른쪽 그림은 확실히 입체감이 떨어집니다. 천사들만 봐도 화려하게 장식되어 있지만 그냥 한 줄로 늘어서 있어요. 당시 베네치아 화가들은 변화를 추구하기보다 이전부터 내려오는 전통에 충실한 그림을 그렸던 겁니다.

| 변화의 빛: 야코포 벨리니 |

곧 베네치아도 피렌체에서 일어난 회화의 혁신을 따라잡습니다. 이러한 변화를 주도한 베네치아 화가로 야코포 벨리니를 주목해볼 수 있습니다. '벨리니'라는 이름이 어쩐지 익숙하죠? 산 마르코 광장의 행진을 그린 젠틸레 벨리니가 야코포 벨리니의 아들이에요.

아버지와 아들이 모두 화가였군요.

그뿐만 아니라 앞으로 살펴볼 조반니 벨리니도 친척 관계였어요. 조반니 벨리니는 야코포 벨리니의 아들로 오랫동안 알려져 왔는데, 최근 연구에서 형제이거나 사촌일 거라고 밝혀졌어요.

아들인 줄 알았는데 사실 형제였을지도 모른다니… 너무 갑작스러운데요.

새로운 문서가 발견되었거든요. 이 문서에 따르면 야코포 벨리니와 조반니 벨리니가 형제 혹은 사촌 사이였다는 거죠. 아무튼 벨리니 가문이 화가 집안으로 대단한 명성을 누렸던 건 틀림없습니다. 심지어 야코포 벨리니는 당시 이탈리아 북부에서 가장 재능 있는 화가로 손꼽혔던 만테냐를 사위로 맞아들이기도 해요.

형제와 아들은 물론이고 사위까지 화가였다니 명실상부한 화가 집안이었네요. 그런데 야코포 벨리니가 베네치아 미술에서 왜 그렇게 중요한가요?

야코포 벨리니는 피렌체 같은 이탈리아 내륙 지역에서 벌어지던 새로운 변화를 받아들인 최초의 베네치아 화가라고 할 수 있거든요. 이 시기 베네치아 화가들은 끊임없이 주위 도시들과 왕래하며 교류했어요. 영향을 받기에 충분했을 겁니다. 그런 노력은 드로잉 작품집에 잘 남아 있어요. 이 작품집에는 원근법을 탐구하고 연습한 결과물과 여러 아이디어를 구현한 도안들이 고스란히 담겨 있지요.

야코포 벨리니의 드로잉 작품집 루브르박물관과 영국박물관에 한 권씩 소장되어 있다.

야코포 벨리니, 세례자 요한의 설교, 1440년경, 루브르박물관(왼쪽)
야코포 벨리니, 아치형 통로 아래의 열두 사도, 1440~1470년경, 영국박물관(오른쪽)

예를 들어 위의 두 그림은 야코포 벨리니의 작품집에 수록된 원근
법 연습 드로잉들입니다. 중앙의 소실점을 중심으로 인물과 건축물
을 배열했지요. 단순한 구성이지만 두 그림에서 반복적으로 사용한
걸 보면 확실히 뭔가를 배우려는 노력이 느껴지죠.

피렌체를 중심으로 15세기 초부터 본격 시도됐던 원근법이 한 세대
가 지난 후에 베네치아 화가들에게 영향을 끼치기 시작한 거예요.
피렌체 미술에서 발휘되었던 실험 정신이 약간의 시차를 두고 베네
치아에 도달하리라는 것을 이 작품집을 통해 예감할 수 있지요.

건축물 구조나 깊이 있는 공간감 표현에 관심 있었다는 게 느껴져
요. 14세기 베네치아 그림과 비교하면 인체도 좀 더 자연스럽고요.

| 회화의 도약: 안토넬로 다 메시나 |

이렇게 베네치아 회화가 변화하고 있을 때 이곳을 방문한 흥미로운 화가가 있습니다. 바로 안토넬로 다 메시나입니다.

북유럽의 유화 기법을 이탈리아에 정착시켰다던 그 화가 말인가요?

맞습니다. 말씀대로 당시 화가들 사이에서는 첨단 기술이었던 유화를 제대로 구사한 최초의 이탈리아 화가죠. 안토넬로 다 메시나는 나폴리 궁정에 와 있던 네덜란드 화가들에게서 유화 기법을 체계적으로 배웠습니다. 그리고 1475년경 베네치아에 와서 몇 년간 머무르며 그동안 갈고닦은 유화 실력을 베네치아 화가들에게 전수해준 듯해요.

베네치아에서는 어떤 작품 세계를 펼쳐나갔을지 궁금하네요.

이때 안토넬로 다 메시나가 그린 대표적인 작품으로 산 카시아노 제대화를 꼽을 수 있습니다. 다음 페이지의 그림을 보세요. 이 그림은 많이 손상되었지만 중앙의 성모자와 그 양쪽으로 각각 두 성인이 자리한 부분은 잘 남아 있습니다. 성모자가 가운데 앉아 있고 왼편에는 성 니콜라오와 마리아 막달레나가, 그리고 오른편에는 성 우르술라와 성 도메니코가 서 있습니다.
성모의 옷은 전체적으로 중간 톤의 색채가 칠해진 가운데 그림자지는 부분도 경계가 단계별로 부드럽게 처리되어 있어요. 벨벳으로

성모자

마리아 막달레나

니콜라오 성인

우르슬라 성인

도메니코 성인

안토넬로 다 메시나, 산 카시아노 제대화, 1475~1476년, 빈미술사박물관 베네치아에 있는 산 카시아노 성당의 제대에 그려진 그림이었으나 17세기 초에 해체되어 지금은 빈미술사박물관으로 옮겨졌다.

만들어진 듯한 성모의 옷에서 보이는 섬세한 질감 묘사는 당시 북유럽 유화 작품들에서 자주 볼 수 있던 표현이죠.

성모는 균형 잡힌 모습으로 확실한 존재감을 드러냅니다. 성모가 앉은 옥좌도 입체적이고 주변 성인들도 여기에 맞춰 질서 있게 자리합니다.

공간에 대해 이처럼 체계적으로 접근하는 방식은 당시 피렌체를 중심으로 한 이탈리아 회화의 특징이에요.

북유럽과 이탈리아의 화풍을 접목한 거군요?

그렇죠. 산 카시아노 제대화는 베네치아에서 본격적으로 그려진 최초의 유화 작품인 셈입니다. 이후 안토넬로 다 메시나는 베네치아에서 활동하며 자신의 화풍을 더욱 발전시켜나갑니다. 1478년에 그린 세바스티아노 성인을 보세요.

안토넬로 다 메시나, 세바스티아노 성인의 순교, 1478년, 알테마이스터회화관

세바스티아노 성인은 화살을 무수히 맞고도 다시 살아났기 때문에 흑사병에 걸린 사람을 구원해주는 성인으로 추앙받았어요. 그래서 흑사병이 유행하던 시기에 많이 그려졌죠.

그림 중앙에 선 성인의 몸은 전체적으로 균형이 아주 잘 잡혀 있어요. 특히 왼쪽 상단에서 내려오는 빛이 몸을 부드럽게 감싸며 입체감을 살려줍니다. 이처럼 미묘한 명암은 천천히 마르는 유화의 특징을 이용해서 얻어낸 효과죠. 유화 물감의 성질을 이용해 화가는 명암을 여러 단계로 나눠 미묘하게 그려나갈 수 있게 된 거예요.

바닥의 보도블록도 철저히 원근법에 따라 구성했습니다. 이 시기의 화가들은 모든 공간을 원근법에 맞춰 그리고 싶어 했거든요. 왼쪽을 한번 보세요. 누워 있는 사람이 보이나요?

정말이네요. 사람이 한 명 누워 있어요.

원근법을 적용할 때 기준이 되는 소실점을 가리키기 위해서 누워 있는 겁니다. 다음 페이지 그림을 보세요. 피렌체 화가 파올로 우첼로도 산 로마노 전투에서 바닥에 널린 창과 시신이 소실점을 가리키도록 그렸죠. 지나치게 원근법을 의식해서 그린 그림이라고 할 수 있는데 안토넬로 다 메시나의 그림에서도 같은 요소가 나타난다는 게 흥미롭습니다.

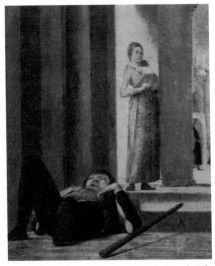

안토넬로 다 메시나, 세바스티아노 성인의 순교(부분)

파올로 우첼로, 산 로마노 전투, 1438~1440년경, 런던내셔널갤러리 원근법을 적용한 그림으로, 바닥에 널브러진 시신(동그라미 부분)과 창들이 모두 소실점을 향하고 있다.

안토넬로 다 메시나는 북유럽에서 들여온 유화를 적극적으로 이용해 이탈리아 특유의 입체감과 중량감을 지닌 신체를 그려냈습니다. 공간 역시 원근법을 이용해 나름 사실적으로 구현해냈어요.

한편, 비슷한 시기에 조반니 벨리니의 작품 중에서 안토넬로 다 메시나의 영향이 느껴지는 작품이 나오는데요. 다음 페이지 왼쪽에 있는 그림을 보세요. 그림 오른쪽에 화살을 맞은 채 서 있는 성인이 바로 세바스티아노 성인입니다. 빛이 성인의 몸을 부드럽게 감싸면서 신체의 골격 하나하나가 우아해 보이지요.

그렇네요. 안토넬로 다 메시나가 그린 세바스티아노 성인처럼 자연스럽고 무게감도 있어 보여요.

조반니 벨리니, 산 지오베 제대화, 1487년, 베네치아아카데미아미술관 산 지오베 성당의 제대화로 그려졌으나 베네치아아카데미아미술관으로 옮겨졌다. 성모자의 왼쪽에는 프란체스코 성인과 세례자 요한, 욥 성인이, 오른쪽에는 도메니코 성인과 세바스티아노 성인, 툴루즈의 루이 성인이 자리한다. 성모자의 아래로는 천사들이 앉아 악기를 연주하고 있다.

안토넬로 다 메시나, 세바스티아노 성인의 순교, 1478년, 알테마이스터회화관

유화의 특징을 잘 살려낸 덕분이죠. 선명한 색채 표현과 부드럽고
섬세한 음영 처리만큼은 다른 어떤 재료보다 유화가 탁월합니다.
안토넬로 다 메시나는 베네치아 화가들에게 유화를 전수해줬지만

다른 한편으로는 자신도 베네치아 화가들의 영향을 적잖게 받았습니다. 베네치아에 와서 그림이 더 좋아지거든요.

세바스티아노 성인 뒤로 아치 형태의 웅장한 건축물이 보이죠? 이렇게 거대한 건축물을 배경에 두고 인물을 배치하는 방식은 당시 베네치아 화가들이 자주 썼던 겁니다.

안토넬로 다 메시나도 베네치아 회화의 영향을 받아들이면서 자기 화풍에 새로운 활력을 주려 한 거예요.

| 고대 건축에 대한 관심: 안드레아 만테냐 |

15세기 르네상스 화가 중에 베네치아 출신은 아니지만, 베네치아 화가들과 교류하며 영향을 주고받은 사람이 한 명 더 있습니다. 바로 안드레아 만테냐입니다.

앞서 야코포 벨리니의 사위라고 하셨죠?

네, 만테냐는 벨리니 가문과 인연을 맺으며 베네치아의 화가들과 어울리기 시작했어요. 초기에는 고향인 파도바를 중심으로 활동했죠. 베네치아 인근의 도시국가였던 파도바는 15세기경부터 베네치아 공화국에 편입됩니다.

만테냐는 1447년 파도바의 에레미타니 성당에 대규모 프레스코 벽화를 그립니다. 이 성당은 조토가 벽화를 그린 스크로베니 예배당과 아주 가까운 곳에 있어요. 조토는 만테냐보다 한참 이른 시기에

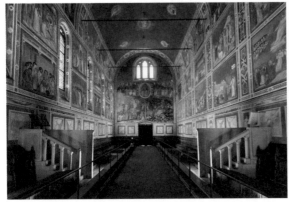

조토, 스크로베니 예배당 벽화, 1303~1305년, 파도바 파도바의 위치

활동했지만 여전히 전설 같은 명성을 누리고 있었습니다. 그러니 만테냐는 상당한 부담을 느꼈을 거예요.

유명한 화가의 작품과 비교당할 걸 생각하면 정말이지 부담이 되었 겠네요.

만테냐는 자기 재능에 엄청난 자부심을 가졌던 화가이니만큼 오히 려 이름을 알리는 좋은 기회로 생각했을 수도 있죠. 어떤 심정이었 든 이제 막 화가로 독립한 만테냐는 혼신의 노력을 다했을 겁니다. 그런데 안타깝게도 이 벽화는 제2차 세계대전 때 폭격을 맞아 크게 훼손됩니다. 워낙 피해가 컸던지라 복원을 했는데도 다음 페이지의 왼쪽 사진에서 보시듯 거의 흔적만 남은 상태예요. 그래서 지금은 이전에 찍은 사진을 통해 만테냐의 의도를 추정할 수밖에 없지요. 야고보 성인이 형장으로 끌려가는 장면을 보세요. 520페이지의 왼 쪽 그림입니다.

인물들 뒤로 개선문 같은 건축물이 있네요.

맞습니다. 배경에 상당히 크고 웅장한 개선문이 있죠. 이는 파도바에서 고대 로마제국에 대한 관심이 생기기 시작한 걸 말해줍니다. 다시 말해 비잔티움에서 로마로 관심이 옮겨가고 있었던 겁니다. 특히 고대 로마의 개선문은 이 벽화 프로젝트에 여러 번 등장합니다. 야고보 성인이 재판받는 장면을 보세요. 배경에 개선문이 아주 섬세하게 그려져 있죠.

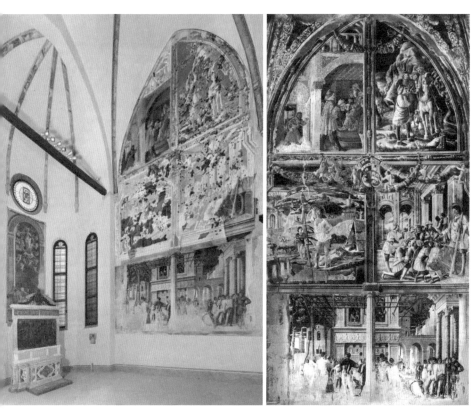

안드레아 만테냐, 크리스토포로 성인의 일생, 1447~1456년경, 에레미타니 성당 크리스토포로 성인의 삶을 담은 프레스코화는 다른 벽면에 그려져 있었던 야고보 성인의 삶을 담은 프레스코화와 함께 제2차 세계대전 때 폭격을 맞아 크게 훼손되었다.

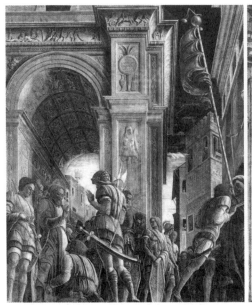

안드레아 만테냐, 형장으로 끌려가는 야고보 성인, 1447~ 1456년경, 에레미타니 성당 형장에 끌려가던 야고보 성인이 잠시 발길을 멈추고 절름발이를 치유하는 기적을 행하는 장면 이다. 배경에 웅장하게 묘사된 개선문에서 고대 로마에 대한 관심이 엿보인다.

안드레아 만테냐, 재판을 받는 야고보 성인, 1447 ~1456년경, 에레미타니 성당 배경으로 로마 개 선문이 세밀하게 묘사되어 있다.

개선문을 여러 번 그리다니, 화가가 정말 좋아하는 건축이었나 봐 요. 그런데 이런 멋진 벽화들이 전쟁으로 훼손되었다니 무척 아쉽 네요.

그래도 다행히 만테냐의 작품 세계를 보여주는 초기 그림들은 이 밖에도 여럿 남아 있습니다. 이 중에서 겟세마네 동산에서의 번민 이라는 작품을 살펴봅시다.

이 그림은 예수가 처형되기 전날 세 제자와 함께 겟세마네 동산에 올라 마지막으로 기도드리는 장면을 담았습니다. 예수는 고뇌에 찬

기도를 올리는데 제자들은 곤히 잠들어 있네요. 곧 다가올 수난을 앞두고 외로이 번민하는 예수의 모습과 앞으로 벌어질 일들을 전혀 예감하지 못한 채 잠들어버린 제자들의 나약한 모습이 대비되면서 여러 상념을 불러일으킵니다.

저 멀리서 예수를 체포하려는 군인들이 유다의 안내를 받으며 다가오는 중이고요. 예수 뒤쪽에는 성벽으로 둘러싸인 도시가 보입니다. 자세히 보시면 도시 안에 트라야누스 황제의 기념주나 콜로세움 같은 고대 로마의 건축물이 빼곡합니다.

만테냐는 역시나 고대 건축에 대한 관심이 컸군요. 멀리 있는 다양

안드레아 만테냐, 겟세마네 동산에서의 번민, 1455~1456년, 런던내셔널갤러리

안드레아 만테냐, 겟세마네 동산에서의 번민(부분), 1455~1456년, 런던내셔널갤러리 기도하는 예수 뒤로 고대 로마의 건축물들이 세밀하게 묘사되어 있다.

한 형태의 건축물들까지 세밀하게도 표현했네요.

한편, 만테냐는 1459년 만토바 궁정의 화가로 고액 연봉을 받고 스카우트됩니다. 그보다 6년 전인 1453년에는 야코포 벨리니의 딸 니콜로시아와 결혼하지요. 그런데 야코포 벨리니의 형제 또는 사촌으로 추정되는 조반니 벨리니도 겟세마네 동산에서 예수가 번민하는 장면을 그렸습니다.

친인척 관계의 화가들이 경쟁이라도 하듯이 같은 주제의 그림을 그렸다니 흥미로운데요.

서로 잘 알다 보니 상대방의 강점까지도 잘 파악하고 있었을 겁니다. 그러니 같은 주제의 그림을 그릴 때 많이 의식할 수밖에 없었을 테죠. 특히 조반니 벨리니는 자기보다 한발 앞서 활동한 만테냐의 그림을 잘 이해하고 있었을 거예요. 오늘날 두 그림은 런던내셔널

조반니 벨리니, 겟세마네 동산에서의 번민, 1465년경, 런던내셔널갤러리

갤러리에 나란히 걸려 있어 두 화가의 화풍을 비교하기에 아주 좋은 예가 됩니다.

예수가 기도하고 제자들이 잠들어 있는 모습은 같은데 두 그림이 어떻게 다른지는 잘 모르겠어요.

먼저 만테냐의 작품은 디테일 하나하나가 살아 있습니다. 멀리 보이는 바위산과 건축물도 지나칠 정도로 또렷하게 잡아냈죠. 고전 건축물들도 세부까지 정교하게 묘사해 냉철한 느낌을 줍니다.
반면 조반니 벨리니는 멀리 있는 사물들의 윤곽선을 흐릿하게 처리해서 좀 더 여유 있는 공간감을 보여줍니다. 특히 밝아오는 새벽 하늘을 다채로운 색채로 잡아낸 게 인상적입니다.

안드레아 만테냐, 겟세마네 동산에서의 번민, 1455~1456년, 런던내셔널갤러리(왼쪽)
조반니 벨리니, 겟세마네 동산에서의 번민, 1465년경, 런던내셔널갤러리(오른쪽)

배경에 나지막한 산이나 언덕은 베네치아가 속한 이탈리아 북부의
풍경을 연상시킵니다. 이런 배경이 큼직하게 들어가다 보니 벨리니
의 그림은 마치 풍경화 같기도 하지요. 사실 베네치아는 다른 이탈
리아 도시국가들보다 일찍부터 풍경화에 관심을 보입니다.

베네치아는 왜 다른 곳보다 먼저 풍경화에 관심을 가졌을까요?

베네치아가 섬이어서 도리어 내륙의 풍경에 더 관심이 갔을 겁니다.
베네치아에 가보신 분이라면 아시겠지만 숲이라든가 산 같은 자연
풍경을 즐기기는 힘들거든요. 도시화가 빠르게 진행된 탓에 여유로
운 자연 풍경을 한층 더 동경했을 테고요. 풍경을 직접 보지 못하는
아쉬움을 그림으로 달래려 했던 거죠.
그럼 이제 안드레아 만테냐의 또 다른 대표작을 살펴봅시다. 다음
페이지 그림은 만테냐가 그린 '죽은 그리스도'라는 그림이에요. 중

앙에 놓인 예수 그리스도의 시신은 그림 바깥을 향해 파격적인 각도로 그려졌어요. 특히 못 자국이 있는 발바닥과 손등이 관람자를 향하고 있죠. 마치 예수 그리스도가 받은 엄청난 고통을 생생하게 느껴보라고 말하는 것처럼요. 한편 시신 바로 옆에서 손수건으로 눈물을 닦는 성모와 두 손을 모은 채 우는 사도 요한, 오열하는 마리아 막달레나에게서 깊은 슬픔이 전해집니다.

예수를 이런 각도에서 그린 그림은 지금껏 못 본 것 같아요. 그래서인지 더욱 신기해 보여요.

안드레아 만테냐, 죽은 그리스도, 1483년, 브레라미술관

그렇죠? 이런 식으로 그리는 방식을 단축법foreshortening이라고 합니다. 원근법이 화면 전체에 적용된 작도법이라면 단축법은 한 대상에 적용된 작도법이에요. 대상을 비스듬히 혹은 그림 표면과 직각이 되도록 배치해 입체감과 거리감을 표현하죠. 그런데 단축법은 제대로 구사하기가 쉽지 않습니다. 예컨대 비행기를 그릴 때 우리

그리스도의 몸에 적용된 단축법

를 향해 정면으로 날아오는 비행기는 실감 나게 그리기가 어렵잖아요? 정면에서 본 대상의 길이와 깊이를 잡아낸다는 게 여간 어려운 일이 아니니까요. 당시 화가들에게도 마찬가지였어요.

하긴 보통 이런 각도로 사물을 그리진 않죠. 측면을 그리는 것보다 훨씬 더 그리기가 까다로울 것 같아요.

그래서 화가들은 자신의 실력을 과시하기 위해 단축법을 사용하기도 합니다. 체조 선수나 피겨스케이팅 선수가 고난이도 기술을 선보이는 것이나 마찬가지죠. 만테냐가 그린 이 그림은 관람자를 향해 누운 그리스도의 신체를 입체감 있게 잘 표현했어요. 단축법이 성공적으로 적용된 경우예요.

지금까지 살펴본 것처럼 15세기 후반 베네치아를 포함한 이탈리아 북부 지역에서는 원근법과 단축법 같은 회화 표현 기법이 점차 완성되어가고 있었습니다. 이를 바탕으로 베네치아 화가들은 자신들만의 화법을 형성해나가요.

그렇다면 베네치아 화가들도 이젠 뭔가 새로운 걸 시도한 건가요?

바로 그겁니다. 16세기를 전후해 베네치아 회화는 그야말로 눈부시게 발전합니다. 피렌체가 원근법을 통해 회화의 혁신을 이루어냈다면, 베네치아는 다른 측면에서 회화의 혁신을 완성하는데, 바로 '색채'입니다.
그럼 이제부터는 베네치아가 색채에 대한 새로운 접근으로 16세기 미술의 중심지로 거듭나는 과정을 살펴봅시다.

| 베네치아 미술의 황금시대 |

흔히 16세기를 베네치아 미술의 '황금시대'라고 부릅니다. 약간 진부하지만 그다지 틀린 말도 아니죠. 다음 페이지의 그림 같은 예를 보면 이 말이 지나친 과장이 아니라고 느끼실 겁니다. 이 그림은 조반니 벨리니가 1501년에 완성한 레오나르도 로레단 총독의 초상화입니다.

자세가 꼿꼿하고 표정이 근엄해 보이네요.

우리는 총독이라고 하면 조선총독부 같은 식민 통치를 떠올리지만, 베네치아에서 총독은 관할 구역에서 가장 높은 자리에 있던 통치자를 의미했습니다. 이탈리아어로 '도제'라고 부르는데 '지도자'를 뜻하는 라틴어에서 유래한 말이에요.

베네치아라는 국가를 이끌던 총독을 이해하려면 당시 베네치아의 정치 상황을 살펴볼 필요가 있어요. 베네치아는 공화국이었지만 모든 시민이 주권을 가진 건 아니었어요. 귀족들로 구성된 원로원에서 의결을 거쳐 중대사를 결정하고 국가를 운영했죠. 이 원로원은

조반니 벨리니, 레오나르도 로레단 총독의 초상, 1501년, 런던내셔널갤러리

대략 2000명 정도의 성인 귀족 남자들로 구성되었습니다. 그리고 원로원에서 다시 최고 원로원단을 구성하고, 그중 한 명을 총독으로 선출한 거예요. 조금씩 개인차가 있었지만 총독은 대체로 실권이 거의 없는 명예직이었어요. 로레단 총독은 초상화가 그려질 당시에는 나이가 너무 많이 든 탓에 서 있기도 어려웠다고 해요.

그림으로 봐서는 그리 허약해 보이지 않는데요?

그렇게 보인다면 화가의 의도에 우리가 넘어간 거죠. 조반니 벨리니는 이 초상에서 로레단 총독을 어마어마한 카리스마를 가진 인물로 미화했어요. 어딘가를 진지하게 응시하는 눈빛, 다부지게 꽉 다문 입이 위엄을 더해줍니다. 균형 잡힌 몸에서는 입체감과 중후함이 전해지고요. 피렌체에서 시작된 구조적인 인체 표현을 이제 베네치아 화가들도 완벽히 구사하게 된 겁니다.

모자와 옷을 보세요. 화려하고 풍성한 금빛이 눈길을 사로잡습니다. 비단옷의 세부 장식들이 도드라져 보이도록 음영을 부드럽게 처리했어요. 북유럽 미술의 정교한 질감 표현이 여기서 잘 드러나지요.

이탈리아와 북유럽 미술이 잘 어우러진 그림인 거군요.

그렇죠. 이 그림은 16세기가 막 시작했을 무렵에 그려졌어요. 서양 미술사를 얘기할 때 16세기 베네치아 회화가 이뤄낸 업적을 절대 빼놓을 수 없습니다. 이때 베네치아에서는 미켈란젤로나 레오나르도 다 빈치만큼 잘 알려지진 않았지만, 미술 애호가들의 가슴을 뛰

게 하는 화가들이 등장했어요. 여기서 우리가 먼저 주목할 만한 화가가 로레단 총독의 초상을 그린 조반니 벨리니입니다. 그리고 조르조네와 티치아노가 뒤이어 등장하죠. 이 화가들의 작품에는 회화의 맛이 아주 잘 살아 있어요.

회화의 맛이라니 그게 뭔지 잘 와닿지 않네요.

건축이나 조각과는 다른, 오직 회화만이 지닌 매력 말이지요. 베네치아 회화의 경우 그 매력은 색채에서 나옵니다. 산 마르코 성당의 모자이크나 화려한 제대화를 그대로 그림에 옮긴 듯 그야말로 풍요로운 색채의 향연이 펼쳐지죠.

베네치아만의 색채가 있었다는 말씀이신가요?

네, 그렇습니다. 색채 없는 그림은 없겠지만 유독 베네치아에서 색채 표현이 발전했어요. 그 이유로 미술사학자들은 베네치아 특유의 자연환경을 먼저 주목합니다. 다음 페이지의 그림을 보세요. 배들이 떠 있는 운하 양옆으로 건물들이 늘어선 풍경이에요. 물과 하늘의 경계가 흐릿하죠.

정말 그렇네요. 그런데 풍경이 어딘가 익숙해요.

19세기 영국의 풍경화가 윌리엄 터너가 그린 카날 그란데 풍경입니다. 터너는 베네치아에서 석양을 보고 색채에 대한 열정에 한층 더

윌리엄 터너, 베네치아의 카날 그란데 풍경, 1835년, 메트로폴리탄미술관 베네치아의 독특한 자연환경과 기후에 따라 시시각각 달라지는 빛과 색채는 많은 화가에게 영감을 주었다.

빠졌다죠. 베네치아의 기후는 익숙한 풍경조차 색다르게 보이게 하고, 그 빛은 습기를 머금은 공기와 일렁이는 물 위에서 영롱히 빛납니다. 시시때때로 미묘하게 변화하면서 화가들을 매료시켰죠.

| 진귀한 안료의 집산지 |

미술사학자들은 이처럼 독특한 자연환경 때문에 베네치아 회화가 유독 색채에 관심을 쏟았다고 설명합니다. 그런데 이번에는 조금 다른 측면에서 접근해봅시다. 저는 무역 덕분에 베네치아 회화에서 풍부한 색채 표현이 더 강화되었다고 봐요. 당시 베네치아는 유럽에서 손꼽힐 정도로 부유한 도시국가였어요. 그 막강한 경제력의

바탕은 바로 해상무역이었죠. 바닷길을 통해 베네치아로 쏟아져 들어온 진귀한 물품 중에는 갖가지 안료를 빼놓을 수 없었습니다. 이 안료들은 베네치아 회화가 색채를 중심으로 도약하는 데 중요한 역할을 했어요.

다양하고 좋은 안료들이 많았으니 색채를 풍부하게 표현할 수 있었던 거군요.

무역로를 따라 베네치아로 모여드는 각양각색의 안료는 다른 지역 화가들에게 선망의 대상이었습니다. 이탈리아 중부 내륙에서 활동한 화가들은 안료를 구하러 직접 찾아오거나 베네치아의 지인들에게 안료를 보내달라고 간곡히 부탁하는 편지를 쓰기도 했죠.
당시 기록을 보면 베네치아에서 물감은 구하기도 쉽고 값도 확실히 쌌어요. 안료가 풍부하니 베네치아 화가들은 좋은 물감을 저렴하게 구할 수 있었던 겁니다.
이곳 그림 주문자들이 색채를 보는 안목 역시 다른 지역의 주문자들에 비해 월등히 뛰어났어요. 그림을 주문했던 사람들 중 상당수는 상인이었는데요, 흥미롭게도 이 상인들이 배웠던 교과서에 안료 고르는 법에 관한 내용도 자세히 실려 있었거든요. '어떤 안료는 겉보기에도 빨간색이어야 하고, 부러뜨려봤을 때 내부도 빨간색이어야 한다. 그래야 좋은 상품이다'라는 식으로요.

안료를 고르는 훈련까지 받은 상인들이 그림을 주문했다니 화가들에게는 아주 까다로운 고객이었겠어요.

베네치아의 화가들뿐만 아니라 구매자들도 색채에 대한 안목을 지 녔다는 사실은 베네치아 회화의 다채로운 색채 표현을 이해하는 데 아주 중요합니다. 이는 확실히 베네치아의 상업 문화가 가져다준 예술적 혜택이었죠.

이런 관점에서 베네치아 미술의 색채 감각은 단지 풍경이 아름다워 서 가능했던 게 아니라 색채를 감별하고 즐길 줄 아는 그림 주문자 들의 요구에 부응한 결과라고 할 수 있습니다.

| 캔버스에 그린 유화의 등장 |

안료와 함께 16세기 베네치아 회화가 황금시대를 맞이하는 데 중요 한 역할을 한 것이 바로 캔버스화입니다. 베네치아에서 유화가 그 려지기 시작한 건 15세기 후반부터인데요, 이때는 캔버스에 그려지

안드레아 만테냐, 죽은 그리스도(부분), 1483년, 브레라미술관

지 않았어요.

당시 캔버스에는 유화 물감이 아닌 안료를 아교에 개서 그리는 디스템 퍼 기법이 많이 사용되었습니다. 동 물의 힘줄 같은 걸 고아서 끓이면 끈 끈해지는데 이걸 아교라 해요. 거기 다 물감을 섞어 쓴 겁니다. 그러면 물감이 캔버스 천에 얇게 입혀져서 그림 톤이 차분해집니다. 안드레아 만테냐의 '죽은 그리스도'가 디스템

퍼 기법으로 그려졌습니다. 이 기법이 주는 차분한 느낌이 예수의
죽음이라는 주제와 잘 어우러져 그림 분위기를 무겁게 해주죠.
그러다가 15세기 말에서 16세기 초부터 본격적으로 유화가 캔버스
에 그려집니다. 이게 회화에 있어서 엄청난 혁신이었어요.

캔버스에 유화를 그린 것이 왜 그토록 획기적인 일이었나요?

답을 말씀드리기 전에 16세기를 전후해 그려진 유화 작품들을 먼저
살펴볼까요?
앞서 소개한 베네치아 총독궁에는 큰 회의실이 있습니다. 우리나라
로 치면 국회의사당 대회의실이지요. 들어가 보면 천장과 벽이 거
대한 그림으로 가득 채워져 있습니다.
안타깝게도 1577년에 대화재가 일어나서 이전에 그려진 그림들은
다 소실되었습니다. 물론 이후에 동일한 주제로 전부 다시 그려지
지만요.

천장과 벽이 그림으로 빈틈없이 차 있네요. 금빛 액자와 장식으로
둘러싸여서인지 더욱 화려해 보여요.

회의실에 들어가는 순간 당혹스러울 정도죠. 특히 정면 벽에는 틴
토레토의 천국이라는 작품이 걸려 있는데요. 폭이 25미터로 캔버스
에 그린 단일 작품으로는 현재까지 제일 큰 작품이에요.
눈을 들어 천장을 보세요. 여기도 그림으로 가득합니다. 이 천장 그
림들은 베네치아의 위대함을 신화화하고 있어요.

베네치아 총독궁 대회의실의 내부 벽과 천장이 그림들로 가득하다. 표시한 부분은 틴토레토의 천국이라는 작품으로 세상에서 가장 큰 캔버스화다.

틴토레토, 천국(부분), 1588년경, 베네치아 총독궁

파올로 베로네세, 베네치아의 평화, 1585년, 베네치아 총독궁

앞 페이지의 그림은 파올로 베로네세가 그린 '베네치아의 평화'입니다. 화면 위를 보면 베네치아를 상징하는 여신이 하늘에 올라 승리의 월계관을 쓰고 있어요. 이런 거대한 그림들이 모두 프레스코화가 아닌 캔버스화예요.

그게 그렇게 특별한 일인가요? 캔버스를 걸어서 회의실을 장식할 수도 있잖아요.

피렌체의 벽화들은 대부분 프레스코화였습니다. 피렌체뿐만 아니라 이탈리아에서 중요한 그림들은 대부분 프레스코화로 그려졌어요. 조토가 스크로베니 예배당에 그린 벽화도 그렇고 미켈란젤로가 바티칸의 시스티나 예배당에 그린 벽화도 프레스코화입니다.

그런데 이 프레스코 벽화가 베네치아에서는 구사하기 쉽지 않은 미술 기법이었습니다. 베네치아는 바다에 떠 있는 도시이다 보니 습기가 많았기 때문이에요. 프레스코는 습기에 아주 취약해요. 특히 베네치아의 습기에는 소금기가 섞여 있어서 석회로 이루어진 프레스코 벽면이 쉽게 훼손됐죠.

그럼에도 원래 총독궁에는 프레스코 벽화가 그려지긴 했어요. 다만 습기로 인해 제대로 보존되지 않아서 화가들이 복원하는 데 오랜 시간 매달려야 했죠. 결국 이런 수고를 덜기 위해 프레스코화를 캔버스화로 교체합니다.

| 살아 있는 붓 터치: 바르바리고 총독의 제대화 |

1577년의 대화재로 인해 베네치아 총독궁에 걸려 있던 작품들이 거의 다 불타버렸습니다만, 조반니 벨리니의 바르바리고 총독의 제대화는 화재를 피했어요. 원래 총독궁에 있었던 이 그림은 바르바리고 총독이 죽은 뒤에 그 집안이 후원하던 성당으로 옮겨졌거든요.

운이 좋았네요! 그럼 지금도 이 작품을 볼 수 있겠군요?

볼 수는 있는데 본토 섬에서 약간 떨어진 곳에 있어요. 이 제대화를

산 피에트로 마르티레 성당 베네치아 근교의 무라노섬에 있는 이 성당에서 조반니 벨리니가 그린 바르바리고 총독의 제대화를 감상할 수 있다.

보려면 베네치아 근교 무라노섬에 있는 산 피에트로 마르티레 성당까지 가야 합니다. 무라노섬은 무라노 유리 공예품으로도 잘 알려졌지요. 게다가 이 성당에서는 앞서 소개한 베로네세의 다른 작품들도 감상할 수 있으니 한 번쯤 들러볼 만합니다.

아래 그림을 봅시다. 왼쪽에서 무릎을 꿇고 경배하는 인물이 그림을 주문한 바르바리고 총독이에요. 이 그림은 캔버스에 유화가 그려지기 시작한 지 얼마 안 된 시기에 그려졌어요. 그럼에도 캔버스에 그린 유화 특유의 강렬한 색채감이 벌써부터 두드러집니다.

성모의 파란 옷과 뒤에 드리운 붉은 장막이 눈길을 사로잡네요.

조반니 벨리니, 바르바리고 총독의 제대화, 1488년, 산 피에트로 마르티레 성당 왼쪽의 바르바리고 총독과 마르코 성인, 오른쪽의 아고스티노 성인이 성모와 아기 예수에게 경배를 드리고 있다. 성모자의 뒤로 악기를 연주하는 천사들이 보인다.

그렇죠. 아주 강렬한 색채 대비입니다. 그리고 총독과 성모자 사이에서 악기를 연주하는 천사를 보세요. 머릿결이 속도감 있는 붓 터치로 묘사되어 자연스럽고 생기가 넘칩니다. 이 그림의 엑스레이 사진을 본 회화 복원가들이 탄성을 지를 만해요. 붓 터치가 하나하나 살아 있거든요. 캔버스 천 표면에 찐득한 기름 물감이 가해지면서 이처럼 강렬한 붓 터치가 나타나는 거죠. 16세기 베네치아 회화의 황금 시대를 예고하는 겁니다.

조반니 벨리니, 바르바리고 총독의 제대화(부분), 1488년, 산 피에트로 마르티레 성당

그런데 이런 그림이 베네치아에서만 그려졌나요?

바르바리고 총독의 제대화 엑스레이 사진 이전 시기 회화의 밋밋하고 평평한 엑스레이 사진을 봤던 회화 복원가들은 생생한 붓질의 흔적이 살아 있는 이 사진을 보고 탄성을 지를 정도였다고 한다.

그런 셈입니다. 이탈리아의 다른 지역 화가들도 유화의 매력에 푹 빠지긴 했지만 유화를 캔버스에 그리지는 않았어요. 그래서 당연히 이런 효과는 아직 보이지 않았고요. 대체로 이 당시 캔버스화는 프레스코화나 패널화에 비해 싸구려라는 고정관념이 있었으니까요. 상대적으로 캔버스 가격이 저렴하기도 했고요.

싸구려 재료인 캔버스엔 고급 물감을 쓰지 않는다는 거군요.

맞아요. 실제로 캔버스화는 프레스코 벽화나 나무로 된 패널화에 비해 오래가지 못했습니다. 하지만 베네치아에서는 습기가 많아 어쩔 수 없이 캔버스에 유화를 그린 거예요. 천이라서 그림 크기를 벽면에 맞춰 자유롭게 조절할 수 있었죠. 그런데 한편 유화 물감으로는 천 위에서 더 다양한 표현을 할 수 있었어요. 앞서 본 것처럼 강렬한 붓 터치 표현도 가능해졌고요.

예를 들어 다음 페이지 마르코 성인의 옷 주름 부분의 물감 층을 보세요. 각 층위가 일그러져 있죠. 물감이 완전히 마른 후에 한 겹씩 칠한 게 아니라 덜 마른 상태에서 붓질을 한 겁니다. 그렇게 해서 표현력을 끌어올린 거죠.

습기에 취약한 프레스코화를 대신해 캔버스에 유화를 그리려 시도한 덕분에 베네치아만의 독특한 화풍을 발전시킨 거네요!

정확히 그렇습니다. 이 시기 우리가 기억할 만한 대가들에겐 모두 자신만의 재료 사용 방식이 있었습니다. 레오나르도 다 빈치처럼 발

바르바리고 총독의 제대화 중 마르코 성인의 옷 주름 부분을 찍은 엑스레이 사진 엑스레이 사진
에서는 얽히고설킨 붓질의 결이 보이며, 단층 촬영한 물감 층위는 두께가 각기 다르고 울퉁불퉁하
다. 덜 마른 상태의 물감이 여러 겹의 빠른 붓질로 뒤섞인 효과를 느낄 수 있다.

명가도 겸했던 화가는 작업실에 들어앉아 한동안 물감 개발에만 몰
두했다는 이야기도 있지요. 심지어 어떤 화가는 변장하고 다른 화
가의 작업실에 들어가 재료를 훔쳤다는 기록이 전해올 정도입니다.

그만큼 재료에 대한 관심이 높았던 거군요. 오늘날 화가들도 그럴
까요?

요즘 화가들도 마찬가지로 다른 화가들이 쓰는 재료와 표현 기법에
큰 관심을 기울일 겁니다. 미술 작품을 감상할 때 어떤 재료를 썼는
지는 간과하기 쉽습니다. 하지만 재료를 통해서 미술을 보면 달리
보이는 부분들이 많아요. 베네치아 회화는 유화를 캔버스에 그렸기
때문에 색채가 더욱 살아나고 표현도 더 다채로워졌으니까요.
이렇게 색채는 베네치아 회화의 핵심 요소로 떠오릅니다. 미술사에
서 처음으로 색채가 주목받는 시기가 온 겁니다. 특히 조반니 벨리
니는 15세기 후반부터 캔버스에 유화를 그리며 베네치아의 화려한
색채 표현을 이끌어나가지요.

| 색채 표현의 정수: 산 자카리아 제대화 |

16세기 초반부터 베네치아 회화에서 색채 표현은 한층 더 두드러집니다. 과장을 조금 보태자면 이 시기 그림과 이전 시기 그림을 나란히 놓고 봤을 때 이전까지 나온 그림은 모두 무채색으로 보일 정도예요. 다음 페이지에서 조반니 벨리니의 산 자카리아 제대화를 보세요. 이 그림은 진정한 색채가 무엇인지 보여줍니다.

성모의 옷을 시원시원한 파란색으로 표현했는데요. 이 색은 영어로 울트라마린이라고 하고, 이탈리아어로는 '올트레마레'라고 해요. 물감 자체가 바다 건너서 왔다는 의미죠. 당시 베네치아 사람들은 중동에서 수입한 원석인 라피스 라줄리로 이 물감을 만들었어요.

아, 기억나요. 그래서 파란색이 엄청 비쌌다고 했죠?

그렇죠. 오늘날에는 라피스 라줄리가 러시아에서도 많이 발견되고 화학적으로도 만들 수 있지만 이땐 아프가니스탄에서만 났거든요.

라피스 라줄리 원석

라피스 라줄리를 곱게 빻아 정제한 가루

조반니 벨리니, 산 자카리아 제대화, 1505년, 산 자카리아 성당 성모와 아기 예수가 중앙에 자리하고 그 양옆으로 성인들이 서 있다. 각자 생각에 잠겨 있으나 영적인 소통이 이루어지는 듯해 이런 형식의 그림을 '성스러운 대화', 이탈리아어로 '사크라 콘베르사치오네Sacra Conversazione'라고 부른다. 이런 구성의 그림은 베네치아에서 특히 유행한다.

일종의 보석인 이 돌은 마르코 폴로의 『동방견문록』에도 나와요. '아프가니스탄에서 라피스 라줄리를 채굴하는 광산을 탐사했다'고 기록되어 있습니다.

아프가니스탄에서 채굴된 라피스 라줄리는 낙타에 실려 카이로나 다마스쿠스에 도착한 다음 바닷길을 통해 유럽으로 들어왔습니다. 지중해 무역의 비중을 보면 이 중 절반 이상은 베네치아로 갔을 거 예요. 베네치아에서 지역 화가에게 먼저 팔리고 나머지가 전 유럽 으로 팔려 나갔겠죠.

한편, 라피스 라줄리는 안료로 정제하는 과정도 까다로웠기에 금 값보다 비쌌습니다. 이렇게 진귀한 라피스 라줄리를 가루 내서 불 순물을 제거한 후 계란 노른자나 기름에 개어야만 비로소 물감으로 사용할 수 있었지요.

이런 귀한 파란색을 많이 쓰면 그림값도 훌쩍 올랐겠네요? 그러니 쉽게 쓰긴 힘들었을 테고요.

네, 그래서 귀한 파란색이 얼마나 많이 칠해졌느냐가 그림의 가치 를 결정하기도 했습니다. 물론 점차 시간이 갈수록 재료보다는 누 가 그렸는가가 더 중요해지긴 하지만요. 베네치아에서는 색채에 집 중한 만큼 비싼 물감을 얼마나 많이 썼는지가 다른 곳보다 오랫동 안 우선시됐어요.

당시 이탈리아에서 작성된 계약서를 살펴보면 그림을 그릴 때 좋은 안료를 쓰는 게 정말 중요했음을 알 수 있어요. 이 당시에 이미 이 탈리아를 비롯한 유럽에서는 구매자가 그림을 의뢰할 때 화가가 무

15세기 필사본에 그려진 약재 상점의 모습 당시 약재 상점에서 안료도 취급했기에 화가들이 드나들곤 했다.

슨 주제로 그려 언제까지 완성하고 가격은 얼마로 한다는 내용을 담아 계약서를 썼어요. 이 중에는 법적 효력을 위해 공증까지 한 예도 남아 있죠.

여기에는 물감이 그림값에 포함된다거나 화가가 직접 사서 쓰되 반드시 1등급의 물감을 사서 사용하라는 식으로 재료 사용에 대한 세부 규정이 명시되어 있었어요. 베네치아에서 작성된 계약서에는 좋은 물감을 잘 써야 한다는 규정 외에도 다양한 물감을 써야 한다는 까다로운 규정이 들어가기도 했고요.

꽤나 구체적으로 명시했네요. 당시에 물감이 얼마나 중요했는지 느껴져요. 그런데 왜 그렇게 비싼 물감을 고집했나요?

파란색은 귀하고 비쌌던 만큼 가장 중요한 인물을 표현하는 데 쓰였습니다. 아래의 그림을 보세요. 맹인의 눈을 뜨게 하는 기적을 일으킨 예수를 묘사했습니다. 여기서 누가 주인공 예수일까요?

가운데에 파란 옷을 입은 사람이 예수로 보이는데요.

맞아요. 예수는 파란색 옷으로 강조되었습니다. 함께한 열두 제자 중에서 애제자인 베드로와 사도 요한만이 하늘색 옷을 입었다는 것도 흥미롭죠.

두초, 맹인의 눈을 뜨게 한 예수, 1307년, 런던내셔널갤러리 파란색은 중요한 인물을 표현할 때 주로 쓰였다. 예수는 진한 파란색 옷을, 예수의 제자 베드로와 사도 요한은 하늘색 옷을 입고 있다.

오른쪽은 사세타가 프란체스코 성인의 일화를 그린 그림이에요. 여기서도 어김없이 파란 옷이 등장해요. 성인이 가엾게 여긴 십자군 패잔병에게 고급스러운 망토를 벗어 주는데요, 망토가 파란색입니다.

앞으로 그림을 볼 때면 유독 파란색만 보일 것 같아요.

네, 맞아요. 그리고 파란색만 찾아도 그림의 주인공이 누구인지 금방 파악할 수 있어서 그림을 읽어나가기 쉬울 거예요.
산 자카리아 제대화에는 파란색 말고도 여러 다른 색들이 강렬하게 표현되어 있어요. 붉은 옷

사세타, 성 프란체스코와 십자군 패잔병, 그리고 성 프란체스코의 환영, 1437년, 런던내셔널갤러리 프란체스코 성인이 십자군 패잔병에게 건네주는 옷은 파란색으로 표현되어 고급스러운 옷임을 암시한다.

을 입은 사람은 로마 교회의 교부 중 한 명인 히에로니무스입니다. 이 붉은색도 평범한 붉은색은 아니에요. '락'이라는 곤충에서 나오는 안료로 만든 색이거든요. 주로 인도에서 수입했죠. 이런 진귀한 안료들이 무역의 중심지인 베네치아로 모여들었어요. 그림에서 이처럼 깊고 강렬한 색채가 등장한 것도 그 덕이지요.
악기를 연주하는 천사가 두른 가운을 보세요. 이 화사한 주황빛은

조반니 벨리니, 산 자카리아 제대화(부분), 1505년, 산 자카리아 성당 히에로니무스 성인의 옷은 '락'이라는 곤충에서 구한 안료로 만들어서 깊고 강렬한 붉은색 물감으로 표현되어 있다. 천사가 두른 가운의 주황색은 독성이 있는 오피먼트라는 안료로 만들었다.

'오피먼트'라는 안료로 만든 겁니다. 이탈리아 중부 내륙 지역의 화가들은 이 안료를 잘 안 썼습니다. 독약으로 쓰이는 비소 성분을 지녀서 위험했기 때문이죠. 그렇지만 베네치아 화가들은 유독한 물감을 계속 사용했습니다.

건강을 잃을 수도 있는데 위험을 무릅쓰고 사용했던 거군요. 색을 아름답게 표현하려는 열망이 대단했네요.

독특한 안료로 색채를 표현하는 방식은 당시 비평가들에게 비판받았습니다. 산 자카리아 제대화는 배경을 온통 금빛으로 채웠죠. 돔에는 산 마르코 성당의 천장처럼 모자이크 장식이 보이고요. 이 금

조반니 벨리니, 산 자카리아 제대화(부분), 1505년, 산 마르코 성당의 내부 천장의 돔이 황금빛 모자이크로
산 자카리아 성당 반원형 돔과 모자이크 장식의 금빛 화려하게 장식되어 있다.
은 실제로 금을 사용해서 표현했다.

색은 실제로 금을 사용해서 표현했을 가능성이 커요. 하지만 피렌
체의 미술이론가 알베르티는 금으로 금빛을 표현하는 화가는 진정
한 화가가 아니라고 비판했습니다.

진짜 금으로 표현하면 고급스럽고 화려할 텐데요, 왜 비판했을
까요?

진정한 화가라면 제 실력을 발휘해서 색채를 표현해야 한다는 거죠.
그럼에도 베네치아 화가들은 금색을 표현할 때 여전히 진짜 금을
썼습니다. 산 마르코 성당 제대화를 금으로 화려하게 장식했듯 비
잔틴 미술의 영향력이 여전히 이어지고 있었던 거예요.
다음 페이지에서 아시아와 유럽의 색채들을 정리해놓은 표를 보세
요. 울트라마린, 락, 오피먼트처럼 색감이 깊고 화려한 색채는 주로

색채	아시아의 색채	유럽의 색채
파란색	울트라마린, 인디고	아주라이트(남동석), 스몰트
빨간색	레드레이크(락, 커미즈, 브라질우드)	버밀리온
노란색	오피먼트, 리앨가	레드틴 옐로
녹색		말라카이트, 버디그리스, 코퍼레저네이트
흰색		레드화이트

아시아와 유럽의 색채

아시아에서만 났습니다. 유럽의 경우 이보다 약간 색감이 떨어지는 안료가 주로 나왔고요.

유럽은 강렬한 색채를 내는 안료를 지중해 무역을 통해 얻을 수밖에 없었습니다. 베네치아는 이런 지중해 무역을 주도했기 때문에 베네치아 회화의 색채가 한층 화사해지고 풍부해진 겁니다.

베네치아의 안료 상점

조반니 벨리니, 산 자카리아 제대화(부분), 1505년, 산 자카리아 성당(왼쪽)
도메니코 기를란다요, 성모자상, 1480~1490년, 런던내셔널갤러리(오른쪽)

베네치아 회화의 색채는 비슷한 시기에 피렌체에서 그려진 그림과
비교하면 그 장점이 더 잘 보입니다. 왼쪽은 조반니 벨리니의 산 자
카리아 제대화 속 성모자이고 오른쪽은 피렌체의 화가 기를란다요
가 그린 성모자입니다.

확실히 조반니 벨리니 쪽의 색채가 더 생생해 보여요.

두 그림을 나란히 놓으니 그 차이가 더욱 확연하죠. 기를란다요는
파란색을 하늘에 잔잔하게 넣었어요. 하지만 조반니 벨리니는 파란
색을 성모의 외투 전면에 과감히 칠했습니다. 그리고 붉은색도 기
를란다요에 비해 조반니 벨리니 쪽이 훨씬 선명해요. 조반니 벨리
니는 화려하고 풍부한 색감으로 우리의 눈길을 확실히 붙잡습니다.

뒤러가 자기 판화가 복제되는 것을 막기 위해 1505년에 베네치아로 떠났던 걸 기억하시나요? 이 시기에 바로 조반니 벨리니의 산 자카리아 제대화가 그려졌어요. 뒤러는 이때 베네치아에 머물면서 장미 화관의 성모상이라는 상당히 큰 제대화를 그립니다. 장미 화관을 '로사리오'라고 하는데요, 기도할 때 쓰는 묵주도 로사리오라 하

알브레히트 뒤러, 장미 화관의 성모상, 1506년, 프라하국립미술관 성모는 독일 황제 막시밀리안 1세에게, 아기 예수는 교황 율리우스 2세에게 장미 화관을 씌워주는 모습으로, 교황과 독일 황제의 화해와 조화를 상징한다.

죠. 그래서 이 그림을 장미 화관의 성모상 또는 묵주의 성모상이라고 불러요. 알프스 이북의 르네상스 미술을 이야기할 때 손꼽는 그림 중 하나죠. 뒤러는 당시 독일 최고의 거상이었던 푸거 가문이 주선해준 덕분에 이 그림을 그리게 됩니다.

푸거 가문은 독일에서 활동하던 게 아니었나요?

푸거 가문 측에서 베네치아에 거주하는 독일 상인들이 모이는 성 바르톨로메오 성당을 장식하기 위해 뒤러에게 그림을 그려달라고 의뢰한 겁니다. 마침 뒤러가 이때 베네치아에 있기도 했고요.
뒤러가 이 그림을 그리게 된 데는 조반니 벨리니의 도움도 컸어요. 1505년 뒤러는 자신의 재능을 펼치지 못해서 힘들어하고 있었습니다. 베네치아 미술계가 자국 화가를 우선해서 보호하기 위해 외국 화가들의 활동을 철저히 제한했기 때문입니다. 이때 이미 원로 화가였던 조반니 벨리니는 뒤러가 작품 활동을 할 수 있도록 도와줬다고 합니다.

베네치아의 대가 조반니 벨리니답게 뒤러의 뛰어난 재능을 알아보는 안목을 갖추고 있었군요.

그런 셈이지요. 베네치아에 머물며 여러 대가의 작품을 접한 뒤러는 알프스 이북 지역과 이탈리아 미술의 차이를 보다 본격적으로 탐구하기 시작합니다. 그리고 어떻게 해야 두 지역의 미술을 조화롭게 결합할 수 있을지 고민한 끝에 이 그림을 완성했어요.

조반니 벨리니, 산 자카리아 제대화(부분), 1505년, 산 자카리아 성당(왼쪽)
알브레히트 뒤러, 장미 화관의 성모상(부분), 1506년, 프라하국립미술관(오른쪽)

당시 베네치아 최고의 화가였던 조반니 벨리니는 이방인 뒤러를 칭찬하는 우호적인 발언을 해주기도 했어요. 게다가 회화적으로도 뒤러에게 큰 영향을 미칩니다. 특히 조반니 벨리니가 1505년에 막 완성한 산 자카리아 제대화는 다른 어떤 그림보다도 뒤러에게 많은 영감을 준 듯합니다.

예를 들어 그의 장미 화관의 성모상에서 성모의 발아래에서 악기를 연주하는 천사나 성모가 입은 파란색 옷은 산 자카리아 제대화에서도 등장하거든요.

풍부한 색감도 확실히 산 자카리아 제대화를 떠올리게 하네요. 뒤러가 베네치아에 간 해에 산 자카리아 제대화가 완성됐다니 어쩐지 시기도 절묘한 것 같고요.

교황　　　　　　황제　　　　뒤러

알브레히트 뒤러, 장미 화관의 성모상, 1506년, 프라하국립미술관

위를 보세요. 뒤러가 그린 장미 화관의 성모상을 좀 더 자세히 살 펴봅시다. 성모 앞에 두 사람이 무릎을 꿇고 있습니다. 교황과 독일 황제, 즉 율리우스 2세와 막시밀리안 1세입니다. 성모는 독일 황제 에게 관을 씌워주고 아기 예수는 교황에게 관을 씌워주네요.

각자 다른 이에게 관을 씌우는 모습이군요. 특별한 의미가 있나요?

교황과 독일 황제의 화해와 조화를 보여주려는 거예요. 이 같은 의 도를 반영하듯 구도도 안정적인 삼각형 구도입니다. 성모와 교황, 황제의 주위를 둘러싸고 성직자들과 베네치아에서 활동하던 독일 거상이 각자 적절한 위치에 자리를 잡았습니다. 여기서 이탈리아

내륙 지역의 회화처럼 등장인물들은 모두 3차원 공간에 중량감 있게 자리한 모습으로 표현되었습니다.

동시에 알프스 이북의 전통도 반영해 사람들의 얼굴과 자세가 세밀하게 처리되어 실감이 납니다. 특히 성모의 머릿결이라든가 소품으로 쓰인 관은 아주 정교하죠. 배경으로는 알프스산맥 지역에서 볼 수 있는 나무들이 서 있고요. 그런데 오른쪽 구석에 서 있는 긴 머리의 남자가 보이시나요?

장미 화관의 성모상 속 뒤러의 자화상

종이쪽지를 든 채 화면 밖을 응시하는 남자 말이죠? 이 사람이 누군데요?

바로 뒤러 자신입니다. 뒤러는 자기 그림에 이런 식으로 등장하는 카메오 출연의 대가입니다. 뒤러가 든 종이쪽지를 자세히 보시면 '게르만인 뒤러'라는 글씨와 함께 자주 쓰는 특유의 마크가 들어가 있어요. 뒤러는 자기 작품에 자주 등장하기 때문에 뒤러가 어디 있는지 찾아보는 것도 재미있죠. 늘 머리카락을 길게 늘어뜨린 멋진 모습으로 그림 속 어딘가에 있어요.

여기저기에 자신을 그리다니 뒤러는 자기 모습을 드러내는 걸 좋아했나 봐요.

네, 그런 점에서 확실히 독특하고, 시대를 앞서나갔다고 볼 수 있죠. 그런데 앞서 뒤러가 조반니 벨리니의 영향을 받았다고 말씀드렸습니다만 무작정 따라 한 건 아니에요. 뒤러는 우선 경쟁자로 여겼던 베네치아 화가들에게 자기도 이렇게 색채를 다루는 실력이 뛰어나다는 것을 보여줍니다.

성모와 황제, 교황의 옷에 과감하게 표현된 파란색, 붉은색, 노란색을 보세요. 뒤러가 베네치아 화가들 못지않은 색채 구사 실력을 갖췄음을 알 수 있죠.

한편 세부를 보면 뒤러의 회화 세계는 조반니 벨리니보다 여전히 좀 더 현란합니다.

현란하다니 어떤 점에서 그런가요?

뒤러는 이 그림에서 사물의 세부를 자세하게 그렸어요. 확실히 정교하긴 합니다만 그래서 다소 현란해 보이죠. 뒤러의 고향인 알프스 이북의 미술이 세부에 집중한 것처럼 뒤러도 세부 묘사에 꾸준히 관심을 기울입니다.

이렇듯 장미 화관의 성모상은 소재와 구도가 거의 비슷한 산 자카리아 제대화와 또 다른 느낌을 줍니다. 한마디로 북유럽의 전통과 새롭게 받아들인 이탈리아 전통이 이런 식으로 조화롭게 섞인 겁니다.

훗날 뒤러는 이 그림을 완성했을 때 베네치아의 총독을 비롯해 수많은 사람이 몰려와 감상하면서 칭찬했다고 자랑스럽게 말하기도 하죠.

뒤러에게 정말 중요한 그림이었군요. 외국인이라고 차별하던 베네치아 사람들 앞에서 보란 듯이 실력을 과시했으니 꽤 만족스러웠겠어요.

베네치아 사람들이 좋아하는 화려한 색채에다 북유럽 회화 전통의 치밀함까지 더했으니 뒤러는 충분히 자부심을 느꼈을 거예요.

| 역동적인 공간: 티치아노의 페사로 제대화 |

이제 베네치아 미술의 새로운 변화를 보여주는 작품을 살펴봅시다. 티치아노가 그린 페사로 제대화입니다. 티치아노Tiziano는 앞서 조반니 벨리니를 잇는 베네치아 화가라고 소개해드렸습니다. 확실히 베네치아 회화의 수준을 한 단계 높인 인물이라고 할 수 있어요. 국제적인 명성도 대단해서 유럽 각국마다 그를 다르게 부를 정도예요. 예를 들어 영어로는 티션Titian, 프랑스어로는 티성Titien, 독일어로는 티치안Tizian이라고 부른답니다.

그렇게 제각각 다르게 부르는 데는 무슨 특별한 이유가 있나요?

티치아노가 일찍부터 각국에 알려졌고, 지역마다 그를 따르는 추종자가 많아서 그렇게 된 것 같아요. 충분히 그럴 만큼 강렬한 세계를 보여준 화가라고 할 수 있어요. 페사로 제대화는 티치아노의 초기작을 대표하는 명작입니다. 이 그림은 베네치아의 귀족 가문 중 하

나인 페사로 집안이 주문한 작품이라 페사로 제대화로 불려요. 교황 알렉산데르 6세 때의 주교이자 교황의 해군 사령관이었던 야코포 페사로가 1502년 터키와의 해전에서 거둔 승리를 기념한 그림입니다.

주교이면서 해군 사령관에다가, 전쟁에서 승리까지 했다니 권위가 엄청났겠어요.

야코포 페사로의 승전은 페사로 가문의 큰 자랑거리였습니다. 당연히 이 제대화는 승리의 순간을 강조했죠. 왼쪽 아래 검은 옷에 무릎 꿇고 경배하는 사람이 야코포 페사로 주교입니다. 바로 뒤엔 포로로 잡혀 온 터키 군인이 머리를 조아리고 있네요. 그 옆에는 갑옷을 입은 기사가 커다란 깃발을 들고 있습니다. 깃발에는 교황의 문장이 커다랗게 그려져 있고, 아래쪽엔 작지만 확실하게 페사로 집안의 문장도 있어요.

크게 넣을 만도 한데 왜 작게 그렸을까요?

겸손함을 나타내고 싶었던 모양입니다. 한편 야코포 페사로의 맞은편에는 이 집안 남자들이 함께 무릎을 꿇고 있어요. 오른쪽 하단에 다섯 남성이 보이죠? 할아버지부터 어린아이까지 연령대가 다양합니다.
집안 경사인 승리의 순간을 담은 만큼 남성 구성원을 모두 그렸습니다. 함께 성모 마리아와 아기 예수에게 승리에 대한 감사 기도

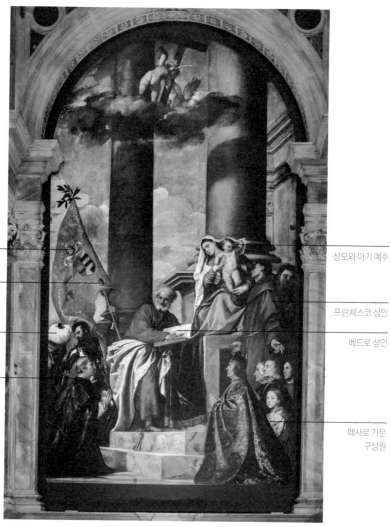

교황 문장

페사로 가문
문장

터키 포로

야코포 페사로

성모와 아기 예수

프란체스코 성인

베드로 성인

페사로 가문
구성원

티치아노, 페사로 제대화, 1519~1526년, 산타 마리아 글로리오사 데이 프라리 성당

를 드리는 것이겠죠. 베드로 성인이 그 의식을 이끌 듯 화면 중앙에 자리하고 오른편에서는 프란체스코 성인이 이들을 축복하고 있습니다.

이 그림이 위치한 산타 마리아 글로리오사 데이 프라리 성당은 프

산타 마리아 글로리오사 데이 프라리 성당, 1250~
1338년 프란체스코 수도회가 건설한 이 성당은 간
략히 프라리 성당으로 불린다. 페사로 제대화를 비롯
한 뛰어난 미술 작품들을 다수 소장하고 있다.

산티 조반니 에 파올로 성당, 14세기 도미니크 수도회
가 건설한 이 성당은 베네치아에서는 자니폴로라고 불
린다. 베네치아의 판테온으로 알려진 이 성당에는 총
25개의 총독 무덤 기념물이 있다.

란체스코 수도회 성당입니다. '프라리 성당'이라고도 해요. 산 마르
코 성당과 함께 베네치아를 대표하는 성당인데, 온종일 있어도 참
행복한 곳이에요. 정말 대단한 미술품들을 셀 수 없이 많이 소장하
고 있거든요. 베네치아에 간다면 꼭 들러보세요. 하나 더, 산티 조
반니 에 파올로 성당도 꼭 가보시길 추천합니다.

이 성당들이 그렇게 대단한 곳인가요?

피렌체에 산타 크로체 성당과 산타 마리아 노벨라 성당이 있다면
베네치아에는 프라리 성당과 산티 조반니 에 파올로 성당이 있다고
할 수 있어요. 이 두 성당에서는 베네치아가 가장 빛나던 시기에 만
들어진 여러 미술품을 원래 있던 자리에서 감상할 수 있거든요.
프라리 성당에 가서 페사로 제대화를 직접 보면 그 감동이 정말 남
다를 겁니다. 실제 성당 안에 들어가면 다음 페이지의 사진처럼 육
중한 기둥들이 서 있어요. 이런 기둥들이 페사로 제대화의 배경에

산타 마리아 글로리오사 데이 프라리 성당의 내부 모습 육중한 기둥들이 건물을 받치고 있다. 티치아노는 이 기둥들을 제대화에 그려 넣어 그림 속 공간이 성당 내부와 연결되는 느낌을 주었다.

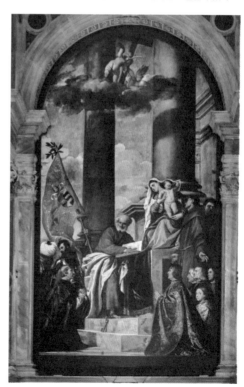

티치아노, 페사로 제대화, 1519 ~1526년, 산타 마리아 글로리오사 데이 프라리 성당

그려져 있지요. 그림 속 성모 뒤로 두 기둥이 보이죠? 성당에 있는 실제 기둥과 거의 똑같습니다.

원래 성당 안에 있던 기둥을 그림 속에 그대로 그려 넣었군요?

저는 프라리 성당에 가서 이 작품을 봤을 때, 그림 속 공간이 실제처럼 확장되며 깊어지는 느낌을 받았어요.
사실 페사로 제대화 속 기둥에 대한 해석은 분분해요. 배경에 상당히 크게 그려졌지만 그 의미를 잘 모르기 때문입니다. 게다가 엑스레이 연구에 따르면 이 두 기둥은 그림 완성 후 추가된 것 같기도 해요. 어쩌면 빈 배경을 채우기 위해 나중에 그려졌다고 볼 수도 있다는 거죠.

배경에 기둥이 없다고 상상해보니 좀 허전할 것 같긴 하네요.

그래서 저는 티치아노가 처음부터 충분히 계산해서 이 기둥을 그렸다고 봅니다. 제대화를 설치하고 나서 성당 안 기둥들과 어울리게 고쳐 그렸을 수도 있고요. 뿐만 아니라 배경 속 기둥은 전체 구도와 잘 맞아떨어집니다. 비스듬하게 놓인 두 기둥이 성모와 아기 예수, 베드로 성인, 그리고 야코포 페사로로 이어지는 축을 보완해주죠. 그리고 이 대각선 축은 교황 문장이 그려진 깃발과 페사로 가문 사람들이 만드는 축과 교차하면서 엑스X자 구도를 만듭니다.
이 같은 엑스자 구도가 주는 역동성은 앞서 본 조반니 벨리니의 산 자카리아 제대화 속 삼각형 구도가 주는 안정감과 비교됩니다.

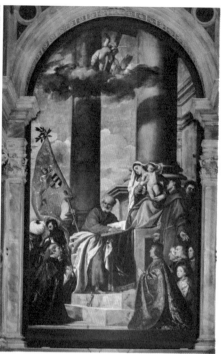

조반니 벨리니, 산 자카리아 제대화, 1505년, 산 자카리아 성당(왼쪽)
티치아노, 페사로 제대화, 1519~1526년, 산타 마리아 글로리오사 데이 프라리 성당(오른쪽)

페사로 제대화는 성모와 아기 예수, 성인들이 등장한다는 점에서
산 자카리아 제대화와 구성이 유사해요.

하지만 분위기는 사뭇 다릅니다. 왼쪽의 산 자카리아 제대화는 등
장인물이 좌우대칭으로 자리한 데다가 움직임까지 적어 전체적으
로 고요한 분위기이지요. 반면 오른쪽의 페사로 제대화는 등장인물
들 움직임도 크고, 구도도 축과 축이 가로지르며 교차하는 방식이
어서 역동적인 느낌입니다.

좌우대칭에 비해 엑스자 구도가 확실히 힘이 넘쳐 보이네요. 이런

변화가 새롭다는 건가요?

이런 시도가 15세기에는 없었거든요. 티치아노는 페사로 제대화에서 화면을 보다 적극적으로 이용합니다. 한편 색채를 강조하는 점에서는 베네치아 회화의 전통에서 완전히 벗어나 있진 않지요. 화면 한가운데 베드로 성인의 옷을 보면 파란색과 황금색의 색감이 확실히 살아 있어요. 이 파란색은 성모의 외투로 이어지는데, 성인과 성인으로 이어지는 색채 배열은 이야기뿐만 아니라 구도를 읽어나가는 데도 도움을 주죠.

성모 마리아와 베드로의 옷을 파란색으로 칠해서 서로 연결했다고요? 그런 것까지 계산했다니 재미있네요.

이처럼 연속적인 색채 배열은 여러 곳에 보입니다. 화면 왼쪽 위 깃발과 오른쪽 아래 페사로 가문의 남성 구성원들이 한 축을 이룬다고 했죠. 이 대각선 구도는 모두 붉은색으로 이어집니다.
같은 계열이지만 깃발에 들어간 붉은색은 약간 불투명해 보이죠? 유럽에서 나는 안료인 버밀리온으로 낸 색일 가능성이 높습니다. 페사로 가문 남성이 입은 불꽃 같은 붉은색은 아시아에서 수입해온 락으로 그린 것 같고요.
게다가 페사로 가문 남성들 의상을 보면 세부 질감까지 붓 터치로 잘 살렸어요. 호화로운 의상을 생생하게 묘사해 페사로 가문의 위엄과 권위를 드러낸 거죠. 인물마다 표현 방식도 달라요. 천상의 성인들은 원색을 이용해 신비하게 표현했고, 지상의 인물들은 질감이

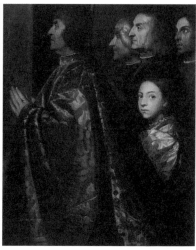

티치아노, 페사로 제대화(부분), 1519~1526년, 산타 마리아 글로리오사 데이 프라리 성당 교황 문장이 들어간 깃발과 페사로 가문 구성원들은 엑스자 구도를 형성하는 한편, 붉은색으로 서로 이어진다.

살아 있는 고급스러운 의복으로 실체감 있게 그려냈습니다. 이렇게 다채로우면서도 정교한 색채 표현은 16세기에도 여전히 색채가 베네치아 미술의 중요한 특징이라는 걸 보여주죠.

언젠가 베네치아에 가면 색채가 유난히 눈에 들어올 것 같아요.

이제 플랑드르에서 시작해 베네치아까지 이어진 긴 미술 이야기를 마무리할 때가 온 것 같습니다. 페사로 제대화는 지금까지 나눠온 이야기를 정리하는 데 도움을 줍니다. 이 그림을 주문한 페사로 가문도 베네치아의 여러 귀족 가문처럼 상업을 가업으로 삼았어요. 플랑드르부터 독일 뉘른베르크 그리고 베네치아를 꿰뚫는 중요한 키워드가 바로 상업이라고 할 수 있죠.

그러고 보니 어딜 가나 상업 이야기가 빠지지 않았네요.

화가뿐만 아니라 그림을 주문한 여러 인물이 등장한 점도 눈에 띄지요. 이들 중 대다수가 상업 활동으로 돈을 모아 정치적으로 자립한 시민 계층이었습니다. 브뤼헤의 안젤름 아도네스와 부르고뉴 궁정의 니콜라 롤랭이 그런 예고요. 뒤러를 후원한 푸거 가문도 정확히 시민 계층에 속하는 집안이었습니다.

그 집안들이 유력 가문으로 커나가기도 했지요? 베네치아도 마찬가지였나요?

베네치아에서 일찍 성공한 상인 가문 중 일부는 귀족에 속하면서 정치적으로 보다 높은 권한을 누립니다. 예를 들어 페사로 가문의 남성은 성인이 되면 베네치아를 이끄는 원로원 의원에 자동 선출되었습니다.

요즘이라면 선거를 꼭 거쳐야 할 텐데, 그런 과정이 필요 없는 금수저 의원인 셈이네요.

당시 베네치아는 신분제 사회였고, 원로원 의원을 배출할 집안을 제한했습니다. 정해진 가문의 구성원만 국가를 대표할 수 있었죠. 페사로 제대화 속 페사로 가문의 남성은 국회의원이거나 국회의원이 될 자격이 있었던 겁니다. 그런데 이 그림에서 특히 눈에 띄는 사람이 있지 않나요?

다들 나이가 좀 들어 보이는데 어린아이가 있네요. 특히 우리를 바라보고 있어서 그런지 눈에 띄어요.

이 시기 그림에는 화면 밖을 바라보는 인물이 그려지곤 했습니다. 이렇게 관람자와 눈을 마주치는 인물은 연극에서 장면을 소개하는 이야기꾼 같은 역할을 합니다. 페사로 제대화에서는 어린 소년이 그 역을 맡았네요.

이 아이가 중요한 인물이었나요?

티치아노, 페사로 제대화(부분), 1519~1526년, 산타 마리아 글로리오사 데이 프라리 성당 페사로 가문 남성들 가운데 가장 어린 레오나르도 페사로가 화면 밖을 응시하고 있다.

페사로 가문을 이끌 신세대였으니 그렇다고 볼 수 있죠. 기대가 컸겠지만 집안의 미래를 짊어진 이 소년에게 닥쳐올 미래는 매우 험난했습니다.

소년의 이름은 레오나르도 페사로입니다. 1508년생으로 이 그림이 그려지기 시작한 당시에는 11살이었죠. 페사로 가문은 콘스탄티노플에서 상업 활동을 하면서 돈을 번 집안이었지만, 이 소년에게는 그 기회가 더 이상 없었을 겁니다.

콘스탄티노플이라면 비잔티움 제국의 수도를 말씀하시는 거죠? 여기서 무슨 일이 있었나요?

1453년 오스만제국은 콘스탄티노플을 함락시켜 1000년 이상 이어온 비잔티움 제국의 역사를 끝내버립니다. 그리고 빠른 속도로 지배 영역을 넓혀가면서 베네치아가 다스리던 지중해의 여러 지역을 속속 빼앗아버리죠. 그 결과 16세기를 거치면서 지중해에 대한 베네치아의 장악력은 축소되고, 상업 활동을 통해 부를 축적할 기회가 크게 줄어들고 만 겁니다.

세상일을 한 치 앞도 알 수 없긴 그때나 지금이나 마찬가지군요.

지리 환경도 급격히 변하고 있었어요. 포르투갈과 스페인 상인들이 희망봉을 거쳐 항로를 개척하면서 아메리카와 유럽 사이의 대서양이 문명의 바다로 거듭납니다. 베네치아가 주도했던 지중해 시대는 막을 내리고 있었던 거죠.

유럽 대륙의 정세도 격변하고 있었습니다. 페사로 제대화가 그려지기 두 해 전부터 독일에서는 가톨릭교회에 대한 비판의 목소리가 커지고 있었습니다. 마르틴 루터가 『95개조 반박문』을 발표하면서 종교개혁의 불길이 타오르기 시작했죠.

이 소년이 앞으로 활동할 16세기는 이전 세대와는 전혀 차원이 다른 세계였습니다. 이처럼 뜨겁게 변모하는 시대 상황과 이에 발맞추어 다채롭게 변화하는 미술에 대한 이야기를 다음 강의에 풀어놓으려 합니다.

르네상스가 오기 전까지 베네치아는 비잔티움 제국의 영향을 받은 전통을 고수해오고 있었다. 그러던 중 원근법과 유화라는 새로운 기법을 받아들이며 16세기에 이르러 황금시대를 맞이한다. 그 도약의 바탕에는 안료 무역과 캔버스화가 있었다.

르네상스 이전, 베네치아 회화	**피렌체** 형태를 실체감 있게 표현함. 참고 조토, 온니산티 마돈나, 1310년 **베네치아** 길쭉하고 현실감 없는 실체와 세밀한 장식. → 비잔티움 제국 미술의 영향. 참고 카타리노, 성모 대관식, 1375년 ⇒ 야코포 벨리니에 이르러 피렌체에서 일어난 혁신을 따라잡음.
15세기 베네치아 미술	**안토넬로 다 메시나** 베네치아에 북유럽 유화 기술을 전수. 참고 안토넬로 다 메시나, 산 카시아노 제대화, 1475~1476년 **안드레아 만테냐** 벨리니 가문과 인연으로 베네치아 미술에 영향 미침. 고대 건축에 대한 깊은 관심을 드러내고 원근법 중 하나인 단축법을 능숙하게 사용. 참고 안드레아 만테냐, 죽은 그리스도, 1483년
16세기 베네치아 미술	• 베네치아는 안료 무역의 중심지로 좋은 안료를 저렴하게 구할 수 있었음. → 색채 중심으로 회화 발전. • 습한 기후로 인해 캔버스에 유화를 그리기 시작함. → 강렬한 색채 표현이 가능해졌으며 생생한 붓 터치 등 표현이 다양해짐. 예 조반니 벨리니, 바르바리고 총독의 제대화, 1488년
베네치아 미술의 영향력	1505년 베네치아 체류 중 뒤러는 알프스 이북과 이탈리아의 미술을 조화롭게 융합하는 경지로 나아감. 참고 알브레히트 뒤러, 장미 화관의 성모상, 1506년
베네치아 미술의 세로운 전개	**티치아노** 베네치아 회화의 수준을 한 단계 높였으며 국제적인 명성을 누림. 화면을 역동적으로 구성하고 색채를 다채롭고 정교하게 표현. 예 티치아노, 페사로 세대화, 1519~1526년

베네치아 미술 다시 보기

1422~1440년
카 도로
고딕, 비잔티움,
이슬람 등 다양한
건축적 영향이
고스란히 드러난다.

1455~1456년
안드레아 만테냐
겟세마네 동산에서의 번민
이 작품에서 고전 건축물에
대한 관심을 보여준 만테냐는
베네치아 회화에 영향을
미쳤다.

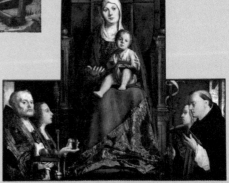

1475~1476년
안토넬로 다 메시나
산 카시아노 제대화
베네치아에 유화를 전수해준
안토넬로 다 메시나가
베네치아에서 그린
첫 유화 작품이다.

1300년경

마르코 폴로의
『동방견문록』출판

1475년

베네치아에서
첫 유화 그림 등장

1496년
젠틸레 벨리니
산 마르코 광장의 행진
베네치아를 움직이던 집단인
스쿠올라 그란데를 담은 그림으로,
기적이 일어나는 도시 베네치아를
점잖은 방식으로 그렸다.

1494년
비토레 카르파초
리알토 다리에서 일어난
십자가의 기적
베네치아 사람들은 도시를 있는
그대로 그려 자기 도시에 대한
자부심을 표현했다.

1505년
조반니 벨리니
산 자카리아 제대화
해상무역을 통해 들어온
다양한 안료를 사용해
베네치아 색채 표현의
정수를 보여준다.

1494년	16세기
루카 파촐리의 **복식부기 정리**	**베네치아 회화의** **황금시대 시작**

작품 목록

Ⅰ 플랑드르 미술
—시장이 미술을 바꾸다

01 자기 모습을 남기기 바란 사람들

02 초기 자본주의 시대의 뉴욕: 브뤼헤와 안트베르펜

03 화려한 부르고뉴 궁정 미술이 보여주는 것들

· 야코포 벨리니, 동방박사의 경배,
　1430~1460년경, 프랑스 파리, 루브르박물관
· 알브레히트 뒤러, 류트를 그리는 화가, 1525년,
　미국 뉴욕, 메트로폴리탄미술관
· 틸만 리멘슈나이더, 예수 성혈 제대화,
　1501~1505년, 독일 로텐부르크, 성 야고보 성당
· 레오나르도 다 빈치, 최후의 만찬,
　1495~1498년경, 이탈리아 밀라노, 산타 마리아
　델레 그라치에 수도원
· 스트라스부르 대성당, 1015~1439년, 프랑스
　스트라스부르
· 마티아스 그뤼네발트, 이젠하임 제대화,
　1515년경, 프랑스 콜마르, 운터린덴미술관
· 니콜라우스 하게나우어, 이젠하임 제대화(조각),
　1515년경, 프랑스 콜마르, 운터린덴미술관
· 미켈란젤로 부오나로티, 피에타, 1498~1499년,
　바티칸, 성 베드로 대성당

04 최초의 유럽 화가, 알브레히트 뒤러

· 무구정광대다라니경, 751년경, 대한민국 서울,
　불교중앙박물관
· 성 도로테아 판화, 1410~1425년, 독일 뮌헨,
　슈타틀리헤 그라피셰 잠룽 뮌헨
· 알브레히트 뒤러, 붕대를 한 자화상, 1492년,
　오스트리아 빈, 빈 알베르티나미술관
· 아즈텍 문명의 황금 보물, 11세기, 미국 뉴욕,
　메트로폴리탄미술관
· 알브레히트 뒤러, 코뿔소, 1515년, 영국 런던,
　영국박물관
· 야콥 마탐, 해안가로 떠밀려 온 고래, 1598년,
　미국 뉴욕, 메트로폴리탄미술관
· 알브레히트 뒤러, 어린 토끼, 1502년, 오스트리아
　빈, 빈 알베르티나미술관
· 알브레히트 뒤러, 잔디와 풀, 1503년, 오스트리아
　빈, 빈 알베르티나미술관
· 알브레히트 뒤러, 안트베르펜 항구, 1520년,
　오스트리아 빈, 빈 알베르티나미술관

· 알브레히트 뒤러, 아르코 계곡 풍경, 1495년,
　프랑스 파리, 루브르박물관
· 알브레히트 뒤러, 풍차, 1489년경, 독일 베를린,
　베를린국립회화관
· 알브레히트 뒤러, 13세 자화상, 1484년,
　오스트리아 빈, 빈 알베르티나미술관
· 알브레히트 뒤러, 22세 자화상, 1493년, 프랑스
　파리, 루브르박물관
· 알브레히트 뒤러, 26세 자화상, 1498년, 스페인
　마드리드, 프라도미술관
· 알브레히트 뒤러, 28세 자화상, 1500년, 독일
　뮌헨, 알테피나코테크
· 윤두서, 자화상, 17세기, 대한민국 해남,
　고산윤선도유물전시관
· 안토넬로 다 메시나, 축복을 내리는 예수
　그리스도, 1465년, 영국 런던, 런던내셔널갤러리
· 구원자 그리스도, 6세기, 이집트 시나이반도, 성
　카타리나 수도원
· 알브레히트 뒤러, 묵시록의 네 기사, 1498년, 독일
　베를린, 베를린인쇄물박물관
· 미하엘 볼게무트, 『뉘른베르크 연대기』 중
　남쪽에서 바라본 뉘른베르크 풍경 삽화, 1493년
· 알브레히트 뒤러, 미하엘 볼게무트의 초상,
　1516년, 독일 뉘른베르크, 게르마니아국립박물관
· 뒤러의 집, 1500년경, 독일 뉘른베르크
· 에르하르트 에츠라웁, 롬베크 지도, 1500년, 독일
　뉘른베르크, 게르마니아국립박물관
· 마르틴 베하임, 지구본, 1492~1494년, 독일
　뉘른베르크, 게르마니아국립박물관
· 코페르니쿠스, 『데 레볼루치오니부스 오르비움
　코엘레스티움(천구의 회전에 관하여)』 표지,
　1543년, 독일 뉘른베르크 출판본
· 후베르트 란칭어, 기수, 1935년, 미국 워싱턴 D.
　C., 미국육군역사관
· 알브레히트 뒤러, 죽음과 기사, 1513년
· 마르칸토니오 라이몬디, 무릎을 꿇고 성 베드로의
　발을 씻기는 예수, 1500~1534년경, 미국 뉴욕,

메트로폴리탄미술관
- 마르칸토니오 라이몬디, 뒤러의 요아킴의 제물을
 거절함 위조 복제본, 1504년경, 미국 뉴욕,
 메트로폴리탄미술관
- 알브레히트 뒤러, 『성모 마리아의 일생』 중 천사와
 성인들의 경배를 받는 성모 마리아, 1511년경
- 막시밀리안 1세의 개선문, 1515년
- 알브레히트 뒤러, 막시밀리안 1세의 초상,
 1519년, 오스트리아 빈, 빈미술사박물관
- 알브레히트 뒤러, 야코프 푸거의 초상, 1520년,
 독일 아우크스부르크, 아우크스부르크시립미술관

Ⅲ 베네치아 미술
―또 하나의 르네상스

01 동방과 서방을 잇는 화려한 국제도시
- 루카 파촐리, 『산술, 기하, 비율 및 비례 총람』,
 1494년
- 야코포 데 바르바리, 루카 파촐리와 신원
 미상의 남자, 1495~1500년, 이탈리아 나폴리,
 카포디몬테국립미술관
- 『마테우스 슈바르츠의 전기』 중 자신의
 회계사와 함께 있는 야코프 푸거, 1517년, 독일
 브라운슈바이크, 헤르조크안톤울리히박물관
- 베네데토 보르도네, 베네치아의 석호를
 그린 목판화, 1528년, 이탈리아 베네치아,
 코레르시립박물관
- 야코포 데 바르바리, 베네치아 전경 지도, 1500년,
 영국 런던, 영국박물관
- 안토니오 다 폰테, 리알토 다리, 1588~1592년,
 이탈리아 베네치아
- 비토레 카르파초, 리알토 다리에서 일어난
 십자가의 기적, 1494년, 이탈리아 베네치아,
 베네치아아카데미아미술관
- 자코모 팔미에르, 폰다코 데이 투르키, 13세기,
 이탈리아 베네치아

- 안토니오 스카르파니노, 폰다코 데이 테데스키,
 1228년(1505~1508년 재건축), 이탈리아
 베네치아
- 마테오 로베르티·조반니 본·바르톨로메오 본, 카
 도로, 1422~1440년, 이탈리아 베네치아
- 베네치아 총독궁, 9~14세기, 이탈리아 베네치아
- 존 러스킨, 수채화로 그린 카 도로, 1845년, 영국
 랭커스터, 러스킨도서관
- 존 러스킨, 『베네치아의 돌』 중 '고딕의 본질'
 부분의 첫 페이지, 1851~1853년
- 미켈로초 디 바르톨롬메오, 팔라초 메디치,
 1444~1450년경, 이탈리아 피렌체
- 산 마르코 성당, 1063~1094년, 이탈리아
 베네치아
- 피렌체 대성당, 1296~1472년, 이탈리아 피렌체
- 하기아 소피아, 532~537년, 터키 이스탄불
- 네 마리의 말 조각상, 기원전 4~3세기경, 이탈리아
 베네치아, 산 마르코 성당 박물관
- 팔라 도로, 1105~1209년경(1345년 보수),
 이탈리아 베네치아, 산 마르코 성당 박물관
- 비토레 카르파초, 산 마르코의 사자, 1516년경,
 이탈리아 베네치아, 베네치아 총독궁
- 바르톨로메오 보노, 총독 프란체스코 포스카리와
 베네치아의 날개 달린 사자 조각, 1438~1442년,
 이탈리아 베네치아, 베네치아 총독궁 광장
- 살비아티, 마르코 폴로의 초상화 추정도 모자이크,
 1867년, 이탈리아 제노바, 제노바 총독궁
- 『동방견문록』 프랑스어판에 실린 삽화, 1400년,
 영국 런던, 런던 옥스퍼드 보들리도서관
- 니콜로 바라티에리, 산 마르코와 산 토다로 기둥,
 1172~1177년, 이탈리아 베네치아, 베네치아
 총독궁 광장
- 젠틸레 벨리니, 산 마르코 광장의 행진, 1496년,
 이탈리아 베네치아, 베네치아아카데미아미술관
- 도메니코 기를란다요, 아이의 기적,
 1482~1485년, 이탈리아 피렌체, 사세티 예배당
- 젠틸레 벨리니, 산 로렌초 다리 근처에서 일어난

사진 제공

수록된 사진 중 일부는 노력에도 불구하고 저작권자를 확인하지 못하고 출간했습니다. 확인되는 대로 최선을 다해 협의하겠습니다. 퍼블릭 도메인은 따로 표기하지 않았습니다.

1부
로젠후드카이에서 바라본 풍경 ⓒ셔터스톡

01
만화영화 「플랜더스의 개」의 한 장면 ⓒN.A.
만화영화 「플랜더스의 개」의 마지막 회 장면 ⓒN.A.
안트베르펜 중심가 광장의 모습 ⓒSergei Afanasev / Shutterstock.com
알프스산맥 ⓒAlamy-Gavin Hellier
오늘날 저지대 지역 풍경 ⓒ셔터스톡
페데리코 다 몬테펠트로 공작과 공작부인의 초상 ⓒAlamy
여인의 초상 ⓒSailko

02
브뤼헤의 풍경 ⓒ셔터스톡
브뤼헤 항공사진 ⓒAd Meskens
오늘날의 브뤼헤 ⓒAd Meskens
브뤼헤 대시장 광장의 항공사진 ⓒ셔터스톡
브뤼헤 종탑 ⓒGraham Richter
팔라초 베키오 ⓒ셔터스톡
브뤼헤 시청사 ⓒMarc Ryckaert
브뤼헤 종탑 ⓒ셔터스톡
브뤼헤 종탑 건물 ⓒ셔터스톡
브뤼헤 종탑으로 이어지는 볼러스트라트 길거리 풍경 ⓒJoris Heinkens
브뤼헤 길드 하우스 ⓒWalencienne / Shutterstock.com

브뤼헤 대시장 수요일 장 풍경 ⓒAlamy-Lena Kuhnt
성모 마리아 대성당 ⓒ셔터스톡

03
황금 말 ⓒBischöfliche Administration der Kapellstiftung
윌튼 두폭화 ⓒAlamy-Hirarchivum Press
미사를 드리는 선량공 필리프 ⓒAlamy-World History Archive
프랑스 고블랭 공방에서 태피스트리를 제작하는 모습 ⓒpixta-Mary Evans / Grenville Collins Postcard Collection
양제 성 ⓒ셔터스톡
묵시록 태피스트리 ⓒKimon Berlin
묵시록 태피스트리 중 기근 ⓒRemi Jouan
묵시록 태피스트리 중 죽음 ⓒRemi Jouan
오늘날 부르고뉴 지역의 포도밭 ⓒ셔터스톡
부르고뉴 와인과 에스카르고 ⓒ셔터스톡
디종 ⓒ셔터스톡
수도원 입구 조각 ⓒChristophe.Finot
아미앵 대성당 남쪽 문 조각 ⓒ셔터스톡
수도원 입구 조각 ⓒAlamy-Azoor Photo
모세의 우물이 채색된 상태를 추정해 제작한 모형 ⓒAlamy-agefotostock
모세의 우물 중 모세 ⓒAlamy-Azoor Photo
성 마르코 ⓒMongolo1984
모세 조각상 얼굴 ⓒpixta-Christophel Fine Art / universalimagesgroup
성 마르코 조각상 얼굴 ⓒMongolo1984
모세의 우물 ⓒPonyterr
트로이 전쟁 태피스트리 ⓒAlamy-World History Archive
식탁 장식용 배 ⓒAlamy-INTERFOTO

04
예루살렘 예배당 ⓒ셔터스톡
예루살렘 예배당 내부 ⓒLois GoBe / Shutterstock.com
예수 성묘 교회 내부 ⓒPavel Cheskidov / Shutterstock.com
예루살렘 예배당 내부 ⓒKit Leong / Shutterstock.com
박물관에 전시된 한스 멜링의 최후의 심판 ⓒAlamy-Wojciech Stróżyk
안젤름 아도네스 부부의 청동무덤

ⓒAlamy-mauritius images GmbH
안젤름 아도네스 추모비 ⓒStephencdickson
본 병원 ⓒRoka / Shutterstock.com
본 병원 내부 모습 ⓒArnaud 25
최후의 심판 ⓒedella / Shutterstock.com
성 요한 병원 ⓒ셔터스톡
성 요한 병원 내부 ⓒAlamy-Have Camera Will Travel | Europe
성 우르술라 성물함 ⓒPaul Hermans
안젤름 아도네스가 자비로 지어 운영했던 빈민구호소 ⓒKit Leong / Shutterstock.com
최근 복원된 아도네스 가문의 저택 내부 ⓒKit Leong / Shutterstock.com

2부
성 바보 대성당 ⓒAlamy-Gunter Kirsch

01
멜키오르 브루멜람이 그린 천사 ⓒYelkrokoyade
오크나무 절단면 ⓒ셔터스톡
포플러나무 절단면 ⓒ셔터스톡
오크나무 ⓒAbrget47j

02
성모 마리아 대성당의 내부 ⓒMikhail Markovskiy / Shutterstock.com
멀리서 바라본 성모 마리아 대성당 ⓒ셔터스톡
안트베르펜 성모 마리아 대성당 중앙 제대의 모습 ⓒAlamy-Claudine Klodien
아녜스 소렐의 무덤 조각 ⓒAlamy-Photo 12
돔빌트 제대화 ⓒHOWI
쾰른 대성당 ⓒ셔터스톡
쾰른 대성당에 놓인 돔빌트 제대화 ⓒAlamy-David Bartlett
성 바보 대성당에 전시된 헨트 제대화 ⓒAlamy-agefotostock
성 바보 대성당 ⓒ게티이미지코리아-모먼트알에프

03
디종 제대화 ⓒFrançois de Dijon

예수의 매장 ©Madelgarius
글로브 극장 ©Nick Brundle /
Shutterstock.com
산타 마리아 누오바 병원 ©Mongolo1984
포르티나리 제대화 중 꽃병 부분 ©Miguel
Hermoso Cuesta
스페인산 꽃병 ©Sailko
장크트볼프강 ©Ubimo
성 볼프강 성당에 전시된 성 볼프강 제대화
©Alamy-Hemis
성 볼프강 제대화 2단계 ©Uoaei1
성 볼프강 제대화 중 성모의 대관식 장면
©셔터스톡
로텐부르크 전경 ©셔터스톡
예수 성혈 제대화 ©Alamy-mauritius
images GmbH
예수 성혈 제대화 위쪽의 십자가 ©Holger
Uwe Schmitt
예수 성혈 제대화 ©Holger Uwe Schmitt
예수 성혈 제대화 중 최후의 만찬
©Tilman2007
예수 성혈 제대화의 뒷면 ©Tilman2007
최후의 만찬 ©Paris Orlando
운터린덴미술관 ©셔터스톡
스트라스부르 전경 ©셔터스톡
운터린덴미술관의 내부 ©vincent
desjardins
이젠하임 제대화의 프리델라 중 예수의
매장 ©vincent desjardins
피에타 ©Stanislav Traykov, Niabot

04
무구정광대다라니경 ©불교중앙박물관
뉘른베르크 전경 ©셔터스톡
뒤러박물관에 전시된 인쇄기 ©Sailko
뒤러의 집 ©Alamy-Sean Pavone
마르틴 베하임이 만든 지구본 ©Alamy-
INTERFOTO
기수 ©Alamy-Sueddeutsche Zeitung
Photo
「성모 마리아의 일생」 중 천사와 성인들의
경배를 받는 성모 마리아 ©Alamy-
agefotostock

3부
산타 마리아 델라 살루테 성당 ©셔터스톡

01
베네치아 전경 ©셔터스톡
베네치아의 항공사진 ©Chris 73
공중에서 내려다본 베네치아 주변의 석호
©Alamy-Frank Bienewald
수로망을 표시한 브리콜레 ©셔터스톡
오늘날 산 마르코 광장 ©Alamy-Thierry
GRUN-Aero
오늘날 리알토 다리 ©셔터스톡
카날 그란데의 야경 ©셔터스톡
카날 그란데 리알토 다리 주변에서 열리는
청과 시장 ©셔터스톡
카날 그란데 ©셔터스톡
폰다코 데이 투르키 ©셔터스톡
폰다코 데이 테데스키 ©셔터스톡
카 도로 ©셔터스톡
베네치아 총독궁 ©셔터스톡
카 도로 ©셔터스톡
카 도로 2층 발코니에서 대운하를 바라본
모습 ©셔터스톡
산 마르코 성당 ©Alamy-imageBROKER
하기아 소피아 ©Arild Vågen
산 마르코 성당의 내부 ©Tango7174
베네치아 총독궁의 내부 ©Alamy-JOHN
KELLERMAN
네 마리의 말 조각상 ©Alamy-B.O'Kane
산 마르코 성당의 중앙 제대화 팔라 도로의
모습 ©Gérard
산 마르코 성당의 황금 제대화 팔라 도로
©Keete 37
팔라초 베키오 ©JoJan
베네치아 총독궁 ©셔터스톡
총독 프란체스코 포스카리와 베네치아의
날개 달린 사자 조각 ©셔터스톡
「동방견문록」 프랑스어판에 실린 삽화
©pixta-Universal Images Group
산 마르코 광장 입구의 날개 달린 사자
조각상 기둥과 테오도로 성인 조각상
©셔터스톡
산 마르코 광장의 전경 ©셔터스톡
지금의 산 마르코 광장 ©셔터스톡
곤돌라의 뱃머리 ©셔터스톡
스쿠올라 그란데 디 산 조반니
에반젤리스타가 회의실로 썼던 공간
©Sailko
홍수가 난 산 마르코 광장에서 임시 발판
위를 오가는 행인들 ©Alamy-Mary
Clarke

02
성모 대관식 ©Alamy-AB Historic
산 카시아노 제대화 ©Alamy-Peter
Horree
스크로베니 예배당 벽화 ©Alamy-Hemis
산 피에트로 마르티레 성당 ©셔터스톡
라피스 라줄리 원석 ©셔터스톡
맹인의 눈을 뜨게 한 예수 ©Alamy-
Artepics
성 프란체스코와 십자군 패잔병, 그리고 성
프란체스코의 환영 ©Alamy- Heritage
Image Partnership Ltd
산 마르코 성당의 내부 ©Alamy-JOHN
KELLERMAN
베네치아의 안료 상점 ©Alamy-MBP-one
성모자상 ©Alamy-World History
Archive
페사로 제대화 ©Titian
산타 마리아 글로리오사 데이 프라리 성당
©Didier Descouens
산티 조반니 에 파올로 성당 ©Didier
Descouens
산타 마리아 글로리오사 데이 프라리
성당의 내부 모습 ©Alamy-Hemis

더 읽어보기

나의 미술 이야기는 내 지식의 깊이라기보다는 관심의 폭에 기댄 결과물이다. 미술에 던질 수 있는 질문의 최대치를 용감하게 던졌다. 그러나 논의된 시기와 지역이 방대해지면서 일정한 오류도 피할 수 없게 되었다. 앞으로 드러나는 문제들은 성실한 수정으로 보완하겠다는 말로 독자들의 이해를 구하고자 한다. 이 책은 많은 국내의 선행 연구자들의 노고에 빚지고 있다. 하지만 전문서의 무게감을 독자들에게 지우지 않기 위해 각주를 달지 않았다. 책에 빛나는 뭔가가 있다면 그것은 우리 미술사학계의 업적에 기댄 결과다. 초고 정리에는 한국예술종합학교 미술이론과 제자 양정애, 송준영의 도움이 컸고, 마지막 교정 작업에는 고용수, 이샘, 박정선, 김가령, 김진주, 박원영의 도움이 컸다.

수록된 작품의 작품명과 제작연대에 대해서는 소장처의 홈페이지 정보를 참고하되 학계에서 일반적으로 통용되는 기준과 비교해 정리했다. 북유럽 르네상스의 경우에는 제프리 스미스의 책을 많이 참고했고, 베네치아 르네상스의 경우에는 퍼트리샤 포르티니 브라운의 책을 기준으로 했다.

북유럽 르네상스 개괄서
−Jeffry C. Smith, *The Northern Renaissance*, London: Phaidon, 2004.
−Craig Harbison, *The Art of the Northern Renaissance*, London: Laurence King Publishing, 2012.
−Stephanie Porras, *The Art of the Northern Renaissance: Court, Commerce and Devotion*, London: Laurence King Publishing, 2018.
−Susie Nash, *Northern Renaissance Art*, Oxford: Oxford University Press, 2008.

베네치아 르네상스 개괄서
−Patricia Fortini Brown, *The Renaissance in Venice: A World Apart*, London: W&N, 1997.
−Tom Nichols, *Renaissance Art in Venice: From Tradition to Individualism*, London: Laurence King Publishing, 2016.
−Norbert Huse·Wolfgang Wolters, *The Art of Renaissance Venice: Architecture, Sculpture, and Painting, 1460-1590*, Chicago: University of Chicago Press, 1990.
· 자본주의의 개념 및 초기 역사에 관한 연구는 다음 두 책을 참고했다. 플랑드르와 베네치아의 관계에 대한 설명은 브로델의 책이 보다 상세하다.
−이매뉴얼 월러스틴, 『근대세계체제 I: 자본주의적 농업과 16세기 유럽 세계경제의 기원』, 까치, 1999.
−페르낭 브로델, 『물질문명과 자본주의 III-1: 세계의 시간(상)』, 까치, 1997.
−James M. Murray, *Bruges, Cradle of Capitalism 1280-1390*, Cambridge: Cambridge University Press, 2005.
· 베네치아 역사에 대한 친절한 통사
−Frederic Lane, *Venice, A Maritime Republic*, Baltimore: Johns Hopkins University Press, 1973.
· 독일 푸거 가문에 대한 개설서로, 베네치아 상업을 예찬하는 글은 이 책에 인용되었다.
−그레그 스타인메츠, 『자본가의 탄생: 자본은 어떻게 종교와 정치를 압도했는가』, 부키, 2018.
· 상업으로 본 베네치아 역사
−로저 크롤리, 『부의 도시, 베네치아: 500년 무역 대국』, 다른세상, 2012.